未 解 的 問 題

伯 恩 斯 坦 哈 佛 六 講

THE
UNANSWERED
QUESTION

SIX TALKS AT HARVARD

The Charles Eliot Norton Lectures

李奧納德·伯恩斯坦 著

莊加遜 譯

LEONARD BERNSTEIN

查爾斯·艾略特·諾頓講座

THE CHARLES ELIOT NORTON LECTURES, 1973

作者的話

　　這本書裡的內容，原本沒有設定成為文字讀物，它們最初是打算給人聆聽的；如今以書的形式呈現，對我而言更像是一場感情見證——它是由眾多誠摯、飽含創造性的人們一起努力的成果。

　　從我最初在喬姆斯基（Noam Chomsky）的《語言與心智》（*Language and Mind*）一書空白頁處標注筆記，到講稿成書這一刻已過了漫長的四年。一開始，這六堂諾頓講座的意圖是想透過「聽覺」讓大家體驗音樂，輔以視覺手法——播放管弦樂團演奏以及我在鋼琴上的即興演奏，從沒想過有朝一日把內容印刷成冊會是什麼模樣。由於我不曾對內容字斟句酌，加上整個講演都在哈佛廣場劇院（Harvard Square Theatre）進行，整體而言是頗輕鬆、隨性的即興演說。台下坐的觀眾各形各色（學生、非學生、角落裡的員警、尊敬的師長們、我的母親、對語言學不甚關心的音樂專家們和對音樂不太在意的語言學學者們，還有對詩歌興趣寥寥的科學家，以及對科學一竅不通的詩人等），如此一來，我不可能採用任何一種領域內的精確措辭，我解說觀點時引用的知識也五花八門，什麼學科皆有，無形中更阻礙了行文的統一。總之，這本書並非嚴格意義上的學術出版。

　　幸而有哈佛大學出版社編輯們的堅持不懈與創新，才得以有此成果；整個內容脫胎換骨，彷彿變身般煥然一新——然而，整個過程並非一蹴而就——成書過程中剔除了一些環節，事實上，我在每次講座結束後的第二天晚上進電視台，就會對講稿略作調整，以此為基礎錄製成影片。（某種意義而言，錄影帶

已是另一種形式的出版物。）之後，系列講座的影片原聲帶又被拿去製成留聲機唱片（感謝我的音響師約翰·麥克盧爾［John McClure］悉心的指導），再度讓講座又以另一種形式呈現。所有的轉換，包括這本書，都有賴許多同事的辛勤付出。藉此篇幅，我想好好讚揚他們，感謝他們，並將此書獻給他們。

首先是湯姆·科思倫（Tom Cothran），他的音樂感悟力與詩歌洞察力充實了我的想法；與他一起工作的是瑪麗·埃亨（Mary Ahern），她在思維組織方面具備神奇天賦，幫我釐清了混亂的跨學科思維。（這兩人散發著強大的愛爾蘭魅力，整個工作過程叫我心醉神迷。）學術方面，我要衷心感謝兩位傑出老師，一是厄文·辛格教授（Pro. Irving Singer），經由他的指引我才得以走出某些道德哲學領域的困局（教授耐著性子為我糾正了一些嚴重的錯誤）；以及唐納德·弗里曼教授（Pro. Donald C. Freeman），他的熱情以及對語言學理的精通幫助我越過一道又一道障礙。此外，與眾多師長的對話更讓我獲益匪淺：我尤其想要感謝韓弗理·伯頓（Humphrey Burton）與伊莉莎白·芬克勒（Elizabeth Finkler）。

最後，所有這一切若沒有孜孜以求、不厭其煩的格拉茲納·伯格曼（Grazyna Bergman）一定無法順遂實現。他針對每次講座腳本所作的校對整理（包括為講座、鋼琴、提詞器等所作的大量草稿、校對稿）令我讚歎。我還要感謝保羅·休克（Paul de Hueck）對校勘的整理，感謝他辛苦的付出；還有葛列格里·馬丁代爾（Gregory Martindale）在音樂譜例校對上所做的大量工作。我的祝福與感謝同樣要送給熱心、漂亮、耐心，總是面帶微笑的打字員們——蘇·克努森（Sue Knussen）與莎莉·傑克遜（Sally Jackson）。因為有她們，工作時從不缺咖啡與歡笑聲。還有托尼·克拉克（Tony Clark）與湯姆·麥克唐納（Tom McDonald），以及……要感謝的人真的太多，我無法全數列出；由此可知，這六堂小講座背後有一個多麼巨大的團隊幫我維繫運作。但話說回

來，這確是內容非常龐雜的六堂課，加上先後被錄影、錄音，以及如今轉化爲文字出版，就技術層面而言就是複雜的工程。無論少了哪個人，我都無法完成。在這所有人中，我還要感謝我的朋友兼顧問哈利·克勞特（Harry Kraut），他總是坐鎮在團隊中主持大局、完成製作；我們才得以在如此漫長的工作中沒有忘記自己應該做的。

最後，我要特別謙恭地向我的妻子和孩子們致謝，在我因爲喬姆斯基開啓了我跨學科聯想而沉醉於理論的頭一年裡，謝謝我的家人欣然忍受我一切瘋狂的行徑。

李奧納德·伯恩斯坦

目錄 CONTENTS

第一講

音樂音韻學

重返哈佛校園令人雀躍，但這「詩學教席」的隆重又叫我心生敬畏。這些年來，坐過這把椅子的傑出人物們已將它鑄成一尊王座。但再度回家的感覺真好，很高興我實現了學生時代的幻想，我曾想像「坐在桌子的另外一側」會是什麼樣子。如今，我就站在桌子前，腦子裡卻只有當初在桌子另一側時的感受。不瞞你們說，三十多年前的感覺好極了，主要是因爲我有幸遇上了衆多大師：音樂領域有皮斯頓（Piston）和梅里特（Merritt），文學領域有基特里奇（Kittredge）和斯賓塞（Spencer），哲學領域有德莫斯（Demos）和霍金（Hocking）。但有一位大師把所有這一切貫穿起來，他把美的感知、分析方法、歷史視角下的觀點融會貫通，匯成光明的啓迪。我想把這六場講座獻給他以示紀念——哲學系的大衛·普勞爾教授（Pro. David Prall），他是位傑出的學者，也是敏銳的美學家。正是在這個如今遭受鄙夷、不再流行的美學領域，我從他那裡不僅學到了關於美的哲學，也清楚地意識到一個事實——大衛·普勞爾本身即代表了他所深愛的「美的範式」，無論在思維層面亦或精神層面皆然。在人們執著於行爲主義的今天，這些都是老掉牙的字眼。希望你們不要介意「心智」、「精神」這樣古老的用詞，因爲我至今仍對它們深信不疑，如同當年。

或許可以這麼說，我從普勞爾教授那裡，以及從哈佛所習得的，是一種跨學科的價值意識——想「瞭解」（know）一樣事物的最佳辦法就是結合其他學科，將其置於其他學科的背景中審視。這一系列講座正是基於此跨學科精神；當我談論音樂時會突發奇想地旁及其他領域，比如詩學、語言學、美學。甚至，

我的老天，還會跑出一些基礎物理學。

　　講座的標題借自查爾斯・艾伍士（Charles Ives）在一九〇八年所寫下的一部短小而精彩的作品《未解的問題》（*The Unanswered Question*）。艾伍士心中所思慮的是一個高度形而上的問題；但我始終認爲他同時也在問另一個問題，一個單純音樂上的問題：「音樂要往何處去？」邁入二十世紀初的音樂人一定都問過此。如今，這個世紀已走過六十五年，我們依然在問這個問題；只是問法與當年並不完全相同。

　　因此，這六講的目的，與其說是回答這個問題，不如說是去理解、重新定義這個問題。要臆測「音樂要往何處去」的答案，我們必須先問的是「音樂從哪裡來」、「什麼樣的音樂」以及「誰的音樂」。如果說在六講結束時，我能夠給出最終極的答案，那簡直是狂人妄語；合理的說法是，這些思考有利於我們作出一些更有理有據的判斷。

　　回溯往昔，那是與普勞爾教授相處歲月裡令我懷念、鮮活的一段記憶——早在一九三七年，我第一次聽到阿隆・科普蘭（Aaron Copland）的《鋼琴變奏曲》（*Piano Variations*）的錄音，便愛上了這部作品。它是如此充滿能量又富有詩意，那是從未有過的、嶄新的音樂姿態。①

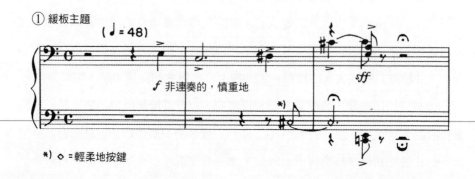

這部作品向我揭示了音樂更多的可能性，一片嶄新的天地從此開啟。在美學課上，我就這個主題寫了一篇熱情洋溢的論文，普勞爾教授看了非常感興趣，便決定他要自己研習這部作品。真是個不同尋常的人！他甚至幫我買了樂譜。我先學了這部作品，然後教他。他又反過來教我，我們一起分析音樂。它終成了「我們的歌」。

這不僅是一段煽情軼事，因為就在我們分析科普蘭《鋼琴變奏曲》的過程中，我有了一個驚人的發現：作品開頭的這四個音②，即整部作品的種子，其實就是這四個音③，只是將第四個音移高了一個八度④。我突然意識到，同樣是這四個音換一個順序，就成了巴赫（Bach）《平均律鍵盤曲集》（*Well-Tempered Clavichord*）卷一裡升 C 小調賦格的主題⑤。同時，我還發現，這四個音經過移調，重複第一個音，就萌生了史特拉汶斯基（Stravinsky）《八重奏》（*Octet*）裡的變奏⑥。當這四個音以另一種組合順序在另一調性上響起時，我腦子裡分明聽到了拉威爾（Ravel）《西班牙狂想曲》（*Spanish Rhapsody*）開篇的動機⑦。此外，我突然又想起聽過的印度音樂（當年的我是個不折不扣的東方音樂迷）——這四個音再一次出現⑧。就在那時，一個想法在腦中誕生了：一定有某種深層的、更本質的理由，來解釋為什麼同樣是這四個音，它們以不同的結構構成時會成為各種不同音樂的核心，這些音樂彼此間甚至毫不相干：巴赫、科普蘭、史特拉汶斯基、拉威爾，乃至烏德香卡舞團（the Uday Shankar Dance Company）音樂。我把這一切，還有更多在此未能提及的內容盡數向大衛·普勞爾傾吐。那是我最初的諾頓講座，一場只有一個聽眾的講演。

從那時起到現在，一種觀念在我心中揮之不去：世上存在某種共通的、內在的音樂語法。以前我從未妄想過要基於此展開系列的講座。但近幾年，隨著大量新素材的湧現，它們一再印證支援了人類語言存在普遍語法等類似觀點。語言學相對新興領域的思想在蓬勃發展，令人印象深刻，與此同時我也備受鼓

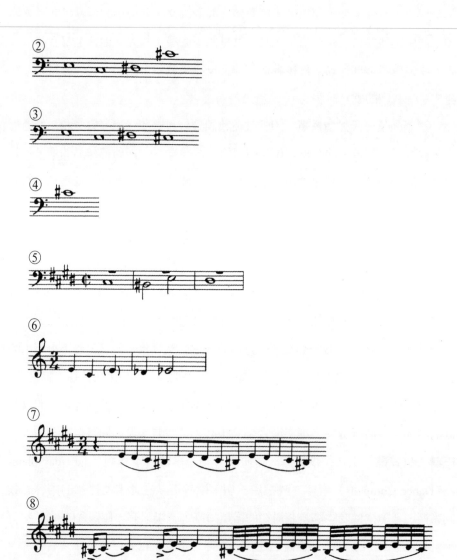

舞。這個新興領域，或許可以稱作「喬姆斯基學說」。如此命名並非指我的觀察僅限於諾姆・喬姆斯基的研究，只是出於方便，畢竟他是該領域最知名、最具革命性，也是被宣傳得最多的一位大家。喬姆斯基與他的同事及門生一起得出了一套研究成果（理論發展到今天，其中很多人與他產生了激烈的分歧）。他將語言學復興到如此之境界，使得語言學新的研究成果能照亮撲朔迷離的「心智」（Mind），為心智的本質與結構功能注入新的啟示。換言之，通過深入研究我們說話的方式——把語言的邏輯規則抽象化——我們也許能發現人們在更廣泛意義上是如何交流的：這種交流可以透過音樂，也可以透過其他藝術，最終也透過我們所有的社會行為。我們甚至可以發現我們在心理、精神層面是如何構成的，因為語言具備「種屬特異性」（species-specific）。人類都使用語言，也獨有人類使用語言。當然，或許明天一早會傳來喜訊，稱海豚或某隻叫莎拉的黑猩猩推翻了這一說法。今天，語言學這一哲學學科似乎已經成為人類發現自我最新的鑰匙。近幾年的研究不斷有力地證實「與生俱來的語法能力」這一假說（這假說由喬姆斯基提出），意指先天的基因使人類擁有普遍的語言能力。這個全人類與生俱來的能力，彰顯著人類精神的力量。

當然，音樂也是如此。

但是我們如何通過語言學如此科學的研究手段來研究音樂的普遍性呢？音樂應該包含隱喻的現象，是我們內心情感存在的神祕象徵。它更易於藉由華麗的辭藻進行表述，而非採用等式。即便是愛因斯坦這樣偉大的科學家都曾說過：「我們所能擁有的至美體驗就是神祕感。」既然如此，為何還有這麼多人要不斷去嘗試解釋音樂之美，豈不是要削弱音樂的神祕魅力嗎？事實上，音樂不僅僅是神祕、充滿隱喻的藝術，它本身也是科學的產物。音樂是由數學上可度量的要素構成的：頻率、持續時間、分貝、音程。因此，任何對音樂的闡述都必須結合數學與美學，正如語言學要結合數學與哲學，或者社會學等等其他相關

學科。基於此跨學科的原因，我被新的語言學說吸引，把它視爲音樂研究的新手段。既然存在心理語言學、社會語言學，爲什麼不可以有音樂語言學呢？

　　幸運的是，語言學的研究是三個層面上的科學，從而爲我們講座的構思提供了三個現成的分類：音韻學（Phonology）、句法學（Syntax）以及語義學（Semantics）。這是語言學裡的三大類別，也爲我們的音樂研究指明了道路。在今天的第一講裡，我們將圍繞音韻學展開，從聲音本身這個最基礎的視角來檢視語言和音樂，聲音是構成語言與音樂表達的材料，這將會給我們後面的內容搭建堅實的基礎。接著，下期講座談句法學，卽聲音產生後如何進行實際的構建。之後，剩下的四期講座將直面語義學的挑戰，也就是意義，包括音樂本身的與音樂之外的。語義學可視爲音韻學加上句法學的自然結果——卽聲音加結構。對語義學的研究最終免不了將我們帶向艾伍士那個未解的問題：在我們這個時代，音樂要往何處去？

　　現在各位可以明白，當我讀到「人天生具有語言能力」這一全新的語言學假說時何以如此激動不已。因爲它一下子重新啓動了我學音樂時期關於普遍音樂規則的觀點。這個觀點已經沉睡多年，甚至都可能癱瘓了，這都怪那句要命的陳詞濫調——「音樂是人類共通的語言」。通常它還帶有潛臺詞——「務必支持本土交響樂團」。重複千遍之後，本意良善的話不僅淪爲老套，更成了一句誤導人的話。給你們聽四十分鐘的印度拉格音樂，你們幾人能有智性的理解，恐怕連保持清醒都難。那麼前衛音樂又如何呢？也不是那麼普遍被接受，不是嗎？好吧，所謂的人類共通的語言也不過如此。但是後來讀到了新的語言學說，我就想：如今有了新方法，可以探究我直覺中那個早已淪爲陳腔濫調的想法。難道說，將音樂比擬成語言學，就可以駁斥或證實共通語言的濫俗說法嗎？至少可以對此說法有所辨明、有所澄清。

　　我們現在就來澄清一番。「共通」是一個大詞，也是個危險的詞。它意味

著相同，同時也隱含著不同。別忘了蒙田說過的話：「人類最共通的特色就在於多樣性」。這一悖論在語言學研究中佔據著核心地位：當語言學家研究某種特定語言或語系，並試圖歸納出可描述的語法規則時，他同時也在尋找不同語言或語系之間潛在的相似之處。至少這個全新的語言學說是如此建構的。通過分析人類在處理語言時的思維方式，他們構建可描述的語法規則，繼而推導出（設想中的）適用於人類所有語言的規則。事實上，這包括所有可能的人類語言，無論已知的或未知的。這是一項幾乎不可能的艱鉅任務，卻也是個宏偉的目標，需要靈感迸發的臆想，也需要科學思維。如果目標達成，能證明普遍性規則的存在，等於昭告「天下人類一家親」，這令人欣喜。

那麼，語言學家如何進行這項任務的呢？方法之一，便是找出所謂的「實質普遍性」。比如，在我們今天重點談論的音韻學中，語言學家提出這樣一種實質普遍性：所有的語言都包含某幾個共同的「音素」（phonemes），即我們說話時嘴巴、喉嚨和鼻子等生理結構自然發聲所產生的最小語音單位。舉個例子，共有的生理特點決定了我們都能發出「AH」（啊）這個音，只需將嘴大張。無論使用何種語言，每個正常人都可以做到，無一例外。只不過由於口腔形狀或社會背景的差異，這個母音的發音會有所不同，比如 clâss、cláss、clăss。但它們都是基本音素「AH」的不同版本，因此當然可以被視作普遍的、共通的發音。這就是「實質普遍性」的例子。

當然，我在這裡略過了大量其他的「實質普遍性」——比如「顯著特徵」。各位無需一一搞懂，只需明白不同的語言學家以不同的方法尋求普遍性即可。比如，語源學家指出一個有趣的現象：同樣是「說話」這個詞，西班牙語裡的「hablar」與葡萄牙語的「falar」並非看起來那樣毫不相干，二者皆源於拉丁語「fabulare」，只不過發音上有偏差。在這裡，我們不去研究為什麼有偏差，雖然這是有趣的課題，我們只要知道它們擁有共同的起源。

關鍵來了：共同的起源。順著這個思路，回溯歷史尋找更早的共同起源，我們終將落在「普遍性」這個點上。不過一旦溯源的路徑觸及書面語言尚未出現的世代，這項研究就不得不中止。顯然，語言普遍性的終極證據還須到最古老的人類語言——比巴別塔時期還要早的史前時代中尋找。問題是，這樣古老的語言已不復存在，它們存活於距今幾百萬年前，遠遠早於只有幾千年歷史的書面語言。於是，研究會因缺乏書面記載的實證而陷入僵局，歷史語言學家只好進行推測。理想情況下，他們要找的是一種母語言，一種所有早期人類共通的語言。這是最難完成的任務，意味著要在史前的迷霧中漫遊。目前，至少有一個比較切實的成果——即將該領域研究命名為「一元發生說」（monogenesis），意指所有的語言都有同一個起源。這真是個好詞，也是個令人振奮的觀點，叫我激動不已，以至於一整晚都在琢磨自己的一元發生說推測。我把自己想像成一個原始人，盡力去體會一位非常非常古老的祖先曾經的感受，他如何受到驅使而用語言表達自己。我記下了滿滿好幾頁基本單音節，有些看起來很像是那麼回事，有些則似乎歸屬於一類，有些因為意想不到的邏輯令我雀躍。

一開始我把自己想像成原始人類的嬰孩，躺在那兒心滿意足地嘗試新發現的聲音「Mmmmm……」。過了一會，我餓了：MMM！MMM！——我在召喚母親關注我餓了。當我張開嘴銜住乳頭時——MMM-AAA！瞧，我已經發明了一個原始詞語：MA，媽媽。這一定是人類最初發出的原型詞彙之一。直到今天，大多數語言裡稱呼母親的詞語都採用了「MA」的詞根，或者有一些發音上的變化。包括所有羅曼語系的 mater、madre、mère 等等；日爾曼語系的 mutter、moder；斯拉夫語系的 mat、mattka；希伯來語的 Ima；印第安那瓦霍語（Navajo）的 shi-ma；甚至史瓦希里語、漢語、日語都以「媽媽」（ママ）相稱。

好了，這是一場小小的勝利，我繼續進一步拓展。如果 MA 加上 L 會怎

麼樣：MAL？現在有了一個原型音節，最初的聯想自然都是我所熟悉的、與負面否定相關的首碼：malo、male、mauvis——誠然，都是從拉丁語衍生而出的語言。接著我聯想到，在斯拉夫語系裡，同樣的音節意指「小的」，比如maly、málenki 等等。突然，腦中蹦出一個假設：在很久以前，壞與小之間是否可能有一元發生論上的關聯？爲什麼不可能？要記得，我們現在是原始人，完全可以想見小的東西自然是壞的。小就意味著弱，只是個凡人。與之相對比的是強大的神靈，是遼闊神奇的大地和天空。因此，我們不想要「小」，小就是壞。收成小、力量小、體格小、食物量小都是壞事。Malo！

接下來，我又想到，如果這個說法成立，那麼大也就一定意味著好，大和好之間也一定有關聯。所以我繼續搜索所有能找到的辭典。你猜怎麼著？真的找到了。描述大的常見詞根是 GR，grrr，猶如大老虎發出的吼叫，從而產生了這些表示「大」的詞：GRande、GRandir、GRoss、GReat、GRow 等等，包括荷蘭語裡的 GRoot，G 變成了齶音的 H。以上都是拉丁語系與日爾曼語系的例子，我們來看看斯拉夫語系的情況，G 同樣變成了齶音 H，看看這個輝煌的詞HoRóshii，意思是「好的」——毫無意外，真叫人心滿意足！又如 HRábrii 是勇敢的意思，還有 big、brave、good（還有 GOD）都說得通。我滿心希望，遠在所有這些新近的語言出現之前、之後或之外，必定潛伏著某普遍的母語言，包含著偉大的聯立等式：

大＝好

以及

小＝壞

成功！但爲什麼要勞煩各位聽我講這個純屬個人的、私底下玩的小遊戲呢，何況這個推測並不怎麼科學。語言學家基本不會認爲這種說法是確鑿的。

然而這個推測勾起了我的興趣（希望你們亦然），它給了我音樂上的啓示——關於音樂的起源以及音樂素材的本質——即關於「音符」（notes）本身。

我們來做一個簡單的類比，暫時扮回那個發明了原型詞彙 MA 的原始人嬰孩。我們很快學會了把「詞素」（MA）與乳汁的提供者聯繫起來，於是我們需要她的時候就這麼叫她——MA。現在，純粹從音韻層面來說，爲發出這個音就必先發出一個上揚的強音 Maa……，然後結束於下行的滑音 A

<div align="right">

a

a

a ⑨

</div>

這就是我們說話的方式：揚音加滑音。（當然，滑音也可以是上行 ⑩，比如表達疑問意圖的　　a？）

<div align="center">

a

M

</div>

但是現在，由於饑餓，我們需要迫不及待地表達強烈的需求，於是我們通過延長來突出強音 MAAA——，瞧啊，我們開始歌唱了。音樂誕生了。這個音節就成了一個音，MAAA ⑪，只要去除滑音即可。或者用我們這個時代的術語來表述，這個詞素有了音高。回想起來，這在當時是多麼重大的事件。

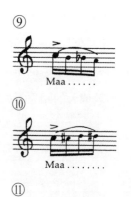

⑨
Maa……

⑩
Maa………

我們現在似乎可以得出一個假說來支援另一句著名的陳詞濫調——「音樂是經過昇華的言語。」究竟什麼導致了這種強化與提升呢？是激

⑪
Maa…

烈的情緒，是饑餓，是迫不及待。無疑，人類最最普遍共通的就是情感，或情緒。我們都有感知激情、恐懼、期待、攻擊與侵犯的能力。對於情感，我們都能呈現同樣的生理表徵：期待時揚起眉毛，激動時心怦怦直跳，恐懼則讓我們渾身起雞皮疙瘩。音樂可以表達情感活動，在此意義上，音樂就必定是共通的語言。

這種語言甚至可能是神聖的、與神性相關的，這不得不引出另一句老生常談。我一直在想，如《聖經》所說「太初有道，道與神同在」是真實的，那麼這個聖言一定是「唱」出來的。《聖經》不僅用語言告訴我們整個創世故事，還告訴我們創世是通過語言完成的。上帝說：「要有光。」上帝說：「要有蒼穹。」他用語言創造世界。你能否想像上帝說「要有光」的時候像訂午餐那樣隨便？即使換成聖經原典的語言也不對勁：「Y'hi Or。」我私下一直幻想著上帝唱出這兩個光芒四射的詞──「Y'HI-O-O-O-R」！這確實是可能的。音樂可能誕生開天闢地的光。但我所做的，只不過是又一次延長了強音，我所創造的僅僅是經過強調的語言，這又印證了另一句老掉牙的名言──「言之盡頭，樂之起始」（music beginning where language leaves off）。換言之，如果一元發生論能夠成立，語言確實存在共同起源，且經過強調提升的語言產生了音樂，那麼便可以推導出音樂存在共同的起源──繼而音樂也是普遍的，無論是上帝口中唱出的音還是饑餓的嬰孩喊叫出的音。

只是，這些音是怎麼來的呢？為什麼我們的耳朵選擇的是某些特定的音而不是別的音？

舉個例子，為什麼孩童之間嬉鬧時會採用一種特定的吟唱方式 ⑫？這是兩個非常特殊的音，它們被孩子用來呼喚彼此 ⑬，還常常出現在他們的歌唱遊戲裡 ⑭。現在依然是這兩個音，只不過在此之上拓展為三個音 ⑮。或許你也曾像這樣喊叫過：「Allee, Allee, in free!」（阿利，阿利，自由又自在！）⑯ 是不

是聽起來很熟悉？好，我們又要問了，爲什麼偏偏是這幾個音，偏偏是這個順序⑰？

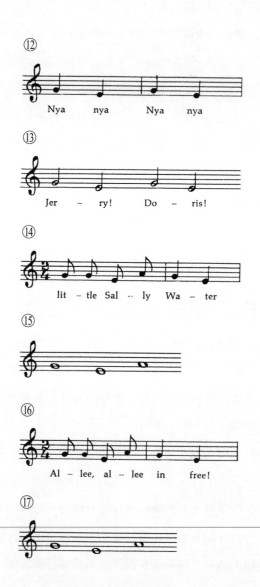

研究顯示，全世界兒童嬉鬧時都使用了這兩個音的組合（以及三個音的變形），無論哪個大洲、何種文化，皆如此。簡單說，這是一個音樂語言普遍性的明顯例證，並且可以實實在在地加以辨別與闡釋。我想花點時間仔細解釋一番，因為其中蘊含著論證音樂普遍性的關鍵，與此同時，它還回答了「為什麼偏偏是那幾個音」，最終也能回答「為什麼莫札特的作品也用那幾個音，為什麼到了科普蘭、荀白克或艾伍士手裡，依然是那幾個音？」要搞清楚這些問題，比起語言學家，我們音樂家有一個天然的優勢。語言學家的問題是：「為什麼人類語言裡是那幾個發音？」為了尋求答案，他們要建立非常複雜的假設，這個假設到目前為止尚未建成，可能被證實也可能被證偽，可能得以進一步擴充闡釋，也可能淪為笑柄。相比而言，音樂家就更幸運些，我們掌握著一種天然存在的普遍性，稱作：泛音列（harmonic series）。

如果你已經知道什麼是泛音列，那麼請容許我花幾分鐘時間向不瞭解的人簡單介紹一下。

假使各位還記得高中學過的基礎知識——聲音是由物體振動發出聲波而形成的，那麼這個叫作泛音列的聲學現象就不難理解。如果振動的物體構造是不規則的，比如這塊地板，或這架鋼琴，那麼它所產生的聲波也是不規則的，我們耳朵聽到的就是噪音。如果振動源的結構是規則的，好比這架鋼琴裡任何一根琴弦，它將會產生有規律的聲波，我們聽到的就是樂音（musical tone）。當然，振動源不一定是一根弦，它也可以是柱形空間裡的空氣，比如單簧管管身內部；或者是柱形的鋼管，比如管鐘；又或者撐開的獸皮，比如定音鼓。不管哪一種振動源，通過擊打、吹奏、撥奏、敲打，或用弓摩擦，都會形成「振動動能」。我們來看一根鋼琴的琴弦，好比這一根 ⑱——它有特定的長度、強度、粗細、密度，槌敲擊琴弦便產生了特定頻率的聲波，每秒振動六十四次，這就是我們現在所熟知的「音 C」⑲。

現在，有趣的地方來了。如果我坐在鋼琴前奏出那個低音C，你會覺得只聽到了一個音——深沉飽滿的低音。其實不然。你也會聽到同時間發出的一系列更高的音 ⑳。受普遍的物理規律支配，這些音依照自然秩序設定的順序排列。如果對你而言這是新消息，我希望是好消息。

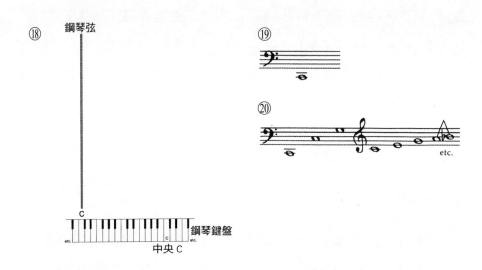

　　所有你可能並未察覺到的高音是自然現象的產物，或者我應該更準確地表述為「產生樂音的聲源」，好比這根鋼琴弦，它不僅是整根弦振動發出低音C ㉑，並且在弦上各個分段亦存在分段的振動 ㉒——每個分段各自振動。就好像這根弦可以無限分割下去，平均分成兩段、三段、四段，等等，以此類推。分段越短，振動就越快，振動頻率越來越高，隨即產生音越來越高的泛音。所有這些泛音隨著整根弦發出的基音一起發聲，這就是整個泛音列產生的基本原理，任何基音都有這個效果。

　　如果你明白了這些高中物理知識，你也會明白泛音自然聽上去沒有基音那麼明顯，比如我們這裡例舉的基音——低音C ㉓。事實上，泛音越高，聽起來

越微弱。我彈奏的每個音 ㉔ 都包含著自己的泛音列，但所奏的音越低，能聽到的泛音列就更多，這就解釋了爲什麼那個低音 C 聽起來更顯豐厚。

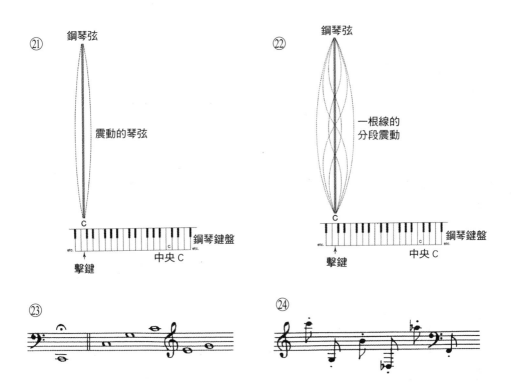

　　先前說過，泛音遵循自然規律的順序依次出現。我們來看看能否讓諸位實實在在地聽到依次序排列的若干泛音。

　　據物理規律，這個序列的第一個泛音 ㉕，一定正好比我們聽到的基音 C ㉖高一個八度。也就是這個音，高八度的音 C ㉗。現在，如果我悄悄地按住這個高八度音 C 的琴鍵不放，如此這根弦可以自由振動。繼而，突然彈奏低八度的基音 C ㉘。你聽到了什麼？你清楚地聽到第一個泛音在基音上方的八度振動 ㉙。很清楚。顯然，上方的音 C ㉚ 是從屬於低八度音 C ㉛ 的不可分割的一

部分。這是一個內置式的泛音,由低音 C 琴弦二等分的兩個分段弦獨立振動形成 ㉜。

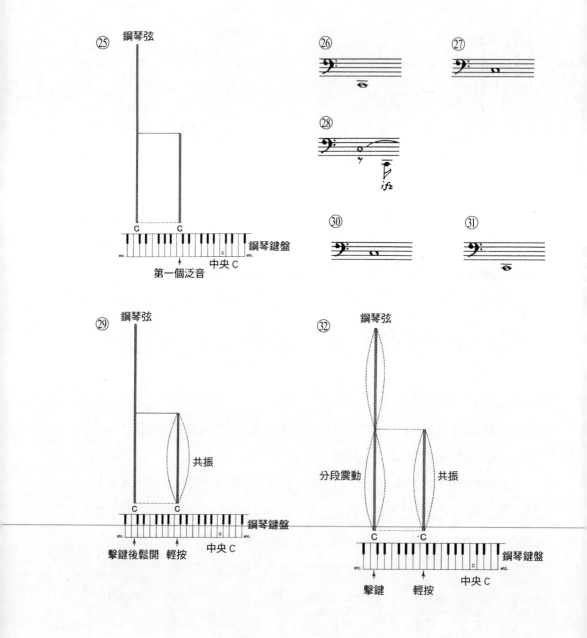

自然序列上的第二個泛音由基音琴弦三等分的三個分段弦振動產生，這是第一個非音 C 的音，即音 G 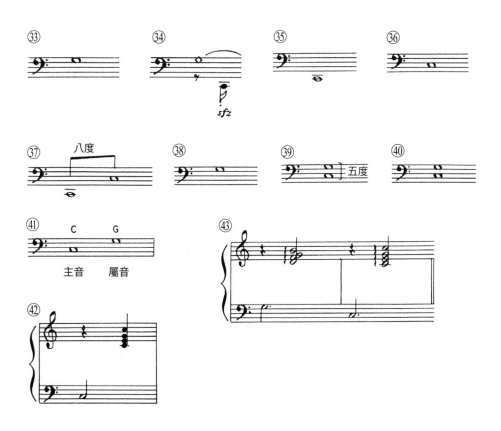㉝。現在我們來重複剛才的實驗：我悄悄按下這個新音 G 的琴鍵，然後再次奏響基音 C ㉞。現在我們聽到什麼？就是音 G，對嗎？一個新的音，非常清楚。這是至關重要的一點。你是否注意到，基音 ㉟ 與第一個泛音 ㊱ 其實是同一個音，只不過隔了一個八度 ㊲。但這個新的泛音 G ㊳ 離音 C 有五度音程的距離 ㊴，所以現在有兩個不同的音。一旦這兩個音在我們的耳朵裡紮根、確立關係 ㊵，我們就掌握了整個建立在主音和屬音概念上的調性音樂體系的關鍵 ㊶。音 C 代表主音，其功能是奠定任一給定調的調性基礎 ㊷。屬音 G 的功能是協助調性的建立。在泛音列裡，屬音和主音由於位置相鄰而享有特殊關係 ㊸。

關於這一點，我們稍後會詳細解釋。先來看下一個泛音 ㊹，還是一個音 C ㊺，比我們剛聽到的音 G 高四度 ㊻。下一個泛音又是一個新的音，比前一個泛音高三度 ㊼。（請注意，隨著序列不斷往上爬升，音程，即音與音之間的間隔變得越來越短。起初相差一個八度，之後相差五度、四度，現在是三度。）新的泛音是音 E ㊽，聽……它更微弱了，但依然聽得到。

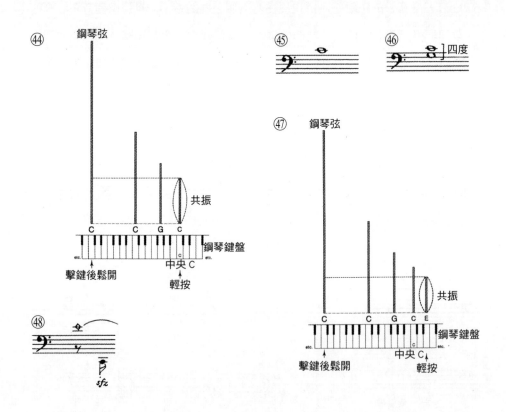

現在你已知序列裡的前四個泛音：基音，加上一、二、三、四 ㊾ 與 ㊿ 四個音，其中三個是不同的音 �51。現在對你而言再清楚不過了，如若這三個音依照音階順序排列的話 �52，就構成了我們所說的大三和弦 �53，它是大多數音樂的核心與基石。日復一日，在我們所聽到的音樂中總有它的身影，無論是交響曲、

讚美詩，或者藍調音樂。三和弦基於「主—屬音」的關係 �54 構成，好比三明治一樣，中間夾著三度音 �55。三和弦是西方調性音樂過去三百年來發展歷程的基礎，伴隨著整個西方文化的發展。

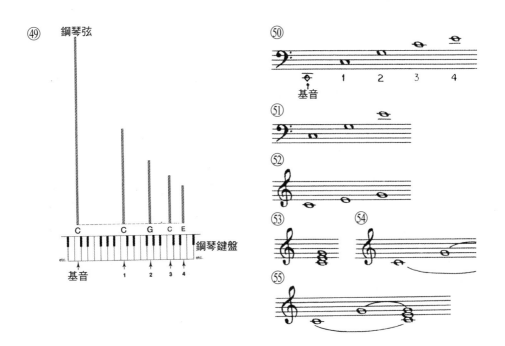

但我們不要像很多人那樣，錯誤地把這個三和弦視作全世界普遍的基礎元素：這是一個太常見的誤解，這種觀點沒有意識到西方文化只是世界眾多文化裡的一支，儘管目前西方文化是主流，具備世界範圍的影響力與傳播力。有一個完美的例子可以有力地反駁這種誤解，就是接下來要出現的這個泛音，這個音對於西方調性文化而言相當陌生。事實上，這個泛音甚至在鋼琴上找不到，意味著我不能像之前那樣演示給你們看。更確切地說，根據物理規律從基音 C 的弦上產生的這個音無法在鋼琴上以自然的、純粹的形式得以顯現。

請允許我暫時離開這個話題，一會兒再回來解釋為什麼。這架鋼琴與其他

鍵盤樂器一樣，是平均律樂器（tempered instrument），也就是說鋼琴彈奏出的音都經過調律——如此一來，每個音在十二個調性上都能起到作用。大約在一七〇〇年，當音樂進入調性發展成熟期時，這一調整變得不可避免。人們發現一部作品不必一個調性寫到底，而是可以不斷轉調。但是從泛音列中自然產生的音一次只能適用於一個調性。你們明白嗎？一次只能適用於一個調性。即，某一個調性中聽上去順耳的音，可能在另一個調性中就走調了。假如這架鋼琴只有自然產生的、未經平均化的音，那麼單單這個八度音程 ⑤⑥ 裡就得有七十七個琴鍵，你們能想像嗎？好了，現在各位能夠理解在某些時候妥協是必須的。當歷史來到調性和聲迅速發展的時代，恰巧在這個時候，只能演奏固定音高的鍵盤樂器也在迅速發展，二者合力促成了平均律樂器的誕生。

　　這就是平均律古鋼琴的由來，我身邊這架鮑德溫大鋼琴不用說也是一架平均律樂器。因此，我無法奏出接下來的這個泛音。事實上，如果我們按照鋼琴的琴鍵，在上行的音中找一個與泛音列裡最接近的音，那麼大致在這個位置 ⑤⑦，位於降 B 與 A 的夾縫之間，這是一個藍調音 ⑤⑧。這個音在人耳聽來不是較高的降 B ⑤⑨，就是較低的 A ⑥⓪。無論如何，若要在鋼琴上彈出這個音，就得把 A 調高一些，或是把降 B 調低一些。

　　總之，不管我們怎樣解釋，這就是最新得到的那個泛音。現在，我們有了四個不同的泛

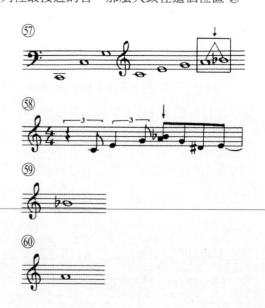

音 ⑥ C，G，E，再加上藍調音，模
稜兩可的 A。依照音階順序重新排列
⑥，即 C，E，G，以及近似 A 的音。
在此，我們遇到了一個真正意義上的
音樂語言學的普遍性：現在我們終於
可以理解並解釋那句全球著名的嬉戲

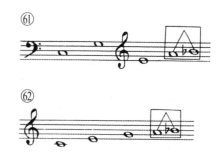

歌謠了 ⑥。這首歌謠不過是這四個不同泛音的組合 ⑥，只是省略了主音，或
者這麼說，暗示了主音的存在。你瞧，這個主音 C ⑥ 與基音 C ⑥ 為同一個音，
頭腦裡是聽到了，但是只唱出了三個泛音 ⑥。這三個全球共通的音是大自然
賜予我們的 ⑥。但為什麼歌謠旋律中的音並非依照音階順序排列呢？因為這
正是它們在泛音列裡的先後排序：先是 G，接著 E，然後才是近似 A 的音 ⑥。
證明完畢。

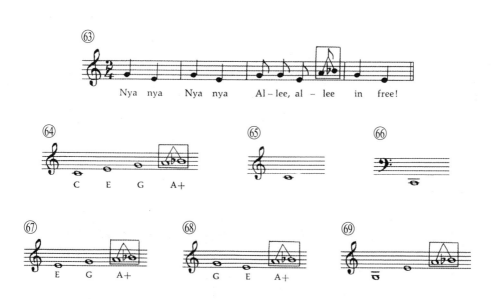

這就是一例「實質普遍性」——語言學家夢寐以求而無法得到的東西。確實，假如我們沿著泛音列的線索進一步深入，越來越多神奇而無可辯駁的「普遍性」會不斷浮出水面。比如，下一個泛音，之前沒有出現過的音D ⑦。我們現在有五個不同的音可以把玩 ⑦，再次將其按音階順序排列 ⑦，瞧一個新的普遍性跳了出來——五聲音階（或稱爲五聲調式，five-note or pentatonic scale）。由於末尾那個模稜兩可的音 ⑦，五聲音階可以有兩種形式，一種以降B結尾 ⑦，一種以A結尾 ⑦。讓我們來看看第二種，即最後一音取較低音，也是目前更爲常見的五聲音階 ⑦。這是人類最喜歡的五聲音階。順便一提，各位在鋼琴上只彈黑鍵就能輕鬆找到五聲音階 ⑦。事實上，這個音階隨處可見，我肯定你能說出幾個例子，地球每個角落都能找到，比如蘇格蘭音樂 ⑦，又如中國音樂 ⑦ 或非洲音樂 ⑧；當然，還可以在美洲印第安文化、東印度文化、中南美洲、澳洲、芬蘭等地找到它的身影，這是眞正意義上的音樂語言學普遍性實證。

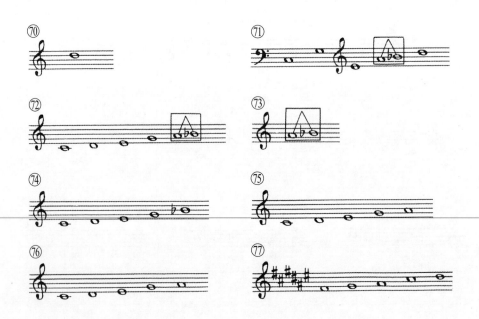

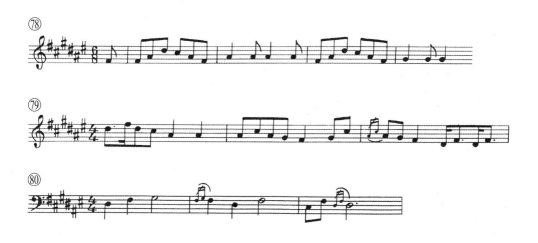

但我們在進行語言學類比時要十分謹慎。可以作一番設想，把某個基音比如音 C 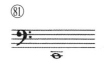 等同於先前發現的基礎詞素 MA，隨後將類比進一步拓展為基音 C 所產生的泛音等同於 MA 音節衍生出的一系列詞語——或許這是一種可行的推理，但尚且只是個推測。更有說服力的做法是，將喬姆斯基的「人具備與生俱來的語法能力」觀和人類普遍擁有的、與生俱來的音樂語法能力進行類比。這個能力是我們天生固有的——能夠從不同角度解析自然序列化的泛音，正如全球各個文化都解讀同樣的「一元生成」的基本素材，繼而從中建構出成千上萬種特定的語法規則及語言，每一種都獨一無二。

同理，不同的人類文化可以以多樣的方式來理解同一個五聲音階。比如，五個音裡將哪一個設為主音，比如這個例子 ⑧。這是一種方式，或者我們試著改變重心，還可以這樣 ⑧。發現了嗎？這是

一個完全不同的五聲音階。但依然是那五個音，只是主音不同。

　　來看另一個例子 ⑱。顯然，根據主音的不同可以排出五種不同的五聲音階。另外，為了增添多樣性，我們永遠要把那個模稜兩可的「藍調音」納入考量 ⑱。如果耳朵把它視作降 B 而非 A，那就會生成另一種全新的五聲音階 ⑱，繼而產生了許多美妙的非洲音樂。還有更為複雜的處理手法，在此我們不一一展開：其中有非常特別的日本五聲音階 ⑱，又或者獨特的峇里島五聲音階 ⑱。關於五聲音階到此為止。我想，我們已經清楚理解了泛音列的形成過程及運作方式，並認識到隨著序列不斷上升 ⑲，總可以找到新的音為我們所用，最終我們可以清楚地解釋六聲音階、七聲音階（包括古希臘調式和教會調式）以及自然音階（包括大調和小調）。最終，它還能說明被稱為「半音階」（chromatic scale）的十二個音究竟是怎麼回事 ⑳。

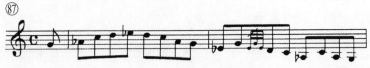

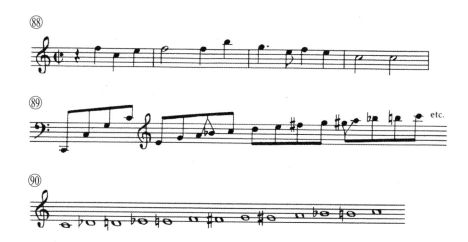

　　你可能會問，為什麼只有十二個音？稍安勿躁，馬上就會揭曉。但即便是這十二個音也沒有耗盡泛音列潛在的可能性。序列越往高處走，音程就越短，甚至比我們半音階裡的半音還短，比如四分之一音，甚至三分之一音、五分之一音，這些尚處於實驗領域及電子音樂研究範疇。更何況還存在微分音，它們是大量東方音樂不可或缺的構成部分。

　　但在這些現象背後，最重要的事實是：所有音樂──無論民間音樂、流行音樂、交響音樂、中古調式、調性音樂、無調性音樂、複調音樂、微音程音樂、平均律及非平均律音樂，無論來自遙遠的過去還是即將在不久的將來發聲──一切音樂皆有一個共同的起源，即普遍存在的泛音列現象。這就是我們所說的音樂單一起源（musical monogenesis）的根據，先天語言能力也源自於此。

　　但我們可以據此肯定音樂的普遍性了嗎？各位回想一番，為什麼很多人覺得印度拉格音樂難懂？我可以借鑑語言學類比給出一個簡單的答案：正如人類語言的語法（即使是互不相通的語言）可能來自一元發生的起源；同樣地，差異巨大的音樂語彙（彼此亦無交集）也可以說是由同一個起源發展而來。純粹從音韻學角度來看，這些語彙是由音構成的語言，衍生自一個普遍的、遵從自

然規則排列的聲律結構。

我相信各位可以理解，我所說的這些都是高度概括性的描述，也沒有歷史譜例的記載可供佐證。倘若展開，一整晚都說不完。畢竟這不是語言學課程，也不是音樂史課程，我們所做的是關於「音樂演化」的高度簡略的概述，音樂語彙會隨著越來越遠、越來越半音化的泛音而變得越來越豐富。這就好比我們能在兩分鐘遍覽從史前到今天的整個音樂發展。

讓我們再次扮回原始人，假設當時有首熱門金曲是「哈佛校歌」（Fair Harvard）。我們齊聚在原始人的小屋子裡哼唱 �91。隨後我們的妻子們、尚未進入叛逆青春期的兒子們加入進來。很自然地，大家的歌聲並不一致，存在八度的差異，因為男女的聲音天然相隔一個八度 �92。現在這個八度音程 �93 正好是泛音列裡第一個音程的距離 �94，還記得嗎？

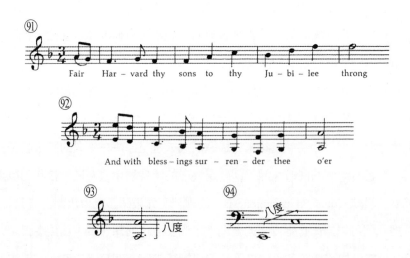

幾百年過去了，人們必然開始吸納泛音列裡第二個音程，也就是五度 �95。現在我們可以這麼唱：「By these festival rites from the Age that is past……」（通過這些過去時代的節日儀式……）�96 誠然，這個小小的變化帶我們前進了

一千多年，進入西元十世紀，音樂文化相當成熟的時期。現在我們又認識了序列裡的下一個音程——四度 ㊆，如此一來，我們可以混合八度音程、五度音程與四度音程 ㊈。這開始聽起來像複調音樂了。

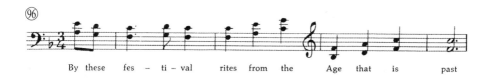

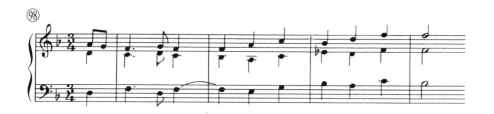

　　隨著下一個泛音的採用，有了三度音程，音樂又經歷了一次巨大的飛躍。來聽一下區別 ㊈。這是全新的音樂，更豐滿柔和，散發面目一新的暖色調。（必須坦言，我更喜歡先前古舊的聲響。）眾所周知，這個新的三度音程為音樂引入了三和弦 ⑩，「哈佛校歌」開始聽上去有點維多利亞時代的味道了 ⑩。我們今時所說的調性音樂（tonal music）就此誕生了，這是一種穩定的調性語言，深深根植於泛音列裡發揮基礎作用的每一個音符。基音 ⑩ 以及第一個與之相異的泛音——即五度音 ⑩，從此被稱作主音 ⑩ 與屬音 ⑩。

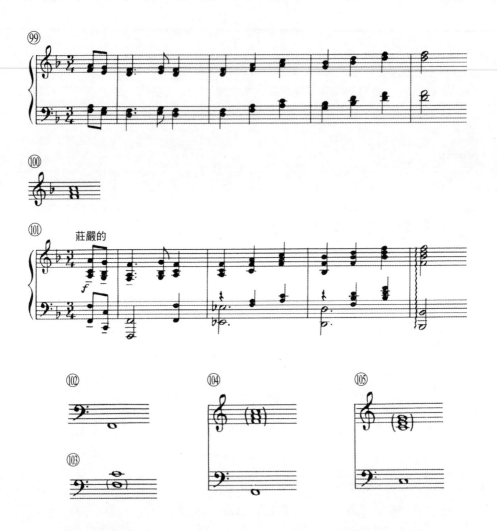

　　五度音程確實有主導的意思，因為「主－屬音」的關係一旦建立，意味著作曲家可以大展拳腳了。我們可以不斷推導出五度音的五度音的五度音 ⑩，每個五度音都可以變成新的主音，產生新的屬音———一整套五度圈——共包含十二個，最後總可以回到最初的那個。可以是上行音程，假設從低音 C 開始 ⑩，也可以是下行音程 ⑩，最終回到 C。這就是十二個五度的迴圈，也就是我之前承諾要給你們的答案，正是以這樣的方式，我們得到這十二個不同的音構成了

半音音階。如果把五度圈裡所有十二個音放在一個音階裡，就得到半音階 ⑩。十二個音相應地生成一套十二個調性。多虧平均律體系的完善，作曲家現在可以在這十二個音裡無拘無束地發揮創造了 ⑩。

最終，「哈佛校歌」聽起來還可能會是這樣 ⑩。真是難吃的一鍋「半音」粥。在我們這個世紀，音樂的確會變成大雜燴。音樂是怎樣駕馭這些鬆散的、稀稀拉拉不成形的半音呢？唯有遵循自然音階系統的基本原則，也就是一系列穩定的關係：主音與屬音、下屬音與上主音、新的屬音與新的主音 ⑪。現在人們可以隨心所欲地轉調，半音半音地轉也沒有任何問題，調性依然可控。

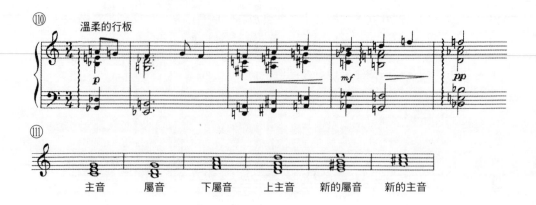

這個偉大的調性控制體系在巴赫手中得以完善並系統化。他的天才能精妙且恰如其分地平衡半音階與自然音階兩股力量，兩股同等強大卻又天然對立的力量。這個精妙的平衡點就是音樂歷史發展的中流砥柱。這種平衡狀態相當穩固，以至於音樂在一個世紀內沒有經歷顯著變化，也正是這一百年成就了音樂的黃金時代。

並非說百年內音樂沒有風格、曲式上的重大變化，畢竟，這個黃金時代見證了全新的洛可可風格，奏鳴曲式更是在諸如 C.P.E. 巴赫（Carl Philipp Emanuel Bach）、海頓、莫札特及貝多芬等巨匠筆下崛起，走向輝煌。但這些變化是句法和語義上的變化，我們後面幾講將會深入探討。今天我們的研究僅限於音韻學，就這個角度出發，我們可以看到，由巴赫一手締造的巔峰得以不斷延續，音樂進入了類似某種持續性的高水準穩定期，並一路延伸至貝多芬的音樂。

現在我想邀請各位與我一起聆聽黃金時代的最高代表作之一，莫札特的《G 小調交響曲》。這部作品蘊含極大熱情的同時又展現出完美的控制，優雅的筆法令半音階盡顯自由靈動卻不逾矩。我會嘗試著向各位舉例演示控制以及制約是怎樣進行的，希望大家能帶著全新的、懂音韻學的耳朵來聆聽這部交響

曲。記住：我們要發現的是極具創意的手法，半音化的靈活性如何在「主音－屬音」關係框架裡得以系統化的控制。

十分弔詭又至關重要的一點是，通過半音階與自然音階兩股對立力量的完美聯合，我們得到的音樂更凸顯其曼妙的本質──歧義（ambiguity）。這個詞聽起來似乎不可能用來描述黃金時代的作曲家，尤其是莫札特這樣以明晰、精準著稱的大師。但歧義一直存在於音樂藝術中（事實上，歧義存在於一切藝術形式中），因為這恰恰是藝術最有力的美學功能之一。越是混沌曖昧，就越有表現力，當然也是有限度的，後續的講座會進一步討論。我們最終會面臨這樣的局面：歧義不斷的、無限制的加遽終將導致音樂的明晰出現問題。屆時我們將迎面撞上艾伍士那個未解的問題──音樂該往何處去？

但現在我們尚處於黃金時代，莫札特交響作品裡固有的奧古斯都式平衡與勻稱的比例，以古典的方式制約著歧義性。我們先來簡單看個例子。

大家都記得第一樂章的開頭樂段 ⑫。整個樂段在自然音階上輕鬆地從主調 G 小調到達了第一個終止式，很自然地落在屬音上 ⑬，繼而輕鬆地滑回主音 ⑭。（各位還記得嗎，主－屬音的關係產生自基音與它相鄰的音，在這個例子中是音 G ⑮ 與它相隔五度的第一個泛音 ⑯）。從這裡開始，音樂依照五度圈向下方行進 ⑰，來到 G 小調的關係大調降 B 大調。這正是音樂行進到這裡該有的結果（基於奏鳴曲式原則），緊接著第二主題登場 ⑱。請注意，莫札特的新主題已然採用半音階構成 ⑲。隨著音樂的推進，半音化愈演愈烈 ⑳，重複樂段的半音化程度則更為明顯 ㉑。

這是什麼？降 A 大調──突如其來的新調性，與降 B 大調及 G 小調都沒有關係。我們怎麼到這兒的？正是通過大家已知曉的五度圈 ㉒。你有沒有聽到低音聲部裡穩定持續的、從屬音到主音的五度音程在不屈不撓地前進 ㉓？每一個屬音引出一個主音，主音立即又變成屬音，進而引出它相關的主音。與此同

時，位於上方的旋律聲部則不斷下行，每下行一步便降一個半音，直至落在下方的降 A 大調！這就是我們講過的古典式平衡——半音階在上方漫遊 ⑫，同時受到下方顛倒的「主－屬音」結構的穩固支撐 ⑮。

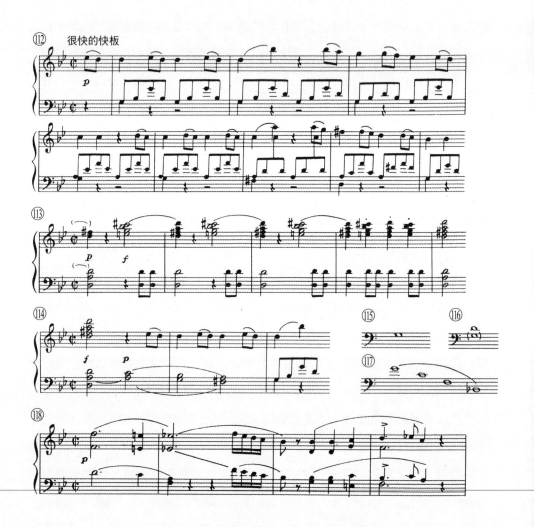

　　你現在明白我所謂的「朦朧之美」在哪了嗎？恰是因為半音階與自然音階兩種對立力量聯合在一起，同時發生作用，才讓這段音樂有如此強烈的表現力。

　　於是，我們開始在半音階的迷霧裡探險。我們怎麼才能走出陌生的降A大調領地 ⑫ ？只要簡單地轉個半音，像滑雪時的橫滑 ⑫，就安全回到了我們所屬的降B大調。

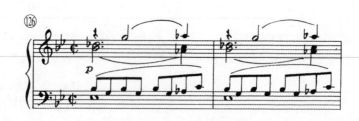

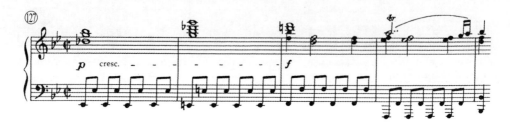

現在，假如你能跟得上，你也就能跟上所有類似的探險——比如，莫札特進入發展部的方式。他已經穩穩地落在降 B 大調上 ⑫；但是，慢著 ⑫，他又開啓了另一段半音歷險 ⑬，把我們帶到了出人意料的升 F 小調上！這一切做得任意妄爲，有點像半音雜技，在驚詫中引入發展部。這正是發展部應該做的，讓舊的素材展現新的面貌。但最終，莫札特一定會帶我們回到再現部的 G 小調，最初的故土家園。他完全可以隨心所欲地以他期望的半音化方式進行這趟音樂之旅，徹底放飛自己的幻想。畢竟這是發展段，正是盡情天馬行空的時候。卽便如此，基礎的自然音階規則依然制衡著放飛、激情與幻想。通過五度行進，屬音導向它的主音，每個主音又轉爲屬音，屬音再導向它的主音，循環往復。我們剛才在升 F 小調對嗎？ ⑬ 通過一系列五度行進，他將升 F 小調的功能從主調轉爲屬調 ⑬，再導向它的主調 B 大調，到了！ ⑬ 這裡是 B。現在，作爲屬調的 B 需要導向它的主調 E ⑬。依照同樣的五度圈，E 再導向 A ⑬。這是 A，A 導向 D ⑬，如此迴圈下去，直到我們終於被帶回家——G 小調。甚至整個導回主調的過程也是高度半音化的，只不過被屬音牢牢牽制住。（聽聽這令人毛

骨悚然的、詭異的半音化行進……） ⑬⑦ 現在我們心滿意足地回到了 G 小調的
再現部。

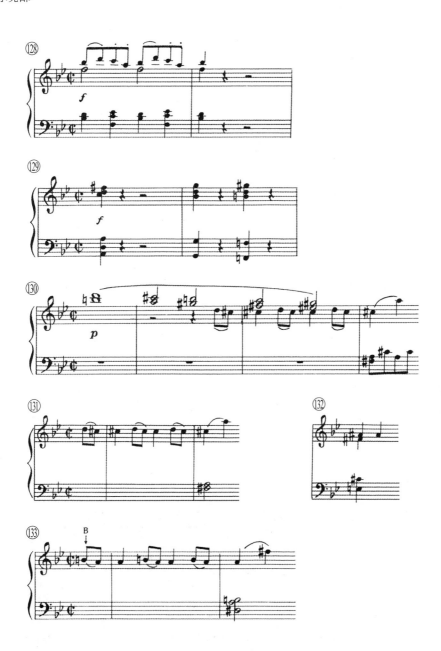

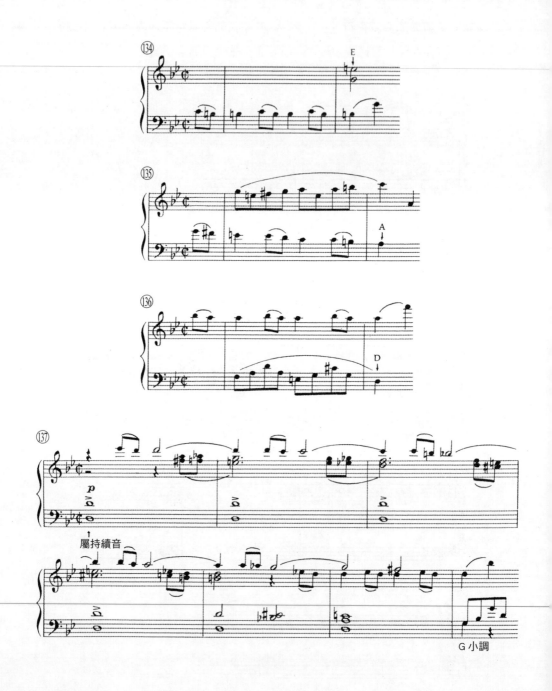

我必須指出，這些音樂探險本身要比我講述的要複雜得多、微妙得多。行進過程並不一定正好五度，期間有不少迂迴曲折，即使跟哈佛音樂專業學生也要花幾個小時才講得明白。我只是盡所能讓各位一窺「歧義」的神奇之處，即自然音階制約著半音階。當你聽到第二樂章裡精彩絕倫的半音階樂段時 ⑬⑧，你同時也可以感受到來自基礎的自然音階的穩固支撐。低音聲部的五度音程再次不屈不撓地從主音向屬音邁進 ⑬⑨。即便是（徹底由自然音階構成的、毫無半音化的 ⑭⓪ ）第三樂章小步舞曲樂段，臨近結尾時，莫札特依然忍不住又來了一次迷人的半音化游離 ⑭①。隨即又回歸古典式的從屬音到主音的終止式 ⑭②。

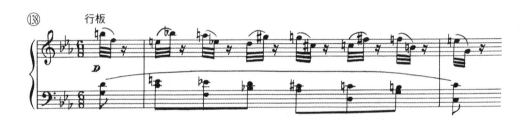

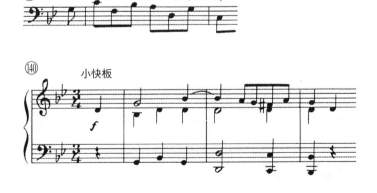

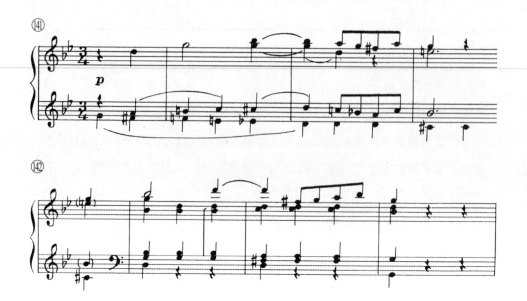

　　最令人驚歎的半音化游離出現在最後一個樂章，開頭中規中矩，整個呈示部都不怎麼起眼 ⑭。但一到發展部，彷彿被打開的潘朵拉盒子，所有古靈精怪一股腦兒全跑了出來 ⑭。你發現了嗎？這個狂野的、聽起來無調性的樂段包含了半音階裡除主音 G 以外的所有音。除主音以外的所有音——一個多麼靈動的樂思！如果事先不知道是莫札特寫的，這完全可以冒充二十世紀音樂。即便如此，這段極盡半音化能事的音樂依然可以藉由五度圈得到解釋，不再展開。只要記住，這股傾瀉而出的半音化風暴依然受到古典式的制衡。發展部的高潮樂段亦然，音樂出人意料地來到了升 C 小調 ⑭。升 C 小調離我們的主調 G 小調再遠不過了。相信我，在這些相距甚遠的聲音區域間來來往往的過程，完全在莫札特的掌控之中，全然流暢的莫札特風格，受到自然音階完美的控制。

　　這一切合起來是什麼效果呢？我們聽一下完整的作品就知道了。下面是波士頓交響樂團的演出錄影，我希望各位能帶著全新的、懂音韻學的耳朵來聆聽。

（此時，現場播放莫札特《G小調交響曲》〔作品第四十號，K.550〕的
演奏影片。）

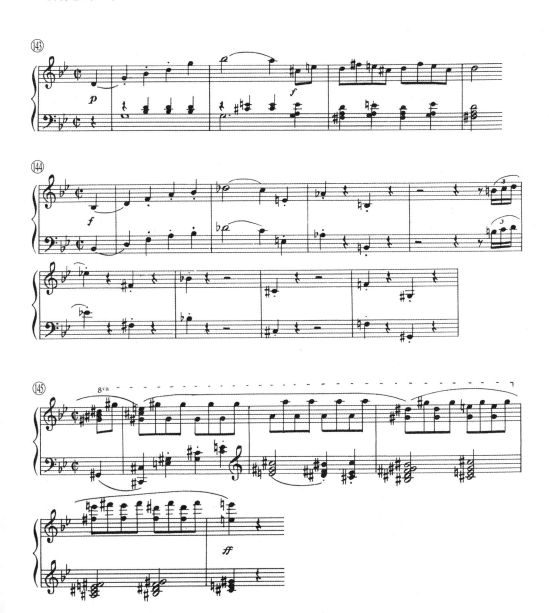

真是一部傑作啊！再多的分析和解釋都敵不過當你真正聆聽它時所帶來的巨大驚喜，尤其當你身臨現場，更是如此。很難想像還有哪部作品可以如此完美地結合形式與激情。

　　最後，簡單提幾句下一講的主題——句法。你還記得語言學研究裡三大分支的第二部分嗎——音樂與語言的句法。到時候我們將檢視今天探討的音韻元素是怎樣構建起來的，繼而我們就可以著手理解從莫札特到當今音樂的語義問題。我希望可以越來越貼切地去理解，甚至回答——艾伍士的「未解的問題」。

第二講

音樂句法學

在準備系列講座的過程中，我不時地問自己——別人也問過同樣的問題——這些音樂語言學有什麼實際用處？這些思考究竟能不能幫我們解答查爾斯·艾伍士的「未解的問題」——音樂要往何處去？——卽便最終能夠解答，這又有何意義？世界動盪，政府飄搖，我們卻在高談闊論音樂音韻學，現在又來了個句法學，這不是赤裸裸的菁英主義嗎？

好吧，某種程度而言的確是。當然，這並非階級的菁英主義——諸如經濟、社會地位或民族等等——而是事關好奇心，是人類智慧所特有的求知欲。它由來已久，始終存在。但是在我們這個時代，無論是從美中尋找意義，還是從意義中尋求美，都變得前所未有地重要，因爲庸才與販賣藝術的人每天都在醜化我們的生活。如果有一天，追求濟慈（John Keats）那種眞與美的理想變得毫無用處，那麼我們都只好閉嘴滾回洞穴裡去了。如今，我又要重提那個不恰當的說法——何用之有？它絕對是「有用的」。身爲音樂家，我感到一定要找到一種方法，可以與有智識的非專業音樂愛好者交流音樂。比如，他們或許不知道什麼叫「緊接進入」（stretto）和「減五度音程」，但我們依然可以溝通對話；而到目前爲止，我發現最好的辦法就是和語言建立類比，畢竟語言人人都用、人人都懂。

上週我們深入分析了語言和音樂的音韻特徵，把語言普遍性和泛音列中自然產生的音樂普遍性類比。現在我們將引入一個全新的角度——句法的類比，卽研究實際結構。循著這個結構，聲音的普遍性演化爲詞，詞再進一步演化爲

句子。在這方面，喬姆斯基的名字就顯得格外重要了。與大多數語言學家一樣，諾姆・喬姆斯基主要的興趣並不在於「一元生成說」的歷史考據或語言起源的理論，而是分析式探究，尋找句法和音韻的普遍規則，能應用於目前存世的四千多種不同語言。

顯然，我沒有資格對喬姆斯基的研究作批判性分析，即使有，時間也不允許。我感興趣的不是喬姆斯基藉以尋根溯源的笛卡兒理性主義哲學觀（rationalist Cartesian philosophy），而是他爲什麼要追溯這個根源，其「普遍語法」（universal grammar）的觀念正是從這些哲學思想中生發而來。簡而言之，他同笛卡兒（Descartes）一樣認爲：人類有些現象不能用純粹物質的理論進行解釋。人，作爲肉體的存在，其物質層面的理論必須得到另一種存在的補充，即精神的存在，用最好的詞來表述就是「心智」。當然，這個哲學觀點會頻繁地與經驗主義思想發生衝突，其代表包括洛克（Locke）、柏克萊（Berkeley），以及當下時興的行爲主義者，他們眼中只在乎實實在在的、可觀察到的證據。但是笛卡兒主義者認爲，肉體的、物質的理論無法解釋人類最顯而易見的行爲──即心智活動的基本屬性，尤其無法解釋人類普遍使用語言的現象。

喬姆斯基對此深表贊同；我們每個人必定天生擁有使用語言的本領，或者依照他的說法，稱之爲「語言能力」（linguistic competence）。他首先問了一個簡單但吸引人的問題，他說，「若非如此，我們怎麼解釋兩歲半的幼兒就會說出全新的話，這些句子合乎語法，即使他們以前從未聽過。」是什麼樣的規則令他們做出如此創意驚人的事？比如，「我喜歡綠的霜淇淋」（I like the green ice cream.），（無論是祖魯語、法語還是愛斯基摩語）。從沒有人教過他們這句話，他們也不是在模仿以前聽過的句子，這是全新的創造，其基礎僅僅是嬰幼兒從身邊所獲取的、極爲有限的語法資訊。這是一個神奇的問題。想想吧！

通過對一套理論的逐步提煉、完善，喬姆斯基最終構想出普遍語法的概念，得出所謂的「形式普遍性」（formal universals）假設——卽通過基因遺傳的一套規則，能在最根本的層次上指導所有語言的運作。我相信，在探尋這些規則的過程中，喬姆斯基一定感到有必要從整體層面來考量世界，繼而理解作爲整體的人類的思維，而非美國人、祖魯人、法國人或者愛斯基摩人的思維。他始終強調不同語言之間潛在的相似性，而不是它們之間顯著的差異。「差異」確實更顯而易見，但也更流於表面；相似性則具備更深層次的意涵，至少與差異一樣突出。事實上，隨著時間的推移，相似性會愈加凸顯，遠更令人振奮。因爲它堅定了我們人類同源同宗的感覺。我相信，正是由於此貝多芬式的動力驅使，喬姆斯基才能取得這些研究成果。

我想，喬姆斯基意在追求一種學說體系，用來描述人類文明的奇蹟——人類是如何將分享所知所感的原始需求，轉變爲可被理解的語言的。這個體系可以爲我們提供全新的視角去審視神奇的語言構建，哪怕最簡單的句子，也要經歷的轉化過程。研究這些構建的學問就被稱爲「句法學」。

但是句法學的研究與音樂有什麼關係呢？所有對音樂有所思考的人都會同意，存在音樂句法這麼一個東西，正如語言有可描述的語法。通過對這些句法術語的運用，人們就可以分析和解釋大部分音樂現象。當然，有一個例外，也是最重要的一點，卽天才。句法無法解釋天才，沒人能解釋天才。但是你們呢，沒有接受過專業訓練的音樂愛好者，我究竟怎樣才能把有關句法的音樂分析跟各位解釋明白？我可以嘗試把語法的那套描述移植到音樂上，但是想想那得有多冗長乏味。比如上週聽過的莫札特 G 小調交響曲的開頭樂句 ①，我可以像學校裡分析短語或從句一樣，從語法角度去解析樂句。我可以說，該樂句是 G 小調，以二分音符爲一拍，每小節兩拍，旋律素材起於弱拍上的兩個八分音符 ②，分別是 G 小調音階上的第六和第五個音，緊接著以四分音符的強

拍形式在同樣的第五個音上重複，等等，諸如此類——盡是些叫人難以忍受的、完全白費力氣的資訊。如此描述沒完沒了，除卻可憐的一丁點音樂相關資訊，幾乎什麼都沒說，還不如各位自己親耳聽。你可能會爭辯，稱那些只是描述，而非語法解釋，意思是，我並未指出這些八分音符、四分音符、強拍的作用及它們之間的聯繫。沒錯，唯有那樣我們才能回到「音樂句法」中來，但前提是你需要掌握大量的專業術語。但是我們還可以透過語言中的句法功能進行類比，來理解莫札特音樂裡的句法，其他音樂亦然。音樂與語言在使用過程中確實存在著相似的句法功能，依循性質相同的處理方式。我們可以借鑑語言學的方法發現這些功能與處理過程。我們需要的只是一些類比術語來闡述它們。

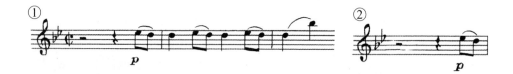

所以我們還要加把勁，試著在語言和音樂的術語間建立類科學的類比。之所以稱之為「類科學」（quasi-scientific），是因為嚴格而言，在運用語言學類比的時候，我應當遵循科學方法。但我不是科學家，我在某些語境下的表述不可避免地不適用於其他情況。即便是科學家也會大方地承認這很難避免，換作尼采、齊克果也會這麼說。連喬姆斯基自己都這麼說，我就更是如此了。因此，我所做的僅限於假設和推測。幸運的話，我也許能說中一二。如果運氣夠好，我也許還可以給出點提示，激發在座的、科學素養深厚的朋友們更進一步的思考。

想在語言與音樂要素間建立一致的對應關聯，有很多種可嘗試的路徑，我們先看一種。不妨從這個簡單的等式開始：「一個音」＝「一個字母」③。這個等式可以擴展為：音階＝字母表（scale ＝ alphabet）。也就是說，我們使用

的所有的音等於我們使用的所有字母。但究竟
是哪裡的音，又是哪裡的字母表呢？是西方半
音階的十二個音，還是中國五聲音階裡的五個
音？哪個字母表呢？德語、俄語，還是阿拉伯語？好了，這個等式到此為止，
它把我們帶入混亂。顯然，我們需要一套更好的對應系統。

好，讓我們試試另一個。由於採用了科學的語音術語，接下來的這個定位
更加科學，如此我們便可以摒棄「字母表」這類指向含混的表述，這個新的對
應是：音＝音素（phoneme）④。音素即發音的最小單位，比如 Mmm，Sss，
或者 Eee。相應地，動機，甚至主題可等於詞素（morpheme）。詞素指的是具
備意涵的最小發音單位，比如 ma，see（看），或者 me（我）⑤。如此一來，
樂句 ⑥ 就可等於詞（噢，下面麻煩就來了）；樂段就等於從句，樂章就等於
句子，一部音樂作品就等於一部文學作品 ⑦。

③	音樂	語言
1）	音 ＝	字母
2）	音階 ＝	字母表

④	音樂	語言
1）	音 ＝	音素

⑤	音樂	語言
1）	音 ＝	音素
2）	動機 ＝	詞素

⑥	音樂	語言
1）	音 ＝	音素
2）	動機 ＝	詞素
3）	樂段 ＝	詞

⑦	音樂	語言
1）	音 ＝	音素
2）	動機 ＝	詞素
3）	樂句 ＝	詞
4）	樂段 ＝	從句
5）	樂章 ＝	句子
6）	一部音樂作品 ＝	一部文學作品

好了，終於看起來順眼一些了（一部音樂作品等於一部文學作品），但依然存在問題。如果認可一個樂句等於一個詞，我們更容易理解莫札特的音樂。比如，還是這部 G 小調交響曲的第二主題 ⑧。開頭三個音聽起來好比一個詞 ⑨；顯然構成了一個獨立單元，下一組單元也是 ⑩。一個很美的詞。但是類比走到這裡又行不通了。因為弦樂聲部奏出的第一個詞的最後一個音 ⑪，同時也是木管聲部奏出第二個詞的頭一個音 ⑫，這在語言系統裡是不可能發生的。好比片語「dead duck」（中文意為：註定完蛋），把「dead」裡最後一個「d」作為「duck」頭的「d」：deaduck，當然是不成立的。繼而，對於「樂句」這個術語的使用或將引發更多的混淆——樂句等於詞。但人出於本能都會覺得樂句應該相當於短語，而非詞或者其他。

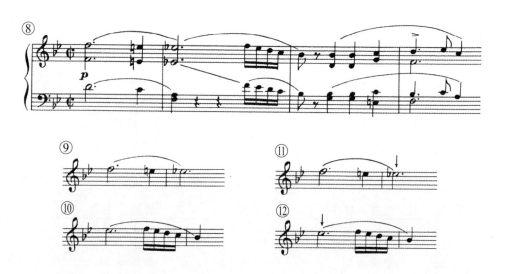

　　我為什麼要耗費時間向各位展示這些行不通的類比？基於以下這個非常重要的原因：為了讓你們像思考語言一樣思考音樂。我前面那些失敗的嘗試並不是徒勞。說來玄妙，眼前這個嘗試最精妙之處（見 ⑦）在於第一眼看上去最行不通的一個等式，即：樂章＝句子（movement = sentence）。乍一看去令人困

惑。試想，好比莫札特交響曲整個第一樂章就是一個句子。然而，這是有道理的。德語詞「Satz」既可以表示句子，又可以表示樂章，我想這絕非偶然。

事實上，音樂裡不存在散文裡那樣的句子，大多數連續的音樂作品不到結尾是不會完全結束的。如果把完全結束定義為「完全終止式」（cadence）⑬（至少就調性音樂而言），將其等同於散文裡句子末尾的句號，那麼我們會在莫札特這樣的樂章裡找到好幾處「完全結束」，但每次終止式都正好是下一樂段的開始，或者說下個「句子」的起首。換句話說，我現在說的這句話，結尾時並沒有停頓，並非遵循——句號，停頓，然後下一句話——的流程。音樂的本性就是連續不斷的，所以當到達莫札特的一個完全終止式時 ⑭，我們彷彿來到了一個句子的結尾。然而沒有，它繼續向前 ⑮，沒有句點，這個終止式成了下一個片段的開始。恐怕我們說著說著，又成了「dead

duck」。就好像所有的音樂都由相關聯的從句組成，環環相扣的從句通過連接詞與關係代詞得以聯結。因此，我們似乎可以得出結論：在音樂裡，與散文句子最接近的對應是整個樂章。

面對如此多混亂的術語，我們可以使用哪些跨學科的術語呢（當然不能糊弄人）？我想還是有些對等關係經得起考驗的。首先，我們可以確信地把一個音樂動機（motive 或 motto）等同於語法中的名詞

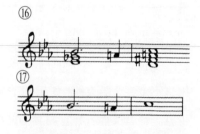

（或者依語言學的說法，稱爲「名詞性短語」）。比如，華格納的歌劇《指環》（Ring）裡的「命運」主題 ⑯。這三個有旋律感的音符 ⑰ 就像三個字母（或者三個音素、詞素，隨你喜歡），組成一個名詞性的詞，一個自我命名的實體。（我並非說這個動機名字就該叫「命運」，無論它在歌劇裡代表什麼，它都是一個獨立的音樂意義上的名詞。華格納用這個動機代表「命運」是基於語義學的考量，關於這一點我們在下一講會討論到。）

其次，我們可以把和弦，也就是和聲實體 ⑱，等同於語法上的修飾語，比如形容詞。顯然，和弦通過描述性的色彩感來修飾名詞，也就是動機。華格納命運動機裡的三個音 ⑲ 因爲修飾性的和弦被賦予了特定的附加含義。比如，殘酷的命運 ⑳ 或仁慈的命運 ㉑，又或是弄人的命運 ㉒。

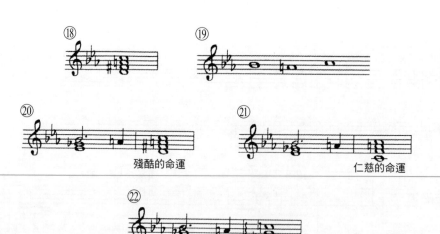

我想，接下來只需確定名詞與形容詞在音樂上的類比，同理，動詞亦然。動詞顯然可以與節奏相對應。節奏賦予音樂動感，起到啓動的作用，正如動詞啓動名詞。此處，華格納的動機正是受到節奏啓動 ㉓。我僅僅是添加了一段華爾滋，華爾滋的節奏充當了動詞的功能，添加到現有的「形容詞—名詞」之上。就好比我用音樂造了一句話——「殘酷的命運跳起了華爾滋。」（Cruel Fate waltzes.）我們還可以更近一步，展示一個動詞兼形容詞的功能，比如蕭邦（Chopin）《夜曲》（*Nocturne*）裡的這段琶音伴奏。這段琶音兼具了動詞與形容詞的功能，既作爲節奏啓動了相當於名詞的旋律，也擔綱和弦之職修飾這個名詞，卽旋律 ㉔。這個觀點可以延展出無數種可能。我這裡要暗示的是，語言的所有構成部分都能在音樂裡找到有說服力的類比。這是一個有望贏得優秀論文的有趣選題。眞希望我能重新回到校園，親自對此探究一番。

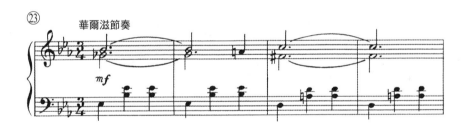

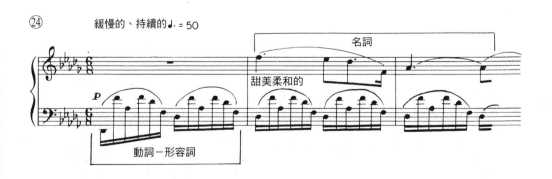

無論如何，我們已經見識了幾個以類比的方式思考音樂與語言的例子，甚至還可能存在共通的術語。現在我們回到喬姆斯基，看看他的原理如何應用到音樂上。

　　但首先要搞清楚——這些原理是什麼？我們需要花整整六講才能釐清這些原理。簡言之，喬姆斯基的研究是關乎「轉換語法」（transformational grammar）的、持續不斷深入的洞見。在早期研究中，喬姆斯基發現現存的語法分析概念是不完善的，因為這些概念能解釋某些特定的語言關係，但在其他情況下就行不通。比如，它們能解釋「人打球」（The man hit the ball.）這樣的句子，但是不能解釋這個句子如何與更複雜的句型關聯——如「球被人打了」（The ball was hit by the man.），或者「是人打了球」（It was the man who hit the ball.），又或者「被人打的是球」（It was the ball that was hit by the man.），以上句子基本是同一個意思。

　　我還記得從前在波士頓拉丁語學校，老師教我們用語法分析的方法來解析句子，看起來很完善。比如，「傑克愛吉爾」（Jack loves Jill.）這個句子，只要將各部分拆解就可以進行簡單的分析了 ㉕：「傑克」是及物動詞「愛」的主語，「吉爾」是「愛」的受詞。關於這個圖示好像沒有什麼更多內容可說的了。主語加上謂語，僅此而已。

　　同樣地，我們來分析這個句子的被動形態：「吉爾被傑克愛著。」（Jill is loved by Jack.）㉖ 在這裡，「吉爾」是句子的主語，是被動詞「被……愛」的主語，使得「被傑克」（by Jack）成為副詞片語而處於語法結構中較低的層級。

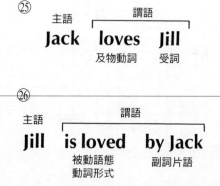

這是相當清晰的語法分析，沒有任何問題。但是，該描述無法解釋這兩個句子之間的聯繫——卽，我們無法解釋從第一個句子轉變爲第二個句子時，潛意識究竟發生怎樣的轉變過程。

就這個問題，轉換語法學可以提供相應的解釋方法。我來舉個例子。比如，轉換語法學者會用諸如此類的圖表來表述「傑克愛吉爾」。㉗（不要被嚇倒，我不會再深入解釋那些 NP［名詞短語］和 VP［動詞短語］，我只需要你們掌握要點。）如各位所見，這與我在波士頓拉丁語學校所習得的分析方法並沒有根本的不同，只不過在圖式表達

㉗

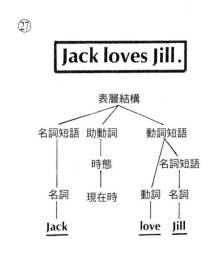

上有所差異罷了。這被稱作「樹狀圖」。我們可以看到，左下方的「傑克」仍居於主語位置；而「吉爾」位於右邊，正如我拉丁語學校的圖式。對嗎？但是這個圖表還是告訴了我們新的東西，這才是重要的地方：它展現了持轉換語法學說的語言學家們是如何瞭解語言的。他們通過兩個層面組織語言——表層結構與深層結構。你可以看到，圖表最上方呈現的是句子說出來的形式——「傑克愛吉爾」，稱作「表層結構」；而圖表底部展現出與表層結構十分相像的構成，但是它從更深的層面解釋了句子的實質，因此被稱作「深層結構」：「傑克愛吉爾」。顯然，深層結構與表層結構之間存在一處細小的不同，動詞「love」多了一個字母「s」，這是遵循了英語語法中的現在式規則。然而，這已然代表了一種轉換，雖然它並不起眼，但的確讓我們看到了深層結構與表層結構的差異。

現在，讓我們來看看這個句子變成被動語態後會發生些什麼：「吉爾被傑

克愛著」。如果要給這個新句子的表層結構畫個樹狀圖，除卻畫圖方式上的差異，它依然與波士頓拉丁語學校的版本沒有太大變化。「吉爾」還是放在左邊，「傑克」還是在右邊。但是（重點來了），我們都有這樣的直覺，即使當這個句子處於被動形態時，依然是「傑克」發出愛的動作，而「吉爾」是被愛的那個人。該怎樣解釋這個悖論？既然「吉爾」是「傑克之愛」的受詞，那麼，「吉爾」為什麼會居於主語的位置，他在主語的位置做什麼？轉換語法學說的語言學家用深層結構的圖表 ㉘ 進行解釋，抓住了我們直覺中那個句子的真正意涵。我們在這個圖表最下方發現了什麼呢？即這句話的深層結構——「傑克愛吉爾」，與先前看到的主動形式毫無二致。真相大白！

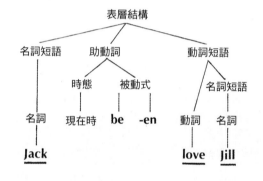

當然，我們不是在這裡上語言學課，因此我避開了真正解釋清楚轉換過程所必須的專業術語和複雜圖表，即深層結構轉換為表層結構的過程。重點在於，我們能看出並意識到，主動語態和被動語態這兩個完全不同的句子，其實有著一模一樣的深層結構，都是「傑克愛吉爾」，只不過這個句子進行了被動式的轉換。大家看到圖表裡「被動式」了嗎？這就是轉換。轉換，是整個過程的關鍵字。

到底什麼是轉換？好，喬姆斯基是這麼解釋的：「瞧，這裡有兩個明顯相互關聯的句子，實際意思一樣，但結構截然不同。」我們是如何從這一句話

到另一句話的？顯然，一個句子轉換成了另一個句子，從主動語態變為被動語態。喬姆斯基稱，轉換能力是我們所有人與生俱來的天賦。若非如此，倘若這種轉換要經過多年的學習實踐才能掌握，我們又如何解釋任何語言環境裡的孩童都能輕鬆做到呢？一個孩子天生就有學習建構句子的能力，不是嗎？假設他學了三個基本句子：「人打球。」「我喜歡綠色霜淇淋。」以及「喬姆斯基愛斯金納。」僅這三句，所用相當有限，他成不了大事。了不起的是他天生具備能力去學習某些規則類型，能夠把這些句子以幾何倍數的數量轉換成其他句子。這些規則類型就叫「轉換」，堪稱語言的「內燃發動機」。

以被動語態為例，一旦某個孩子掌握了被動語態（很小的時候就習得這項本領），他就會說：「球被人打了。」緊接著，一旦他學會了否定式轉換，他會說：「球不是被人打的。」以及，「我不喜歡綠色霜淇淋。」當然還有，「人沒有打球。」「綠色霜淇淋不被我喜歡。」諸如此類的表述更是不在話下。之後，他學會了疑問式轉換，於是他會說──「球不是被人打了嗎？」「斯金納不喜歡綠色霜淇淋嗎？」以及「我被喬姆斯基愛著嗎？」這是一場驚心動魄的語言大爆炸，句子會像兔子般快速繁殖：「斯金納喜歡打喬姆斯基嗎？」「綠球不愛霜淇淋嗎？」⋯⋯我簡直興奮到發狂。令人激動不已的是，轉換過程充滿了創造力，所有自然人類語言的變化皆因它而起，無論這是從孩童口中說出的句子，亦或者亨利・詹姆斯最複雜的話語模式。

藉由這個被稱為「轉換語法」的重要發明，整個過程得以清晰地展現在我們面前。我們得以明白，最小的基本概念，或者說資訊單位，是如何隱藏在思維深處，經過選取、混合、連接、提煉，通過「神經網路」一路穿越到達思維表層，最終被表達出來。因此，從更廣泛的意義而言，關於「我們究竟是如何思考的」疑問，轉換語法可以提供一種解答模式，不僅事關語言如何發展建構，甚至含括所有創造性的表達。在上一講中，我曾提及，喬姆斯基一派的研究也

許最終能爲我們瞭解「心智的本質」提供啓迪，說的就是這個意思。

說到這裡，我們離目標還有一定距離。但你已經能明白何以說喬姆斯基過去一、二十年發展而來的理論體系是具革命性的，至少是一項突破。無論如何，對我們肯定是一項突破，因爲就我們探討的目的而言，它最終爲音樂研究提供了直接適用的術語和手段。

我想，即使僅靠現有的、極爲有限的語言學知識，我們也已經可以進行如下一項實驗：把音樂與完整的散文句子進行類比，而非僅僅與單詞對照。隨便什麼簡單的句子都可以，比如，「哈佛擊敗了耶魯。」以及這句話可能產生的所有轉換形式——「哈佛沒有擊敗耶魯。」「哈佛擊敗耶魯了嗎？」「哈佛沒有擊敗耶魯嗎？」「哈佛會擊敗耶魯嗎？」……但我覺得還是繼續用「傑克」與「吉爾」的例子比較好，以免在座的各位感情用事。要知道，這些名字只是語言學上的符號，與代數裡的 x 和 y 並無分別，所以用「傑克」和「吉爾」也一樣。

好，我們現在來看這個句子：「傑克愛吉爾。」任何實驗都基於某個假設，而我們這裡的基本假設是十分簡單的等式——「音＝詞」，儘管我們知道科學上這並不很嚴謹。在此基礎上，我們用音樂建構一個同等的句子：「傑克愛吉爾。」㉙ 這並非什麼絕妙的音樂，也算不得眞正音樂意義上的樂句，但它滿足了我們的要求——把三個音作爲深層結構的三個單元聯繫在一起，構成一個三和弦的表層結構 ㉚，從而產生了句法的意義。

聯繫在一起的不僅僅是這三個音，還有這句子裡的三個基本構成部分：傑克、愛、吉爾。三者同樣像是被某種關聯鏈條串了起來，喬姆斯基稱其爲「基礎字串」（underlying string），這裡借用了數學裡的一個術語。序列看上去是

這樣的：傑克＋現在式＋愛＋吉爾 ㉛。這個

㉛
Jack + Present + Love + Jill

序列已經說明了所有情況，只是沒有表明它是怎麼構成一個句子的。這就是爲什麼它叫做基礎字串，它是最終產物即表層結構的基礎。

現在，通過運用轉換規則，我們發現從這一基礎字串至少可以衍生出八個基本句子：

1. 傑克愛吉爾。（這個我們已經知道了。）
2. 傑克愛吉爾嗎？（疑問式轉換）
3. 傑克不愛吉爾。（否定式轉換）
4. 傑克不愛吉爾嗎？（疑問式＋否定式轉換）
5. 吉爾被傑克愛著。（被動式轉換）
6. 吉爾被傑克愛著嗎？（被動式＋疑問式轉換）
7. 吉爾不被傑克愛著。（被動式＋否定式轉換）
8. 難道吉爾不被傑克愛著嗎？（被動式＋否定式＋疑問式轉換）

以上的句子都是表層結構，它們與深層結構不同，但都衍生自同一個深層結構。

現在，讓我們回到這三個音，這個三和弦 ㉜，看看相似的音樂轉換能否推導出音樂上的對應物。比如這個疑問式轉換，「傑克愛吉爾嗎？」我們如何把三和弦變成問句？一種可能是使用修飾語原理，即，和弦＝形容詞，給「吉爾」這個音加一個形容詞性質的和弦，帶有疑問和未解決的感覺，於是成了：傑克愛吉爾（也許）㉝。或者，「傑克愛吉爾嗎？」㉞ 又或者，傑克愛吉爾？（我不確定，疑惑）㉟。無論如何，最後那個未解決的和弦起到了問號的作用，把

陳述句變成了疑問句 ㊱ ——「傑克愛吉爾嗎？（問號）」

那麼，否定式轉換又該如何呢？很簡單，做一個句法上的變動，把動詞「愛」㊲ 這個音從大三度變為小三度 ㊳，如此一來，大三和弦的結構躍入幽暗的小調，得到一個傷感的句子——傑克不愛吉爾 ㊴。若要達成否定式＋疑問式的混合轉換，我們只需結合兩種音樂轉換方式，就成了：「傑克不愛吉爾嗎？（問號）」 ㊵ 依此類推，遵循相似的三和弦變化方法可得出八種衍生結果，我相信各位明白我的意思。

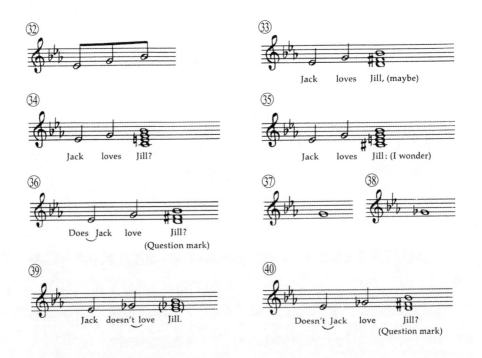

現在，我們準備再前進一小步，來看一個稍微複雜些的句子。我們暫且將傑克與吉爾放一邊，來看喬姆斯基學派最熱門的兩個人物——哈利（Harry）和約翰（John）。喬姆斯基著作中通篇可見哈利與約翰的名字。以下是喬姆斯基的經典句子：「哈利說服了約翰學高爾夫。」（Harry persuaded John to take

up golf.）很美，是不是？

　　這個短短的句子蘊藏著深層結構，這裡我不贅述。你們只要知道，除了可以想見的基礎字詞（如說服、學高爾夫）外，還有其他隱含的結構——比如：「我跟你說」、「有個人叫哈利」、「有個人叫約翰」。再加上另外一些暗示，暗示基於以下訊息：哈利喜歡約翰，也喜歡高爾夫，但是約翰不喜歡高爾夫。如果約翰喜歡高爾夫的話，哈利就可以更頻繁地見到他。尤其是星期天，因為大家通常在星期天打高爾夫。所以哈利說服約翰……等等，諸如此類。關鍵在於，最終形成的表層結構，即那個句子「哈利說服了約翰學高爾夫」，是很多層轉換的結果。其中，最重要的轉換是我們剛剛提及的所有暗示均被省略了。或許，我就這點的強調過於誇張，不過，我希望你們重視省略的原則，這是我們整個探究之旅的關鍵，待會應用到音樂裡的時候，你們就會明白。無論何種語言，省略或許都是最特出的轉換方式。比如，這個句子其實由兩個結構部分組成：

　　1. 哈利說服了約翰。（Harry persuaded John.）

　　以及

　　2. 約翰學高爾夫。（John〔to〕take up golf.）

　　（第二個句子必須這麼寫，因為它交代了誰學高爾夫——不是哈利，而是約翰。）把兩個分句放在一起，就得到了：

哈利服了約翰／約翰學高爾夫。

　　（Harry persuaded John ／ John to take up golf.）

很明顯，深層結構裡有一個「約翰」是多餘的，基於「省略」（deletion）的轉換規則必須刪除，所以「約翰」被拿掉了，最終得到了我們心愛的喬姆斯基式表達：「哈利服了約翰學高爾夫」。要注意，從來沒有人教過我們這種推導規則，我們甚至都沒意識到省略規則的存在。

接下來，我想帶著大家再前進一小步，走進哈利與約翰的奇妙世界：「約翰很高興哈利說服了他學高爾夫。」（John was glad that Harry persuaded him to take up golf.）這個句子底下包含三個不同的結構單位，一個嵌入另一個之中：

1. 約翰很高興。（John was glad〔that〕）
2. 哈利服了約翰。（Harry persuaded John）
3. 約翰學高爾夫。（John〔to〕take up golf）

三段句子編織在一起形成一個句子，整個過程稱爲「嵌入」（embedding），即將句三嵌入在句二裡，所得到的結果再嵌入在句一裡。務必記住這個嵌入的概念，等等應用到音樂裡會派上大用場。

但是，爲了嵌入，首先要完成兩個重要的轉換動作，同樣地，這兩個轉換的重要性等等應用於音樂時會顯露出來。第一步轉換你們已經清楚了，就是省略。回顧上一例，有一個多餘的「約翰」必須拿掉 ㊶。來看現在這個例子，在第二個句子裡依然多了一個「約翰」，它給我們造成了麻煩。「約翰很高興哈利說服了**約翰**學高爾夫」（John was glad that Harry persuaded JOHN to take up golf.），顯然這個句子有問題。你絕不會這麼說話，儘管你自己也說不清爲什麼。你說不出它違反了哪條規則，但是這條規則確實存在於人類思維中。即另一種轉換規則——「代詞替換」（pronominal

㊶
1) John was glad (that)
2) Harry persuaded John
3) . . . (to) take up golf.

substitution），或者稱作「代詞化」（pronominalization）。術語聽起來很複雜，其實很好理解：就是用正確的代名詞來替換重複出現的名字。因此，第二個「約翰」被改寫爲代詞「他」。如此一來，就有了合乎語法的句子。這個轉換極爲重要，否則，我們就得這麼說話：「約翰答應約翰一吃完約翰的晚飯就去做約翰的作業。」（John promised that John would do John's homework the minute John finished John's dinner.）

好了，我們已清楚轉換、省略、嵌入、代詞化。我又要問了，這些與音樂有什麼關係？關係可大呢！讓我們暫時回到老朋友傑克與吉爾那裡，把他們的關係表述得更複雜一些：「傑克不愛吉爾，不愛瑪麗，也不愛葛楚。」（Jack does not love Jill or Mary or Gertrude.）。似乎這個句子很容易做更進一步的音樂類比 ㊷，藉由小調來進行否定式轉換（傑克不愛吉爾），另外，只需添加任意新的音符來代表瑪麗與葛楚 ㊸。（謹記，我們仍然採用「詞＝音」的老規則。）於是，這五個音構成了動聽的樂句，事實上，這是巴赫一首賦格的主題 ㊹。然而，語言上要實現這個短語卻不那麼容易。來看看這個句子的深層結構吧 ㊺。

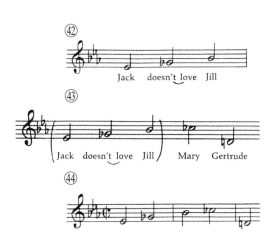

是不是很驚人？別慌，我並不打算分析它。只是如果要在音樂上複製這個深層結構，我們就得這麼演奏 ㊻：傑克不愛吉爾；傑克不愛瑪麗；傑克不愛葛楚。都是在重複，但這顯然沒有巴赫的賦格主題那般動人。

這時，就該輪到轉換過程發揮作用了，通過對基礎字串進行省略、濃縮，

我們從繁瑣的深層結構中衍生出簡潔自然的句子，以及動人的樂句（見 ㊹）。二者都屬於表層結構。同樣地，通過其他轉換亦能實現類似的音樂結果，比如置換、代詞化等等，我想不必再用傑克和吉爾做任何進一步的展示了。

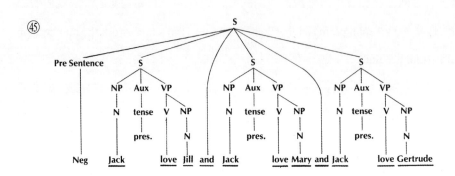

　　但是這些轉換能給我們帶來什麼？它們可以幫助我們在句子與樂句之間建立有趣類比。然而，我不得不立即推翻自己的推理，你們也應當如此。試問，這算作真正的類比嗎？不，不能算，因為傑克與吉爾的句子屬於散文世界，具備字面上的意涵，而相對應的樂句卻屬於詩的國度，感官之詩、聲響之詩。這一組音符已將我們帶入美學範疇，但傑克不愛某某某的一系列表述只是讓我們停留於乾巴巴的事實中，禁錮在平淡無奇的事實世界裡。

　　你瞧，語言有雙重面孔，既有交流的功能，也有美學的功能。而音樂只有美學的功能。出於這個原因，音樂的表層結構並不等同於語言的表層結構。換言之，散文語句可能是構成藝術作品的一部分，也可能不是。但在音樂的世界裡沒有這種模稜兩可，每一個樂句就是藝術品。可能是好藝術或差藝術，崇高

的藝術或流行的藝術，商業化的藝術或俗鄙的藝術，但絕無可能是天氣預報裡所使用的語句，也不僅僅是關於傑克或吉爾、哈利或約翰的陳述。也就是說，我現在說的一切語句並不存在音樂上的對應。語言必須上升到比表層結構（卽散文句子）更高的層面上，才能與音樂表層結構眞正對應。而那個對應必然是「詩」。但願我把意思表達清楚了，因爲之後的內容都將基於這個觀點展開。

接下來，我又要作一個不嚴謹的假設。請記住，我只是給出些提示以激發各位進行獨立思考，但又不僅僅是提示。試想，有沒有可能，把省略、置換等轉換規則再次應用於語言表層結構，就能把一般意義上的句子轉變爲全新的美學層面上的超表層結構呢？也就是我們常說的詩句呢？一旦建立起超越喬姆斯基表層的美學表層結構，我們就能找到一個與音樂眞正對應的客體：詩。這意味著我們的推理還要再加把勁，最好來個飛躍，一種隱喻式的飛躍，到達屬於藝術範疇的超表層結構。超表層結構！注意不要落入專業術語的陷阱！我來試試能否換個說法來避開陷阱。

我們現在談的是表層結構，包括音樂的和語言的。這兩者是不同的，原因在於語言的，或者說散文句子的表層結構，可以通過某種轉換過程成爲語言藝術；而音樂的表層結構已然是音樂藝術了，它已經藉由相同的一系列過程完成了藝術的轉換。但它是從什麼變爲藝術的呢？是音樂散文嗎？音樂散文又是什麼東西？

這個問題我琢磨了很久，有一個簡短的答案。各位聽說過「哈農」（Hanon）這個名字嗎？哈農就是那個寫出沒完沒了的、可怕的鋼琴指法練習曲的傢伙，姑且算是創作者吧。大家小時候都得練，沒完沒了 ㊼。想來這可以算是音樂散文之類的東西。我知道，並不完全成立，因爲它不合語法。但它相當於動詞的詞形變化，所以大抵合乎語法，就像 amo（我愛）、amas（你愛）、amat（他／她愛），等等 ㊽。沒錯，那不是句子，它是基礎字串，或者更確切

地說，由多個字串構成的基礎字串組。但這正是關鍵所在。如果說音樂散文可以被描述，那就是由基礎元素組合成的字串，是尚未轉化爲藝術的原材料。我想我可以把這些哈農字串轉變成一個句子，很簡單，就是運用「排列置換」（permutation）這一轉換規則來獲得終止式，比如這樣 ㊲。如此一來，這個例子更接近語言的散文，至少它有個結尾，有個句號。如果我在此基礎上進一步轉換，將置換提前一小節，隨即又添加運用另一種轉換——省略，這聽上去像音樂了，開始像那麼回事了 ㊿。幾乎是一首詩了，不是嗎？可見，字串轉換得越多，樂句就越遠離散文式的表達、越接近詩歌的表層結構。這個想法令我深深著迷，我甚至動手用這個素材寫了一首賦格，使用了各種各樣的轉換手法，既是爲了向自己證明哈農可以很動聽，也爲了用清晰的音樂類比來展示我關於散文轉變爲詩的新假設 �51。

重複運用轉換規則這一假設在我看來並不牽強，即使依照語言學理論的科學標準也站得住腳。我想回到先前提到過的，喬姆斯基所說的「創造力」一詞。他用這個詞來描述孩童能自行組織建構出從未聽過的、原創的語句。現在，我們把創造力這一概念做適當的延伸，把同樣的轉換規則再次應用到散文句子中，也可以說，對它們進行「再創造」，也許就可以解釋詩是怎麼創造出來的。

比如以下這個例子，來自莎士比亞的一首十四行詩，令人敬畏的開場白：

這一切都／倦了，安息／的 死，我召喚，

(Tired with/all these,/ for rest/ful death/I cry,)

這是一個超表層結構，其中的美源於各種轉換的生發與交織。最明顯的是倒置──即置換語詞的順序。如果做一些調整，將這個表達變成常規的、不那麼詩意的語序，顯然該是這樣：

我，對一切都倦了，召喚安息的死亡。

(I, tired with all these, cry for restful death.)

事實上，這句話的詩意之美正源於連基本句法都不符合的轉換。比如，詩句本是「抑揚格五音步」[1]結構，但莎士比亞別出心裁地將第一個音步變爲揚抑格（trochee）──「倦了」（tired with），這是莎翁典型的筆法；以及第二個音步裡揚揚格所呈現的絕妙的沉重感──「這一切」（all these），皆屬於另一種類型的轉換。不過，我們不能一味耽溺於詩歌分析的快樂，我們要盡可能地科學化。從句法上講，這行詩必定脫胎自散文的子結構──也就是說，這

個散文句子沒寫出來，但是我們可以根據莎士比亞的這句詩推斷出它的樣子。我來試試：「我厭倦了生活，生活的方方面面，以至於我情願死去——事實上，我召喚死亡，因為死亡能讓我安息，令我擺脫生活裡所有的悲哀與不公，我現在就來細數這些不幸。」這麼一大串，至少有四十個（英文）詞，不管你喜歡不喜歡，它是合乎文法的句子。

換言之，它本身已經是一個表層結構。設想一下，在這樣的表層結構下會有哪些基礎字串：

我厭倦了（I am tired）

許多事令我厭倦（many things tire me）

我在召喚（I am crying）

我渴望死亡（I long for death）

死亡教人安息（death is restful）

死亡將終結我的厭倦（death would end my tiredness）

等等。所有這些，連同其他更多未列出的字串，經過省略、連接、置換以及其他轉換機制，變成了我推斷出的句子，然後用同樣一套省略等手段進行再次轉換（假以莎士比亞的天才之筆），便凝鍊成一句詩：

這一切都倦了，安息的死，我召喚。

1　譯註：英文中有重讀和輕讀之分，重讀的音節和輕讀的音節，按一定模式配合起來，反覆再現，組成詩句，聽起來起伏跌宕，抑揚頓挫，就形成了詩歌的節奏。某種固定的輕重搭配稱為「音步」，相當與樂譜中的「小節」。如果一個音步中有兩個音節，前者為輕，後者為重，輕讀是「抑」，重讀是「揚」，一輕一重，則這種音步叫抑揚格音步（iambic pentameter）。若每行詩共五音步，此詩的格律是「抑揚格五音步」。

整個過程就是一種創造：最後推動一切的，是隱喻的飛昇！

我們可以把整個過程繪製成直觀的圖表，一種沿著層級攀升的雙階梯結構圖表。語言階梯 ㊲ 的底部是 A，代表所有基本要素、訊息，包括詞素、詞。其中某些要素被有創造力的意志選中，用來傳達一個概念，從而上升產生了 B，即深層結構，我們熟知的基礎字串。再通過轉換規則產生 C，這是一個表層結構，比如散文句子。最後，通過隱喻的飛躍（再次應用轉換規則），我們得到 D，即美學表層，或者說詩意的表達。

語言

D. 超表層結構（詩歌）

↑

C. 表層結構（散文）

↑

㊲　B. 基礎字串
　　　（深層結構）

↑

A. 所有基本要素

現在來看看音樂階梯是如何與語言階梯匹配對應的 ㊳。處於最底部的是 A，是音樂構成要素，供有創造力的意志選取：音高（pitches）、調性（tonalities），相應的音階（scales）與和弦（chords），節拍以及相關韻律提示，比如速度（tempo）等等。繼而從中產生了 B，是一系列組合：旋律性的動機和樂句、和弦的行進、節奏型等等。這些可以說是底層的「基礎字串」（與語言列圖表相匹配），通過轉換，如重新布排位置、置換，就成了 C，我們可稱之爲音樂散文。到這裡，我們兩列圖表就不太對應得上了 ㊴。因爲，如你所見，語言裡的散文句子是表層結構，而音樂散文只能算深層結構。但我們已經預料到這點不一致了，對嗎？

㊳　**音樂**

↑

C. 表層結構（散文）

↑

B. 基礎字串

↑

A. 所有基本要素

我們早就意識到，音樂不可能是散文。於是，我們繼續飛躍，通過再轉換的過程產生了 D，也就是音樂這個美學表層 ㊵。

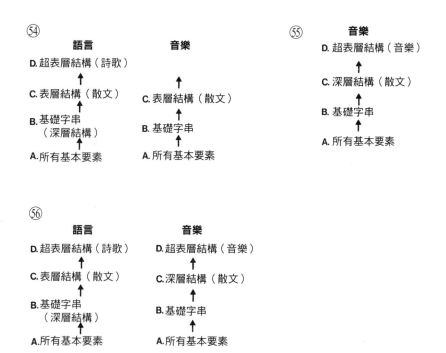

也讓我們大開眼界 ㊶。由於深層結構與表層結構在兩個階梯縱列的位置不一致，我們現在終於能夠明白，何以我們一開始想要建立某些對應如此之困難，如：音＝字母，音＝詞，或者音等於其他任何概念，總是不那麼妥貼。或許，想要羅列達成一致的對應關係不僅很難，實際上根本就不可能實現，因爲音樂與語言就其各自的內在本質而言，天生有著不一致的地方。雖然這種不一致很可能是根本性的，但接下來我們將看到，總體上的對應也很重要。

現在，我們終於在兩列階梯間建立了合理的類比，剩下要做的只需檢測這音樂之梯有多牢靠，同樣採用我們分析莎士比亞詩句時所用的方法，即推理一段同樣優美的音樂的深層結構。這回我們要拿莫札特開刀，對應的音樂片段呢，還是《G 小調交響曲》的開頭。

不過，我想我們得先歇口氣，至少我需要。我們已經盯著繁複的材料苦苦鑽研了近一小時，短暫休息過後，我們能以更飽滿的精神對莫札特發起進攻。

II

莫札特的《G 小調交響曲》是他留給世人的寶貴財富，對它進行語言學的解析似乎有褻瀆神明之嫌。但如果我們想理解其深層結構的本質，哪怕只是管窺一斑，那麼推測是必不可少的，整個過程類似於我們在莎士比亞詩句底下找到基礎結構。下面，以作品開篇的前二十一個小節為例，我們來審視音樂與詩句是如何對應的，並嘗試著去探尋其中可能的深層結構。先來聽聽莫札特實際創作出來的效果，就當喚醒我們的耳朵。記住，我們聽到的是位於階梯縱列最上方的表層結構，是莫札特最終落筆於樂譜上的音樂。

（播放莫札特《G 小調第四十號交響曲，作品 K.550》，時長約三十秒，以展示這段「表層結構」。）

接下來我們要做的是去創造，或者說去發現，能生成這個傑出的表層結構的深層結構。根據我們的層次結構圖表 ㊹，深層結構必然是一系列可能的、且合乎意圖的要素組合彼此作用的結果。這些要素組合從階梯縱列底部的基礎素材裡被挑選出來：比如 G 小調以及構成 G 小調音階的所有要素 ㊲，包括它的主音 ㊳、屬音 ㊴、相關的三和弦 ㊵，以及它的關係大調 ㊶ 等等。一旦選擇了 G 小調，就自動意味著某些音是和諧的，某些音是不和諧的，也就意味著緊張關係和解決關係亦隱含其中。此外，選擇了 G 小調也就決定了我們在聆聽過程中不可避免地會產生與小調相關的聯想，比如憂鬱、不安、陰暗的色調、內省。
（但是這個經常被提及的聯想現象其實是出於語意上的考量，我們下期講座再

討論這個「大小調悲喜綜合症」。）繼續來看我們選好的基本要素，除了之前提到的，我們還選定了兩拍子，每小節兩拍，確立了強拍與弱拍。另外還確定了速度——「很快的快板」（allegro molto）。再加上其他的選擇：由木管與弦樂構成的樂隊載體、奏鳴曲式、十八世紀晚期的典型風格等等。從所有這些選擇中產生了（見 B 56），卽旋律、和聲與節奏的組合，從而構成了「基礎字串」。這些特定的組合將進行再次重組，轉變爲這頭二十一個小節的深層結構。下面是幾個例子。比如伴奏的律動節奏，該伴奏基於小三度音程 62 與其轉位音程——大六度音程 63 的交替出現而形成。這兩個音程不僅交替進行 64，且每個音程在交替前都重複一遍 65。

這個引子性質的伴奏亦可照娛樂圈的說法稱作「卽興伴奏」（vamp），它不僅是節奏性的動態推動，或者說「動詞」（你們還記得嗎？），也是和聲形式的修飾語，或者說「形容詞」，通過勾勒出主調三和弦而奠定了 G 小調 66。它交代了主音和三度音，但

57

58

59

60

61

62

63

64

65

顯然省略了五度音。當這個五度音在隨後的旋律裡出現時，就補全了這個三和弦 67。因此我們意識到這個「動態推動」68 既是動詞也是形容詞，相當於一個分詞，既作爲節奏以啓動推動音樂，又作爲和弦產生修飾的作用。

接下來，緊跟在分詞性質的即興伴奏後出現了「名詞」⑥⑨──弦樂聲部主旋律的初始種子。它是由什麼組成的呢？兩個音，降 E 和 D ⑦⓪，緊接著，音 D 重複一遍 ⑦①。顯而易見，音 D 是這三音音型裡的主要構成，通過重複得以凸顯，更何況它落在強拍上 ⑦②，自然佔據更重要的位置。你們還記得嗎？我現在的這番描述與一小時前所做的闡釋十分接近，當時我們把這稱爲「語法分析」，結果徒勞無獲。但我現在所做的分析必定會有成果，因爲我們將它置於句法的背景下進行討論。

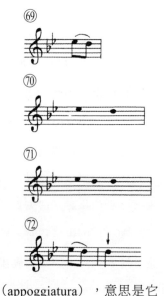

這三個音的組合在句法上有什麼含義呢？很簡單，這個主角「音 D」⑦③ 在 G 小調音階裡處於第五個音 ⑦④，正是即興伴奏裡「不完整的三和弦」裡缺少的那個音 ⑦⑤。因此，音 D 補足了這個三和弦 ⑦⑥。不僅如此，它還解決了不屬於三和弦的音降 E ⑦⑦。降 E 在此是不和諧音，帶有一種重量和緊張感，必定要就近解決到和諧音，即音 D ⑦⑧。這個不和諧的降 E 在音樂術語中被稱爲「倚音」（appoggiatura），意思是它倚靠著接下來的解決音 ⑦⑨。遵照莫札特時期的風格，不和諧音必須得到解決。

（在此，我盡所能努力地從句法角度出發，精確地使用「重量」、「緊張度」這類語詞，避免採用任何「感受」或「情感」的暗示。我盡力了，但這確實不

容易。）為了延續這個句法鏈，莫札特選取了開篇的三音音型 ⑧，每組重複兩遍 ⑧，再向上躍一個六度音程 ⑧，完成這個樂句鏈條。這就是旋律的第一個樂句 ⑧。

可以想見，照這個速度分析下去，我們要花好幾個小時才能解釋清楚這二十一小節裡的句法要素和結構。但我希望各位明白這些句法要素大概是什麼樣子。懂得這些以後，我們就可以快馬加鞭，推斷出開頭幾小節的深層結構。

為了節省時間，我們只從一個角度來推斷深層結構，即「對稱」。為什麼選擇以「對稱」為出發點呢？因為這是一個大家共通的、普遍的觀念，基於

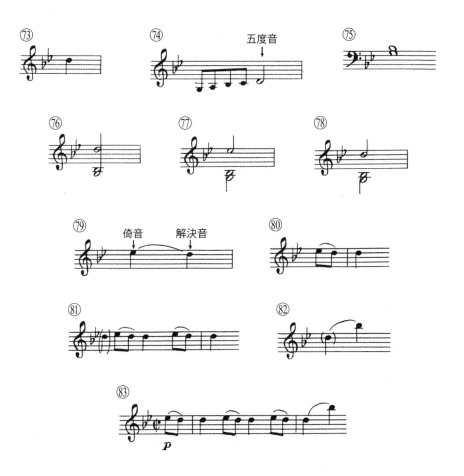

人類與生俱來的對稱本能，看看我們的身體結構就知道對稱感是怎麼來的了。我們的構造是對稱的，二元並置的：心臟有收縮有舒張，行走時左右腳交替邁進，呼吸一吐一納，性別有男有女。二元性存在於我們整個生活的方方面面。比如我們的行動——預備／攻擊，緊張／鬆弛。以及我們的思維——好與壞，陰與陽，林迦與尤尼[2]，進步與反動。這些對立都可以在音樂裡得到表達，比如強拍與弱拍，二分音符與四分音符，尤其體現在基本的音樂結構原理中：2+2=4，4+4=8，8+8=16，等等，無限下去。基於莫札特主要主題裡高度對稱的形式，「對稱」便成了我們找尋深層結構的線索。

　　該主題始於我們之前發現的鏈條 ⑭，這個兩小節的樂句隨即銜接上與之互補的兩小節樂句，你也可以說後者在回應前者，或者後者是前者的鏡像 ⑮；如此就產生了四小節的對稱結構。但這個成雙的樂句顯然不完整，因此緊接著就是與之配對的另外四小節樂句，該四小節樂句同樣可以分解為一對相似的兩小節樂句 ⑯。現在這個主題平衡了 ⑰，但僅限於圖表，聽上去依然不完整。即便不完整，這八個小節還是呈現了主要素材：四個對稱的弦樂段落，每個弦樂段落由兩小節樂句構成，達到完美的平衡，並且每一個弦樂段落自身皆包含了二元性：八裡有兩個四，四裡有兩個二。

　　讓我們從這個角度出發，採用先前對莎士比亞詩句的分析方法——從這八小節完全對稱的音樂中構思出散文結構。如果嚴格遵循對稱的原則，主題開始前充當「引子」的那段即興伴奏，也應該是八小節，或者至少四小節，最不濟也得兩小節。同理，八小節旋律之後的新素材也應該是四小節一組或八小節一組，必須都是「二」的倍數，結構上始終向主題的「絕對對稱」看齊。當然，莫札特並沒有這樣做。我自己偷偷地做了推演，得出了莫札特交響曲前二十一小節可能的散文結構，事實上不是二十一小節，一共是三十六小節。這與我們預計的差不多，深層結構大概就是這個長度，正如莎士比亞一句詩產生的子結

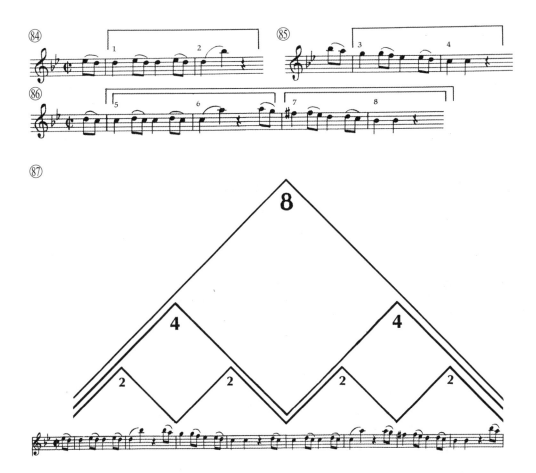

構句子是四十個詞左右。如果我更加拘泥細節（也更狠心些），我可以讓這個音樂深層結構更冗長。比如，你們接下來將聽到的絕對是一場對稱噩夢 ⑧。

　　隨後，我們又再一次回到主要的主題。這真是個折磨人的過程：太生僻難懂，過多不必要的、學生氣的重複，缺乏應有的「省略」。「劣文」一篇，完全是拙劣作曲家的作品。這是在故意拖時間，就像是回答不出問題卻在那

2　譯註：林迦（Lingam），濕婆神的形象符號，象徵男性生殖器；相對應的則是濕婆神林迦的配偶，象徵女性生殖器的尤尼（Yoni）。

窮想：「蜜德莉幾歲了？」「哦，蜜德莉——總得有——那個——蜜德莉
六十九歲了。」

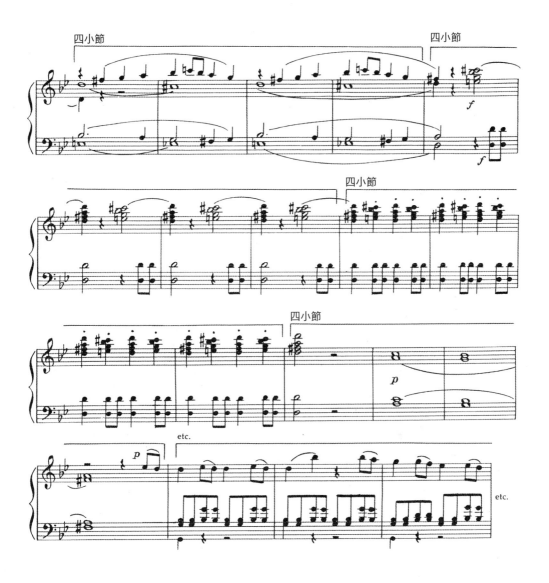

　　沒錯，那些重複都是打著「對稱」的旗號，但對稱並不一定意味著均衡。
我們早就懂得均衡這一準則，現在有必要再重申一遍。與其他大師一樣，莫札
特要做的是從散文性的對稱到詩意的均衡的飛躍——意即朝藝術飛昇，成為真
正意義上的藝術。他完成這個飛躍靠的正是喬姆斯基巧妙闡明的轉換規則，只

是莫札特實現的不僅是讓句子符合語法，而是符合「超語法」的美學表層結構。

　　到目前為止，莫札特運用的主要轉換原理是「省略」，正如我們前面在語言的深層結構裡看到的。最明顯的一處省略出現在交響曲的開頭，散文式的四小節即興伴奏縮減到只有一小節，連兩小節都不到，只有一小節 ⑧⑨。通過這一省略，莫札特告訴我們什麼？兩件事：第一，整個樂章不會始終保持成雙的對稱，儘管依照慣例，我們也許會產生這樣的預期。第二，也是更重要的一點，旋律素材登場的那個小節，即第二個小節，並非通常情況下會出現的強拍小節。這裡是一個弱起小節（upbeat bar）。什麼叫弱起小節？舉個例子，你們都知道貝多芬那首每個學琴孩子都要學的小曲《給愛麗絲》（*Für Elise*）吧？這就是一個標準的弱起小節的例子 ⑨⓪。有沒有注意到，低音聲部的伴奏一出現，就清楚地指明了強拍小節 ⑨①。

　　但是在莫札特的例子裡，我們可沒那麼幸運，這裡沒有低音聲部的進入作為提示。因為伴奏早已存在，從一開始就在那裡（見 ⑧⑨）。那我們如何分辨哪個是強拍小節，哪個是弱起小節呢？

　　這裡，我們遭遇了音樂記譜體系的嚴重缺陷之一：一旦涉及按小節劃分重音的

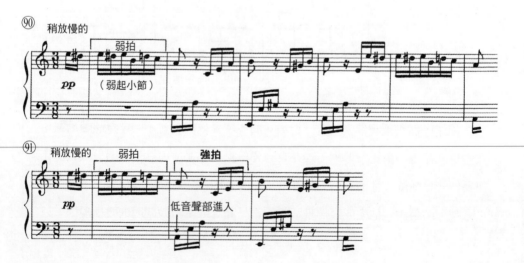

問題，它就語焉不詳。在單獨給定的一小節裡，我們很清楚作曲家要把哪一拍作為重拍。比如，第一拍，或稱為強拍（downbeat），往往比其他拍更重；而最後一拍則比其他拍都弱，稱為弱拍（upbeat）⑨。下上、強弱。然而，音樂並非由孤立的小節（bar）組成，一組一組的小節聚合在一起構成樂句（phrase）；這些小節所構成的樂句才是不斷流動的音樂行進過程中的節點，銜接的氣口。演奏者會用不同方法判定這些節點：比如可以依據成雙的特徵（劃分出兩小節一組、四小節一組，或八小節一組的結構，因為我們對成雙的節拍有著本能的感知），也可以依照譜子上標好的重音記號或作曲家給出的樂句記號行事。但即便這些標記也可能將人引入歧途——比如，當作曲家想給出切分音的指示時，或說明某些不規則的重音及其他類似的驚喜時，尤其一些速度特別快的樂段，你會覺得每小節只有一拍。莫札特的這首交響曲速度就非常快，趨於讓人感覺一小節只有一拍⑨。於是，麻煩來了：我們要處理的不是一小節

裡的強拍和弱拍（一—二，一—二），而是強小節（down-bars）和弱小節（up-bars）。那麼，我們怎麼知道哪個是強小節，哪個是弱小節呢，它們看上去似乎都一個樣。每一個小節聽上去都以一個強拍為主。我們怎能分辨出哪個強哪個弱？

大部分人第一次聽到開頭主題時，聽到的是兩個小節一組的樂句。這個當然不會錯。但是他們很自然地把樂句裡的起首小節當作強小節，第二小節為弱小節⑨。問題在於，事實並非如此。句

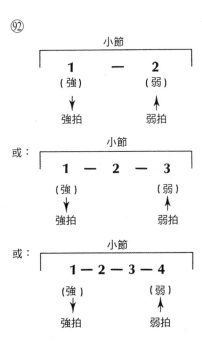

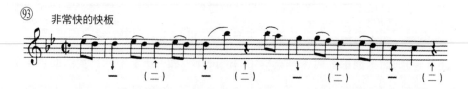

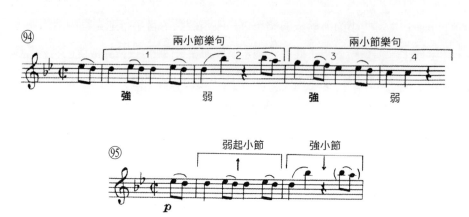

法上的真相是：該旋律性的兩小節組合裡，第一小節是弱的，第二小節才是強的。也就是說，第一小節充當第二小節的弱起小節，第二小節才是強小節——弱、強、弱、強 ⑨⑤。正好相反。為什麼這麼肯定？其中一個原因是即興伴奏裡的省略，莫札特通過省略使「引子」只剩單獨一小節。既然處於第一小節，那當然是強的，如此一來，接下來旋律進入的時候自然是一個弱起小節 ⑨⑥。顯然，莫札特的省略徹底讓我冗長的論述失去效用。音樂最後呈現出的並非以下圖表所展示的形態 ⑨⑦。（一個引子小節後面跟著四對小節。）真正的形態如 ⑨⑧，一開始就是由四對小節組成的。如果你覺得這些分析過於複雜，那麼第十小節 ⑨⑨就更為複雜，它既是強小節也是弱小節。這是一種新的歧義性，建立了一個新的「強－弱小節」配對組。

　　你會問，那又如何？我們幹嘛要費力糾纏這些細枝末節的學問？這不是音樂家該幹的嗎？完全不是，這些東西對演奏者而言極為重要，因此對身為聽眾

的你們也極爲重要。如果指揮沒能把握住那一小節即興伴奏的重要性，他接下來的幾對小節自然也會顛倒，之後將一路錯下去，隨之聽眾感知到的也會是錯的。這個誤解不僅會歪曲開頭的幾小節，不可避免地還會歪曲整個樂章的形態以及音樂行進。

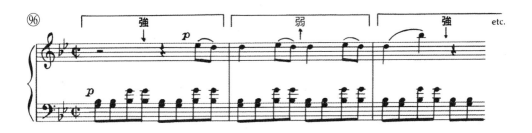

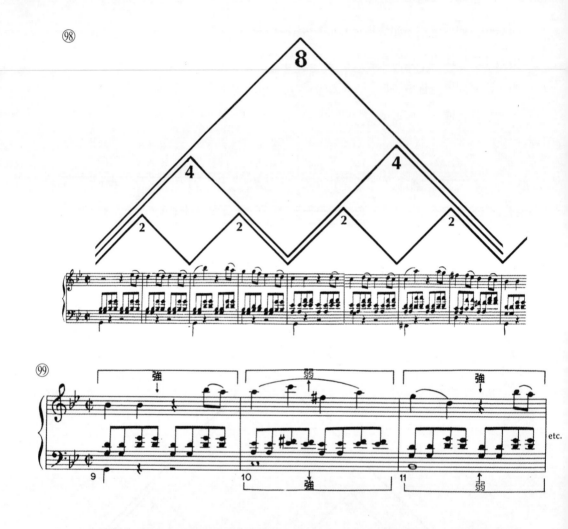

因此，表演者必須瞭解莫札特的創作手法。莫札特取用了普遍存在的對稱本能，進而藉由同樣普遍的省略過程把玩它，違背它，讓它變得模糊曖昧。與我們內心本能的對稱力量對抗，這就是創造力之所在，藝術就是這麼誕生的。

如果你覺得這個觀點仍有待商榷，又或者認為這只是我的一己之見，那麼莫札特接下來做的無疑更加證明了這一點。他把低聲部的音放在了每小節的強拍上，低聲部上的音都是 G，是 G 小調中基礎性的主音⑩，但是一小節一小節

地隔著一個八度交替進行。顯然，開始的那個較低的 G 比高音 G 更強 ⑩，高音 G 是弱的，這清楚地指明了每對小節的強弱進行。這個強弱進行恰好與我們已經發現的小節樂句完全相符 ⑩。如果這依然不能說服你，你對莫札特的創作意圖依然存有疑問，那麼第二十一小節裡有一處無可辯駁的證據，在那裡莫札特回到了主要的主題。（正如我們在《給愛麗絲》裡所聽到的，低音聲部的進入明確了樂句的結構。）莫札特在這裡通過低音伴奏的再次確切地標明了這個節點，宛如一道光正好照在這個強小節上 ⑩。關於莫札特的意圖不可能再有別的疑問了。現在，他進行省略的目的再清楚不過了。

可是，你又要問了，為什麼要靠喬姆斯基來揭示這一切？若不借助省略等轉換規則，我們就不能發現莫札特的意圖了嗎？當然也是可以的。（我敢肯定，這對很多音樂家而言都不是什麼新鮮事。）但只有通過和語言進行類比，非專業人士才有可能理解這麼複雜的「小節－樂句」分析。語言是大家共通的，因此援用句法也會是大家都能理解的，無論音樂家或非專業人士。

低音聲部的再次進入

我希望在這裡闡明的，是一種新的歧義——結構的歧義，有別於上一講中所討論的「音韻的」或稱為「半音化的」歧義。我們剛才審視莫札特作品的表層結構，與我在其下創造的乏味對稱的深層結構迥然不同。這種不一致使得莫札特的樂句結構呈現出句法上的歧義，曖昧源於非對稱的操作。但這種歧義受到完美的控制，以古典的方式受控於莫札特奏鳴曲式均衡的比例。這是一種克制的歧義，和我上星期講到的音韻上的歧義屬於同一類型：半音階為自然音階所克制。事實上，在樂句結構裡造成歧義的這種非對稱特質也可以視作某種半音體系——節奏上的半音。它是遵循另一種建構秩序的歧義性。

我不惜嘮嘮叨叨也要強調這些歧義很美，因為它們與藝術創作息息相關。無論是音樂、詩歌、繪畫還是其他藝術形式，它們為人們感知美學表層提供不止一種途徑，我們的審美體驗因此而愈加豐盛。當奧賽羅說出下面這番話時，我們為何感動——「為了這個原因，只是為了這個原因，我的靈魂！」，又或者這一句——「讓我熄滅了這一盞燈，然後再熄滅你生命的火焰」想必各位都

曾在莎士比亞課程上討論過，恰恰是因爲歧義。（又比如，何以《蒙娜麗莎》是全世界最著名的畫作？）

但唯有一種歧義只有音樂能提供，即對位的句法。不要被這個聽上去很高深的術語嚇退。我要說這是一種奇蹟，可以讓你同時感知到一個樂思有兩種不同的句法版本。這個奇蹟通過對位得以實現，也就是把兩條或兩條以上的旋律聲部交織在一起，或者語言學家可能會稱之爲「音符列」（musical strings），於是就有了「對位句法」這個術語。

比如，還是莫札特這首交響曲的第一個樂章，他在這裡發展主要主題的開頭動機 ⑭ ——所採用的方式是將其轉移到新的調性上 ⑮，把這個動機單獨拎出來並加以重複 ⑯。隨後這個主題在單簧管與低音管之間被來回拋擲 ⑰。以上是這個動機的一種句法形式。但與此同時，依然是那幾個小節裡，同樣的動機還以另外一種形式存在，於弦樂聲部的高音區與低音區之間被來回拋擲 ⑱。這其實是同一素材的另一種句法陳述方式——還是這開頭兩個音，速度卻放慢很多，這就是音樂家所謂的「增值」（augmentation）。換句話說，我們之前聽到的是兩個快速的八分音符 ⑲，現在增值了八倍，變成了全音符，慢了八倍 ⑳。

這是不折不扣的喬姆斯基式的句法轉換——結構的置換。此外，它還能完美對應另一種轉換過程，稱作「連接」。增值後的兩音動機的寫法，使每個動機第二個音和下一動機第一個音恰巧疊合，或者說連接 ㉑。聽到連接了嗎？還沒完呢。在互爲連接的高音區和低音區弦樂之間，還嵌入了我們聽過的木管音型 ㉒。這是一個標準的嵌入例子。

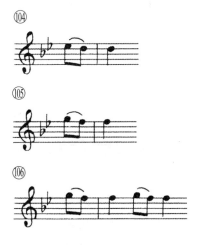

⑭

⑮

⑯

於是，同一素材的各種句法轉換一起出現了：移調、增值排列、連接、嵌入——所有這些結合在一起產生了特殊的音樂奇觀：對位句法。

我知道你們會有合乎邏輯的反駁：為什麼對位句法只可能存在於音樂中？我們不是都知道詩歌裡有所謂的「雙重句法」（double syntax）嗎？不就是一個短語既能與之前的短語連接，也能與之後的短語連接嗎？比如，莎士比亞十四行詩的第九十三首，就有一個著名的例子，威廉·燕卜蓀（William Empson）曾在他的大作《複義七型》（*Seven Types of Ambiguity*）裡引用過。他特別談到詩裡這四句：

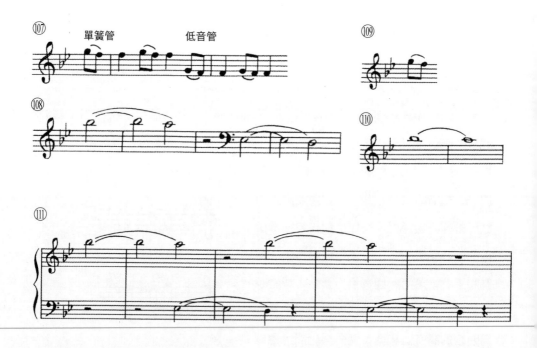

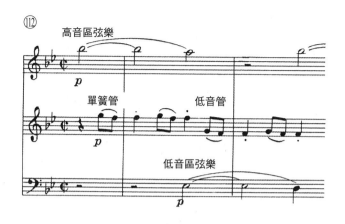

但上天造你的時候早已註定

柔情要永遠在你的臉上逗留

不管你的心怎樣變幻無憑準

你眼睛只能訴說旖旎與溫柔

　　這幾句詩，你可以把句號放在第二行結尾，也可以放在第三行結尾，只要讀一讀即可發現兩者的差別。那麼，這種「雙重語法」或者說「雙重句法」不就是與音樂裡的對位語法同屬一種審美歧義嗎？非也。原因很簡單，莎士比亞第三行詩的雙重性並非同時成立的雙重性，它要麼算一句話的結尾，要麼算另一句話的開頭。因此而產生的模糊感可能會佔據某一時刻，但就詩句本身而言，那個實際的美學表層結構一旦選定是不會模糊的。而在莫札特的音樂裡，所有的聲部都在同一時間段出現，它們名副其實地同時進行（見⑫）。當然，若是再往下細細追究，我們將陷入關於「美學時間」（Aesthetic Time）的討論——即「虛擬時間」（virtual time）與「鐘錶時間」（clock time）的對比。實情是，我們沒有時間進一步細究。

現在，我們應該再完整聽一遍莫札特第一樂章，只是這一次，除了捕捉上週講的半音化探險的樂趣，我還希望你們能從結構的角度來聆聽。我希望你們去聆聽究竟怎樣的句法轉換過程成就了這一首偉大的詩歌：比如「省略」⑪，有沒有聽出對位模仿中省略的部分？導致這部分⑭與這部分⑮有所區別。還有這個著名樂句的「連接」⑯──有沒有聽出兩個素材怎麼連接到一起的？再從前面的例子，聽聽看「嵌入」。

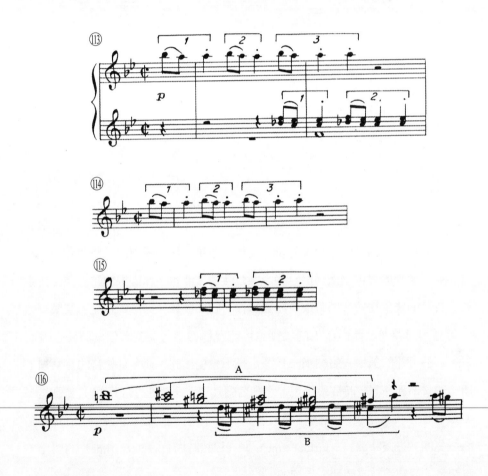

如果有些朋友特別積極認為這些還不夠，你們還可以去聽「語言移位元」
（linguistic repositioning）的例子：比如這三個音的動機 ⑰ 的「轉位」
（inversion）轉換 ⑱，所謂轉位轉換即上下顛倒。以下是一個很清晰明確的置
換例子 ⑲。甚至能在這首作品裡發現「代詞化」，不過這個就不多說了。如果
你真的想研究莫札特的代詞化，可以去看第一樂章總譜的第一一四及一一五小
節。

　　關於「句法」，我們不過才略知一二。但即便如此，就音樂結構的部分，
我已經比預期深入許多了。以前，我從不敢想可以向非專業的觀眾講解音樂結
構到這個程度。但這正是哈佛的誘惑力所在：面對如此高智力水準的聽眾，我
忍不住要講得更深一些，構得再高一些。這就是之前我提到過的「求知欲的大
腦」，我相信那樣的頭腦能消化吸收這一切。上週是音韻學，這週是句法學。
下週是語義學──關於音韻學與句法學兩者的結合。最後，感謝大家帶著富
有智識的頭腦，如此耐心地聆聽陪我一起走完這一回漫長的演講。期待下次再
見，晚安。

第三講

音樂語義學

幾天前，一個大學生在哈佛園攔住我，問我講這些是為了什麼——過去兩講裡那些音樂語言學的思考究竟有何用意？她追問我到底想說明什麼，問我真的相信「轉換語法」和「音樂轉換」之間的類比嗎？

我鼓起勇氣，堅定地回答：當然，我深信這樣的類比是可以成立的。我發現語言學裡研究詩歌的方法對音樂分析很有啟發，反之亦然。並且，令我高興的是，一些語言學專家及其他學科的學者表示認同。至於這到底有何用意，我想我所期望的是以廣闊的、冷靜的視角來審視我們這個世紀的音樂危機，這危機透過查爾斯·艾伍士的《未解的問題》得以具體說明。繼而，我還想追問類似的危機在詩學裡有何體現。

事實上，那位聰慧的新朋友的審問才剛剛開始。「我能理解你說的語言學，」她說，「當你把喬姆斯基與美學結合起來後，我就不那麼贊同了。你是怎麼從轉換語法引向你所謂的歧義美的？又怎麼引向經過強化的審美反應？你是不是自己也有點『歧義』起來了呢？」頓時，我的回應變得不再從容了，我發現自己在努力重拾當初構思講座的熱情衝動，彷彿在捍衛自己所說的。我一一回溯音韻學、句法學、語義學……意義。啊，意義，這就是問題的癥結所在。令她感到不快的是，我開始盡力根據回憶侃侃而談一個經典的喬姆斯基式歧義句：The whole town was populated by old men and women.（整個鎮子裡住的都是年邁的男人和女人。）現在，我們來探討這個句子所產生的第三種歧義，既不是音韻上的歧義，也不是句法上的歧義，而是兩者兼而有之：一種全新的

曖昧——語義上的歧義。我匆匆給她做了提綱挈領式的描述，告訴她爲什麼那個句子會有歧義。當然了，當時我們身在哈佛園，很遺憾我無法展示相應的圖表，分析歧義語句時採用喬姆斯基的樹狀圖表會特別有用。「整個鎮裡住的都是年邁的男人和女人」之所以存在歧義，是因爲它有兩種不同的深層結構。第一種結構表示的含義是：鎮裡住的是年邁的男人和年邁的女人。可能因爲年輕人都去了大城市，鎮上只留下老年人。但是，還可能存在第二種含義，產生於另一種深層結構。也許情況是年輕男人都去打仗了，留下了年邁的男人與各個年齡段的女人。你們能看出其中的差別嗎？完全意指另一種情形。然而，通過我們熟知的轉換過程，主要是省略，這兩種深沉結構經過合併和濃縮，生成了一個有歧義的短語——「年邁的男人和女人」。這是一種修辭法的著名例子，稱作「軛式修飾法」，即一個形容詞同時匹配兩個名詞。在這個句子中，「年邁的」同時匹配「男人」和「女人」，形容詞既可以同時修飾兩個名詞，也可以只修飾一個名詞。

有一個很有趣也很有用的音樂上的類比。我當時無法向可愛的小審訊官演示這些，畢竟我們在哈佛園，身邊沒有鋼琴，但是我現在可以演示給你們看。

來看史特拉汶斯基《彼得洛希卡》（*Petrouchka*）裡著名的一段 ①，各位都知道的「馬車夫之舞」（Dance of the Coachmen）。回顧一下上期講座，設想上方的旋律素材相當於一串名詞 ②。現在，我們把底部的和聲支撐視作動詞性形容詞。（還記得我們講過的這種關聯嗎？）③。將這些匯總在一起，我們得到的是什麼呢？就是一個軛式結構：一個固定的形容詞修飾所有名詞（見 ①）。

當時在哈佛園，我的金髮審訊官開始不耐煩了。「什麼二（軛）式三式」，她說：「不要岔開話題，這些和詩有什麼關係？」我說：「別急，我正要說正題呢——一個重大飛躍。」針對這個句子或稱「散文式表層結構」而言——「整

個鎮裡住的都是年邁的男人和女人」，經由重複運用省略的轉換規則，我們就可以把已經有歧義的句子變得更歧義，一個「超表層結構」：整個鎮都是年邁的男人和女人。這是一個富有詩意的陳述：整個鎮都是年邁的男人和女人。事實上，「年邁的男人和女人」本身就是具有詩意的短語，將散文式短語「年邁的男人和年邁的女人」中的一個「年邁的」省略所得到的表達。現在，我們進一步把「住的」（populated by）也省略，使得這個表達更具詩意，因為如此一

來，語義愈發含混模糊了。如今這個句子被賦予了太多意涵，因而成了詩。

「也許，」審訊官說道：「也許那算詩，但你能證明嗎？」我說我不能；我無法證明任何事。我也許能解釋一下，還是得借用語言學的方法論。語言學者會說：瞧，當你面對這樣的句子時（整個鎮都是年邁的男人和女人），句法是對的，語義是不對的。（鎮是地點，男人和女人是人，而地點不可能是人。）當你面對這麼一個句子時，你的思維會自動依照如下步驟做出一系列決策：首先，為語義的矛盾之處尋求語法上的正當性。由於找不到恰當的匹配，決定二者選其一：要麼因為不合邏輯、不可接受而摒棄它，不然就尋求一個新的層面，讓它變得可以接受——也就是詩的層面。換句話說，頭腦中某種直覺可以體察隱喻式的意涵，從而能夠在那個層面上接受語義的歧義。

「隱喻」這個詞你們懂嗎？希望你們懂，因為隱喻是我們理解問題的鑰匙。實際上，當我說「隱喻是一把鑰匙」時，正是運用了隱喻。我在某種叫做隱喻的修辭方式和某種被稱為鑰匙的金屬小物件之間建立了等號關係。我所說的其實就是「這個等於那個」，而「這個」和「那個」分屬於完全不同且互不相干的兩個領域，正如鎮與年邁的居民。換言之，我打破了語義規則。但正是靠著打破規則，這語言上的小小違規，隱喻才得以實現。「茱麗葉是太陽。」——「這個是那個」的經典範例，把兩個分屬互不相干領域的事物等同起來：一個是人，一個是恆星。茱麗葉是生物機體的存在，而太陽是恆星。怎麼可能對等呢？為何這個動詞「是」可以同時適用於這二者呢？（「是呀，到底怎麼回事呢？」我那漂亮的新朋友問道。）

我回答說，據喬姆斯基的說法，每個詞的含義都因遵循詞典編纂的描述而被賦予了特定的詞彙意涵（lexical meaning）及語法規則，即我們所有人都掌握著一套已知的詞庫，且這套詞庫有自己的使用規則與分類方式。比如，我們頭腦裡的英語詞庫允許我們作出這樣的描述：「特里林做了關於真誠的演講。」

（Trilling lectured on sincerity.）他的確在上一系列的諾頓講座中講了這個主題。但不允許我們說：「真誠做了關於特里林的講座。」（Sincerity lectured on Trilling.）意味著，我們對於「真誠」與「做了關於⋯⋯的講座」這類詞彙、片語有特定的認知，我們絕無可能說「真誠做了關於⋯⋯的講座」，無論刪節號裡是什麼都不成立。

當然，喬姆斯基所感興趣的，或者更確切地說，他所關注的並非詩歌。喬姆斯基意在探究常規模式下的人類語言，而「茱麗葉是太陽」不是正常的人類語言，可以說，它不合常規邏輯。但我們可以在其中找到邏輯——詩的邏輯，反諷的是，運用的正是喬姆斯基自己的轉換原理。

假使我們建構一個邏輯進程使得莎士比亞的隱喻「正常化」，情況會如何呢？比如，我們可以說：

有個人叫茱麗葉

有顆恆星叫太陽

叫茱麗葉的這個人光芒四射

叫太陽的這顆恆星也光芒四射

因此，就「光芒四射」這點而言，叫茱麗葉的這個人與太陽這顆恆星相像。

完美無缺的邏輯。接下來該「轉換」登場了，我想各位已經猜到了，都是省略的轉換。任何比較的深層結構中都包含合乎邏輯但不必要的步驟，我們將其略去，最終得到一個結論性的明喻：茱麗葉像太陽。這個表述從某個方面而言是成立的，即他們都光芒四射。接下來，我們進行最終的、也是最高級別的省略——省略「像」。看，我們的明喻就轉換為隱喻：茱麗葉是太陽。這個是那個。

當然，最後隱喻的飛躍導致句子的邏輯出現錯誤，你在初級邏輯學課程裡學的三段論，在這裡不成立。我的狗是棕色的，你的狗是棕色的，所以，我的狗是你的狗。錯！我的狗像你的狗，相似點有且僅有棕色。正確！但那不是詩。它不是隱喻，僅僅是明喻，是平鋪直敍的論述。而那個「邏輯錯誤」的版本──我的狗是你的狗，自有它內在的隱喻邏輯。是不是開始明白我的意思了？簡單說，這就是藝術與我們籠統而言的「現實」或「現實生活」之間的區別。

　　隱喻或者任何比較性的陳述，甚至包括明喻，必須把兩個進行比較的事物與第三個相關項聯繫起來才能實現，這個第三個相關項同時適用於二者。也就是說，我們將 A 和 B 進行比較，不管是我的狗與你的狗，還是茱麗葉與太陽──A 和 B 都要與第三個因素 X 建立關聯，而這個 X 能同時從 A 和 B 裡抽象出來。假如 A 是茱麗葉，B 是太陽，那麼 X 就是光芒四射，當然也可以意指其他，但我們暫且選用光芒四射。A 像 X，B 也像 X，所以 A 像 B──茱麗葉像太陽。繼而把「像」省略，最高級別的省略，得到「茱麗葉是太陽」。這是多麼關鍵的省略！這一轉換造就了隱喻，這一隱喻孕育出了美。

　　「說得好，」美麗的金髮審訊官說：「我想我理解你的意思了。我不理解的是怎麼把這些東西和音樂聯繫起來。」「那妳來聽下期講座吧，妳會明白的。」我說。事情就是這樣，希望她此刻就在現場。因為我們正講到那個關鍵部分。

　　記得先前說的嗎？當頭腦遭遇語義混淆時，人需要經歷一系列決策步驟──首先要尋找合理解釋；繼而，要不摒棄它，不然就在詩的層面上接受它。現在，在此基礎上還要加上一整套其他步驟，也就是我們先前描述的，尋找一個 X 因素，能同時與 A 和 B 聯繫起來。（我的狗是你的狗，因為都是棕色的。但頭腦會反應說：可這說法不成立！哦，明白了，在詩的意義層面可以成立。）以上複雜的思維過程發生在毫秒之間，一閃而過的瞬間，這就是我們人腦的奇

蹟。但當我們面對音樂上的隱喻時，甚至連那一毫秒都省了，因爲我們無需應
對 A 和 B 互不相容的問題。爲什麼呢？因爲音樂裡的 A 和 B 沒有字面語義的
負擔，比如我的狗、你的狗或茱麗葉。假設布拉姆斯的《第四號交響曲》
（*Fourth Symphony*）前兩小節是 A ④，之後的又兩個小節是 B ⑤，我們能立即
覺察到音樂的轉換，無需時間和精力去解釋語義上的關聯，需要的僅僅是演奏
完音樂的時間。

　　實際上，想想發生在布拉姆斯這短短幾小節裡的各種轉換，你瞬間就能全
部感知到，眞是不可思議！我們稱爲 A 的部分，本身就涉及轉換 ⑥：下行的
大三度音程轉換爲它的轉位形式——上行的小六度。所以，A 已然內含了一個
隱喻；B 亦如此 ⑦。但與此同時，B 也是 A 的隱喻，通過對 A 進行「對比性
轉換」而來 ④：在音階上把 A 降了一個音級 ⑤。除此之外，還有「和聲隱喻」
伴隨著「旋律隱喻」⑧：A 段的行進是從主音到下屬音，B 的行進是從屬音到
主音。一組美妙的相似結構，醒目地展現了等式——「這個是那個」。

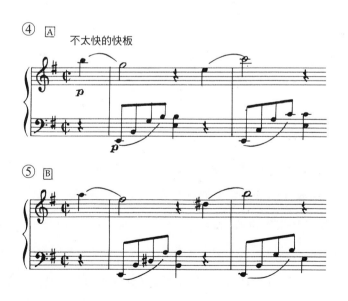

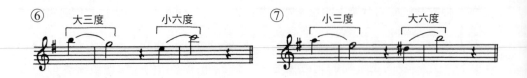

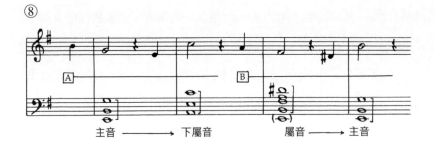

主音 ——→ 下屬音　　　屬音 ——→ 主音

　　音樂如詩，隱喻裡的 A 和 B 也必須與某個因素 X 聯繫起來——既非光芒四射也非棕色，而是某個共同的因素比如節奏，比如和聲的進行。在這裡，我們依然要考量 A、B 與 X 的三角關係。然而，所有這一切，所有這些隱喻裡的隱喻，我們還是不費一毫秒就能感知到，無需經歷「那不成立，哦，明白了，從詩的層面上可行」的推導過程，因為音樂本身就是在詩的層面上存在的。從第一個音開始就是藝術。瞧，我那可愛的審問官，這就是音樂語義學的引子。

　　與文字語義相關又相對的音樂語義到底是什麼呢？

　　我們先來粗略地瞭解一下文字的語義。我想大多數語言學者都會同意，語義學，關於純粹意義的研究，一直以來是語言學三大板塊裡最薄弱的，因為被研究得最少，因為它是最難以真正科學的方式呈現的學科。語言學者通常把語義層面的考量留給其他學科，比如文獻學（philology）、詞源學（etymology）、辭書學（lexicography）、美學（aesthetics）以及文學評論（literary criticism）。這一情況引發了針對喬姆斯基的一些最尖銳的批判，大部分來自他的學生：一群少壯派。如今，他們中許多人正忙著發展一套語義結構的理論，

其科學性勢必要與句法學一樣完善。據說喬姆斯基本人也在進行這一領域的研究，試圖在重要關口攔截少壯派。但這並非易事，尤其對我們這幫子老人家而言，更是如此。

你還記得第一講裡「一元發生說」的實驗嗎？我們拖長了原始音節 MA 的強音，經過強調以後它就成了一個樂音 MAAAA。差不多是純科學的嘗試，但也有不那麼嚴謹的地方，比如我們不可避免會聯想起音節 MA 包含了「母親」（motherhood）這一語義。上一講中，我們糾纏於傑克和吉爾的句法時，我們亦無可避免地就二人的情感做出推斷。正如喬姆斯基談到哈利、約翰、高爾夫、說服時，他自己也無法跳脫出類似的推斷。這是每一個語言學者都無法徹底避開的語義陷阱。

同理，當我們討論與語言學領域相對應的音樂領域時，同樣會陷入語義的陷阱。不管願意不願意，我們都一直在與語義打交道。第一講的音韻學，我們把泛音列裡的聲音元素進行排列，從而建立有意義的音的關係。注意，是有意義的。第二講的句法學裡，我們對這些音的關係進行排列，從而產生有意義的結構。接下來，該從整體上考慮音樂的語義，那麼還剩什麼意義需要處理呢？顯然，音樂的意義來自於「表音語義」與「表形語義」二者的結合，衍生自我們之前把玩的各種轉換過程。

「把玩」這個詞顯得突兀，但恰恰是我想用的。我知道這聽上去很輕佻，但事實正好相反，它與我們的語義思考密不可分。「玩」正是音樂存在及運作的本質。我們用樂器演奏音樂，與作曲家在創作過程中「把玩音符」是一樣的。他變換著聲音的形式，把玩著動態變化，在節奏與音色裡閃展騰挪──一言以蔽之，他沉迷在史特拉汶斯基所謂的「Le Jeu de Notes」中，即「音之遊戲」。真是一個令人著迷的概念，它告訴我們音樂是什麼。

為什麼不呢？所有音樂，哪怕最嚴肅的音樂，都是靠雙關與變位發展而

來。沒有雙關，哪有理查・史特勞斯？沒有音樂上的變位，哪有巴赫和貝多芬？你差不多可以把一段音樂視作連續的變位詞遊戲，好比有十二個「字母」⑨可以顛來倒去。這些「字母」不斷地變化重組構成異常豐富的組合，因為橫向結構與縱向結構組合存在各種可能，包括旋律、和聲、對位等種種變位元，語言顯然做不到這些，即使有二十六個字母也不行。隨著這些可能性近乎無限的拓展，音樂還能進一步豐富，藉由音高（高音與低音的轉換）、持續時間、動態、節拍、節奏、速度、音色等各種精彩的變化呈現出萬種姿態。彷彿所有音樂都是同一款關於「聲響解謎」的超級遊戲。

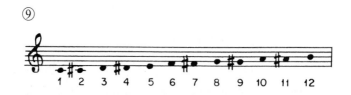

⑨

問題是，史特拉汶斯基提出的遊戲概念真的涵蓋了我們的主題嗎？遊戲可以滿足好幾種目的：可以釋放精力，可以鍛鍊思維和體魄，可以消磨時間。遊戲還可以有更多情感上的功能：出於競爭，出於炫耀，出於和對手建立相互間的親密感。音樂同樣有這些功能，並且經常展現出這樣的功能，但無人會斷言稱音樂僅此而已。音樂肯定包含更多內涵，而不僅僅是為了娛樂，即便其中的娛樂功能已達到洗滌靈魂的高度也遠遠不夠。音樂能做的不止這些，它說得更多，有更多意義。

「意義」，這就是問題所在。到底意欲為何？是悲傷？高興？還是奏鳴曲「月光」？《「革命」練習曲》？又或者，是訊息構成中的二元性？富有意味的感官效果？或者控制系統的回饋？我們所說的「意義」究竟指的是什麼？

大約十五年前，《青年音樂會》第一次透過電視進行直播，那一期的標題

就叫「音樂有什麼意義？」（What Does Music Mean?）直到今日，我依然在問這個問題，而答案並沒有太大變化。但我現在可以提供一個更成熟的闡釋，畢竟我面對的觀眾是更成熟的一群人。

簡而言之：音樂有其固有的內在意義，不能與具體的感受或情緒相混淆，當然，也不能與畫面及故事混爲一談。這些內在的音樂意義產生於一連串持續的隱喻，一切隱喻皆是詩性的轉換形式，這就是我的論點。

我相信這一論點可以通過推演得以證明，實際上已經有部分推論過了，儘管沒有得到科學的證明。證明之所以困難，恐怕根源在於那個很不科學的詞——「隱喻」（metaphor）。當我使用這個詞時，已經是一種高度隱喻的方式，只要提及「隱喻」，這個問題無疑會一直存在。我須要澄清這個術語的廣泛用法，至少我們要能區別不同的用法。

當我使用「隱喻」這一術語時，通常指三種情況。第一種，我先前提到過的內在的音樂隱喻，純音樂領域的隱喻，其運作方式類似於我們探討過的雙關與變位的遊戲。這些隱喻都產生於音樂素材的轉換，也就是上週研究的喬姆斯基轉換。通過轉換任意音樂素材，使之從一種狀態到另一種狀態，如同我剛才演示的布拉姆斯，我們自然就有了所有隱喻的基準等式：這個是那個；茱麗葉是太陽。

第二種，我們必須界定「外在的」隱喻，它把音樂意義與非音樂意義聯繫起來。換言之，某些屬於所謂「現實世界」的語義，意卽「音樂之外的世界」、「非音樂的」世界，通過字面上的語義被納入了音樂藝術，這就是音樂之外的意義。這種形式的「這個等於那個」在貝多芬的《田園交響曲》裡頗具代表性。其中，某些音有意在聽眾的腦海中與某些意象建立聯繫，比如快樂的農夫、溪流、小鳥。換言之，這些音等同於那些鳥，仍然是「這個等於那個」，不過換了一種形式。

最後一種，我們必須以「類比」的視角看待隱喻，將內在的純粹音樂隱喻與語言裡相對應的純粹文字隱喻進行類比，這一比較本身就運用了隱喻。當它說，這個音樂轉換像那個文字轉換，這個像那個。省略了「像」，就得到了隱喻。

我們既已對「隱喻」的用法做了界定，接下來，我想應該投入到歷久不衰的美學辯論中去。我不想耗費過多時間在這個辯論上，無數傑出而敏銳的頭腦已經與「音樂的意義」這個問題纏鬥許久，更不用說「意義的意義」了：桑塔亞納（Santayana）與克羅齊（Croce）、普勞爾（Prall）與普瑞特（Pratt）、理查茲（I.A. Richards）、蘇珊‧朗格（Susanne Langer）、柏格森（Bergson）、比亞茲萊（Beardsley）、伯克霍夫（Birkoff）以及巴比特（Babbitt）——包括史特拉汶斯基自己皆對此話題有所探討。有一點是大家都認可的，即音樂的意義確實存在，不管是理性的或是情感的，或者兩者兼有。儘管他們都努力嚴守邏輯，避免浪漫的泛泛而談或者在哲學上天馬行空，但最終所有人都不得不向一惱人的事實低頭：這些如白紙般天眞純然的升 F 和降 B，無論作曲家如何遊戲般地把玩它們，當它們從作曲家腦海裡冒出來時，是帶有某種意義的。不，應當這麼說，他們是要有所表達的，並且可能是別的方式表達不了的東西。

且慢，難道「意義」與「表達」沒有區別嗎？準確而言，的確有差異。當我們說「一段音樂於我有某種意義時」，這個「意義」是由發出聲響的音本身傳達的，即愛德華‧漢斯力克（Eduard Hanslick）所說的「運動中的聲音形式」（一個很棒的說法），而我可以精準地用這種形式把意義轉述給你。但如果說「音樂向我表達了什麼」，那麼就關乎我的感受，換作你或者任何其他聆聽者都一樣。我們感受到激情，我們感受到榮耀，我們感受到神祕，我們感受到種種……到這裡，我們遇上了麻煩，因爲無法以科學的方式確切說出感受，我們只能主觀地說出所感。假如我們從一場音樂會的聽衆群體身上搜集「感受」的

樣本，一一羅列在實驗臺上，比較之後發現它們是一致的，那麼我們就能有所領悟，科學必會因此對我們的努力報以微笑。可惜，「感受」這東西無論它是什麼，它都從科學實驗室旁溜了過去，我們只好問一些偽科學問題，諸如：感情是從哪裡進入其中的？如此深深打動我們的是內在的音樂意義嗎？亦或者說情感透過音符從作曲家傳達到演奏者，繼而再傳達給聽眾？

聆聽貝多芬鋼琴奏鳴曲開篇這幾個音時 ⑩，我們感受到的與貝多芬寫下這些音時感受到的一致嗎？我可以試著用語言表達出我的感受 ⑪。如此情緒貫穿整個樂章，最終眼淚也掉了下來，激情、發脾氣、收買人心。我可以編造一整部

關於乞求和拒絕的好戲——並無具體所指，只是一些泛泛的感受，你懂的——但依然是一齣戲，帶著妥協、和解，在結尾的幾小節裡達成了堅定共識 ⑫。一切塵埃落定。但是，這是貝多芬所感受到的嗎，哪怕是類似的感受？我剛才所說的感受是憑空杜撰的嗎？亦或者，貝多芬的感受或多或少地通過這些音符傳達到了我身上？

我們無從知曉，又不能給他老人家打電話。但很有可能兩者都是對的。若眞如此，我們又發現了一個主要的歧義性——在我們迅速增長的清單上又添了一種美妙的、新的語義歧義性。

無論哪個說法是眞實，基本要點仍然沒有改變：音樂確實擁有表達的力量，而人類確實天生擁有回應這表達的能力。儘管有這樣或那樣的分歧，但每個人都認同這一點，卽使是認爲人們對音樂的反應只不過是神經痙攣的威廉·詹姆斯也認同。大家的分歧在於，如何在「音樂表達什麼」和「如何表達」之間劃清界限。正如我們所見，「表達什麼」是很難確定的，但關於「如何表達」我們是知道的，那就是隱喻。假設可以把音樂視作一種語言（也有從別的角度來審視音樂的，在這種情況下，音樂或不被視爲一種語言），音樂就是徹底的隱喻語言。讓我們來看一下「metaphor」（隱喻）這個詞的詞源，「meta-」是「之外的」意思，「pherein」意爲「帶著」，把意義帶向切實的字面之外，帶向顯而易見的語義之外，到達自成一體的、所謂的「自在之物」（Ding an sich）的音樂意涵。隱喻是音樂的發電機、發電站，正如隱喻之於

詩。亞里斯多德稱隱喻「處於不可理解的和司空見慣之間……」（多麼非凡的說法）。他說：「隱喻所能產生的知識是最多的。」藝術家無法不同意，藝術愛好者亦然。昆提良（Quintilian）的話更令人矚目，他說隱喻可以完成「給萬物起名字這個最困難的任務」。他說的「萬物」顯然包括我們內在的生命，一切難以用其他方式命名的事物，我們心理的圖景和行動。因此，詩與音樂——尤其是音樂，因其特定的且無限延伸的隱喻力量可以做到，也確實做到了為不可命名之物命名，傳達不可知悉之世事。

如果我們接受「音樂是一種語言」這個總體觀點——我想我們沒有道理不接受——繼而，將其與我們探尋的轉換語言學聯繫起來，一個精彩的、振奮人心的假設橫空出世：難道不可能存在一種與生俱來的、普遍的音樂隱喻語法嗎？想想看，在你的腦海裡回溯一遍抵達這個結論的過程：最開始起點是一個普遍性的、普遍性的觀念，即所有的語法都從基本相似的原則派生而來；繼而通過這些形式的普遍性，產生了不同特定語言間同源的深層結構；接著通過轉換，這些深層結構上升為表層表達，構成日常的語言，各種語言皆如此。通過更進一步的轉換飛躍，表層結構繼續演化為我們所說的「詩歌」。鑑於這一「思想鏈」線索，我們三週以來所講的內容，不正好堅定不移將我們導向那個假設，即所有的轉換過程最終都得到隱喻的結果？也就是說，如果各位還能記起句法學那講裡互相對應的梯形圖表（見 P77 圖例），在語言範疇裡，這些轉換可能產生這樣的結果；但在音樂裡，這種結果卻是必然的。換言之，所有的隱喻，無論文字或音樂的，不都是從轉換過程中產生的嗎？依我之見，答案毫無疑問是肯定的。

上一講中，我們以莎士比亞與莫札特為例，看到了某些轉換過程是如何在二者筆下類比著進行的。好比是一種遊戲（的確，我們搞音樂的確實最擅長「遊戲」）；現在我提議，用更細節化的方式把這遊戲進行下去，在語言更細微、

更具體化的隱喻操作中尋找音樂上的對應物——比如一些簡單的修辭法，對照（antithesis）、頭韻（alliteration）之類。

現在，那美麗的小審訊官可能又要插話了，你怎麼能把簡單的修辭歸入隱喻呢？它們只不過是文采技巧和語言風格的裝飾呀。沒錯，確實是。但它們也有助於隱喻的表達，尤其當它們連續出現的時候。任何一種給定的修辭手法都會建立一組與 A 和 B 相關的排列，所有這些都脫胎自基於某種美學原則的構思。而正是這一原則承擔起未知因素「X」的功能。

比如，我們來看一組對照，出自《聖經》裡的〈詩篇〉（Psalm），各位一讀便知其中的對照修辭：

死亡的繩索纏繞我、陰間的痛苦抓住我．我遭遇患難愁苦。

我們要稱頌上主，直到永遠

（The dead praise not the Lord, neither any that go down into silence.

But we will bless the Lord from this time forth and for ever more.）

這就是對照，A 對 B，「他們」對「我們」。但是在這幾句詩裡，我們可以看出遠不止修辭手法。事實上，通過這一修辭，我們感知到了更為廣闊的詩性意涵。為什麼要把「死人」與「我們」活人相對？說「我們讚頌上主」不就夠了嗎？意思不是已經表達圓滿了嗎？不夠，尚不足以構成這個特定的、詩意的表達。這幾句詩是全部讚美詩的縮影，是詩意精髓，而整篇聖詠都是建立在對照上的。開篇寫道：「上主，光榮不要歸於我們，不要歸於我們！只願那個光榮完全歸於祢的聖名。」（Not unto us, O Lord, not unto us, but unto Thy name give glory.）隨後通過構建兩極來延續這個對照的構思，一極是金銀偶像（「偶像有眼，而不能看」，等等），另一極是「我們的天主在天上居住」

（but our God is in the heavens），進而再引向新的對照，直到我們最終可以理解最後幾行詩，辨清死人與我們的區別，就是他們不讚頌，而我們讚頌。通過連續的對照，我們現在認識到，作者是在用「死人」這一隱喻來指稱偶像崇拜的外邦人，他們崇拜的是自己創造的作品。這個例子向我們展示了簡單的修辭如何擴展並滲透開去，成就一整套詩意結構。此轉換過程是否也會發生在音樂中呢？

　　當然，可謂普遍存在，俯拾皆是。我隨便舉一個——莫札特不朽的《C小調鋼琴奏鳴曲》（*C Minor Piano Sonata*），一開始就是醒目的對照：這裡是A，這是與A對立的B⑬。你也許會爭辯：沒錯，也許是這樣，但這真的等同於文字上的對照嗎？就像天上的天主與人造偶像那樣構成清晰的、切實的對比？難道沒有可能莫札特僅是用了一例對比，而非修辭意義上的對照？沒錯，確實涉及到對比——響對輕，上行音程對下行音程，粗獷的槌子敲擊對輕柔的哀求，等等。這不是《聖經‧詩篇》裡那樣的文字修辭，而是音樂表達上的修辭。由於音樂的本質是抽象的、純粹的、非具象的，這樣的修辭比文字修辭甚至更直接、更有力。

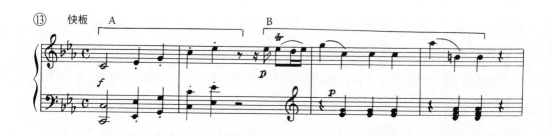

　　再者，與那首〈詩篇〉相似，又更甚於那〈詩篇〉的，是莫札特的音樂修辭拓展後可以調節和塑造整體的詩意結構。來看一處妙筆：開頭四小節的陳述，本身就蘊含著豐富的對照意涵，隨後立即得到了與之相對的回應⑭。這不

僅是針對開頭陳述的主題性回應，並且構成了和聲上的對比。最開始是從主音行進到屬音 ⑮；回應則相反，始於屬音 ⑯，終於主音。所以這裡不是一處對照，而是三處 ⑰ ——兩處同樣長度的相連，形成第三處，是之前兩處的兩倍長。我們繼續遍覽整個樂章的話，還可以不斷發現新的對照，但就此打住吧。單單這一個修辭，我已經花費了比預想更長的時間。但我真的希望你們明白我講這修辭手法的目的，即「對照」奠定了基礎的結構原則，可以這麼說，這是《聖經》中的大衛詩篇或某莫札特奏鳴曲的「隱喻之源」。

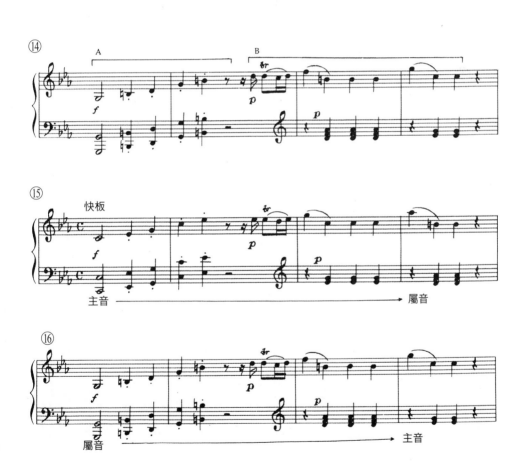

⑰

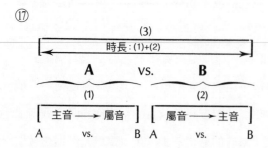

　　繼續追問下去，對照本身又是建立在一個更為基礎性的結構原則之上——即重複。倘若沒有「重複」這一前提，哪有《聖經》或莫札特式的對照？把對比的原則運用到重複中，重複就可以千變萬化。確實，所有的修辭，以及所有的隱喻，包括語言的與音樂的，歸根結底都離不開重複，而重複又總在經歷變化，或者用語言學者的話來說，經歷轉換。

　　這一點再怎麼強調都不為過。事實上，有權威看法指出，嚴肅的音樂語義理論之所以發展如此遲緩，主要原因就在於，音樂理論學者不肯承認重複是關鍵因素。我記得尼可拉斯・盧衛（Nicholas Ruwet）曾提到這一點，他是一位偉大的音樂學者和語言學者。而他的看法源於羅曼・雅各森（Roman Jakobson）的觀點，羅曼・雅各森是偉大的語言學思想家，也是對喬姆斯基影響最大的老師之一。雅各森論及詩歌時說（我在此稍作精簡）：「唯有……同等單位通過規則的重複，詩才能有流動的時間感……類似於音樂裡的時間感。」這看起來似乎是個過於粗略的化約，尤其是，如果他這裡所意指的是韻律單位的規則重複——噠－噠，噠－噠，噠－噠，噠－噠，這幾乎不成詩，打油詩還差不多。然而，一旦把轉換和變化的手法運用於機械的規律，我們立刻能明白他的意思。我們還可以把雅各森的重複原理拓展到詩歌語言的方方面面，不僅僅是韻律。

比如，基本發音的重複——諸如母音、輔音、音素；它們還包含了詩歌所有的半諧音（assonance），如莎士比亞的詩句「full fathom five」（五英尋深處）裡簡單的頭韻，亦有複雜神祕如彌爾頓《失樂園》（*Paradise Lost*）裡的詩行「fragrant the fertile earth after soft showers」（陣雨過後，肥沃的土地散發出陣陣芳香），以及傑拉德‧曼利‧霍普金斯（Gerard Manley Hopkins）為「斑斕萬物」寫下的響亮的讚美詩——「for skies of couple-color as a brinded cow」（色彩成雙的重霄似身披斑紋的牝牛）；還有狄倫‧湯瑪斯（Dylan Thomas）詩文中迷人的聽覺關聯：「And green and golden I was huntsman and herdsman」（我是獵手我是牧人，青翠又金黃）；還有詹姆斯‧喬伊斯所謂的散文，其實就是詩：「Beside the rivering waters of, hither and thithering waters of. Night!」（在波光瀲瀲的河水旁，夜晚的波濤此起彼伏）。甚至，我們看到詞的重複也可以產生詩，不僅僅是發音，而是完整的詞的重複。只要想想李爾王臨死前說的五個連續的「永不」（never's），你就能明白我的意思。我們還可以把「重複」的概念繼續延伸，把整個意象的重複包含進來，比如艾略特（T. S. Eliot）的《四重奏四首》（*Four Quartets*）；甚至還可以重複整句詩，這一手法在《聖經》裡屢見不鮮，又或者在「詩劇」裡亦經常看到——「Brutus is an honorable man」（布魯特斯是一個可敬的人），這一句反反覆覆。更不用說葛楚‧史坦（Gertrude Stein），「重複」堪稱其看家本領。

現在應該很明晰了：「重複」經過種種變化以後，為詩文賦予了音樂感，因為重複是音樂的精髓。對所有隱喻而言亦然，哪怕是最簡單的修辭。就以頭韻為例吧，也許是最簡單的一種修辭，就像雪萊寫道「Wild west wind」（狂野的西風）。好了，回到我們的遊戲，諸如此類的頭韻在音樂裡如何體現呢？隨處可見。比如，貝多芬的《第八號交響曲》裡有 ⑱，舒伯特（Schubert）的《羅莎蒙德》（*Rosamunde*）裡有 ⑲，皆是頭韻。蕭士塔高維契的《第五交響曲》

裡有 ⑳，弗朗克（Cesar Franck）的《交響曲》裡有 ㉑，甚至連《威廉泰爾》（William Tell）裡也有 ㉒。但這些都太小兒科了，真正行家玩的不是開頭的音相同，而是開頭的一組音相同。如此，「頭韻」這個術語就不夠用了，我們必須用一個高深得多的術語——「首語重複法」。在修辭領域裡，這個術語是指，每一句或每一節的開頭都是同樣的詞或短語，比如丁尼生（Tennyson）著名的排比：

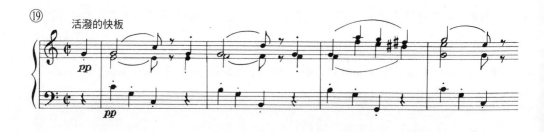

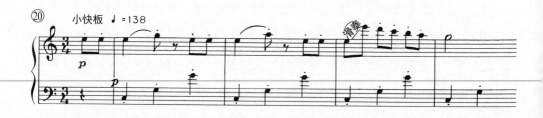

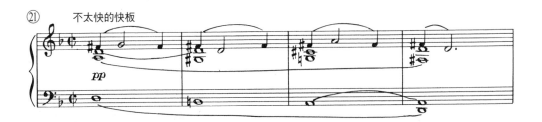

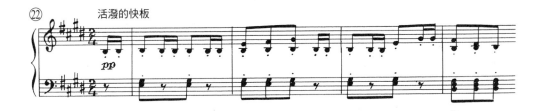

敲吧，狂野的鐘聲響徹天際……

敲吧，送往迎新的鐘聲……

敲吧，將那令心智衰竭的悲傷驅走……

幾乎在所有的宗教啟應經文中都可以找到「首語重複」，如《八福詞》（*The Beatitudes*）、《舊約全書》（*Old Testament*）。比如《以賽亞書》第五章，第十八至二十二節：

禍哉，那些以虛無之繩纏繞罪孽的人……

禍哉，那些稱惡為善，稱善為惡的人……

禍哉，那些自以為眼中有智慧的人……

禍哉，那些勇於飲酒的人……

對了，我們還能在馬勒的《第五號交響曲》裡找到首語重複 ㉓。以及，貝多芬的《第二號交響曲》 ㉔。好吧，首語重複到此為止，我們回歸正題。

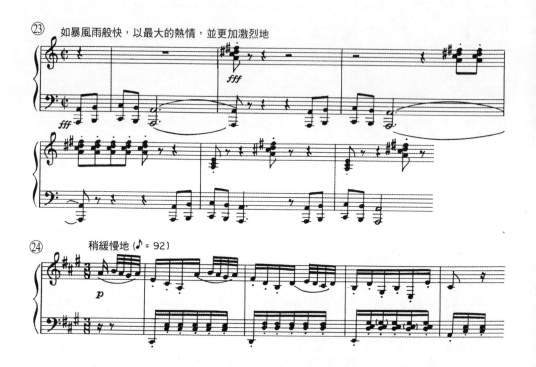

㉓ 如暴風雨般快，以最大的熱情，並更加激烈地

㉔ 稍緩慢地 (♪ = 92)

各位覺得舒伯特在下面這素面朝天的旋律 ㉕ 裡用了什麼修辭方法？這一手法有個響亮的名字：交錯配列法，聽上去花俏，意思很簡單，即顛倒句子裡各元素的順序：「赫卡柏與他有什麼相干，他與赫卡柏又有什麼相干？」（What's Hecuba to him, or he to Hecuba?）再者，如約翰·甘迺迪（John Kennedy）所說：「不要問國家能為你做什麼，而要問你能為國家做什麼。」（Ask not what your country can do for you, but what you can do for your country.）請注意，這一修辭依然是以重複為基礎的，經過倒置的重複，AB：BA。舒伯特全然沒有意識到自己用了「交錯配列法」，只是身心愉悅地這麼做了，於是在他的《B 小

調交響曲》中我們聽到這一樂段 ㉖。顯而易見，這個旋律依賴於重複，無需多言。重點在於 A 與 B 的變化，這些變化將旋律轉化爲音樂隱喻。而這裡的 X 因素顯然是對稱的構思，AB：BA。

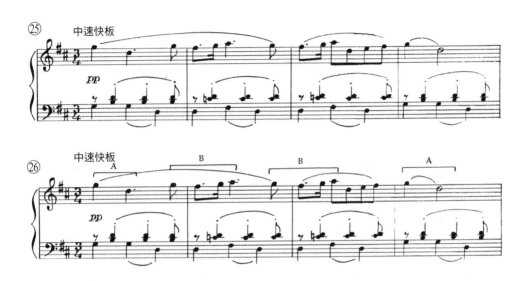

有一回，就在夏布里耶（Chabrier）的《西班牙狂想曲》（*Rhapsody España*）如此樸素直白的作品裡，我詫異地發現音樂行進到某處，好個赫然醒目的交錯配列居然就「杵」在那。這例交錯配列涉及兩支前後相連的不同曲調，這裡不光涉及幾小節，而是整支曲調，一支是另一支的交錯配列版。第一支是 A ＋ B ㉗，之後重複了一遍。繼而開始 B ＋ A ㉘。這是非常工整的顛倒。AB：BA。

我覺得太不可思議了，這遠非只是供人娛樂的遊戲。此外，我還在貝多芬的《第一交響曲》裡發現了「楔形詩」（rhopalism），在《彼得洛希卡》裡發現了「連詞疊用」（polysyndeton），在布魯克納那裡發現了「連詞省略」（asyndeton）——這些都有趣。

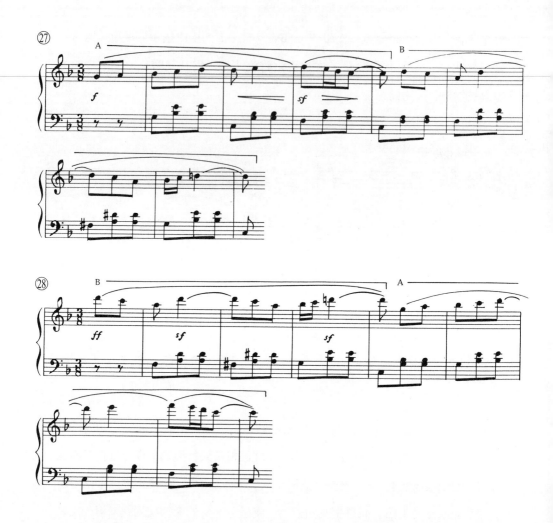

　　認真說來，驚人之處在於，這些修辭——無論是詩歌創作的手法還是修辭格，全都基於我們熟悉的喬姆斯基式轉換。並且，正如我先前所提到的，所有的音樂轉換都導向隱喻。一部音樂作品就是基於某「給定素材」的不斷變形，包括各種轉換，比如轉位、延伸、逆行、縮小、轉調、和諧音與不和諧音的對比，各種形式的模仿——比如卡農與賦格、節奏與節拍的變化、和聲進行、音色與動態的變化，再加上這一切之間無限的關聯。這些就是音樂的意義，也是

我所能想到的關於音樂語義最貼切的定義。

　　稍作休息之後，我們來欣賞一段演出錄影——貝多芬的《F 大調第六號交響曲》。為什麼偏偏在這場講座選用這部交響曲？若要用某部作品來舉例說明純音樂的意義，貝多芬的《第六號交響曲》看似是最不可能的選擇，畢竟「音樂的意義」是我們這講的主題，而這部作品從頭到尾都受到非音樂意義的牽絆。首先，一上來就有個標題叫「田園」，立刻把這部作品置於音樂以外的意義中，即所謂的鄉村生活。不僅如此，五個樂章裡每一個樂章都有自己的小標題：第一樂章——「初到鄉間，喚起愉悅心情」；第二樂章——「溪畔景致」；第三樂章——「農民的歡樂聚會」；第四樂章——「暴風雨」；最後是——「暴風雨後，牧羊人喜悅與感恩的歌唱」。任何聽眾一看到這些文字，哪裡還有心思關注轉位、下屬音之類問題，更別提省略與置換了——可還沒完呢，貝多芬走得更遠，他在鄉村生活裡引入了真切的擬聲：鳥鳴、鄉村樂隊、電閃雷鳴、牧羊人的笛聲。這是貝多芬最接近標題音樂的作品。可為什麼要在這講裡說「田園」？我們關注的又不是鳥啊蜜蜂啊，而是音 F 與音 C，是音本身。音樂內在的隱喻正是由音構成的，而隱喻是由句法和音韻的轉換演化而來的。這恰恰是我選擇這首作品的原因所在：為了要澄清一種隱喻同另一種隱喻之間的區別，內在與外在的區別，音樂與文字的區別。我會先在鋼琴上幫你們做些準備，然後我們繼續遊戲，看看有無可能把這支作品當作純音樂來欣賞，純粹地將其視為貝多芬《F 大調第六號交響曲，作品第六十八號》，而非「田園」交響曲。各位覺得可能嗎？我們稍事休息再回來。

II

　　我們說到哪了？對了，我們方才遇上了一個最耐人尋味的問題：有沒有可能擺脫一切外在的、非音樂的隱喻，把貝多芬《田園交響曲》當作純音樂來聽？

事實上，這種聽法理應存在，因為貝多芬自己都說了，他所寫下的標題、布穀鳥的鳴叫以及雷電聲只能作為提示。我用們貝多芬的原話，「不要將其視為『以音作畫』，而要把它們看作是「Empfindungen」，即心情。」因此，各位不要拘泥於字面。但那些音樂以外意義的指涉依然存在，貝多芬親手安插了這些意義，把它們寫進總譜，要忽略它們並不容易。

它們真正的作用是在你眼前投下一片幕簾，上面佈滿了與音樂無關的觀念。這麼說吧，這幕簾是半透明的，被置於聽眾與音樂本身之間。我要做的是改變打在幕簾上的燈光效果，用足夠強烈的燈光穿透幕布，使之完全透明。用戲劇行業的話來說，就是把它變為透明的紗幕。我們可以透過它直接看到音樂，清晰地看見內在意涵，擺脫所謂的音樂導賞，擺脫花俏的節目單，擺脫迪士尼的小仙女和半人馬，它們不知何故也被畫上了幕簾，擺脫這一切！我向你們提出一個挑戰：拋開頭腦中所有非音樂的提示──鳥啊、小溪啊、鄉野的歡樂啊，只把注意力集中在音樂上，體會音樂本身的隱喻樂趣。我希望你們當自己是第一次聆聽這作品。

讓我們從頭開始 ㉙。起首這四個小節為整個第一樂章的發展提供了素材，稱其為樂章的主要素材還不夠，它們是所有構成的唯一素材，後來的每一小節、每一樂句無一例外均由這短短四小節的要素經過某種轉換，某種隱喻式的表述得以實現。那麼，這些要素是什麼呢？表面上，這是一支歡快的 F 大調曲調，樂句起於主音，結束在屬音上，隨後還有一個停頓，或者稱「延長音」（fermata）。

但這就完了嗎？絕不是。看看低音聲部的旋律線。雖然你幾乎注意不到，但那確實是旋律線，主音 F 到屬音 C ㉚。這個 F － C，或者說 fa － do ㉛，構成整個樂章的真正主題（拓展以後就是整部交響曲的主題）。這是《第六號交響曲》的主題 ㉜，正如《第五號交響曲》裡那個有名的主題一樣。它將在全曲

過程中反覆重現，時而在低音聲部 ㉝，時而在高音聲部 ㉞，或者夾藏在中間 ㉟，或移調 ㊱，或變形 ㊲，或加速 ㊳，凡此種種，作爲持續前進的隱喻貫穿整部作品。正如亨利‧詹姆斯不朽的短篇小說〈地毯上的圖案〉（*The Figure in the Carpet*），全曲可說是關於「fa — do」這一主題的一篇文章。

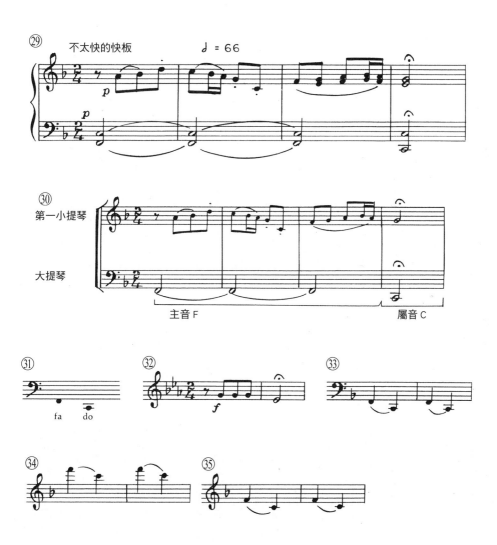

更為明顯的旋律素材，即高音區的曲調 ㉟ 又當作何解讀呢？依照真正的
貝多芬風格，貝多芬式做法是立即去發展、變化、轉換 ㊵。我們很快就能發現
一處明顯的轉換，原本是這樣的 ㊶，經過轉換變成這樣 ㊷。於是我們得到了一
個隱喻：這個是那個，喬裝改換。原本向下行進的 ㊸，轉換為上行 ㊹。這就是
一個基本的置換：簡單的轉位。然而，這裡還有一處精妙得多的轉換，即我們
上一講探討莫札特交響曲時提到的「語言上的省略」。再看一下開頭樂句的這
四個小節，結束在屬音上（見 ㉚）。現在，根據深層結構裡的對稱要求，接
下來應該是補充四小節樂句，結束在主音上 ㊺。太無聊了！若照這麼寫，這部
交響曲早就胎死腹中了。想像一下怎麼進行下一段落 ㊻——簡直是折磨人。補
救的辦法當然是省略，只要去掉補充的第二樂句，痛苦就解除了。如此一來，
開頭的素材可以自由發展了。

　　但怎麼個發展法呢？像這樣 ㊼，然後重複 ㊽；接著是新素材 ㊾，再重複 ㊿，再重複 �，重複，重複……在短短的一段發展中，我重複了多少遍的「重複」？我自己都數不清了。如此多重複意義何在？我們剛剛還在稱頌省略，大唱「省略了重複」的好處。這是「田園」裡一個主導性的隱喻；可我們又陡然發現貝多芬如困獸般一直在重複，這個新的悖論又如何化解？其實這根本不是悖論，只需要做些澄清。首先，這些重複都不是照搬照抄、原封不動的重複。每一次都有這樣或那樣的變化──些許擴展，加個聲部，要麼使結構模糊，要

麼是音量的動態變化，或響或輕。其次，到底什麼叫變化？無論什麼情況，變化都體現了一種強有力的戲劇原則，這個原則就是「預期悖反」（violation of expectation）。我們所預期的當然是重複，期望得到某種回應、對立的陳述等等。當這些預期沒有實現時，「變化」就產生了。悖反即變化。

換句話說，變化不能脫離設想中的重複而存在。這一設想解釋了我們在交響曲開頭聽到的省略。所省略的，正是潛意識裡期望得到的與開頭四小節樂句對稱的呼應（見 ㊺ ）。省略本身就是一種變化。明白我的意思嗎？由於預期中的「重複」明顯缺位，導致音樂表層結構呈現出如今的姿態。

　　如果我講清楚了這一點，那麼我相信各位可以理解，往更高一層說：重複的理念是音樂裡固有的，即使音樂裡沒有出現重複亦然。換句話說，重複原則是音樂藝術的源泉（詩歌裡也一樣），這是我們從雅各森（Jakobson）的重複原則裡學到的。

　　現在，我們對重複的功能已經有了較深入的瞭解，當我們在欣賞「田園」交響曲時（抱歉，我意思是《F 大調第六號交響曲》，涉及隱喻時一定要謹慎），你們要以新的方式理解貝多芬式的重複，看清楚他如何將尋常的重複轉換為隱喻，換句話說，我們現在可以研究他是如何施展轉換的魔法，來避免尋常的重複淪為普通的無聊。

　　為了更清楚地表達我的觀點，我們把開頭的旋律材料分解為幾個組成部分：第一小節，可稱為主題的「起頭」（head）㉒；緊接著第二小節是一個活潑的、有節奏感的動機，暫且稱之為「活潑動機」（jaunty motive）㉓；最後的第三、第四小節，都是順著音階行進的，可稱為「音階動機」（scalewise motive）㉔。還記得嗎？貝多芬從這裡開始發展素材，看上去似乎僅僅在重複主題起頭的部分以及活潑動機㉕。我們隨即發現一處轉換，原先下行的活潑動機（見 ㉒ ）轉為上行——這裡運用了音樂裡一種簡單的修辭，叫做「轉位」（好比「玫瑰是紅的」可以轉位為「紅的是玫瑰」，結果生成一個更富「詩意」的結構）。然而在這裡，還有另一種稱為「分化」的修辭在起作用，使得「重複」的轉換更進一步。發展樂段的頭兩小節發生了分裂，分別由兩組不同聲部的樂器演奏：第二小提琴演奏起始動機，第一小提琴則以轉換後的活潑動機作出應答㉖，繼

而形成了雙重轉換（double transformation）。

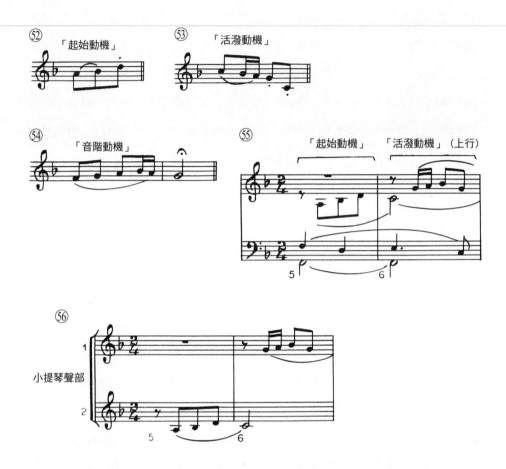

　　且慢：貝多芬將分化進行得更深入。分裂的兩部分並不是工整地分為「起始動機」與「活潑動機」，那對貝多芬而言太沒技術含量了。實際情況是，第二小提琴演奏起始動機，加上活潑動機的第一個音 ㊗；而第一小提琴則演奏餘下的部分以示應答——即活潑動機去掉第一個音。這並非貝多芬心血來潮，它展示了貝多芬音樂裡獨特的發展手法——音樂一點點地在分子組合基礎上不斷生發生長，持續進行的特質令動機或動機的一部分能以無盡的方式結合、拆

解，所採用的方法正是持續的變位、連接、嵌入。這個手法非常強大，變化多端，即使像「分化」這樣明顯具有破壞力的動作，也極大地滋養、豐富了鮮活有機體的生長。

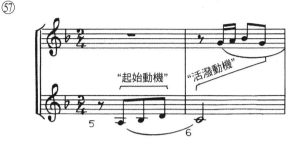

顯然，這短短兩小節的研究還有無數叫人著迷的地方，但我們還是進入下面兩小節吧 ⑤⑧，幾乎是對前述內容原封不動的重複。但請注

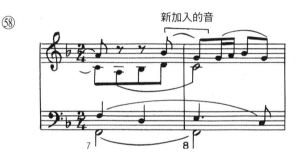

意，我用了「幾乎」一詞。各位有沒有注意到第一小提琴聲部裡所增加的兩個音，音 A、音降 B 以及音 G——恰到好處的擴展，避免了刻板的完全重複。在修辭領域，這種轉換被稱為「擴充法」，即增加單位密集度。但為什麼增加的偏偏是音降 B 與音 G ⑤⑨？因為這兩個音構成了一個三度音程，這個下行音程正好與「起始動機」裡上行的三度音程構成鏡像關係 ⑥⓪。僅僅在高音聲部裡加入對應的下行三度音程，這個「擴充」就完成了。一處隱喻就產生於上行的三度音程與下行的三度音程之間 ⑥①。

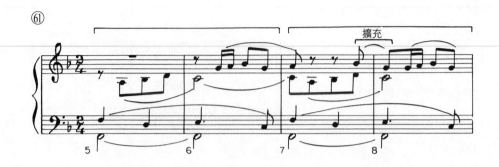

好，轉位、分化、擴充——短短四小節發生了如此大量的轉換，要知道，它們實際上只有兩小節，幾乎照搬著重複一遍。但重要的還沒說，我們尚未揭示這四小節裡最驚人、最美妙的隱喻，隱藏在中提琴聲部裡。有沒有發現，當小提琴聲部交替奏出起始動機與活潑動機時，中提琴奏出這支曲調 ㉒？除非你是老手，要不很難聽辨得出。這些內聲部是最難察覺的，像是三明治當中的夾層，上方是澄清的天空，下方是泥濘的大地，它被裹挾其中。很容易被忽視。但你現在察覺到了有這麼一條旋律線，你是不是要問它為什麼在那裡，它從哪裡來，或者，你能否感覺到某些內在的關聯——一種熟悉的共鳴，或同本同源的相似？無論你能不能解釋它，但凡你感覺到了關聯，那便是捕捉到了這處隱喻。解釋，並不是你要做的。這是我的任務，我會來解釋。

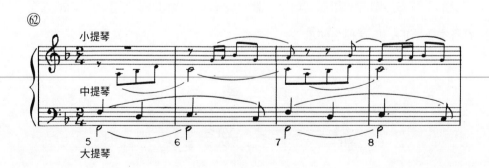

這處隱喻產生於三個運作機制各不相同、又同時發生的轉換：轉位、逆行、增值。轉位我們已經知曉，此轉位發生的地方正是分化碎片發生連接的時候，即起始動機與活潑動機第一個音銜接處 ⑥⑶。可以看到，上行的三度音程之後，接著是下行的二度音程，相互連接在一起 ⑥⑷。現在，隱喻性的中提琴旋律對這些音程進行轉位，變爲下行的三度音程緊接上行的二度音程 ⑥⑸。此處隱喻還有更深的含義，該音程──一個三度接著一個二度，乃是「起始動機」（一個二度音程接一個三度音程）直接顛倒的結果 ⑥⑹，因此有了「逆行」（retrograde）這個術語，即倒著行進。至於「延伸」是指增加音的長度，衍生自「起始動機」的中提琴曲調以四分音符進行，而「起始動機」以八分音符進行，比中提琴聲部的旋律速率快了兩倍 ⑥⑺。因此，中提琴曲調慢了兩倍，音的持續時間拉長了，爲原來的兩倍。如此，通過一個三重的轉換，豐富的隱喻誕生了，關於「這個是那個」的一個特別有力的例證。準確而言，理應說「這些是那些」。如果你把中提琴聲部視爲「這個」，把上方的小提琴視爲「那個」，合起來聽，整個複合的隱喻結構就變得清晰起來 ⑥⑻。現在你聽出這四小節發生了什麼嗎？這是運行中的人類大腦，向我們展示了我們是如何思考的。更具體說，一位天才大腦所展演出的不可思議的創意模型，恐怕也是你所能發現的最清晰的語言模型。這就是音樂裡獨有的奇觀：讓我們可以同時感知到「這個」與「那個」，別的藝術無以企及。我們再也找不到比這更強烈、更豐富的隱喻表達。

在接下來的四小節裡，我們將發現一處新的音樂奇觀：關於隱喻的隱喻。這個新素材 ⑥⑼，根本算不上嶄新，仍然是剛才聆聽到的中提琴聲部旋律線的轉位轉換。各位都知道，旋律線是這樣行進的 ⑺⓪。貝多芬把這三個音倒置 ⑺①，瞧，「新素材」就有了（見 ⑥⑼ ）。太神奇了！當然，這裡有個祕密，你總能在貝多芬音樂裡感受到「非如此不可」的東西，是持續不斷的隱喻生長，總是沿著自己的軌道自我生成。

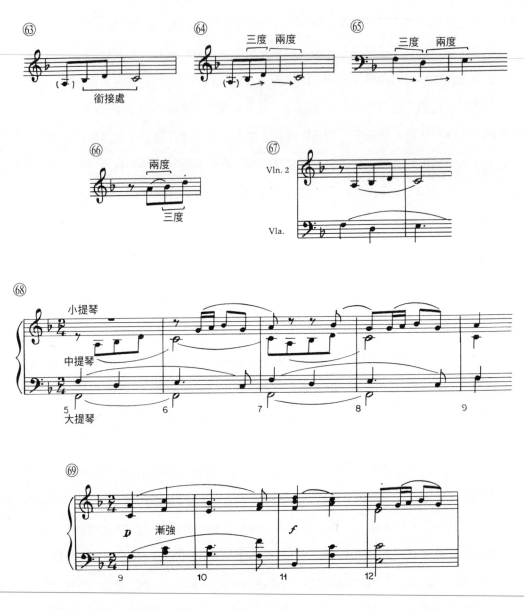

比如，這最後四小節的「新素材」即刻開始重複，爲了避免照搬照抄，貝多芬採用了兩種轉換。首先是動態的轉換，這四小節由「弱奏」（piano）開始，經過「漸強」（crescendo），達到「強」（forte）⑫；重複時則由強奏開始，行進至第三小節時音量陡降變弱⑬。

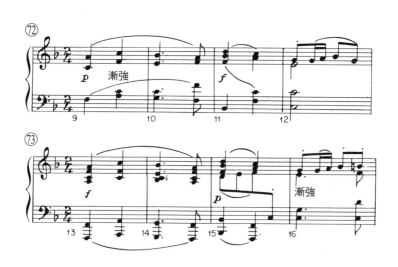

有沒有注意到這段旋律的最後一個音很特別⑭？藉由這個音，貝多芬引入了第二處轉換，帶給我們全新的、美妙的歧義性——結構的歧義性。因爲最後一小節⑮開啓了一連串重複——多達八次的重複，包括對這處的照搬重複⑯。但眞的是原樣重複嗎？若仔細觀察，便知不是。它們同樣發生了動態轉換——由「漸強」到「強」，再由「漸弱」（diminuendo）回到「極弱」（pianissimo），創造了先逼近再遠離的隱喻。但這還不是重點，神來之筆在於第十六小節（前面四小節樂句的第四

小節⑦），即引發一連串重複的那個小節，其自身亦是這串重複的第一小節。我們之所以可以如此判定，是因爲貝多芬在這一小節上方標注了「漸強」，代表了此處是漸強的起首。這意味著什麼？顯然，這表示四小節樂句實爲三小節，而八小節的重複串實爲九小節⑦。三加九。但這是我們的「後見之明」，是我們完整聽過之後才知曉的。我們聆聽時的感覺，或者說我們以爲自己聽到的是「四小節加八小節」⑦。那麼哪個才是正確的，是三加九，還是四加八？答案是，兩者都對。正是這矛盾產生了緊張感，使得歧義性如此美妙，如此激動人心。隨後，似乎嫌重複九次還不夠，貝多芬「假意」還在繼續⑧，只是這一回在第二十五小節拋棄了伴奏（亦是一種轉換），並在第二十六小節每重複一次便在音階上爬高一個音（仍然是一種轉換），直到帶領我們心滿意足地回到開頭主題（第二十九小節）。

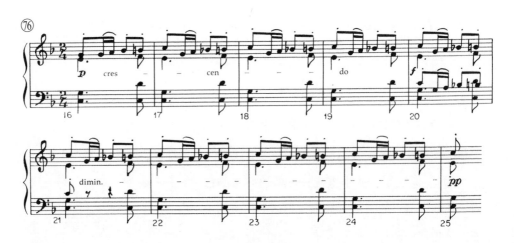

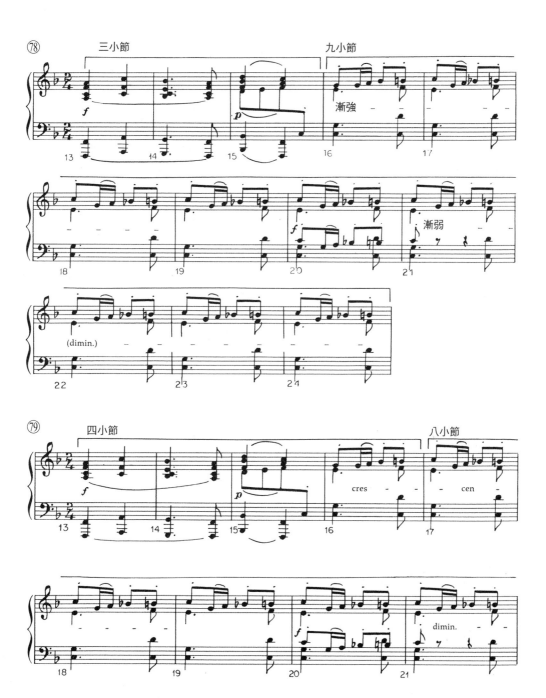

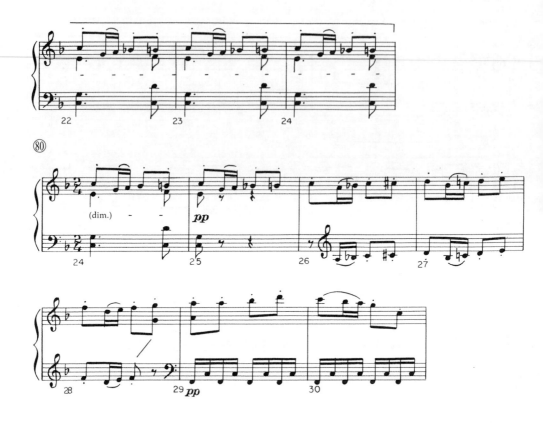

好了，這就是《田園交響曲》的開頭，注意了，這只是頭一個樂章的最開頭。我們剛剛分析了大約三十秒的音樂，而整部作品還要持續三十多分鐘。即便如此，這也只是相當有限的分析，只展示了音樂的一個方面：如何通過轉換創造隱喻的語言，一切轉換都是經過變化的重複。

這或許是所有音樂分析裡最根本，最有收穫的一面。試想下「模進」（sequence）的過程，即另一種形式的變化重複。模進就是同一樂句在音階的不同音級上的一系列重複。以下是這部作品第一樂章發展部裡著名的一處 ㊑，基於我們剛剛所分析的第九至十二小節的素材所進行的多重轉化。藉由上行重複 ㊒，模進一路延伸 ㊓。這新的波瀾是怎麼回事？我們來到小調，僅逗留一小會兒 ㊔，又平安回到了大調。

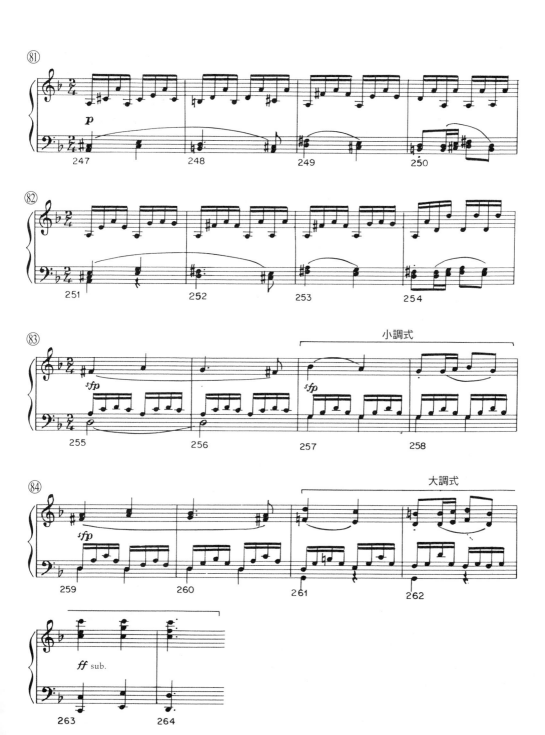

此處發生了什麼？爲什麼這短暫的小調游離有如此動人的力量？不知你們有沒有注意到，這是全樂章唯一一處小調？彷彿利那間，陽光明媚的音樂裡飄來一小朵浮雲，將太陽遮蔽了片刻。我現在的解釋是一種借用外在描述的隱喻，這是不是自相矛盾？小調與黑暗啊、光明啊，烏雲、太陽有何關係？

這是非音樂專業人士向我問得最多的問題之一：爲什麼小調「悲傷」而大調「歡快」？這難道不是音樂表達裡「情感說」（affective theory）的證據嗎？答案是否定的。無論你在小調音樂裡聽到的是陰暗、悲傷還是激情，都可以從純音韻的角度進行解釋。回想一下第一講裡我們談到的泛音列，基音上方最早出現的、也是最基礎的泛音之一就是大三度音 ⑧⑤ ——一個強烈的、和諧的泛

音，可以與基音一起被清楚地聽到。這個大三度音連同相鄰的下一個泛音，即五度音，共構成最基本的三和弦 ⑧⑥。現在，這個小三度音把和弦轉變爲小三和弦 ⑧⑦，它在泛音列裡是很靠後、很遙遠的一個泛音 ⑧⑧ ——第十八個泛音，在這麼遠的地方振動。因此，用它來創作小調音樂時，便與基因裡固有的大三和弦產生了分歧，所產生的效果在聲學裡稱爲「干涉」（interference），頻率的干涉，意思就是，同時聽到大三度音和小三度音 ⑧⑨。

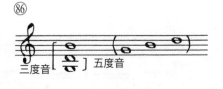

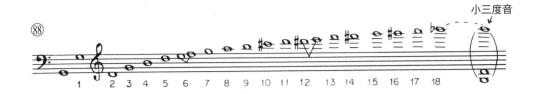

兩種頻率的干涉造成了聲音上的混亂，聽起來有一種不安與騷動，煩擾的、不穩定的聲音。於是我們稱小調音樂「煩擾」、「悲傷」、「不穩定」、「陰沉」、「激

情」，等等諸如此類的描述。換言之，我們把音韻上的紛亂解讀為情感上的紛亂。我們受到了這種紛亂的影響，比如蕭邦的這首敘事曲（Ballade）⑨。不管我們對於這段音樂有何主觀感受要抒發，總不外乎是「激情」、「陰鬱」、「渴求」、「不滿足」，與貝多芬的交響曲截然相反 ⑨，貝多芬這首是大調得不能再大調的旋律。

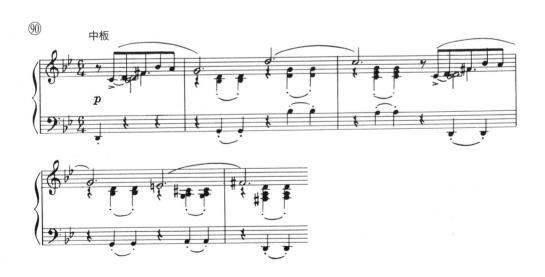

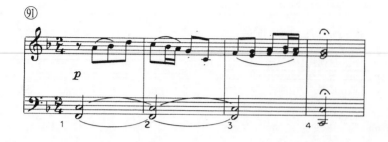

但是，現在我們可以完全從音韻角度解釋這個現象。我們開始意識到，小調音樂裡所謂的「情感」現象，根本不是由外在隱喻所引發的；它是音樂本身固有的，它的意義是純音樂的意義。正如各位所聽到的貝多芬交響曲裡的模進樂段，小調就是爲了賦予重複變化所採用的另一種隱喻性手法。儘管是一種很動人的方式，我們莫名地深受觸動，但是其中的意涵──還記得我說過意義與表達之間的區別嗎？──意涵始終是音樂內在所固有的。

對於發展段裡一長串無變化的重複又該作何解釋呢？這似乎永無盡頭 ⑨2。頑強的堅持簡直令人難以置信，然而這是所有音樂裡最激動人心的片段之一。如此多次照搬的重複，怎麼還會激動人心？這交響曲裡究竟爲什麼要有這麼多重複？我們知道重複是一切音樂的基本原理，甚至可能是音樂句法的關鍵，即便如此，可爲什麼偏偏在這部作品裡要執著於重複？據稱，貝多芬此處強迫症般的重複與這部田園作品的標題音樂性質有關；或者說，與標題性意義有關。畢竟這是關乎大自然的音樂，大量的重複可以視爲隱喻大自然裡大量的重複，生靈萬物生生不息──黃水仙、雛菊、麻雀、白楊、蚊子……更不用說日月星辰的有序運作。然而這些並非我們所要尋找的那種隱喻，對吧？它們依然是外在的，音樂外的，不是音樂內在固有的，我們要找的是純音樂的語義。那麼在這著名的一長串重複中，音樂的隱喻到底是什麼呢？

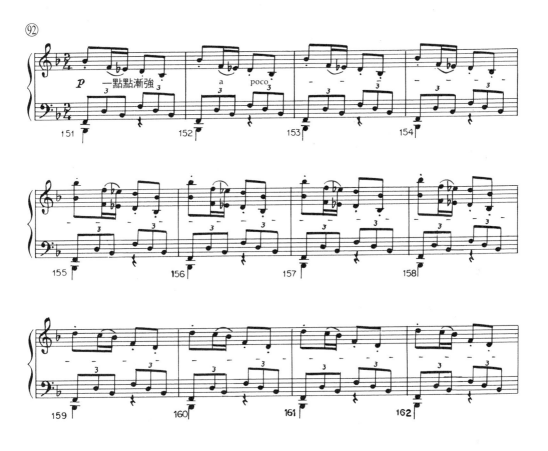

答案就在「一小節接著一小節」的重複最終構成的大型佈局裡。到目前為止，我們分析的都是小型模式——兩小節或四小節的樂句，要麼是八小節或九小節的樂句。但我們現在所檢視的是長達九十二小節所構成的模式 ⑬，需要將一切納入整體進行全域性考量，把它理解為一處大型的隱喻佈局：先是二十四小節加上二十二小節，即四十六小節；緊接著又一個二十四小節加二十二小節，又是四十六小節，這已然構成了一

⑬

92 小節

| 24 | + | 22 | | 24 | + | 22 |

46 **46**

個內部重複。別慌，我們不會深入分析這九十二小節，但可以簡單看一下開頭二十四小節的佈局。它們到底是什麼？有何隱喻意義？我們不去思索黃水仙、雛菊那種意義，而是探尋關於音符與節奏的意義。首先，我們知道這些音來自我們熟悉的「活潑動機」 ⑭，經過轉換，移至降 B 大調 ⑮，由第一小提琴演奏四遍 ⑯。繼而由第二小提琴原封不動地重複，同時，木管亦在高八度的位置上重複 ⑰。這樣就構成了八小節，對嗎？現在將這 8 小節構成單位片段整體重複演奏，再重複一次。其中蘊含了微妙的轉換，我們不細說，但總是採用同樣的交替次序——先是第一小提琴，接著第二小提琴加高八度的木管。如此，一共演奏了三遍，——八小節乘三就是二十四小節 ⑱。

以上是看待這段落的方式之一，即從樂隊的角度看問題。通過配器的組合，我們覺察到貝多芬的意圖之一——高音低音的交替，這二十四小節從「漸強」攀升至高潮。現在，我們從「和聲」的角度審視這二十四小節，所得到的完全是另一副面貌。第一小提琴在降 B 上奏出四小節 ⑲，與先前一樣，在第二

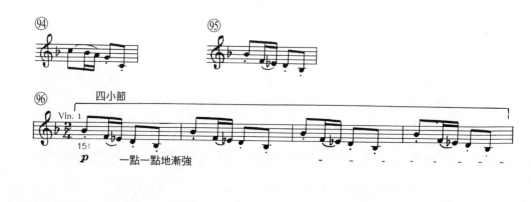

小提琴與高八度的木管上重複。隨後又是第一小提琴——這樣就是十二小節。現在突然轉調,轉到 D 大調(第一六三小節處),再進行十二小節。請注意,配器方式依然保持不變,但進入了新的調性 D 大調,接下來的兩次重複也是這個調性,直到最後的高潮。同樣的二十四小節有了完全不同的結構,就整體而言是二乘十二的佈局,十二小節在降 B 大調上,另十二小節在 D 大調上,完

全不是之前所見的三乘八。也就是說，就這個樂段而言，存在兩種不同的節點劃分方式，一段二十四小節的音樂中有兩種基礎結構同時成立，一種按配器組合劃分，三乘八 ⑩；另一種則是按照瓦爾特‧皮斯頓（Walter Piston）所謂的「和聲節奏」（harmonic rhythm）進行佈局，二乘十二 ⑩。兩者同時發生造成的衝突 ⑩ 製造出一種輝煌的歧義：「這個是那個」。在此例裡，更貼切的說法是：「是這個也是那個」。如此便誕生了一個偉大的音樂隱喻，而表面上看，這隱喻只是令人頭昏腦脹的二十四小節重複。

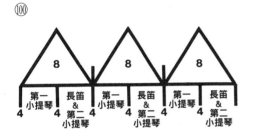

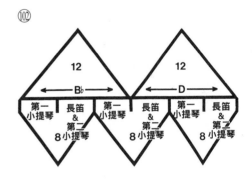

　　說到這裡，我覺得再深究下去的話，就真的要陷入令人麻木的重複了。現在該來聽聽音樂了，不是聽我在鋼琴上支離破碎地彈，而是完整地聆聽這部作品，由波士頓交響樂團演奏。我想你們該當作純粹音樂來聽，聆聽傑出的隱喻語言，這種語言源自富有創造力的轉換。我希望你們有所準備，準備好拋棄一切與「田園」有關的事物，包括黃水仙與雛菊。這並不容易，但並非不可能。甚至，我們可以擺脫兩處最難對付的負擔：一處是第二樂章臨近結尾時的鳥鳴，貝多芬甚至在總譜手稿裡親自注明了鳥的名稱：「夜鶯」、「鵪鶉」、「杜鵑」。你要將其視為結尾之前由三種木管所演奏的小小華彩。（海頓的交響作品中有

大量諸如此類的先例，別忘了，貝多芬是師法海頓的。）當然，第四樂章的暴風雨亦是如此，整段猛烈的暴風雨，也可以從結構上看作從諧謔曲到終曲的大型過渡段（某種角度而言，確實如此）——與貝多芬《第五號交響曲》裡的相應段落很相像，實爲諧謔曲到終曲的過渡。（別忘了，貝多芬幾乎是同時寫第五號和第六號交響曲。）

即使你能做到無視一切標題性元素，代之以結構和轉換來聆聽音樂本身，你依然很難擺脫聯想，甚至是與田園無關的聯想。我請各位拋卻以前的聆聽習慣，不要被音樂帶入愉悅的、被動的、與個人記憶有關的聯想，比如畫面、色彩、偶然的情感狀態等一切聯覺體驗。這建議聽來莽撞，我依然要說，立即改掉你的舊習，扔掉聯覺的包袱，包括貝多芬自己的提示性標題，把它當作「交響變形曲」（symphonic metamorphosis）的傑出範例來聽。

我知道這有多難，我自己也常常難以擺脫音樂以外的聯想。就像那個古老的思維訓練遊戲：從現在起五秒內不要想起大象。你能做到嗎？不要想起大象：一、二、三、四、五。你做到了嗎？也許做到了。聽《田園交響曲》也是如此，只不過你要避免想起的是鳥、暴風雨、牧羊人的笛聲。你們有些人可能會拒絕，有些人甚至可能奮起反抗。有人會說，我就是喜歡那些人馬、牧神、迪士尼，我聽音樂的時候就是願意想起這些。但請你務必試試看。往小了說，這是優秀的自律品質，對性格有益的訓練；往大了說，如果你做到了，你就會聽到一部全新的貝多芬作品。

（此時播放貝多芬《F 大調第六號交響曲，作品第六十八號》。）

敢問各位，在避開大象、鳥兒和蜂蜜這件事上成功了多少，應該不會有人百分之百成功，因爲正如我提醒過的，幾乎不可能把頑固的聯想從頭腦中驅

走。但是，卽使你只成功了一部分，哪怕只有百分之一，你就已經取得相當大的成就，因爲你至少向新的聆聽習慣邁出了一小步。一旦你開始把音樂只當作音樂來聽，就已經克服了最難的障礙，可以繼續朝向全新的音樂聆聽習慣一路前行。就這個意義而言，我要祝賀你。

正如先前所說，我們剛才聽到的這光彩奪目的作品，是貝多芬最接近標題音樂的作品，直接將貝多芬置於興盛的標題音樂運動的先鋒地位，而這場運動在隨後整整一個世紀裡，以日益強大的力量吸引著浪漫派與印象派作曲家。其中，對文學與畫面聯想的高度關注，以及不可避免的一系列新的歧義，將是我們下期講座的研究領域。現在我們在三個語言領域的知識（音韻學、句法學及語義學）已有了比較全面的理解，應當能將這三者做進一步的融會貫通。接下來的三堂講座，我們會多講些音樂，少講些語言學。

第四講

歧義的樂趣與危險

　　「歧義的樂趣與危險」，我最初爲這個講座擬定標題時，不曾意識到「危險」一詞用在實際講座時，自身便帶有歧義。彼時，我腦子裡只想著美學層面上的樂趣與危險。直到大約一週前（確切地說，是一九七三年十月二十六日，星期五），一場嚴峻的新危機突然降臨。我們的國務卿宣佈，美國武裝部隊已在全球範圍內進入警戒狀態，以回應所謂的「某些行動與聲明的不明朗」——「行動」指涉蘇聯軍方的行動，「聲明」意指俄羅斯外交政策。這便是「會引發危險」的歧義，此類歧義加劇了人類因溝通不清晰而引發的危機。那些是明確的、近在眼前的危機；溝通失敗將導致局勢的全面崩盤，造成災難性的後果。那爲什麼還要不斷強調所謂的「歧義之美」呢？上週那位金髮審訊官正是就這個問題向我發起挑戰的。答案應該不難看出：「歧義」在外交中可以是有用的工具，正如在藝術中一樣。然而，當外交涉及鐵一般確鑿的事實時，歧義就是災難性的，而歧義可以在藝術中大放異彩。審美的歧義，Yes！政治的含糊，No！

　　之所以危險，部分在於「歧義」本身是一個有含義不明的語詞，也就是說，包含不止一種含義。我覺得在進一步探索之前，最好先明確詞典中的定義——不是一種定義，而是兩種，這是問題的關鍵所在。「歧義」有兩種截然不同的定義，起因是字首「ambi-」包含兩個意涵，既可以表示「兩者兼有」（bothness），即同時處於兩邊；也可以表示「周圍」（aroundness），即同時處於好幾邊。第一種含義「兩者兼有」，所產生的詞比如「ambidextrous」（形

容左右手同樣靈巧）、「ambivalent」（矛盾的）等等，皆意味著二元性。而第二種含義「周圍」，產生的詞有「ambience」（氛圍）、「ambit」（範圍）等等，表示與整個周邊有關，因此暗示「含糊」。韋氏辭典給出了關於「歧義」一詞的兩種定義：一、存疑或不確定；二、可以從兩種或兩種以上的意義來理解。然而，「兩種或兩種以上」的說法本身就呈現出歧義。所以，我們根據自身目標暫時拋開「或兩種以上」的部分，這樣我們可以在溝通時稍微清晰明確。我們的定義可以這麼表述：「能夠從兩種意義上理解」。如此一來就講得通了。我們所說的雙關、對比、軛式修辭、對稱、交錯排列、陰陽，林迦與尤尼、弱拍與強拍、強與弱，所有這些都涉及二元性。回想起來了嗎？一路追尋，我們總是談論源自「二元性」這個基本概念所產生的歧義形式。

　　「模稜『兩』可」，始終是貫穿前三場講座的底層字串，但關於這個話題，我們只是稍微觸碰了一下，偶爾奏響那琴弦。比如，第一場講座中，我們追溯了音樂史進程中「半音化」隨著不斷累積泛音列中愈來愈多遠距離的泛音而不斷發展、壯大。你們還記得整套泛音列嗎，它們逐漸爲人們所接受乃至成爲常見的慣例 ①。隨著半音體系所占比重的增長，我們發現歧義也在相應增長，繼而又需要去制約半音化，方法是採用基礎力量——自然音階去掌控半音化 ②，這便是調性音樂裡的「主—屬」結構（tonic-dominant structure）。這種「半音階受制於自然音階之中」（chromaticism-within-diatonicism）的形式，在巴赫的音樂裡達到了完美均衡的狀態，從而開啓了爲期百年的黃金時代，一個無可撼動的穩定調性的時代。這種完美的制約本身就是歧義的，它同時呈現出兩種聆聽音樂的方式，一種是半音色調帶來的不均衡，另一種是全音色調帶來的穩定感。

　　同樣地，在第二場關於句法的講座中，各位應該還記得我們在莫札特的《G小調交響曲》裡發現了全新的歧義性，這種歧義性源於反對稱，深層結構中的

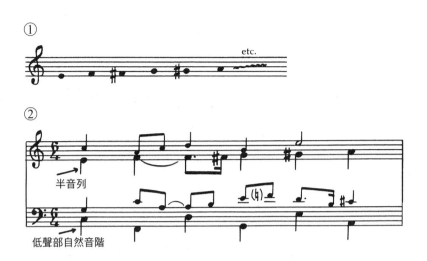

對稱通過語言學的轉換過程變爲美妙的歧義的表層結構。我們得以認識到，甚至可以解釋某些音樂現象——何以音樂中的美有賴於歧義性的手法。比如，你認得這幾個小節嗎③？自從電影《魂斷威尼斯》（*Death in Venice*）登上大銀幕，全世界都在爲馬勒《第五號交響曲》裡的小慢板癲狂。爲什麼癲狂？說到底，不過是一個屬音引出一個主音——三個十分常規的 F 大調上的弱拍 ④ 引出一個重拍上的倚音 ⑤，這個倚音同樣是最尋常見的解答。（還記得我們分析莫札特時講的倚音嗎？是不和諧的音，帶有特殊的沉重感和緊張感，必須得到解決，就是倚靠於「解決音」的音。這裡就是一個倚音，它確實得到了解決，所採用的不過是與莫札特作品裡一般尋常的方式。）魔力的奧秘在哪兒呢？你大概知道了，就在於歧義性——或許你還不甚明瞭，這裡不僅僅是二元歧義這麼簡單。首先，所有在豎琴上的即興伴奏鋪墊 ⑥ 在句法上是歧義的，我們搞不清是強拍還是弱拍，也不知道是幾拍子。這已經構成一例歧義性了。此外，豎琴通過暗示主音上的三和弦 ⑦ 確立了作品的調性——F 大調。但僅僅是暗示，因爲根音，也就是該三和弦的根基音 F 本身並未露面。我們只聽到完整三和弦

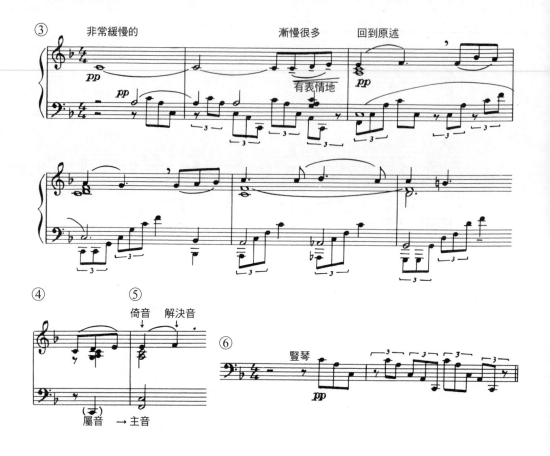

的三分之二，即 A 與 C。誠然，各自在不同的
八度上重複，但仍然只是兩個不同的音，所以
我們尚不能確定調性一定會是 F 大調。這與那

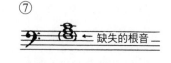

句兒童嬉戲歌謠一模一樣，我們曾在第一講裡討論過它的普遍性。還記得嗎 ⑧
？就是這兩個音。我們發現這兩個泛音的基音 ⑨，也就是三和弦的主音並未唱
出來，而只是暗示了一下。好，正是這一省略，那個缺席的主音讓我們意識到
可能是 F 大調，也可能不是。如今馬勒的音樂就如同那兒童歌謠，我們所聽到
的這兩個音 ⑩ 也可以是一個新的三和弦的兩個音，即 A 小調 ⑪ 。自然而然地，

我們面臨著另一種歧義性：我們是在哪個調性？是 A 小調 ⑫ 還是 F 大調 ⑬？
這種歧義性為孩童嬉戲的曲調增添了一種尖銳感，甚至讓人感受痛苦，因為它
暗示著別的什麼 ⑭，可能是一些令人極度不適、討厭的東西。當然，馬勒完全
沒有令人不適，恰恰相反，但原理是一樣的。還是那個老問題，我們在哪個調
性上 ⑮？當三個弱拍開始時，我們幾乎要投票給 A 小調了 ⑯，因為大提琴聲
部有 A，在此處似乎佔有主導地位；但是不對，它偷偷滑落到了 G，隨後低聲
部確切無疑地又到了 F。哦，這感覺多麼舒暢。在 F 大調上，我們回家了。但
是處於上方的旋律聲部裡還有未解決的倚音牽動著我們的心。當它得到解決以
後，我們整個身心都因滿足的愉悅而融化。

關於歧義，是不是已經講得夠多了？不，我們才剛開始呢。上週，我們遇
到了一種新的歧義，既非音韻上的，也非句法上的，而是第三種——語義上的

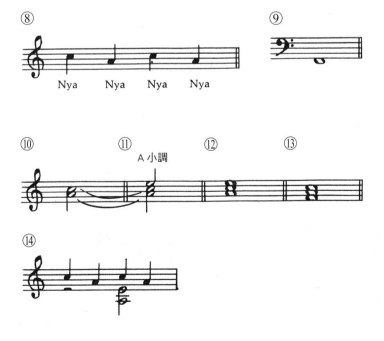

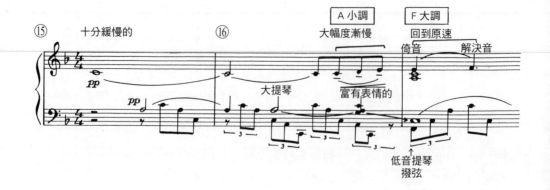

歧義，一個事關「含義」的實際問題。還記得嗎？上一講中我們近距離瞭解了貝多芬的《田園交響曲》，一部充斥著與音樂無關的鳥啊、蜜蜂之類具化形象的作品。然而，我們只認可內在的音樂隱喻意義，其他一概無視。但無論我們多大程度上迴避了農夫與布穀鳥，還有大象，有一件事是明確無疑的：貝多芬這場關於語義衝突的實驗，即標題音樂，仍然處於完美的古典式控制之下。所有的歧義——無論是半音上的、結構上的或隱喻上的，都受制於奧古斯都式[3]古典框架內。別忘了貝多芬自己說過的話，他僅僅是在提示鄉村生活的感受，而非沉迷於所謂的「用音作畫」。因此，《田園交響曲》仍然是黃金時代的一座豐碑。

但隨著十九世紀的前行，我們會發現三種歧義無論是在出現的頻率上或是強度上都在加大。十九世紀尚未結束，這股流行勢頭的發展就把我們帶向韋氏詞典中關於「歧義」的另一個解釋：徹底的含糊其辭。歧義的美學樂趣從此變得危險。

諷刺的是，貝多芬自己正是這種「歧義氾濫」的始作俑者。他本人就是活生生的「歧義化身」——既是最後一個偉大的古典主義者，也是第一個偉大的浪漫主義者。僅以《漢馬克拉維奏鳴曲》（*Hammerklavier Sonata*）的諧謔曲為例，其基礎是再純真不過的自然音階曲調——降 B 調 ⑰。現在再來聽聽這個

樂章是怎麼結束的 ⑱。我們到哪了？離家萬里，有點像 B 小調 ⑲。但藉著最

後這兩個音，貝多芬又任性地、專橫地宣佈回歸降 B 調。我們終於到家了嗎？

是的，到家了 ⑳，但曾經過一會僵持不下的局面。

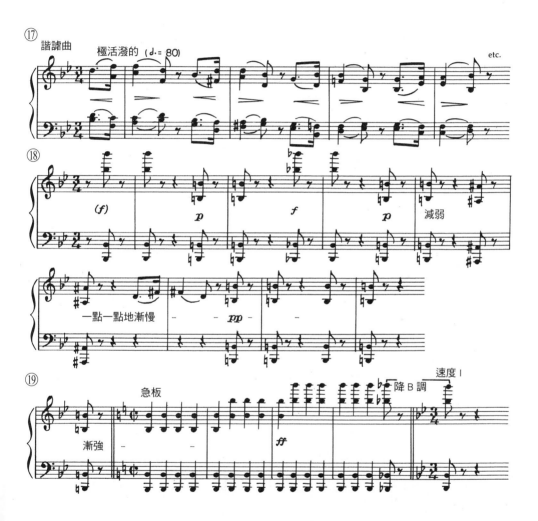

³ 譯註：「奧古斯都式的」（Augustan fashion）一詞最初用來描述十八世紀早期英國文學諸如蒲
　柏這樣成就裴然的作家的創作方式：他們有意識地模仿在西元前一世紀的凱撒·奧古斯都大帝
　統治時期引領風騷的拉丁詩人。所謂奧古斯都式意指古典風格。

同樣是這首奏鳴曲，再來看看後面這個不可思議的段落，從慢樂章到終曲賦格的過渡樂段 ㉑。簡直是「歧義」的肆虐。我們一開始覺得是 A 大調，隨後開始漫遊，迷失在大千世界裡，突然結束在降 B 上。但是，你們要知道，那些盲目的漫遊其實並非那麼盲目。整個過程是經過修飾的「主—屬關係」變化，藉由我們熟悉的五度圈 ㉒ 加以轉換，一路來到最急板（Prestissimo）樂段，此時我們似乎沉迷於 A 大調上；但突然之間，所有的調性被懸停在那兒，令人驚訝的是，我們來到 F 調，即降 B 調的關係屬調；隨後又回歸降 B 調，進入終曲賦格。一場模糊戲法！我想不必提這精彩段落裡顯見的結構歧義：單是節奏就撲朔迷離，加速度幾近狂野，沒有一條小節線可以指明節奏（見 ㉑）。

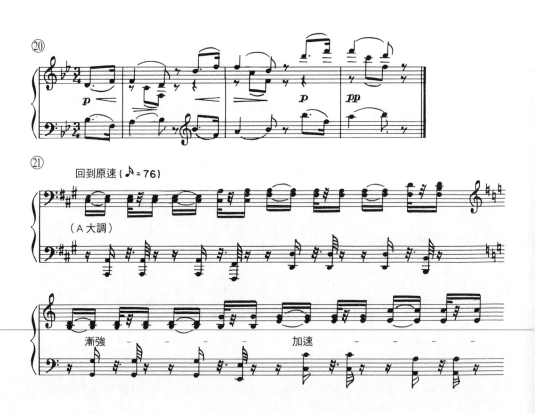

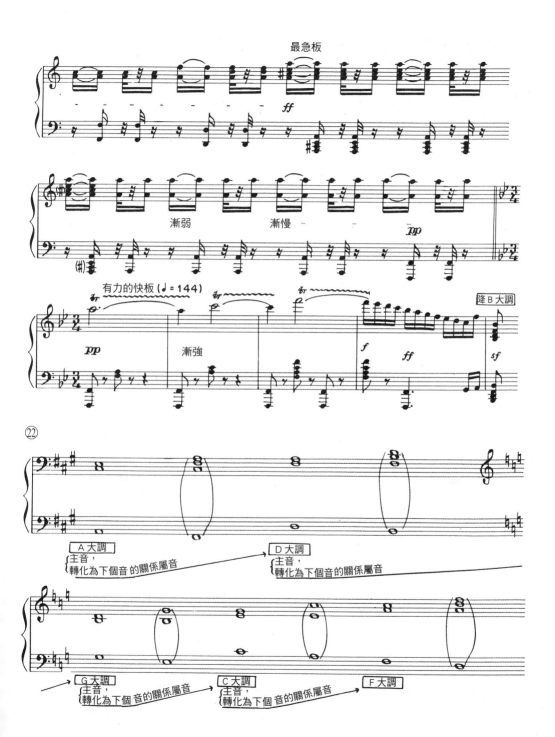

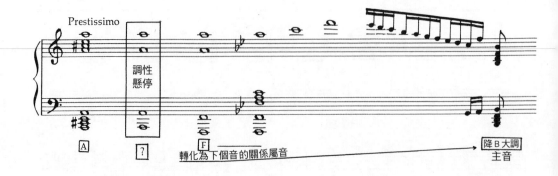

　　顯然，自貝多芬起，浪漫主義革命就開始了。隨之而來的是新一代藝術家，作爲祭司與先知的藝術家。這批新的創作者擁有全新的「自我形象」，他自認爲手握神授的權力，擁有近於拿破崙般的權力與自由──尤其是打破陳規的創新自由，創造新曲式、新概念，一切都是爲了擁有更強大的表現力。他的使命是引領人們走向新的審美世界，堅信歷史會在他的啓迪與鼓舞下前進。於是藝術家們蜂擁登場：拜倫、尚·保羅、維克多·雨果、德拉克洛瓦、霍夫曼、舒曼、蕭邦、白遼士──紛紛宣告新的自由到來。

　　就音樂而言，新的自由影響了曲式結構、和聲進行、樂器音色、旋律、節奏──所有這一切皆屬於一個不斷擴張的新宇宙，藝術家個人的激情就是全宇宙的中心。從純粹音韻角度而言，這些自由裡最突出的是新的半音化，採用了遠更豐富的調色盤，繼而也產生了更爲豐富的歧義性。如今，空中彌漫著激烈的半音化火花。泛音列裡的上方泛音獲得了愈來愈強的獨立地位，與嚴肅的自然音階前輩們玩起了捉迷藏，正如反抗巔峰時代裡那些勇於尋釁的小青年。

　　除了兼具祭司與先知的自我形象，作曲家的內在還保存了叛逆小子的天性。我希望我們有時間充分、全面地探索他們的所有句法歷險，從舒伯特高度個人化的、溫柔的等音轉調到白遼士魔鬼般的古怪調笑。可惜一場講座裡涵蓋不了這麼多；但我們可以講講幾位最特出的典型，比如，舒曼。不能錯過這位

閃耀的瘋子舒曼，一位歧義大師。只要回想舒曼的歌曲，比如《黃昏》（Zwielicht）那段餘暉映照的引子；又或者鋼琴作品《狂歡節》（Carnaval）裡迷人的雙關與變位。然而，舒曼關乎歧義性的筆法中至為精彩的是他對於節奏的處理，例如《狂歡節》結尾處歡慶的非對稱 ㉓。整段音樂是三四拍，但你聽不出來，對吧？因為在三四拍之上疊加了兩拍子與四拍子，節奏被美妙地扭曲了。思維亦隨著內在的模稜兩可而搖曳，隨著節奏的不一致而翩翩起舞。舒曼另有一個典型的手法，即採用一連串切分音，它們聽起來好像都是強拍，比如《交響練習曲》（Symphonic Etudes）㉔ 裡的變奏。難以置信的是，這段旋律裡的每一個重音都不在拍子上。於是，思緒再次紛飛。

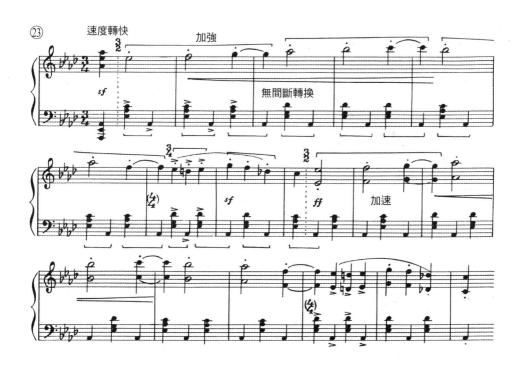

　　另一座閃耀的高峰是蕭邦。迷人的、獨屬於蕭邦的半音化歧義性，是一種和聲上的誘惑，訴諸於感官，很是撩人，堪稱蕭邦的金字招牌。比如《三度練習曲》（*Etude in Thirds*）裡的這一段——提醒諸位，這是一首練習曲：想像一番誘人的練習曲中該是怎樣的滋味……（圖 ㉕）。有沒有聽出其中隱含著的和聲上的華麗，而這些暗示都源自歧義性。這是大調還是小調？或者是弗利吉安調式（Phrygian mode）還是中古調性的？是九和弦還是減七和弦 ㉖？也許我說的這些你一個字也聽不懂，但是沒有關係，只要你能感覺到，這段音樂在一處地方與另一處地方間游移徘徊就足夠了。你能感受歧義的特質就可以。

　　也許這段蕭邦可以更清晰地詮釋歧義性。（這麼描述似乎語法上不通，暫且不細究。）這是蕭邦五十多首馬祖卡中的第四首，當然，每一首馬祖卡都是古靈精怪的短小傑作。開頭是這樣的 ㉗。如果不看樂譜，你們能分辨出這段旋律是起始於強拍還是弱拍？哪裡是強哪裡是弱？以及，在哪個調性上？我們並不是很確定，應該跟 F 調相關，可能是 C 調的下屬音，也可能是 A 小調的下

中音，可能是利地安調式（Lydian mode）。不過沒關係，這才剛剛開始。現在，曲調來了 ㉘。啊，E 小調——有可能是。不，——滑了半音；下行的終止式；又回到 F，或者至少跟 F 調相關；又是 E 小調，又出現半音……糟了，我們完全迷失了方向。啊，最後落在了 A 小調上的終止式。所以，它一直都在 A 小調上！

　　微妙、迷離、撩撥心弦……同樣這首馬祖卡，在對比樂段、重複演奏都結束了之後，蕭邦最後又來了個曖昧模糊的擰轉：他再次回到 A 小調——這回我們可以確鑿無疑地說，這是 A 小調 ㉙。隨後來到最後四個小節，與開頭如出一轍，全曲結束；不過，我們究竟在哪個調上呢？有點像 F 調？利地安調式？

肯定不是 A 小調。我們依然像聆聽開頭時那般徘徊游移，陶醉在不確定的迷霧中。

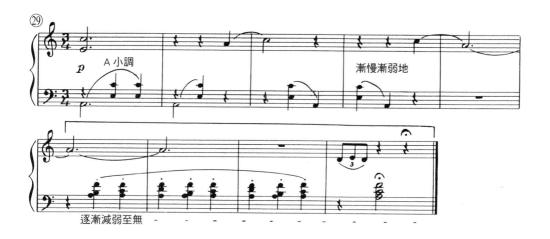

在我的講述裡，一直將歧義性視爲某種審美作用，似乎在暗示音樂越歧義，表現力就越強。但這是不是就意味著半音階要比直白的自然音階好呢？是不是半音就代表了音樂的進步呢？蕭邦比莫札特更多使用半音，所以蕭邦就比莫札特好嗎？照此推論，那麼巴托克（Bartok）不就理應比貝多芬更勝一籌嗎？披頭四不就比貝西・史密斯（Bessie Smith）強嗎？那麼，濟慈是不是比莎士比亞更半音化（Chromatic）？斯溫伯恩（Swinburne）又比濟慈更半音化？那是不是他就比濟慈更好？

不用說，這些都是愚蠢的問題。不用我挑明你們也明白，這不是誰更「好」的問題。這些問題所涉及的無關藝術裡的「質變」，而是「量變」。蕭邦當然比莫札特更半音化，但蕭邦並不因此比莫札特更偉大。同樣的，斯溫伯恩顯然比濟慈更半音化。然而，濟慈的半音化究竟體現在何種意義上？我說的「半音化」在文學領域代表怎樣的意涵？什麼是詩歌裡的半音化？我所謂的半音化自

由僅針對詩歌語言中的音韻方向而言，專注於聲音本身。正如半音化的作曲家，半音化的詩人發掘出新的聲音關係，這些關係更微妙、更錯綜複雜。他們將字母表中的聲音潛能開發到極致。這樣的詩人專注於半諧韻、頭韻、暗母音與亮母音，平滑的唇連續音與突然爆破的輔音——各種各樣的聲音手法。由此，他的創作重點轉向了聲音領域，不再是句法和語義，甚至不惜犧牲清晰度。顯然，這一切導致了歧義性愈演愈烈，且總是以「愈來愈強的表現力」爲名號。

我來朗讀傑拉德・曼利・霍普金斯（Gerard Manley Hopkins）的幾句詩，你馬上就能明白我的意思了。這是〈鉛色回聲〉（*The Leaden Echo*）一詩中開頭的幾句：

How to keep—is there any any,

is there none such, nowhere known

some, bow or brooch or braid or

　brace, lace, latch or catch or key to keep.

Back beauty, keep it, beauty, beauty,

beauty, … from vanishing away? [4]

真是「字字珠璣」，也有人說是「華麗的稀泥」。我贊成前一種說法。假如事先不知道作者，我們大概會以爲是出自詹姆斯・喬伊斯的手筆。你能想像嗎，這些文字早在一八八〇年就寫下了：「is there any any, is there none such, nowhere known some…」這幾乎就是音樂，而且是半音化的音樂。霍普金斯沉迷在華麗的韻律裡，我們作爲讀者亦然。那麼由此收穫了什麼，又損失了什麼呢？損失的部分很容易說清楚：結構的清晰度，以及意義的直接度。這幾句詩

的基本含義——純粹從語義角度而言——無非是這樣的：如何阻止美麗流逝？（How to keep beauty from vanishing away?）但是，從「如何阻止」到「流逝」之間，是一條漫漫長路，是蜿蜒曲折的喬伊斯式之路，是由濃厚的聲音之美鋪就而成的道路。那麼，又收穫了什麼呢？是一種表現力，純粹源於聲音的強烈的表現力。豐滿複雜的聲響，不斷加倍、擴充、再擴充，創造出屬於自己的、全新的聲響意涵——非語義的意義。聽聽這個。這是剛才那首詩的結尾：

When the thing we freely forfeit is

kept with fonder a care,

Fonder a care kept than we could

have kept it, kept

Far with a fonder a care...[5]

再看這一處，堪比《芬尼根守靈》（*Finnegans Wake*）：

... finer, fonder.

A care kept. —Where kept? Do but

tell us where kept, where. —

Yonder. —What high as that! We

follow, now we follow. —Yonder,

4　譯註：中文釋義：何以維持——有無可能，難道沒有如此這般的，沒有任何已知的，蝴蝶結或胸針，或辮子或支架，花邊，插銷或鉤子或鑰匙可以維持住；回到美，維持住，叫美，美，美……不要流逝。

5　譯註：中文釋義：當我們心甘情願放棄的東西，被我們珍藏，比以往更珍貴，比以往更珍貴地珍藏著。

yes yonder, yonder.

Yonder. [6]

這首狂喜的詩有種半音化特質，帶耳朵遠離明瞭的、C大調般的意義，比如「如何阻止美麗流逝」，或者「當天邊彩虹映入眼簾，我心為之雀躍」。而是引領耳朵走向純粹與聲音有關的新的樂趣，走向更廣闊、更精彩的歧義性——走向艾茲拉‧龐德、狄倫‧湯瑪斯、詹姆斯‧喬伊斯，一直到最荒誕無稽的葛楚‧史坦，她曾寫下這樣的詩句：「Let Lucy Lily Lily Lucy let Lucy Lucy Lily Lily Lily Lily Lily…」，音韻在實質上取得了主導地位。句法徹底消失了，留下語義的真空。

　　說了這麼多半音化的詩歌，我似乎悖離了主線：音樂。但是荒誕中自有章法，因為我們所討論的浪漫主義革命引發了詩歌與音樂間的新互動。事實上，這種新互動存在於所有藝術之間。似乎一門藝術對其他藝術有了更濃厚的興趣，正如藝術家們自己總是對他者充滿好奇。於是彼此間開始交融，在相互作用的影響下，不同的藝術媒介開始拉近距離。藝術家開始用文字畫畫，用畫作曲，用音作詩。所有美學創新，比如音樂裡加強的半音化，都會立刻在繪畫裡找到對應，或者對詩歌產生顯而易見的影響。白遼士傾瀉而出的半音階與德拉克洛瓦衝擊力十足的表達相映成趣，又比如雪萊筆下多彩的視覺形象。我們開始意識到一場運動正在展開——浪漫主義。我們開始把藝術家視為互相關聯的各個群體：白遼士與拜倫，蕭邦、喬治‧桑與德拉克洛瓦，舒曼與霍夫曼及尚‧保羅。斯湯達爾突然開始寫關於莫札特與羅西尼的書；舒伯特和舒曼為他們所鍾愛的詩人配曲，尤其是海涅。作曲家們如李斯特、華格納什麼書都讀，涉獵繁雜。他們不僅閱讀，還動筆，而且寫的是文字——有評論、回憶、詩歌。甚至在某些情況下，他們親自創作整部歌劇的腳本。這是浪漫主義的一大突破：

試想一番巴赫或莫札特是文學愛好者，Ausgeschlossen（絕無可能）！

　　如我們所知，這場跨學科運動的關鍵人物是貝多芬。雖然其身份依然被定義爲維也納古典樂派的巨頭，但貝多芬已經預示著即將到來的音樂與音樂之外的融合。無論是含義具體的標題性交響曲如《田園》，還是眞的帶有唱詞的《第九號交響曲》──都是眞正的浪漫主義創新，史無前例。但要說抓住音樂之外的概念、抓住新的語義歧義，並奉之爲大旗的則是白遼士，膜拜貝多芬的白遼士。他的第一部重要作品《幻想交響曲》（Symphonie Fantastique）好比將《田園交響曲》的「標題性內容」進行幾何倍數的擴充。提醒各位，貝多芬去世僅三年後，白遼士便創作了該作品。自此，白遼士與文學再也分不開了，包括莎士比亞、拜倫、以及維吉爾。白遼士爲自己的歌劇《特洛伊人》（Les Troyens）所寫的腳本正是以維吉爾的《埃涅阿斯紀》（Aeneid）爲藍本。知道嗎？白遼士的全部創作中只有一首作品與文學沒有具體關聯。那是一首篇幅極短的小提琴曲──其創作生涯的唯一──標題大概叫做《沉思與隨想，爲小提琴和樂隊而作》（Reverie and Caprice for Violin and Orchestra）。其他作品皆與文學相關，無論歌劇、清唱劇、康塔塔、歌曲，或者非常具體的標題音樂。

　　可以這麼說，標題主義從貝多芬到白遼士經歷了巨大的變化──一場質變。如今，文學觀念成爲音樂裡無法分割的部分。白遼士想要我們意識到具體而切實的意義，而不再是如貝多芬的《田園》所呈現的，僅僅暗示某種情緒或感覺。在上一講中僅僅作爲提示的黃水仙、雛菊如今煥發出絢爛的色彩，而那些蚊子眞的會叮人。這一變化把聽衆帶向全新的聆聽態度：聽者必須同時在兩個層面上聆聽音樂──一個是純音樂的，一個是音樂以外的。當我們聽白遼士

6　譯註：中文釋義：……美好的，多情的，關愛被珍藏著，藏在哪兒？只要告訴我們，藏在哪兒，在哪兒──在遙遠之境。──如此高懸，我們追隨，如今，我們追隨──遠方，是的，遠方，遠方，遠方。

的時候，必然要接納這一新的語義歧義性，我們不可以忽視它。與我們上週聽貝多芬《田園交響曲》時意圖忽視，或者說儘量忽視這一歧義性全然不同。

　　白遼士是浪漫主義領路人；每每想到他與貝多芬是如此之接近，我們總有詭譎的意外之感，不僅僅是時代上的接近，還包括風格要素及曲式要素方面的相似。我們傾向把白遼士看作最重要的浪漫主義狂人，而把貝多芬看作古典主義巨擘，分處於不同的世界。實際上，他們的世界是毗鄰相接的，甚至有交集。在白遼士所繼承的風格遺產中，最引人注目的就有我們早先在貝多芬《槌子鍵奏鳴曲》裡聽到的半音化歧義。此外，白遼士的又一項歷史使命，就是抓住那些歧義性，以不可思議的巨型比例加以放大。

　　於是，在貝多芬去世後的十年間，白遼士創作出一系列非凡的音符便不足爲奇了 ㉚。這道色彩微妙的旋律線，可以說與現代音列一樣新潮，是白遼士《羅密歐與茱麗葉》（*Romeo and Juliet*）其中一個樂章的開頭樂句。作曲家本人把這部作品稱爲「戲劇交響曲」。所謂「戲劇化」，是指莎士比亞的戲劇用音樂來表達，再加上合唱與獨唱。但是，所有偉大的時刻都是純樂隊表現的──真正偉大的時刻，比如街頭打鬥、默庫肖 [7] 所作的關於麥布女王（Queen Mab）的演說、舞會場景、陽臺場景、墓地場景──所有這一切都是只依靠樂隊來講述，具有強烈的畫面感。接下來，我們將聽到交響樂章中的其中一個樂段，是波士頓交響樂團演奏的錄音。我希望能藉此幫各位預習接下來即將登場的「歧義之美」，尤其要注意語義的歧義性，即必須在兩個層面上聆聽音樂。這十分鐘的片段描繪了該劇開場不久的一景，說的是羅密歐即將在凱普萊特伯爵家的舞會上遇見茱麗葉。男主角孤獨、渴望愛情、迷惘、不安，等待著他即將到來的命運。而白遼士正是用了我方才演奏的這串音列捕捉到曖昧含混的氛圍──一條旋律孤零零地立在那裡，完全沒有和聲支撐 ㉛。和聲部分隱匿在暗示之中，但是，究竟是哪個和聲呢？是降 E 嗎？還是這個降 A？還有這個降 D 又

暗示了什麼？清一色非自然音階的、半音階的音，游走於 F 大調的邊緣。或者，可能是 F 小調？兩種可能都暗示了，這已經構成了一個基礎的歧義性。

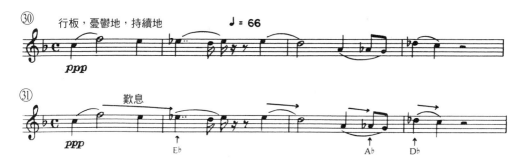

　　注意，我所指出的含意的三個音以半音下行的方式行進，由強而弱的下行，翩翩而墜的沒落，描摹了相思的歎息。這正是貝多芬堅決反對的「用音作畫」。但白遼士依然以某種方式提醒我們他是貝多芬的追隨者——在游移的開頭樂句裡插入了一個輕輕撥奏而出的屬三和弦 ㉜。顯然，他的歧義性依然是以古典的方式被制約在調性框架內。我們明確知道那是什麼，以及我們在哪裡。只是，短暫的提醒過後，作曲家又無拘無束地飛向新的歧義性。接下來是第二個樂句：㉝——一個完全陌生的調性，E 小調，這回是上行的半音階歎息。現在好像落在 E 大調上——恐怕又不是，是愈加半音化的含糊，我們又回到了 F 大調。似乎一切都（幾乎稱得上）穩妥地受制於古典式書寫，但轉眼又變了，因為這裡是升 F 小調！可以確定嗎？不對，還是 F 大調。

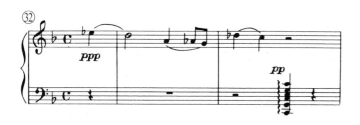

⁷ 譯註：默庫肖（Mercutio）：莎士比亞《羅密歐與茱麗葉》中的人物，羅密歐的朋友。

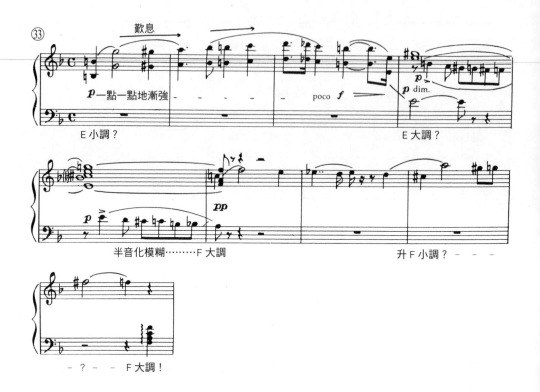

你看，儘管這音樂滿懷秋緒、游移不定，但它依然努力在主調 F 大調上站穩腳跟。當它抵達堅定的 F 大調終止式的那一刻（這時作品已行進三、四分鐘了）㉞，音樂突然被打斷 ㉟。十分輕柔地，遠遠傳來凱普萊特伯爵家舞會的節奏，闖入了羅密歐的思緒——這是一例全新的歧義性，如警鐘般出人意料。注意，當羅密歐的遐思落在 F 大調終止式的剎那，就被降 D 大調的舞曲打斷了。確切地說，不僅僅是中斷，還與終止式的結尾碰巧同時發聲，相互連結。明白我的意思嗎？它既充當了終止式出現的結尾，又是令人吃驚的開頭。換句話說，終止式裡最後的音 F（即主音），突然間不再是主音，它搖身一變，成為全新的降 D 大調音階的三度音。這個突如其來的轉調基於平均律而來，即音 F 同時屬於兩個調式：F 大調 ㊱ 與降 D 大調 ㊲。因此，剛才那個音樂的瞬間，

原本我們預期聽到某一和聲，結果卻聽到了另一種。正是這強有力的「違背預期」原則在實際效果上呈現了雙重的瞬間，不過一毫秒的模稜兩可。音樂裡把這種手法稱作「偽終止式」。在詐偽的剎那，可以說，我們同時聽到兩種調性。我們「聽到的」F大調（見 ㊱），實為在大腦內部發聲，因為這只是我們的預期，實際上我們從沒有真正聽到，它僅存在於大腦內部的耳朵裡。隨之，我們聽到，並且是真正聽到了降D大調，這才是實際發出的聲音，違背了聽者的預期（見 ㊲）。以上是我們關於一處小小「歧義」的剖析。

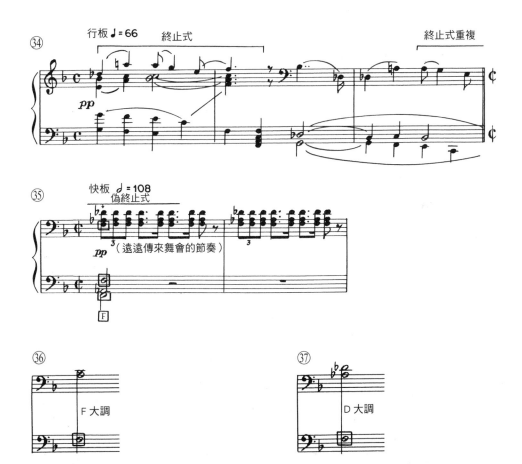

但這只是其中一處。舞曲順著先前樂句的節奏轉至降 D 大調 ㊳，以一個「半音階下行」刻畫出羅密歐沉思裡的歎息（見 ㉛）。這是一個非凡的轉換，渴望愛情的歎息搖身一變成為節奏強烈的舞曲！所有這一切僅僅不過一瞬間，只用了一個樂句，彷彿從凱普萊特宮殿裡飄來的一陣微風，恰到好處地在羅密歐心裡激起新的曖昧漣漪，撲朔迷離的半音化顫音 ㊴——我要去舞會嗎？還是不去為好？畢竟我是蒙太古家的人，是仇敵。但我的內心受著奇異的驅使，正是那舞曲節奏吸引著我。（你看，白遼士的表意如此之明確，我指的是語義的意義、非音樂的意義。）於是，羅密歐唱出（或者確切地說，是雙簧管吹出）一支明朗的自然音階情歌 ㊵——徹頭徹尾的自然音階，一點也不半音化。因為現在他已經下定決心去參加宴會了，對嗎？然而，這首情歌不斷被遠處傳來的、具有強大吸引力的舞曲節奏所打斷 ㊶——又一例歧義性，但表現得異常清晰，唯有音樂藝術才能做到。羅密歐的情歌與舞會音樂交織在一起，只有在音樂中，兩條不相干的訊息才能同時進行。一聽即知是對位，不僅如此，二者相得益彰。很顯然，關於音樂裡同時行進的特性最醒目的例子就是名副其實的雙關——同時聽到兩個訊息，出現在樂章的高潮部分，此時，羅密歐已經來到舞會現場。舞曲音樂光彩奪目、全力綻放。他看見了茱麗葉，與她共舞，全部是明朗歡快的 F 大調。此刻，我們實際聽到的是兩部音樂，一半樂隊揮灑出舞曲節拍 ㊷，另一半樂隊高聲唱出羅密歐的情歌 ㊸。還記得嗎，這是相當清晰的對位句法實例，這種歧義的產生機制只可能存在於音樂中。而這裡的雙重性還因為同時發生的對比衝突而進一步加強——一邊是明亮的自然音階，一邊是羅密歐半音化的渴求。這個對比貫穿整支舞曲，直到音樂終結前的低音區 ㊹。整部作品就是歧義的勝利，是經過精巧構思的、藉由歧義來增強表現能量的生動例證。

（此時播放白遼士《羅密歐與茱麗葉》的舞會場景選段。）

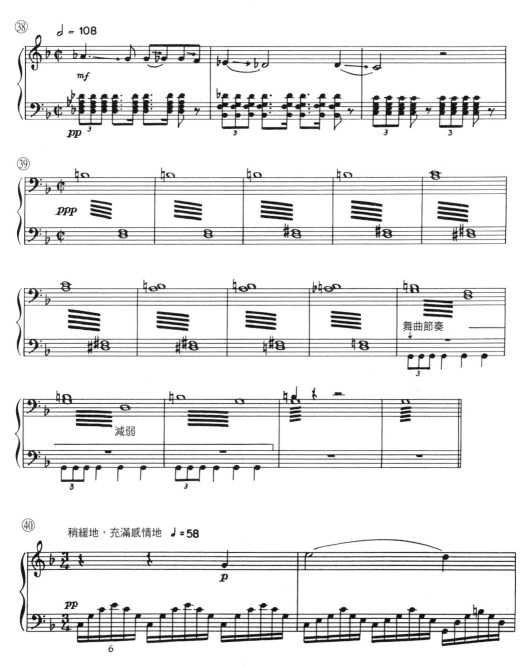

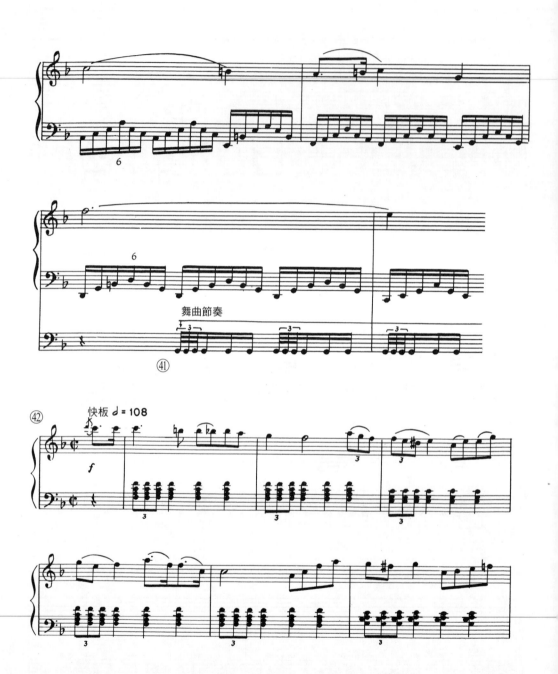

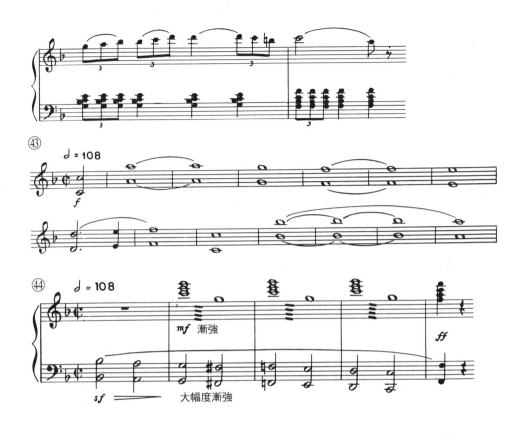

II

　　儘管「羅密歐」這段音樂游移且美妙，比起二十多年後的音樂發展，它不過是個小小的引子。比如開頭那個孤獨的樂句，上行的四度音程加一個半音下行 ㊺；若把這個四度音程拉開，成為小六度，下行不變 ㊻，沒錯，這當然是「崔斯坦」（Tristan）。現在來看白遼士的第二個樂句，眞眞切切就是一個上行的六度音程，隨後以半音爬升 ㊼，得到了什麼呢？「伊索德」（Isolde）。現在把它們合在一起 ㊽，得到了什麼呢？《崔斯坦與伊索德》。華格納的「崔坦與伊索德」衍生自白遼士，這眞是再清楚不過了。《崔斯坦與伊索德》裡具歷史

開創性的起始樂句，實際上由兩個分句連接而成，一個疊加在另一個之上 ㊽。
這是華格納創作中明顯的一處盜用，或者說得客氣些，借用。然而，事情其實
更加微妙。這正體現了不折不扣的喬姆斯基式轉換語法。一個表層結構，即白
遼士的樂句，轉變為另一個表層結構——即華格納的深層結構 ㊿。這個轉換十
分清晰：拉伸開頭的音程，從四度到六度，繼而把兩個字串連接起來。誠然，
這是無意識的借用，儘管我們深知華格納對白遼士的《羅密歐與茱麗葉》有著
近乎嫉妒的欽佩。就上期講座的語義角度而言，我們可以這麼說，《崔斯坦與
伊索德》是《羅密歐與茱麗葉》的一個巨大的隱喻。這裡包含很多需要進一步

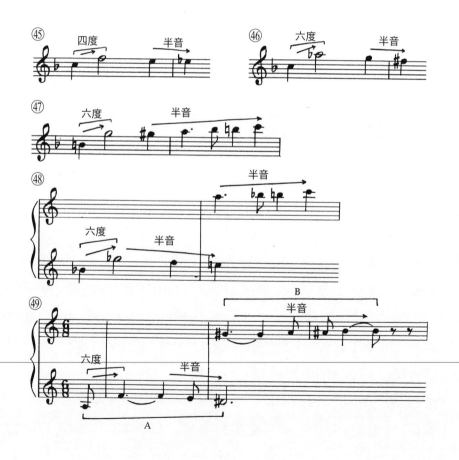

闡釋的內容，但我不得不說，《崔斯坦與伊索德》整部歌劇裡有太多實例體現了「從羅密歐到崔斯坦」的隱喻。比如，回想我們剛剛聆聽的舞會場景的舞曲⑤，將它與《崔斯坦與伊索德》第二幕伊索德心潮澎湃的渴望相比⑤，難道僅僅是驚人的巧合嗎？好，還有一例，我們剛聽過的，即戀愛中的羅密歐⑤：只要把三度音程拉開為四度，就成了「戀愛中的伊索德」⑤。這些例子只是滄海一粟。我們尚未講到白遼士不朽的愛情場景——陽臺一幕，音樂裏挾著陣陣噴湧而來的悸動，直到激情的高潮⑤。我甚至用不著給你們演奏對應的華格納隱喻，你們都可以猜到。不過還是聽一下吧⑤。

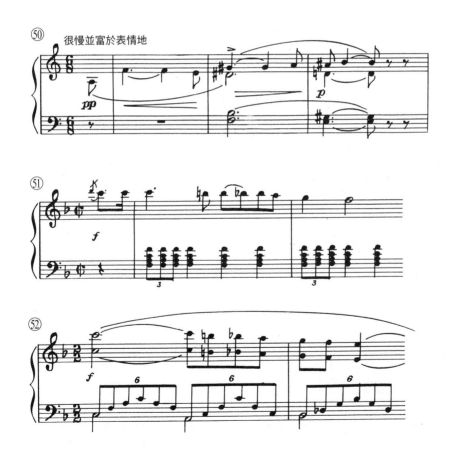

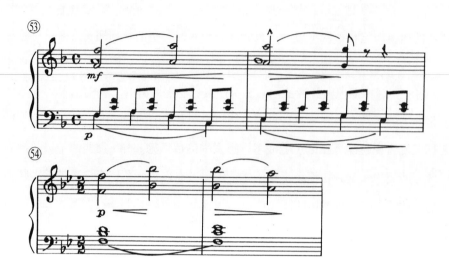

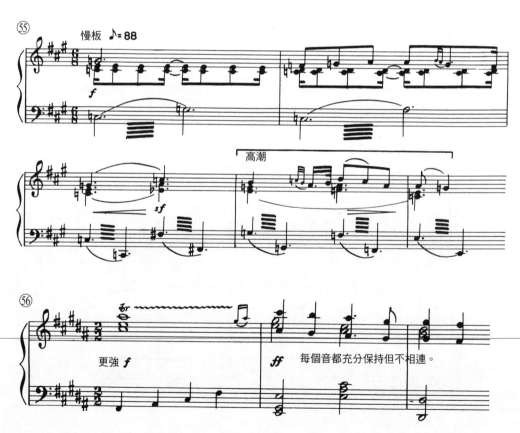

我的目的並非要指責華格納是剽竊者，而是要說明他是轉換的魔法師。我想說明，當一種調性語言從一位藝術家到另一位藝術家手中，將激發出多大的變化成長，無論是表現力還是尺度。不過二十年的時間，一切已翻天覆地，正如我們所見，從海頓到貝多芬的發展歷程，或者是從史克里亞賓到史特拉汶斯基，諸如此類在音樂史裡俯拾皆是。這裡恰好是尤為特出的一例。不斷的生長演化不可避免地帶來歧義性的增長。《崔斯坦》代表了歧義性的巔峰，它也是一個轉捩點，之後的音樂全然不同；它將音樂史直接導向隨後而至的二十世紀危機。

《崔斯坦》充分挖掘了歧義性，所涉包括我們探討過的語言學裡的全部三大板塊。比如在音韻方面，前奏曲開篇高度半音化的若干小節。一百多年來，它一直是令音樂分析者著迷的段落 ㊗。我們在哪個調上？也許，根本不存在調性可言 ㊳？這個落在屬七和弦上的終止式 ㊴ 是不是暗示了 A 小調？但這個屬音從未解決到 A 小調的主音上，取而代之的是一個長長的停頓，隨後這個樂句在更高的位置，以更緊張的姿態進行重複。上行的小六度被拉伸，轉換成大六度 ㊿，又一次結束在一個屬音上，但這是另一個調性，再一次停下。繼而複來，愈發高了 �，更大跨度的拉伸，結束在另一個調性的屬音上，又一個暫停。現在，這個終止式得到了一個高八度的回應 ㊽，似乎在說，「可能就是這個了」。是嗎？華格納邊說邊重複著最後兩個音 ㊾，但和聲撤走了，更加劇了這個問題的歧義。隨後，斷斷續續的碎片樂句捲土重來，更高了一個八度 ㊿。這個是不是呢？最終 ㊿，華格納說，就是它了，正是 A 小調裡的屬音——但，又不對 ㊿，這個解決是偽終止式，根本不是 A 小調。也就是說，針對這個歧義性的解決本就混不清。這是調性音樂嗎？還是在玩弄調性？或者索性無調性？華格納始終讓你猜謎。彷彿這音樂裡極端的半音化，以及半音化所造成的躁動不安的感官欲求，是因為再也無法忍受調性框架的制約。因此我們說，《崔斯坦與

伊索德》是十九世紀的危機之作。

那夜，當我在思考這一切的時候，我畫了張圖表，純粹出於好奇，想確定十二個半音在前奏曲開頭兩個樂句裡出現的頻率 ⑥。結果驚人地有趣，十二個音裡，每個音都至少出現過一次——鑑於一個世紀後出現的十二音體系而言，這本身已經很引人注目了，彷彿它已經向我們展示了音列。但其中有四個音居主導地位，因爲它們出現了兩次以上。這四個音——升 G、

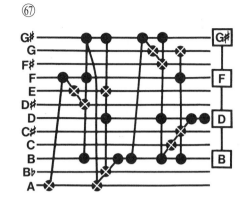

F、D 以及 B，恰好構成一個減七和弦 ⑥。不要慌，我不打算詳細講解。但你有必要認識這一點，減七和弦是所有調性形式裡最混沌歧義的一個，出於這個原因，它成爲浪漫主義作曲家最喜愛的「歧義性和弦」。也許，我還是應該稍微解釋一下。

每個減七和弦都包含至少四種構成方式，相應地，便有至少四種歧義性。比如，我們剛剛聽過的這個 ⑥，它可以由至少四個不同的主音構成：A、升 F、降 E、C。至少有這四種，並且，這四個主音可以是大調也可以是小調；還有其他許多構成方式，我就不多說了。難怪浪漫主義作曲家要死盯住這個和弦不放。對於任何歧義性的情形，它都極其好用。比如滿懷愁緒、漫無目的的遊蕩 ⑦（沒有它哪來的柴可夫斯基），又或者熙攘混亂的場景 ⑦（李斯特可少不了它），再如《卡門》裡突如其來的戲劇化懸疑感 ⑦，充滿懸念、緊張。曖昧十足。

奇妙之處在於，《崔斯坦》前奏曲的頭兩小節並未真正出現減七和弦，減七和弦只是藉由四個多次出現的音——升 G、F、B 及 D——加以暗示而已。事實上，整首前奏曲裡一次都沒出現過，但減七和弦的感覺始終徘徊不去，投下了隱約的暗影。現在請各位思考一下，這四個音的頻繁出現是華格納精心謀劃的結果嗎？我的本能告訴我，非也。這一定是無意識的行為，或者潛意識的行為。對我而言，這是語言轉換實踐的一個完美模型，將隱藏在深處的底層結構 ⑦ 轉換為隱喻化的表層結構，如此一來，聽者甚至也不能在音樂中覺察出這個和弦的存在。

整個半音化的歧義性由於音樂結構裡句法的曖昧而大大增強。實際上，這首前奏曲的結構絕不含糊，它編織得相當緊湊。但華格納刻意加之以句法的歧義，讓它顯得無力、神祕，彷彿時間靜止了。時間靜止（timeless）——這正是關鍵線索，一切慢到極點 ⑦。華格納在總譜裡寫道：「Langsam und schmachtend」（緩慢且渴慕的），還有樂句之間漫無止境的沉默……隨後還有一個問題：第一個音是弱拍還是強拍？我們怎麼分辨出這是一個弱拍？沒有節拍為我們提供線索。（順便提一下，我們又是如何知道白遼士《羅密歐與茱麗葉》裡相應的樂句 ⑦ 始於強拍？確實落在強拍上。）所有這一切的歧義性，包括更多未提的曖昧表達，共同將我們推入全新的時間維度，與以往任何音樂皆不同。這樣的時間，不再隨時鐘滴答而流逝，甚至不追隨舞步或漫步而流逝，它在不知不覺中前進，如月之運行，又似樹葉變換色彩。

　　這賦予了《崔斯坦與伊索德》真正的語義特質——脫離了腳本裡顯而易見的語義，脫離了華格納所作詩文的語義，脫離了人物、魔藥和背叛的語義，也脫離了象徵欲望、死亡等等意象的主旨。我這裡所說的「音樂語義」意指音韻轉換與句法轉換結合的成果，產生了高度詩意的隱喻化語言。就這個角度而言，《崔斯坦》令人歎為觀止：它是一系列冗長的、慢到極致的轉換，隱喻之上還有隱喻，從神祕的起始樂句一路貫穿至高潮部分的激情與昇華，直到終結。我甚至可以為開頭樂句設想一套底層結構，該結構揭示了最後《愛之死》的核心形態。如果接受開篇樂句是A小調的假設，我們可以辨識出這個樂句有兩個倚音 ⑦⑥，皆依照規則加以構成。現在，僅需省略兩個不和諧的音，就得到這個樂句 ⑦⑦。這是核心底層結構的其中一種可能，通過刪除兩個倚音得到。現在，我們就這個「胚胎」進行一系列轉換，包括轉位等等手段，我不一一詳述，我們得到了這個樂句 ⑦⑧。通過更進一步的轉換與轉位，包括韻律上的變換，我們得到此旋律性樂句 ⑦⑨。一旦在底下襯上純自然音階的三和弦，沒有半

音化的纏繞，也沒有折磨人的挫敗，我們就得到了最終的變形 ⑧。就像艾略特所說：「我的開端就在結局裡。」我們現在就來聽聽《崔斯坦與伊索德》的開頭與結尾。

（此時播放華格納《崔斯坦與伊索德》的前奏曲及《愛之死》。）

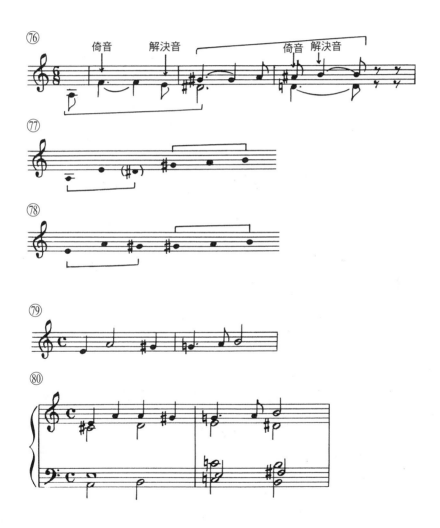

III

　　從此，音樂徹底改頭換面。半音化的大門已然敞開——黃金時代的黃金大門，亦是歧義性所能抵達的最遠極限，於自然音階的威嚴中屹立。門既已大開，白遼士、蕭邦、舒曼、華格納已經把門推開，如今我們立於新的調性領域，顯然那是一幅無限的圖景。我們剛才一個接一個地瀏覽了各種歧義性，從白遼士到華格納，到布魯克納與馬勒，再到德布西與史克里亞賓，還有史特拉汶斯基。這是令人暈眩的探險，這場浪漫主義的嬉耍喧鬧，擺脫一個又一個束縛，沉迷於更新奇的、也更無法無天的天地裡，它們被不斷堆疊，連成一串。作曲家甚至放膽讓這曖昧獲得主宰，如此喧囂持續了將近一整個世紀。但是，在音樂意義的清晰度徹底喪失之前，歧義性能走多遠？音樂能在半音化的新地盤裡暢遊多遠，直到發現自己身處前所未知的領域，一個遍佈升降號的荒蠻叢林？前方是否還存在著包容的框架？或許不再是黃金鑄就的大門，只是石砌的牆，或者粗鄙的籬笆？當然有，或者應當說曾經有過，不過在新世紀的進攻下，一切開始分崩離析。某種意義上，這些調性的框架、形式的藩籬依然能夠制約半音化的肆虐，哪怕是經受了《崔斯坦與伊索德》、《佩利亞斯與梅力桑德》（*Pelleas and Melisande*）及《春之祭》（*The Rite of Spring*）等諸如此類的危機時刻。但終極的危機最終還是會到來，直到今天，這個持續了半個多世紀的危機仍未得到解決。早在第一講中我便說過，若要直面艾伍士所說的「未解的問題」，如果我們要理解這個危機，就必須首先理解它因何而起，理解我們最初是如何陷於這一困境的。這場講座餘下的部分，我將試著讓各位理解這個關鍵的轉折。我會先分析一部短作品，然後我們一起聆聽。這部作品誕生於樂史上特別重要的一個時刻，它就是德布西的《牧神的午後》（*Prélude à l'après-midi d'un faune*），它的誕生無異於調性與句法框架試圖發起的「最後的抵抗」。《牧

神的午後》的藍本——馬拉美的詩亦面臨同樣的困局。

迷魅的牧神形象出現於二十世紀即將到來之前。當時，所有藝術家都在求變的邊緣——不僅僅是風格上的變化；我指的是徹底的、根本性的變化。飽含強烈情感的筆觸使得寫實物件發生扭曲，印象派繪畫誕生了。描摹的客體物件迅速化爲薄塗的顏料、草草勾勒的輪廓、繽紛的點彩幻想。立體派即將來臨，抽象派也有了苗頭。詩歌開始出現明顯的句法解體。意義或邏輯的連續性變得支離分散，令思維興奮迷醉，心靈也容易感受疼痛。昏昏欲睡的麻木叫感官痛苦，頹廢的審美將視野之所及染上淡紫色。在這染色大行其道的年代，莎樂美（Salome）、埃桑迪斯（Des Esseintes）、道林・格雷（Dorian Grey）蓄勢待發。到處都彌漫著迷人的朦朧感，空氣中塞滿了夢境、意象、符號的高度歧義。波特萊爾在「歡愉」中遨遊[8]，韓波駕著他的「醉舟」[9]。馬拉美對「反語義」產生了濃厚的興趣，將自己化身作牧神，化身爲某種回憶，或許是幻夢一場，或許與林中仙女有一段情，也許是一對情侶，又或者他就是情侶中的某一方。故事是不是發生在西西里？何地？何時？誰？——一切皆可歸爲「如何」，永恆存在的此刻。（天哪，我正沉浸其中。）馬拉美與我都沉醉在半音化裡。音韻取得主導地位，句法已是一團模糊的記憶，似乎曾經學過。如若眞如沃爾特・佩特（Walter Pater）所說，一切藝術都渴望著朝音樂的標準靠攏，那麼毫無疑問馬拉美的詩文已相當接近音樂了。

而德布西把牧神化爲音樂的過程，正是讓馬拉美的夢境成眞。開頭幾小節的確洋溢著睡思懵懂的麻木感[81]。我們置身何處？我們聽到的代表潘（Pan）的長笛落於哪個調上？什麼調性都不是。哦[82]，也許是 E 大調。沒錯，絕對是 E 大調。但接下來又開始語焉不詳了[83]，成了最不可能的和弦[84]，降 E 大調上

8　譯註：出處為波特萊爾的詩作《旅行之邀》（*L'invitation au voyage*）。
9　譯註：出處為韓波的詩作《醉舟》（*Le Bateau Ivre*）。

的屬七和弦。是降 E 大調嗎？可剛剛還是 E 大調，不是嗎？好吧，降 E 還是自然 E，在牧神的夢裡是多麼容易混淆。現在又到了哪裡？哪裡都不是 ⑧⑤。一小節的靜默，漫長的六拍裡沒有音樂，華格納《崔斯坦》的前奏曲如出一轍。但我們怎麼知道是六拍？沒有聲音怎麼數？我們在意嗎？並不在意，我們繼續做夢。那迷人的一波曖昧再次湧來 ⑧⑥，依然是那個屬調七和弦 ⑧⑦。延長，再延長……

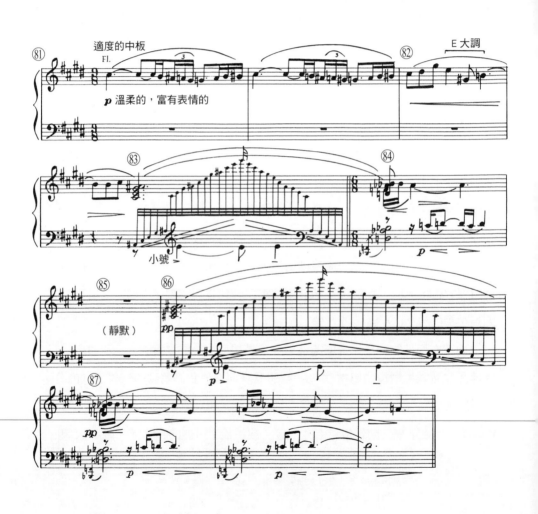

跟著德布西一起做夢可真是曼妙，但這音樂絕無可能拿來分析。我們要的是理解這種含糊，而非僅僅沉浸其中。所以我們必須醒醒，仔細聲清剛才所聽的是什麼。開篇樂句裡潘神的長笛究竟是怎麼一回事？首先吸引我們的，是這個樂句裡高度的半音化特質，在升 C 與自然 G 這兩極間慵懶地起伏 ⑧。這旋律性的兩極所傳遞的訊息對整部作品而言至關重要：升 C 與自然 G 構成了增四度音程 ⑧，該音程被稱爲三全音（tritone），即跨越了三個全音 ⑩。這個三全音在音樂史上一直有著特殊的重要性，因爲它赫然與自然音階調性含義的基本概念相抵觸。這個基本概念我們在第一講中提過，也就是主－屬功能乃泛音體系的核心。還記得最初的那幾個泛音嗎？ ⑨ 記得那幾個音程之間的自然音階穩定性嗎？從 G 到 C 構成純四度，亦是屬音－主音關係，是整個調性體系的基石。正如我們上週在貝多芬《田園交響曲》裡看到的，甚至今晚剛剛聽的白遼士亦然，儘管白遼士用了更多歧義性的手法。

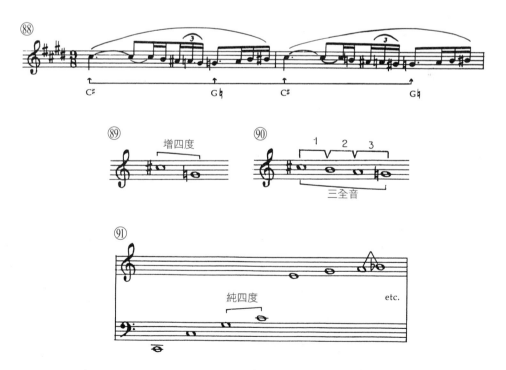

但是，如今在德布西的《牧神的午後》裡，基礎的純四度音程變成了增四度（G 到升 C）⑨，構成了最不穩定的音程——三全音，完全是調性的對立面。這個音程太不穩定，令人心生不安，以至於早期的天主教神父宣稱它有違教規，禁止使用。它被叫做「diabolus in musica」，意即音樂中的魔鬼。而德布西恰恰將這個三全音納爲創作結構的基石。這個音程是一條重要線索，引導我們從整體上深入洞察作品的歧義性。該作品自始至終都貫徹著最初的三全音所包含的和聲內涵。

比如，還記得之前我們與德布西一起做夢時 ⑨，在語焉不詳的開頭兩小節之後出現了最早的調性暗示 ⑨ ——是 E 大調嗎？但很快，這個淺嘗卽止的調性立卽隨著湧起的一波聲響而飄走 ⑨，我們被遠遠地甩在了後面，於遙遠的水域間 ⑨ ——在這個屬七和弦裡漂流。現在我們明白了，爲什麼德布西偏偏選中這個和弦，因爲這個和弦的根音是降 B ⑨，而降 B 正好與 E 構成三全音 ⑨，E 正是原先我們以爲的調性之所在。這裡是降 B，這裡是 E，魔鬼的三全音 ⑨。在隨後的靜默小節裡，我們心滿意足地在兩種可能性之間游離 ⑩，主音 E 大調與屬音降 B 大調，繼而，靜默。

現在各位應該明白了我所說的「德布西貫徹了三全音的和聲內涵」是什麼意思。同樣重要的是，你要意識到，這部音樂不是在昏沉睡意中卽興而就的，而是精心創作出來的。它經過有意圖的構思，試圖產生特定的歧義效果，與好萊塢那些慣有套路大相徑庭。並非多愁善感的作曲家想到哪裡是哪裡，卽興而就的一曲朦朧夢境。恰恰相反，《牧神的午後》是一部結構清楚的傑作。

事實上，這部作品的結尾最終確認了音樂是基於 E 大調進行構思的，從一開始就是。這個調性早在音樂開篇已經欲言又止地暗示過了。也就是說，不僅是結束於 E 大調，而是整個曲子過程中，不斷提及，反覆提及，重返 E 大調或者自然

音階裡的相關調性，與之嬉戲 ⑩。每當清楚點明調性時，音樂總會處於靜謐時刻，或者是某段路的終止式結尾，或者某個新段落的開始。之所以產生歧義性，是因爲在這些調性的轉換節點間，德布西總是不斷地誤導我們（有點像傑拉德·曼利·霍普金斯［Gerard Manley Hopkins］的伎倆），通過採用各種音韻的巧妙手腕與超半音化的自由，故意將我們的耳朵引向歧途，遠離自然音階的路標。其中大多數手法派生自開頭小節就清晰表達出來的三全音基本原則。

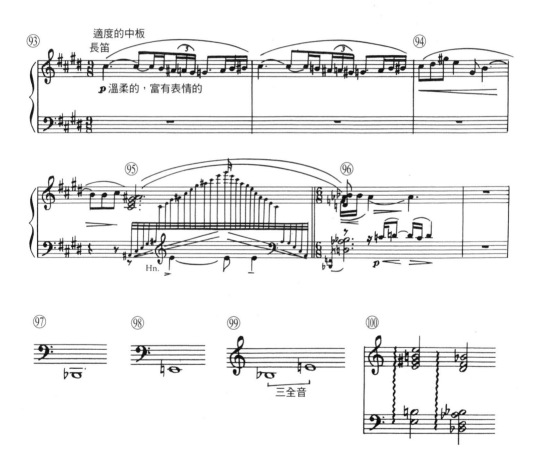

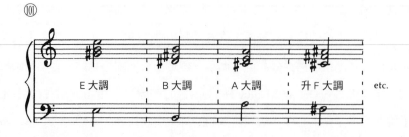

⑩

E 大調　　B 大調　　A 大調　　升 F 大調　　etc.

　　我來簡單說明一下是什麼意思，我們現在處於降 B 上的七和弦 ⑩，由於三全音的關係，離自然 E 調很遠 ⑩。而這個自然 E 之前曾多次與我們戲耍，讓我們以為調性就是自然 E。現在我們又回到開頭曲調，音完全一樣 ⑩，只不過這次配上了和聲。但是和聲是怎麼搭配的？是 D 大調。我們的推測再一次遭受挫敗，E 大調被推翻了。且慢，這又是什麼 ⑩？——可我們明明還是在 E 大調！但只是一瞬間的調戲，我們又回到降 B 上的七和弦 ⑩，剛游離一會馬上又退了出來，愈加半音化的一轉 ⑩，又把我們帶向⋯⋯何方？不會又回來了吧！沒錯，依舊是那個降 B 七和弦，只是拼寫有所不同，升了半音 ⑩。繼而，又來了 ⑩。為何總是盯住這裡？為什麼德布西執意要將這個降 B（或者說升 A）牢牢地印刻進我們的耳朵？因為在這一刻，關於 E 大調的期待即將實現，而作曲家並不希望被我們識破，他希望一切變得越含混越好，離真實的結果越遠越好。因此，他選擇強調了三全音——降 B ⑩。當歡欣鼓舞的結局終於到來時 ⑩，開頭曲調第三次出現，這一回清楚無疑，是我們久久期待並渴望企盼的 E 大調。總算了結了。這就是我所說的，每到休息的節點，就意味著一個開始。

　　新的段落進行得清晰明瞭，寧靜的 E 大調，一路行至高潮。隨著高潮褪去，一切歸於第一次真正意義上的、明確的終止式。最神奇不過的是，這個靜謐的終止式落在 B 大調上 ⑩，即 E 大調的屬調，嚴格遵循最古典的傳統，一如教科

書上所寫的遊戲規則。歧義性去哪兒了？原先的曖昧呢？整部作品的重點呢？這正是重點所在──整體的歧義性衍生自兩股力量的交織，即半音化的游走與精心規劃過的、間隔設置的調性節點的交互作用。本質上，這與我們在莫札特、白遼士以及華格納的音樂裡所觀察到的現象一樣：半音階受制於自然音階。只不過在這裡，半音化被明顯放大了。如果用上我先前那個粗鄙寒酸的隱喻的話──調性的藩籬依然限制著半音化。這藩籬或有鬆動，但依然立在那裡。

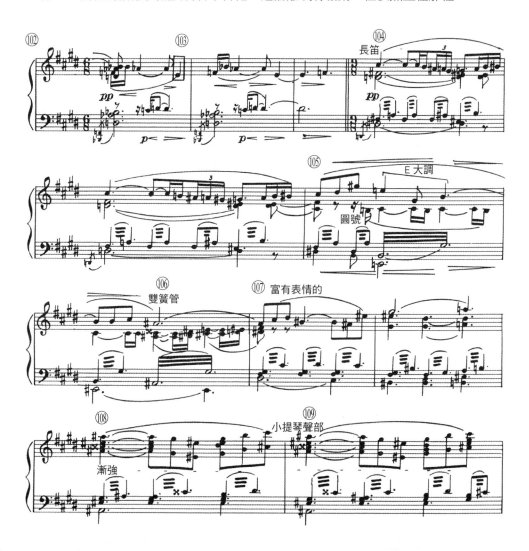

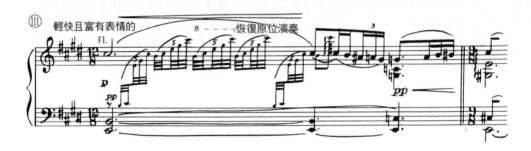

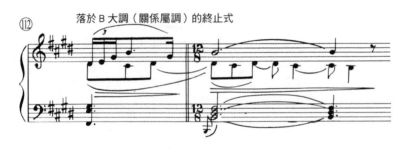

　　比如，我們還來不及在古典的屬音終止式 B 大調 ⑬ 上喘口氣，一場全新的衝突爆發了 ⑭，其根源就是最初自然 G 與升 C 構成的三全音 ⑮，只不過現在擴展爲一種新形式，稱之爲「全音階」（whole tone scale）⑯。你能感覺到與先前不同的、特別的歧義性嗎？這是全音階的聲音，是德布西的獨家發明，直接衍生自原先的三全音。不難理解這個新音階是怎麼出現的。你只需記得，三全音實際上是跨了三個全音的音程。比如說我們從升 C 開始，往上走，一次一個全音 ⑰ ——一、二、三，我們就到了自然 G，三全音的另一極。現在

注意，我們只需簡單地重複這個過程，從剛才抵達的自然 G 開始，再往上走三個全音 ⑱。瞧啊，我們又回到了升 C，只不過高了一個八度。簡言之，我們有了一個音階：全音階 ⑲。實際發生的過程是這樣的：從升 C 到升 C 的八度跨度並非遵循慣常的自然音階劃分 ⑳，也不依照半音階行進 ㉑（半音階行進是每一步走一個半音，共包含等分的十二步），而是以全音為單位，分為間隔相當的六步 ㉒，三全音裡的自然 G 正好處於八度的中點，位於兩個升 C 之間。最重要的是，這個音階無法起到調性的功能，無法形成主音或屬音的關係，因為這個音階天生不包含五度音程與四度音程 ㉓，而各位都知道，這兩個音是泛音列裡最早出現也是最明顯的泛音，是構成調性的根本前提。因此，沒有四度音與五度音 ㉔，就沒有主音和屬音，一切成了無米之炊，即便查拉圖斯特拉也束手無策。延伸開去，顯然這樣的音階也不會有五度圈，因此也不可能存在傳統意義上的轉調。全音階是自我限制的，彷彿自閉症患者。簡而言之，它是無調性的──音樂史上出現的第一例刻意組織而成的無調性素材。由於它無調性的本質，這個新的音階突然產生了音樂裡前所未有的歧義音效，但它們依然是受控的，正如這首《牧神的午後》。當我們在德布西的無調性叢林裡開始迷失方向時 ㉕，德布西再次抵達靜謐的時刻 ㉖。我們回家了，回到了E 大調，因藩籬而獲救。但有那麼一刻，我們處於邊緣境地；純音韻建構變得過於重要，過於專注於半音化，甚至犧牲了語義的清晰。

這幾乎就是馬拉美詩歌裡的情形。詩行裡採用大量的頭韻將意象與符號堆積成山，看似前言不搭後語；讀這樣的詩文，彷彿我們將被洶湧而來的聲響淹沒。雖說這聲音美妙至極，但一涉及到理解，我們就一臉茫然。這是文學領域的典型案例，音韻揚言上位，不惜以意義為代價──而實際上產生一套自己的意義。

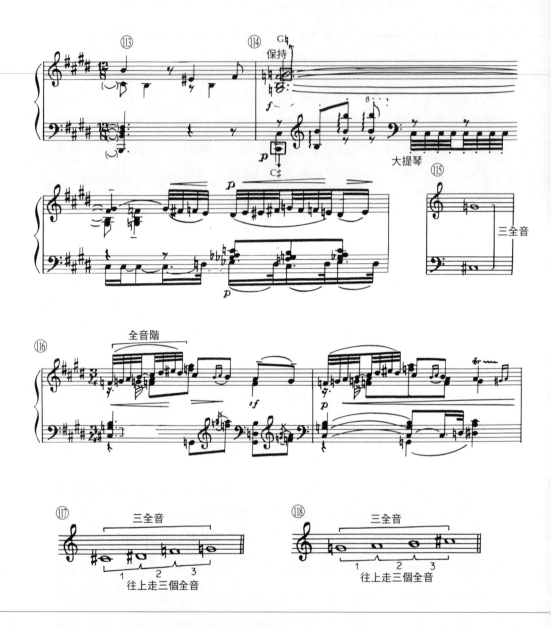

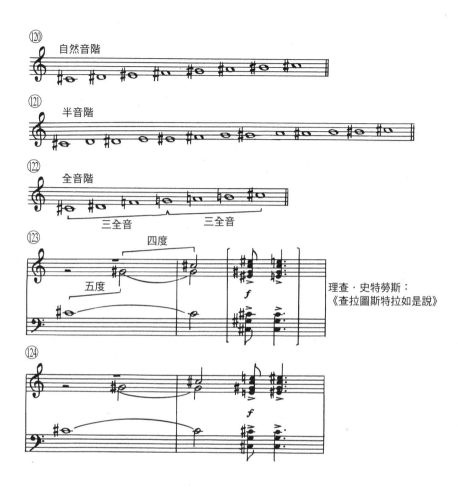

理查·史特勞斯：
《查拉圖斯特拉如是說》

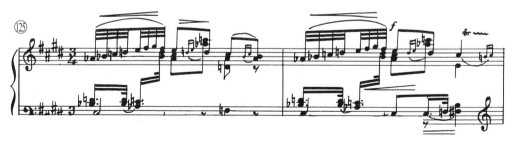

這是很微妙的事情，由於涉及創作過程的神祕之處，難以確切地描述。讓我來試試看。在馬拉美的詩裡，牧神一直在回憶夢裡的意象。在一汪平靜的西西里池塘岸邊，如詩文所述，他「割下空心的蘆葦，用才能將其降伏」。換句話說，這意象正是音樂誕生的具象化體現。那一刻，他稱之為「一首緩慢的前奏曲」（et qu'au prélude lent）。他看見一群天鵝飛過。（不對，是水仙女！）逃遠了（或潛入水中）──一個歧義緊接著一個歧義。此時，牧神回憶他的夢境，出現了以下兩句詩：

Sans marquer par quel art ensemble détala

Trop d'Hymen souhaité de qui cherche le *la*.

若照字面翻譯，意思會更模糊：「不經意間，藉由某種藝術，她們逃脫而去，而追尋自然音 A 的他渴望太多的姻緣。」我不想再翻譯下去了，只想指出，意指音 A 的「la」這個詞，位於一句詩的末尾，與上一句詩的最後一個詞「détala」（意為逃脫）押韻。我想問，是不是存在這樣的可能，這個有象徵意味的詞 la 並非由句法誕生，而是由音韻誕生的呢？它是基於與之前的詞「détala」的某種內在關聯而產生的。「détala」緊跟著「前奏曲」這一音樂觀念出現，因而也反過來暗示了與 la 在音樂上的關聯？我試著換一種更為清楚的

問法：是不是有可能，「la」的產生並非因為詩人有意喚起這個意象。也就是說，並非先在腦子裡形成有意義的意念，之後基於此意念去尋找相應的結構化表述。而是，這個意象在前一行詩句裡已經從音韻的角度做出了某種暗示。我要指出，這只是整首詩作中數以百計富有創造性機制中的一例。這些實例說明了音韻先行，犧牲了句法與語義的明晰。

　　但也請注意，我剛才討論的例子涉及押韻，更準確地說，是「押韻對句」。很快便真相大白，馬拉美也有自己的藩籬，他在結構與聲音方面設下了安全的邊界，正如德布西的曖昧受到明確的終止式解決的保護，受到古典式穩定的、內在相關的調性的保護。馬拉美的夢中夢也受到同樣古典的結構形式的制約，受到標準的「亞歷山大雙行韻體」的制約。說來讓人吃驚，這首含糊至極的詩，其中的意象撲朔迷離，卻又能喚起切身感受，但它從頭至始終嚴格遵照六韻步格式。不僅如此，馬拉美在詩裡清楚地劃分了段落，每個段落用斜體表示並以括弧標注。奇妙的是，這些段落與德布西音樂裡的樂段有著相似的對應。

　　換句話說，不管怎麼含糊，詩與音樂都保留了清晰的結構。詩文與音樂皆因這「音韻小藥丸」而興奮得飄飄然。這種興奮，或者說強化了的意識（當然，你想用其他心理學術語也可以），完全受理智的制約。比如，兩部作品都有明確的開頭與結尾，完整的框架大大有助於我們對作品的感知。馬拉美開門見山地寫道：「我願仙女們得到永生」——其間免不了來點小曲折，詩人顛倒了詞序道：「仙女們，我願你們得到永生」。同樣地，德布西開頭是清晰的長笛旋律 ⑰，但也加了些他自己的小花樣，即我們已經知曉的三全音。馬拉美的結尾把意圖表露得足夠明朗：「il faut dormir」（我們必須睡下）；「couple, adieu」（別了，一句清晰的道別）。儘管依然披掛著夢幻的曲折——「je vais voir l'ombre que tu devins」（我去看你們化作的魅影）。同樣地，德布西的結尾亦作了清晰的告別，只是被三全音覆上了一層灰白的光影。

　　這個結尾很奇妙，既明確，又不明確。我先前提過，這是 E 大調。結尾的小節有如「阿門」般明確表達了終止。事實上，這幾小節確實說了「阿門」，並且說了兩次。聽我彈奏最後這幾小節。我將改變一個音——即「升A」㉘，E 大調裡的三全音 ㉙。這是一個偏離軌道的音，可以說是個「錯」音。現在我打算去掉其中的升號，變成屬於 E 大調音階裡的「自然 A」 ㉚。通過這個變音，你現在可以清晰地聽到兩次「阿門」，是不是？這個手法被稱為「變格終止式」（plagal cadence），就像我們在教堂中所聆聽到的讚美詩結尾 ㉛——阿門，阿門。誠然，德布西的版本確實加了變化，使用三全音的升A，因此他的阿門聽上去也更朦朧、更模糊，但依然是阿門無疑。同時，此處又與開篇第一小節就一直採用的三全音原則保持完美的一致。現在，音樂聽上去是這樣的 ㉜。

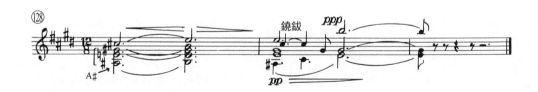

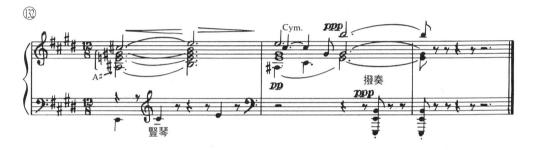

　　《牧神的午後》在此終結，現在讓我們來聆聽波士頓交響樂團的演奏。不要忘了，波士頓交響樂團於美國首演這部作品是在大約七十年前，當年大量聽眾蜂擁走出波士頓交響樂團音樂廳，低聲抱怨著「瘋狂的現代音樂」。而現在你們都知道這背後的緣由了。

　　（此時，播放德布西的《牧神的午後》前奏曲。）

　　瘋狂的現代音樂，可不是嗎？這其實是以 E 大調為主題的一篇論文，就好比《田園交響曲》是關於 F 大調主音與屬音的一篇論文。但是，七十年前喃喃低語稱「瘋狂的現代音樂」的人並非毫無道理，因為他們感應到《牧神的午後》指出了徹底歧義的發展方向──只需再往前一步，你將徹底迷失在沒有藩籬的半音化裡。短短十年後，這場危機就會真正降臨。我希望，這堂講座的分析能幫你有所準備地去理解那場危機，我們將在下期關於二十世紀的講座中談到。

第五講

二十世紀的危機

（講座以聆聽拉威爾的《西班牙狂想曲》第四樂章開始。）

通往二十世紀之路究竟是怎樣的一條路！回到一九〇八年，那時，一切都閃耀著自信的光輝，拉威爾的這首《西班牙狂想曲》絲毫不曾意識到——或至少這麼說，並不在意——一場危機正在不遠處潛伏，關乎音樂語義的生死危機。這部作品沒有表露出對未來的憂慮。它自得其樂，很是自足；懷揣著孩童般的天真信念，認為賴以存在的調性是取之不盡的無限宇宙，調性能夠永垂不朽，只需注入更多、更絕妙的歧義來不斷賦予其新意、令其豐富就好。這包括音韻上與句法上的歧義，以及半音化和韻律的歧義。正如各位所聽到的，這些歧義在剛才的音樂裡均有所體現。我們上次在白遼士、華格納、德布西裡也發現過同樣迷離撩人的模稜兩可。除此以外，拉威爾的這首作品裡還有許多別的歧義。

然而，到目前為止，我們聽到的所有游移不定的半音化仍然受制於調性框架內。拉威爾則用音樂告訴我們，他認為音樂能夠通過類似的控制與制約永遠地發展下去，一直走到時間之盡頭。在這首美妙的作品中，所有節奏上的歧義亦是如此；無論它們如何誤導遊移，最終總是可以在基於人類對稱描述的句法系統中被聽到、被理解。換言之，音樂還是安全的。時光機才走到一九〇八年，這之後，人們還將見證《玫瑰騎士》（*Rosenkavalier*）的誕生；普契尼還會再寫幾部歌劇，還有《火鳥》（*Firebird*）等等，許多諸如此類的新鮮之作。

但真相是，一九〇八年並非歲月靜好。絕對不是；空氣中有別的什麼正在醞釀。一種紛擾，一種預感，這種沾沾自喜的樂觀情緒不能持久——調性不能，具象派繪畫不能，仰仗句法的詩歌不能。事實上，看似可以無限發展的資產階級也不可能長久，殖民地的財富、帝國的威權亦然。敏銳的人開始覺察到一場社會崩塌，一次可怕的世界大戰。法西斯主義已經顯露苗頭：馬里內蒂（Marinetti）著名的《未來主義宣言》（*Manifesto of Futurism*）即將面世，它將稱頌戰爭、機械、速度、危險，呼籲摧毀一切舊傳統，包括音樂。與此同時，在音樂月球的另一端，正在創作《第九號交響曲》的馬勒痛苦地與調性告別，依依不捨又猶疑不決。史克里亞賓試圖在《普羅米修斯》（*Prometheus*）裡制約自己神祕的半音化，但終究是一場以失敗告終的戰鬥。甚至西貝流士的《第四號交響曲》都盛滿了未解決的疑惑與恐懼。這一切，都發生在一九〇八年。

這些不安的預兆在維也納及周邊地區尤顯強烈。過分耽溺於甜美華爾滋的奧匈帝國，其外表下的頹勢與虛偽在一個人的筆下顯露無疑，此人便是維也納批評界能言善辯的卡爾·克勞斯（Karl Kraus）。卡爾·克勞斯從語言的退化中看出了明顯徵兆，並在批評文章中無情地加以揭露。他知道即將會發生什麼。馬勒也心知肚明，但他打算要隨鍾愛的調性音樂一起入土了。此外，還有一位新生代作曲家，當時不過三十幾歲，他同樣覺察到這一切，幸運的是，他可以在活著的時候就有所作為。此人便是阿諾德·荀白克（Arnold Schoenberg），當時的他已經完成了一部傑作——《昇華之夜》（*Verklärte Nacht*）。在這部作品裡，荀白克把華格納式的調性歧義進一步拉伸，一切走到了瀕臨崩裂的境地。《崔斯坦與伊索德》呈現的問題如今已發展到亟待徹底解決的程度。音樂中，不僅半音化到了難以駕馭的地步，體量亦顯出笨重。好比恐龍，身型太過龐大。諸如雷格（Reger）、普菲茨納（Pfitzner）等作曲家爭相競逐，看誰能寫出全世界最長、最厚重、最複雜的作品。贏得「日爾曼超

級大獎」，荀白克也參與其中。早年，他曾寫過一部「超華格納式」的巨作，《古雷之歌》（*Gurrelieder*）。所有這些人，包括馬勒在內，都被強大的、由超浪漫主義自大狂華格納預言並開啓的「未來浪潮」裏挾著。然而，體量再龐大，半音化再模稜倆可，句法結構愈發冗餘，終有一天音樂要被自身重量壓垮。太多音符，太多內聲部，太多意義。這就是所謂歧義的危機。

到了一九〇八年，荀白克業已放棄爲保留調性而作的努力，也不再束縛後華格納風格的半音化進程。同一年，他著手創作《第二絃樂四重奏》，明確宣告一場劇變——放棄調性。在這部四重奏的末樂章，荀白克引入了人聲，一個女高音唱出斯特凡·格奧爾格（Stefan George）筆下充滿預言的詩行：「Ich fühle Luft von anderem Planetan」（我感到了來自另一個星球的空氣。）這句詩聽起來是這樣的。 ① 事實上，荀白克的確感受到了新空氣，我們也感受到了。這部標注爲「作品十號」的音樂之後，他將有很多年不再觸碰調性作品。到了《作品十一號》（三首鋼琴作品），我們就已經呼吸到這股新空氣了。 ② 這就是無調性（儘管這個詞經常被嚴重誤解），並非德布西全音階的那種無調性，德布西的無調性依然受到調性的制約。而這裡的無調性既不受自然音階制約，也不受其他制約。無論是好是壞，非調性音樂誕生了。音樂史經歷了一場翻天覆地的巨變。

同樣是在具有決定性的一九〇八，在另一個遙遠的地方，遠到隔著一片大洋再隔一片大陸，在美國康涅狄格州有一個籍籍無名、不受重視的作曲家查爾斯·艾伍士竟然就調性危機作出無比犀利的描述，並提出了最尖銳的批評。儘管對荀白克或者維也納方面的劇變一無所知，但艾伍士對即將發生的事心知肚明，他在一部小作品裡以半開玩笑的、神祕的、詭譎的方式宣告了這一點，這部作品就是《未解的問題》。這部音樂把問題交待得清清楚楚，勝過千言萬語。因此，我想讓你們聽一聽，看看這幾乎如畫面般直觀呈現的衝突。當然，照艾

伍士本人的說法，標題裡提出的問題並非嚴格與音樂相關，更關乎一個形而上的問題。在序言中，他對作品作出了描述，我且摘錄其中的一段：

弦樂在極弱上以不變的速度演奏，代表「德魯伊的沉默（The Silences of the Druids）——他什麼也不知道，什麼也看不見，什麼也聽不到」。小號吟詠著「事關存在的永恆之問」，每次都以同樣的音調呈現。對「看不見的答案」的追尋則由長笛和其他人詮釋。〔這是艾伍士筆下典型的質樸式幽默〕。長笛和其他人愈來愈活躍、越快、越響亮……隨著時間的推進，這些「奮力搏擊式的應答」似乎意識到了徒勞，開始嘲諷「問題」——紛爭到此告一段落。它們消失以後，「問題」最後一次出現，「靜默」在「不受干擾的獨處」中響起。

這真是一個迷人的構思，既純真又深刻。但在我看來，艾伍士「未解的問題」與其說是一個形而上的隱喻之問，不如說是一個嚴格意義上的音樂之問：在我們這個世紀，音樂要何去何從？我將以純粹的音樂角度重新解釋這部作品。這裡涉及三個樂隊元素：絃樂隊、小號獨奏、木管四重奏。*如艾伍士所說，弦樂確實「在極弱上以不變的速度演奏」，但比德魯伊的意象更重要的是，弦樂聲部演奏的是純調性的三和弦。在這緩慢的、持久的、純自然音階的背景之

* 原文編註：本段落餘下文字部分配合著《未解的問題》的全曲演奏進行。

下，小號間歇性地拋出它的問題，一個曖昧的、非調性的樂句。問題每次都得到木管組的回應，以同樣曖昧不清的方式。反反覆覆的「問題」大體上沒有什麼不同，但回應一次比一次更含糊、更狂躁。直到最後的回答，完全變成胡言亂語。但是，從頭到尾，弦樂始終保持著自然音階的平靜從容。當小號最後一次提出那個問題：音樂要往何處去？再也得不到任何回應，只有弦樂依舊，靜靜地將純淨的 G 大調三和弦延續到永恆。

最後這個熠熠生輝的三和弦就是答案嗎？調性是永恆的嗎？不朽的嗎？很多人都這麼認為過，有些人依然如此堅信。只是，小號的問題餘音繚繞，沒有解決，我們無以平靜。看出來了嗎，這部作品多麼清晰地表達了新世紀的困境，從那時起直到今天，我們關於音樂形態的定義從此走向分裂：一端是調性，以及清晰的句法；另一端是無調性，以及混亂的句法。表面看來就是這麼簡單，但我們接下來會發現並沒有這麼簡單。調性作曲家總是忍不住要與非調性戲耍一番，反之亦然。問題在於，所有的二十世紀作曲家，不論分歧有多大，他們都意在寫出更新穎、更強大的語義豐富性。不管是調性的還是非調性的，他們都受到同樣的動力驅使，即表現力的強度，盡一切可能拓展音樂的隱喻表達。哪怕他們走的是截然相反的兩條路，導致音樂的分裂。

因此，可以這麼認為，二十世紀的分裂基於一個共同的動力，正如一條河分流為兩個支脈。一派是調性作曲家，領頭的是史特拉汶斯基，旨在通過持續不斷的轉換，盡可能延續音樂的歧義，但音樂始終處於調性系統的制約之下；另一派是非調性作曲家，領頭的是荀白克，旨在僅靠一次巨型的、劇烈的轉換探索全新的隱喻語言，也就是把整個調性體系徹底改頭換面，轉換為截然不同的詩性語言。儘管這兩個顯然敵對的陣營在誰真正代表了「現代音樂」上存在對立和紛爭，但實質上，二者卻共用同一個動機：增強表現力。

我最近在讀一本迷人又晦澀、難懂的書——《新音樂的哲學》（*The*

Philosophy of Modern Music），作者是德國社會學家、美學家阿多諾（Theodor Adorno）。出人意料的是，書名叫《新音樂的哲學》，但內容恰恰是關於荀白克與史特拉汶斯基的二元對立論文，繼而將「現代音樂」簡化爲二分法。當然，這本書是有偏見的：荀白克是真與美的化身，而史特拉汶斯基集邪惡於一身。但是，阿多諾以黑格爾的方式印證了我前面說的話，這個大分裂要辯證地去理解，或者用他的話說，是同一文化危機在邏輯上的二律背反。

簡單地說，史特拉汶斯基和荀白克是在以不同的方式追求同樣的東西。史特拉汶斯基延續音樂進程的方式是不斷向前驅動調性與結構的歧義，直至沒有回頭路，這點我們將在下週看到。而預見到無路可退的荀白克則效仿其他藝術裡的表現主義運動，與調性一刀兩斷，連同基於對稱的句法結構一併拋棄。值得注意的是，荀白克在繪畫上也很有才華，這是他的自畫像之一 ③。在二十世紀早期，他在畫布上也做過與樂譜上類似的實驗。

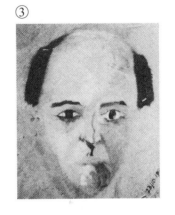

③

我們已經談及他的一些早期實驗性作品，比如作品《十號》和《十一號》，這兩部創作業已脫離了調性，開始展現自由的無調性。但是具有決定性意義的是《作品二十一號》，一部狂野的、讓人毛骨悚然的表現主義傑作——《月光小丑》（*Pierrot Lunaire*）。這是詩人阿爾伯特·吉羅（Albert Giraud）所作的一組相當詭譎的詩，共包含二十一首。作曲家選用德語版詩文，配樂部分則使用人聲與小編制樂隊。荀白克在這首作品中不僅翻越了調性的峭壁，而且引入了全新的模糊因數，他稱之爲「誦唱」（Sprechstimme），意指歌手並非完全在歌唱。人聲部分的每個音都標注以清晰的指示。然而，一旦歌手在這個音上起了頭，必須立即下滑或上升，就像說話一樣，產生介於歌唱與說話之間的聲

響效果。你是否還記得第一講討論過的經過強調、提升的語言，比如 MA 這個音節的強音經過延長就形成了樂音「MA———」，只是現在這個樂音是允許滑動的，比如 MA↘，或者 MA↗。「誦唱」自然給了調性系統新的一擊，音樂因此染上從未有過的陰森色彩。如其中一首題為〈病月〉（*Der kranke Mond*）的歌，配樂部分僅包含人聲與長笛 ④。注意樂譜上人聲部分的「誦唱」皆在音符上以叉號標注而出。真不可思議，開篇的長笛很像《崔斯坦》。但更重要的是，關注整體營造出的音樂效果：心神不寧的，迂迴曲折的，無根的，精神失調的。

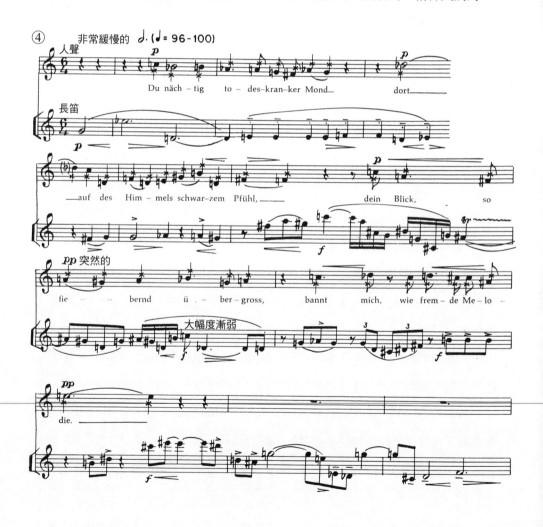

不管怎樣，事情很快便一目了然，自由調性本身就意味著沒有回頭路。表面上，它似乎滿足了音樂進程的條件，貌似以主觀的方式延續了浪漫主義的表現力：從華格納和布拉姆斯一路經過布魯克納和馬勒。表現主義看起來順理成章，無調性似乎亦不可避免。但緊接著，一條死胡同橫亙眼前。一旦拋棄所有規則，接下去該怎麼走？首先，缺乏限制導致了不受管制的自由，產生的音樂極難被聽眾所理解，無論曲式還是內容。即使像《月光小丑》這樣的作品有著精彩而豐富的內部結構，比如卡農行進、轉位樂句、逆行，等等。其次，作曲家要保持無調性並不容易，普遍存在的內在天性會讓我們被調性牽著走。對荀白克而言尤其如此，因為他與生俱來的音樂天賦太高了。即便是《月光小丑》的最後一首歌，也在向傳統的三和弦和聲靠攏。當小丑皮埃羅（或者說荀白克也可以）唱道：「O Alter Duft aus Märchenzeit」（來自很久以前的古老芬芳）。⑤ 真是一個動人的時刻，唱出了對過去的渴望。彷彿在這最後的時刻，荀白克復又回望、追尋音樂本身的普遍性。

　　出於上述原因，人們需要尋求一套新體系來控制自由無調性這一盤散沙。於是，荀白克逐漸發展出了著名的十二音序列手法。請注意，是逐漸地。早在之前的《作品十九號》這套鋼琴作品裡，他已經向新的概念轉變，讓十二個半

音都被使用到，在音樂中不斷輪番出現，但彼此間不存在特定調性關係。比如這套作品裡的第一首，所有十二個音在這兩小節裡都用到了 ⑥，只是它們依然被調性的鬼魅糾纏著。儘管幾近於失控，但這裡的半音化依然受到制約。現在我們單獨將旋律的部分拎出來 ⑦ 可以發現，這是標準的調性音樂。實際上，它勾勒出 B 大調三和弦 ⑧，並藉由一個並不起眼的倚音加以解決 ⑨，這種解決方式在莫札特、馬勒的作品中很常見。（這聽起來很像《提爾的惡作劇》[10]，不是嗎？ ⑩）音樂的行進 ⑪，依然暗示了 B 大調；其半音化的漫遊與上週聽過的白遼士《羅密歐與茱麗葉》相差無幾。不同之處在於伴奏聲部，它們與 B 大調幾乎毫無干係 ⑫。所有指向 B 大調的暗示因混合在無調性之中而消失不見。接著聽聽音樂如何往下走 ⑬。這個樂句令人聯想到什麼？還記得《崔斯坦》嗎？ ⑭ 現在再聽聽荀白克（見 ⑬）。該稱其為「崔斯坦之子」，還是「崔斯坦的復仇」？不管是什麼，總之，它並沒有擺脫過去。顯然，建構一種控制體系是當務之急。於是，在二十世紀二〇年代早期，荀白克發展出了十二音體系，確保你不會掉進舊式調性體系的坑裡，不靈不要錢。（再也不會有 B 大調，不會有崔斯坦。）更重要的是，無論你寫什麼都能自圓其說，從頭到尾，曲式上和風格上都能站得住腳。審美秩序又恢復了。

下面是最有力的範例，一部寫於一九二三年的富有關鍵意義的鋼琴作品。（巧的是，作品編號也是二十三。這在荀白克的創作中很常見，很多作品編號都與創作年份一致。）在這首意義重大的作品中，所有十二個音都依照預設的次序出現，或者稱之為「序列」，即每個音只有等到其他十一個音都出現過後才能重複出現 ⑮。這就是整套體系的基本規則。（當然，這是過於簡化的說法。）但這個根本原則的目的是讓十二個音享有同等權利，好比建立了一套純民主制度。當然，這部作品並非一上來就赤裸裸地呈現一套「十二音列」，或者，通常所說的「音列」。總之，這個開頭尚不及《月光奏鳴曲》開篇的升 C

小調音階來得直白。首先聽到的是音列經過轉換後的形式，音列裡一部分音組成和弦，其餘的音則用在旋律裡。換言之，通過頭兩小節的十二音呈現，一個表層結構得以形成 ⑯。（如果你稍加注意，會發現這十二個音同樣單獨出現在右手聲部，延續四個多小節。）

一旦這個音列以最初的轉換形式出現，它很快又將露面，但換了次序。也就是說，這個序列經過了置換。音列的排列組合不斷以新方式進行，呈現新的旋律、和聲與節奏組合，依據我們熟知的語言學術語，可以稱其為轉換的轉換。通過不斷的變化或者說變形成就了這麼一部作品，當然所有這一切均離不開荀

白克富有創造力的天賦。標題卻出人意料地簡單，稱爲《圓舞曲》（*Waltz*）。

來聽聽前十九個小節 ⑰。

這首劃時代的小小圓舞曲，聽起來與我先前展示的無調性音樂似乎並沒有多大不同，反正都是自由隨性的無調性。事實上，大相徑庭，完全是不同的世界。這部作品受到嚴格的限制，始終遵循初始的十二音列。某種意義而言，音列的功能相當於調性體系裡的音階，換用語言學的說法，即提供了「基礎語符列」的基本來源，基於此語符列發展成音樂散文的深層結構，繼而生成終極的表層結構，即這首荀白克作品二十三號中的圓舞曲。

但你必須瞭解，這些「規則」並非僵化死板的：它們只是結構或哲學意義上的指南。而正如所有偉人都會打破自己所設立的規則，荀白克自己正是設立這些規則後又打破它的第一人。他曾經對學作曲的學生說：「不要用我的方法作曲，學了我的方法後放手去創作就好了。」

某種程度上音列的功能的確類似於調性體系裡的音階，十二音列或稱「十二音技法」（dodecaphonic）作曲法實際構成了調性作曲法的可行替代品。對於深陷危機的二十世紀作曲家來說，十二音技法立刻站穩腳跟，大行其道，極大地激發了諸如阿班·貝爾格（Alban Berg）、安東·韋伯恩（Anton Webern）這樣的作曲家，他們成為荀白克的積極追隨者，其影響力一直延續到今時今日（當然在發展過程中有所調整*），比如史托克豪森（Stockhausen）、布列茲（Boulez）、沃裡寧（Wuorinen）、基希納（Kirchner）、巴比特（Babbitt）、福斯（Foss）、貝里奧（Berio）等人的音樂。甚至包括我自己，雖然罕有，但不時也會受到影響。

這就好比一紙新合約，代替了老的調性合約。設想一番，假如我們把調性看作一種語法上的合約或協定，規定語言表達中要有句子，那麼就必須遵守相應的規則。只要想想愛麗絲那句叫人糊塗的話：「貓吃蝙蝠嗎？」（Do cats eat bats？）[11] 這句話有點古怪，但沒毛病。之後，她又問：「蝙蝠吃貓嗎？」（Do bats eat cats？）語義變了，但語法上依然正確、有效。但是，如果把句

子裡的詞序顛倒，得到「Bats eat cats do」，那麼句子將失去意義，一片混亂。這就好比《藍色多瑙河》的開頭樂句 ⑱，經過轉位後變爲 ⑲。音樂顯得弱了，但還可以接受，只是難聽點而已。或許我們甚至可以把它叫隱喻。但是，如果把第二樂句進行轉位 ⑳，我們就此陷入混亂——貓和蝙蝠又來了。當然，照以前的說法，剛剛那個樂句亦可以被視爲「瘋狂的現代音樂」。就像「吃嗎貓蝙蝠」（Eat do cats bats）可以看作一句瘋狂的現代詩。不管音樂或詩歌，句法上的危機顯而易見，亟需新的控制體系、新的合約來保障秩序。

* 原文編註：這裡所說的調整包括將序列技術拓展至除音高以外的其他參數：包括音長，韻律，織體，節奏，等等。

11 譯註：出自路易士・卡洛爾（Lewis Carroll）的《愛麗絲夢遊仙境》（*Alice's Adventures in Wonderland*）。

問題在於，荀白克那套新的音樂「規則」並非基於與生俱來的天然意識，不是基於調性關係的直覺。它們更接近於人工的語言規則，因此所有這些規則都需要經過學習才能運用自如。這似乎會導致美學領域曾經熱議的所謂「有形式無內容」（form without content），或者說「爲了形式犧牲內容」——爲了結構主義而結構主義。這正是荀白克被詬病之處。比如，在蘇聯，他們稱其爲形式主義並嚴禁蘇聯作曲家採用。但是我們知道，荀白克絕沒有這個意思。他的音樂天賦如此之高，他如此熱愛音樂，不可能抱有這樣的態度。當荀白克提出這不同尋常的主張時，真的是在宣稱——某種程度上序列音樂聽起來如何並不重要；重要的是作品內在結構必須符合邏輯嗎？我相信並非如此。至少，他提出觀點時不可能只是一時的頭腦發熱，激情使然。無論荀白克多麼看重邏輯結構，這套結構依然是從我們普遍共用的泛音列衍生而來。單憑這一事實，就可以解釋爲什麼荀白克不斷重回調性，有時一目了然，有時是暗示。他還經常重返傳統的句法結構，甚至就在我們剛剛聆聽的圓舞曲，作品二十三號——序列體系史上首度露面的作品裡，我們可以發現這樣一個樂段，有著標準的對稱序列：這三個小節 ㉑，隨後又以標準的序列重複 ㉒。這個段落不僅是對稱的，並且籠罩在強烈的調性氛圍中。你有沒有感覺到調性？旋律聲部裡包含純五度和純四度 ㉓，感覺到伴奏裡隱含的「屬音感」㉔了嗎？

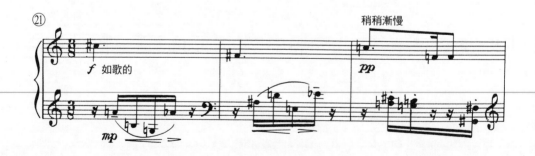

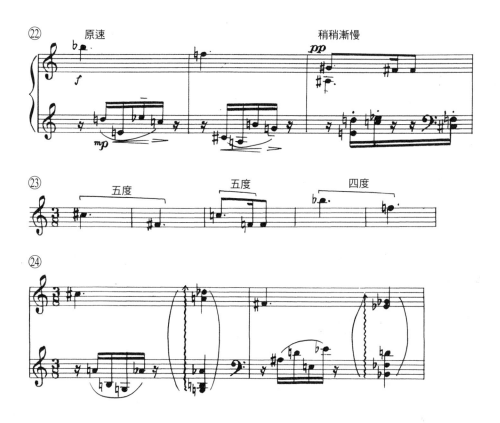

　　諸如此類「調性的感覺」在荀白克的音樂裡揮之不去，一直延續到他生命的終點。即使是高度序列化的作品——他的第三部四重奏《作品三十號》，開頭同樣採用了四小節重複構成的組合，與莫札特的手法並無太大不同 ㉕。這聽起來就是調性音樂，幾乎就像 E 小調和 E 小調的屬調 ㉖。（當然，我現在簡直是在糟蹋音樂。我只是想儘量讓各位明白，這其中的調性暗示有多麼強烈。）再比如作品第三十一號《為樂隊而作的變奏曲》（*Variations for Orchestra*）。這部作品對於演奏者和聽眾而言都相當困難，罕有上演。即使在這樣的作品裡，我們也能發現在調性上和結構上都很對稱的序列 ㉗。左手聲部，右手聲部，一清二楚。此類例子在荀白克的作品裡比比皆是。事實上，一直到一九四四年，

他生命的最後十年，荀白克寫了一部作品。該作品通篇都是 G 小調，從頭到尾沒變過調號。你能相信嗎？ ㉘ 這就是我們剛才還在討論的那位十二音體系作曲家。荀白克說過一段著名的話：「回歸舊式風格的願望總在我內心湧動，我只好時不時聽從它的驅使。」隨後，他對於自己何以到了晚年還寫那麼多調性音樂做了進一步的解釋，之後又對整個問題不屑一顧，稱這些風格上的不同（據他的說法）根本無關緊要。試想，他花了大半輩子否定調性，讓整個世界分崩離析，到頭來卻說出這樣的話。

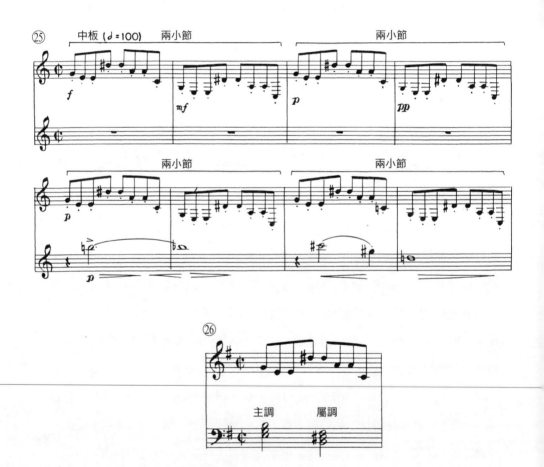

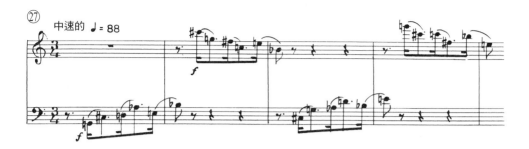

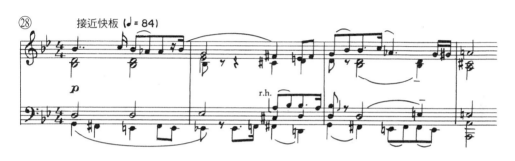

　　當然，也有人認為，荀白克寫就這部調性作品，是為了獲得公演的機會，他急切地渴望自己的音樂能被聽到。的確，這部《G小調主題與變奏》（*Theme and Variations in G Minor*）在庫塞維茨基（Koussevitzky）指揮下由波士頓交響樂團首演。庫塞維茨基鮮少指揮十二音作品，不管是荀白克還是其他人的。無論這個說法是真是假，終究是個讓人傷心的故事，一位作曲大師的作品無機會登上舞臺，其中的悲哀不言而喻。年過七旬，荀白克大部分重要作品都沒被重要樂團演出過，包括偉大的《小提琴協奏曲》（*Violin Concerto*）、《鋼琴協奏曲》（*Piano Concerto*），以及《五首管弦樂曲》（*Five Pieces for Orchestra*），都稱得上是他的管弦樂傑作。當然，還有《變奏曲》（作品三十一號）。但即便這個說法是真的，依然不能否認一個事實，即荀白克對調性堅定不移的、持久的愛，持續到一九五一年他離世。否則，我們就無法解釋他為什麼會用管弦樂改編巴赫與韓德爾，晚年還甚至改編了布拉姆斯的《G小

調鋼琴四重奏》（*G Minor Piano Quartet*）。這部改編的《G 小調鋼琴四重奏》的誕生要晚於我們剛聽到的《G 小調主題與變奏》。荀白克對音樂的愛是如此熱切，調性對他的吸引力絕無可能衰減。調性或多或少地塑造了荀白克的音樂，甚至對十二音作曲法的革命性發展亦有影響。

不知何故，調性的感覺似乎始終縈繞在他最美的作品裡；即使沒有實實在在地呈現，缺席反而引人注目，如魅影般在作品中揮之不去。是不是聽起來像是個悖論，其實完全不是。要知道，荀白克採用的十二音正是其他任何人都用的十二個音，從同樣的自然泛音列裡用同樣的方式衍生出來的。它們是巴赫平均律裡的十二個音，沒有不同，只不過普遍的等級次序被消解了。或者這麼說吧，至少，有人企圖去顛覆它。荀白克本人正是頭一位意識到這一重大事實的人，也是第一個徹底拋棄「無調性」這個詞的人，他甚至認為無調性是不可能存在的。又是一個悖論嗎？完全不是。荀白克看到的是，我們也應當從他身上學習到此一洞見，即，要真正實現無調性，就必須另尋覓一套獨一無二、與眾不同的存在基礎。十二音作曲法的規則也許不具備普遍性，甚至可說是強硬專橫的，但還沒有強大到可以顛覆十二個音的內在調性關係。也許，真正的無調性只能以「人為」的方式實現，通過電子手段，用絕對強硬的方法切割出一個八度，而不是像半音階那樣劃分成相等的十二個音程。比如說，分成十三個相等的音程，或者三十個，或者三百個。

但不是十二個，不是巴赫、貝多芬或華格納用的那十二個音。只要是用了這十二個普遍的音，無論荀白克、貝爾格、韋伯恩，還是其他任何人，都逃脫不了對這十二個音所蘊含的固有深層結構的懷舊式渴望，「來自很久以前的古老芬芳」復又登場。正是這份戀舊，才讓他們的音樂如此美麗、動人。

是否有可能，「未解的問題」的解答線索就從這裡發端？所有音樂歸根結底都是調性的，哪怕非調性音樂也是：這個大膽的想法是否讓你感到震驚？這

個假設是否在你內心激起些許共鳴？對我而言是。某兩件事交匯後所迸發出的觀點火花總是令我感到一股電流，這裡也不例外；給定的兩種序列——卽泛音列與任何一條給定的音列序列——相互交匯。

說到序列交會，我們不要忘了，序列現象存在已久。早在十三世紀的定旋律（cantus firmus）裡就有了，甚至有人嘗試過眞正的音列創作，具有重要意義。這其中就有巴赫、莫札特、貝多芬。舉個例子，巴赫《十二平均律曲集》（Well-Tempered Clavier）第一卷裡的 F 小調賦格 ㉙。這個傑出的半音化主題包含了十二個半音裡的九個，占我們能用的所有音的四分之三，並且只有第一個音是重複。更非同凡響的是，在緊隨其後的賦格應答樂句，巴赫自然而然地用到了餘下三個音 ㉚。於是在短短的幾小節內，十二個音全都交代了。雖然不是荀白克那樣的音列，但驚人地相似。

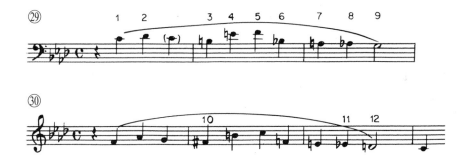

又如，莫札特《唐璜》（Don Giovanni）裡叫人毛骨悚然的段落 ㉛。所有十二個音在這裡粉墨登場，一個都不缺 ㉜。以及貝多芬《第九號交響曲》的終曲樂段，那意識到神之顯現，突然令人肅然起敬的瞬間 ㉝。精彩絕倫的段落！同樣地，並非荀白克那種寫法，且十二個音只用了十一個 ㉞。但從某種意義上說也構成了音列，因爲在這一小段時間裡，貝多芬懸停了所有的調性和聲，僅留下和聲上的暗示；包含這個瞬間讓人心生敬畏，彷彿脫離大地，置身天外。

所以，當屬於大地的調性回歸後 ㉟，絢爛的 A 大調三和弦呼喊出「兄弟」

（Brüder），四海同宗的兄弟們，皆在超塵拔俗的神性光芒中顯現。

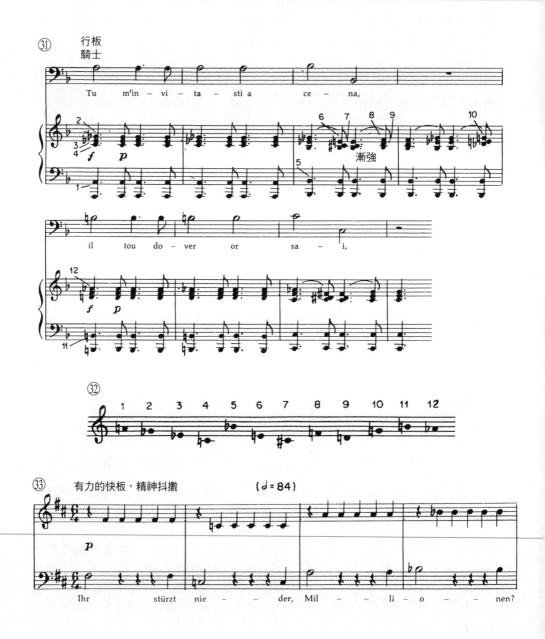

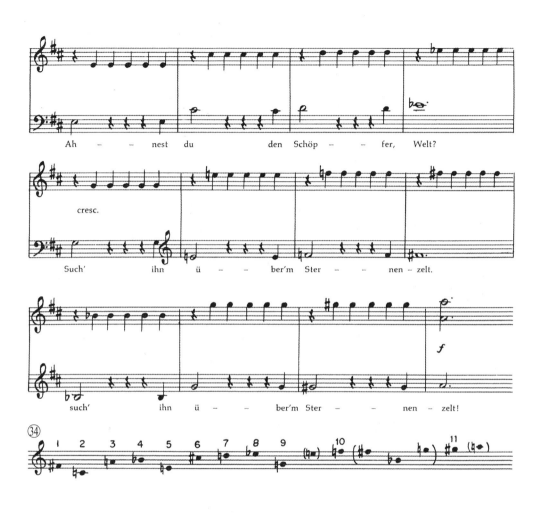

Ah – – nest du den Schöp – – fer, Welt?

cresc.

Such' ihn ü – – ber'm Ster – – nen – zelt.

such' ihn ü – – ber'm Ster – – nen – zelt!

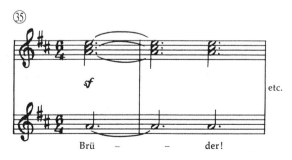

Brü – – der!

我從荀白克岔開去，並非隨性而爲。通過回溯巴赫與貝多芬，我們揭示了一個驚人的新的歧義，這在我們以前的交叉話題中蜻蜓點水提到過。也許你現在能更理解我所說的「音樂都是調性的，哪怕無調性音樂亦然」的意思了。早年這些有意圖的音列實踐顯然是超越調性的嘗試，爲了營造某種神祕感而暫時否定或無視普遍的根基——「和聲」，而這一根基衍生自泛音列。這種突然而至的無根感，無論多麼短暫，每一次出現都在暗示神祕、非塵世的、脫離大地的感覺——不管是莫札特幽靈般的石頭來賓，還是貝多芬對神明、上帝的召喚。當荀白克基於無根感覺而構建起一套完整體系時，音樂又發生了什麼呢？是否因爲有這套體系，他的音樂（包括其追隨者的音樂）才浸染上如此極致的神祕感？或者說，極致的智性？濟慈不是說「來自大地的詩歌」（Poetry of Earth）永不消亡嗎？這裡發生了什麼？荀白克是終結，還是開端？

這些問題是我們下一講，也是最後一講將要面對的。眼下我們關注的是兩者之間迷人的模稜兩可：一邊是十二音列有計劃的反調性功能，另一邊是十二音列裡固有的無法避免的調性和聲暗示。當然，作曲家可以構建自己喜歡的任何音列，選擇強調和聲關係，或者淡化和聲關係，甚至消除。但無論走哪一條路，這種關係都始終存在。這種關係可以是顯見的（比如巴赫的賦格），也可以是某種暗示（比如貝多芬第九號交響曲）。兩相角力，結果總會導致歧義，在「紮根」與「部分紮根」間僵持不下。但是，只要在一個八度裡等分出十二個音，音樂就不可能完全沒有根基。不是十三個音，是十二個。

在荀白克之前嘗試十二音列的作曲家大有人在，其中特別著名的一例早在十九世紀五〇年代就出現了，難以置信吧？這個樂段來自李斯特《浮士德交響曲》（*Faust Symphony*）開頭的主題。所有十二個音都立即登場了，同樣沒有和聲支撐，沒有重複 ㊱。這是一個純粹的音列，要多神祕有多神祕。但其構建方式是每三個音一組，分別構成一個和弦，稱爲增三和弦（augmented triad）㊲。

繼而，整個音列就形成了四個這樣的和弦，四乘三得十二。這個音列裡的和聲暗示真是再強烈不過了，如果說這個音列對整部作品有所影響的話，顯然整部作品都將充滿增三和弦。事實上，這首作品的確充滿了增三和弦，貫穿全部三個樂章。接下來，我們將時間往後撥七十年，看看荀白克創作生涯至關重要的小圓舞曲，作品第二十三號。這部作品正式宣告了以線性音符串形式出現的音列的登場。我們從中會發現什麼？聽聽看。大量的和聲暗示俯拾即是，意想不到的是，其中最明顯的依然是那個增三和弦。實際上，當我們根據音列分組，逐個音列排列來檢視這部作品，一組一組地看，可以發現每次新的排列皆以這樣或那樣的方式清晰地表達了增三和弦 ㊳。聽聽這個開頭；以及左手聲部框出來的部分。來看下一組，注意樂譜中下一個被框起來的部分，三個音構成增三和弦。接下來，又是一個，反覆出現。現在各位能明白我說的「紮根與部分紮根」了嗎？既拒絕又擁抱，既否定又投身其中，這一矛盾產生了迄今為止我們在音樂裡所能發現的最戲劇化、最關鍵的歧義。

　　是不是這個原因導致荀白克至今仍然沒有聽眾？我指的是缺乏真正喜愛他音樂的群眾。如今，作品二十三號已經問世有五十年之久，試問有幾個音樂愛好者會表示想聽這樣的作品，並且滿懷熱愛地去聽，就像聽馬勒或史特拉汶斯基那樣？是否可能這歧義性過於巨大、過於自我，以致於尋常人的耳朵難以感知、無從把握？畢竟，我們的耳朵再怎麼調整、強化，也不得不遵循與生

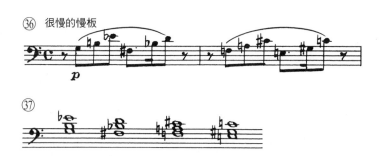

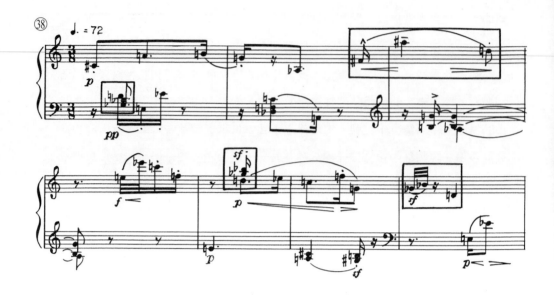

俱來的固有期待。換一種說法：我們是不是最終在這一種歧義性上碰壁了，它並不能產生審美上的積極效果。世間是不是存在一種「負歧義性」（negative ambiguity）？總是有人問我，為什麼我們聽阿班·貝爾格的時候，就有真正的反應，有與生俱來的情感共鳴？他不是荀白克最狂熱的信徒嗎？不也一樣投身於十二音作曲法嗎？何以同樣的「調性－反調性」的矛盾，貝爾格就能從中創造出「正歧義性」呢？難道只是因為貝爾格遠比荀白克更擅長戲劇性嗎？諸如《伍采克》（Wozzeck）這樣的作品，難道我們只是折服於歌劇裡的戲劇性嗎？

衆多富有智識的評論家都聲稱這是實情，某種程度而言的確如此。其實，把《伍采克》演好並不容易，可一旦詮釋到位，身在劇場中的人必會體驗到強大的震撼，無論從音樂還是戲劇角度而言都是。貝爾格找到了屬於自己的個人化方式來處理「深層紮根」（deep-rootedness）與「表層紮根」（surface-rootedness）這一終極歧義性；此外，他擁有不可思議的天賦，能把歧義戲劇化，將十二音嵌入普世的調性關係中來創造戲劇性。當然，若要清楚解釋這一切，

我們要另外開一個講座，才有可能釐清其中的飄忽不定與複雜。讓我先試著給各位一兩個提示。

《伍采克》（第一幕第三場）有這樣一個場景，可憐的、美麗的瑪麗——有一顆金子般的心的煙花女子——獨自坐在她的房中，抱著她與伍采克的私生子，輕聲哼唱著搖籃曲。誠然，這首搖籃曲非常簡單，完全是調性音樂，依照傳統的兩小節一個樂句行進——你也可以稱之為民歌。驚人的是，在前兩個樂句的鋪陳中，所有十二個音皆被使用，而貝爾格的這句音列就這麼嵌進一首簡樸的搖籃曲裡——十二個音中除了一個音，作曲家將這個音留至緊接著的高潮樂段 ㊴。這就是十二音音樂——展現出更溫和、動人的姿態，完全可以被接受、理解。

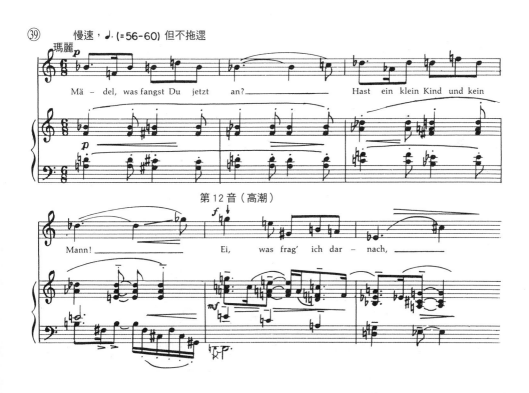

㊴ 慢速，♩.(=56-60) 但不拖遝

瑪麗

Mä - del, was fangst Du jetzt an?＿＿ Hast ein klein Kind und kein

第 12 音（高潮）

Mann! Ei, was frag' ich dar - nach,

兩幕後，遭受遺棄的、絕望的瑪麗隨意地翻看著《聖經》裡的經文，企圖從中尋得安慰。各位還記得荀白克在《月光小丑》中引入的強化歧義的說唱方式——「誦唱」嗎？此處，同樣用了這個手法：瑪麗枯燥地讀著《新約》，以「誦唱」的方式唱出來 ㊵；但隨後，她突然在絕望中停了下來，大喊道「Herr Gott！Herr Gott!」（上帝啊我主，我的上帝啊！）——之後，她唱了起來（㊵ⓐ），「Sieh' mich nicht an！」（別看我！）兩相構成鮮明對比，令人毛骨悚然的音樂－戲劇。你看到這裡的歧義性處理得有多好嗎？請注意，當瑪麗以「誦唱」朗讀時，樂隊部分配以一首純調性的賦格曲。但當她在痛苦中爆發時，無論是人聲還是樂隊皆採用十二音序列行進。所有的歧義性都表現得生動、易懂，無論是調性都還是無調性的，都根據戲劇性需要搭配得宜。

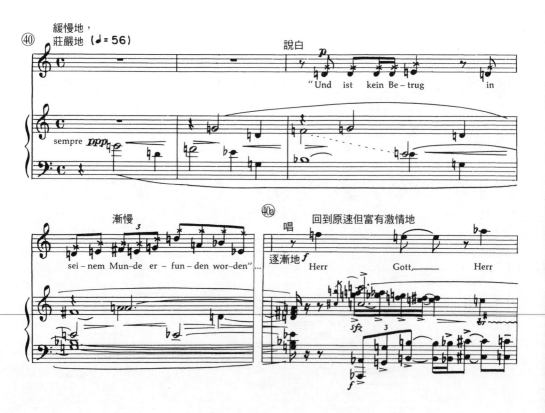

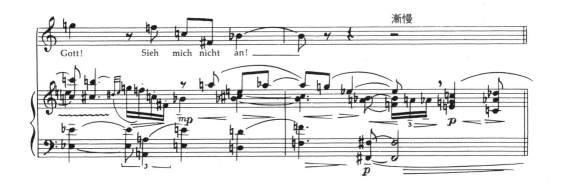

　　貝爾格不僅在歌劇創作上，也在很多領域取得了輝煌的成功，而別人就不行。他對戲劇的感覺，巧妙而恰到好處地平衡了不可調和的元素，無論調性還是非調性，在他所有作品裡都有體現。比如他最後一部作品，寫於一九三五年的美妙的《小提琴協奏曲》，就解決了那個折磨人的歧義性：要調性還是不要調性。貝爾格均衡地兼顧二者。首先，他為整部作品選了一個音列，充滿了調性暗示 ㊶。注意音列裡前面九個音，都是以三度音程進行的──甜美的三度音程，包括大三度和小三度。此外，這些三度音程是對稱分佈的，依照「交錯配列法」來佈局。你們還記得「交錯配列法」嗎？即按照 AB：BA 的模式 ㊷──小三度：大三度；大三度：小三度。在此基礎上，這些三度音程構成的三和弦 ㊸ 也隨之自動交替出現：小三和弦、大三和弦；小三和弦、大三和弦。如此便確保了一切美妙的可能。再者，更具調性寫作手法的是，這九個音中，每個音的前一個音與後一個音皆構成純五度 ㊹，而開頭的四個音恰好對應小提琴的四根空弦 ㊺，這在小提琴協奏曲裡是很便利的手段。事實上，在這部協奏曲裡小提琴首先奏出的就是這四個空弦音 ㊻。接下來，從音列的第九個音開始㊹ⓐ，我們發現最後四個音恰好構成我們上週結實的老朋友──德布西式的三全音 ㊼，跨越了三個全音級構成了全音階 ㊽。各位還記得嗎？德布西的全音階正是基於三全音生成。

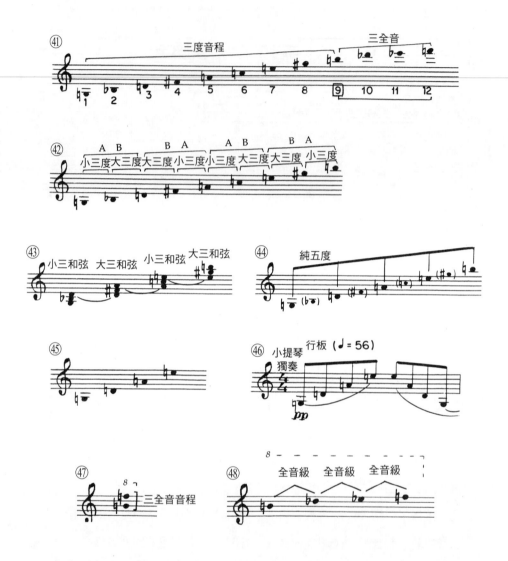

　　歸根結柢，貝爾格所選取的音列深深根植於音樂的舊傳統之中，並且通過層出不窮的手法，不斷強化傳統的感覺——有巴赫式的轉位，有貝多芬式的碎片化，有舒曼式的節奏不確定性，更不可少的是維也納作曲家必備的圓舞曲。具體而言，這部《小提琴協奏曲》是一首鄉野風格的圓舞曲，或者照奧地利人的說法，稱為「蘭德勒舞曲」（Ländler）。如果將這首作品第一部分尾聲的諧

諧曲樂章與荀白克《作品二十三號》裡的小小圓舞曲相比較——不，當我沒說，不要把它和任何音樂比較，只要享受悅耳柔和的維也納風格就好。 ㊾

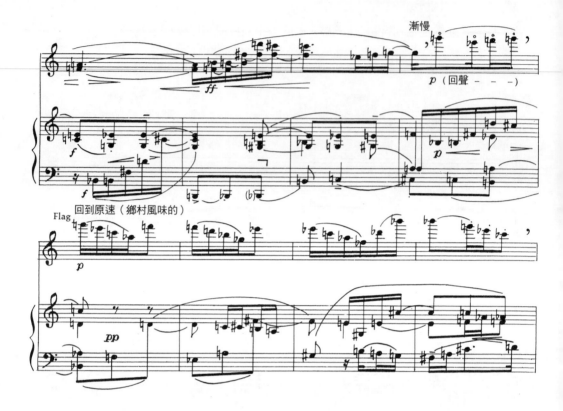

是不是很甜美？幾乎就是薩赫大蛋糕配維也納生奶油。但它絕不僅是維也納生奶油。它嚴格遵照十二音作曲法，只不過作品置身於調性的空間裡，我們可以真切感受到作品的溫暖和魅力。有沒有注意到，樂章結尾處明顯的調性意味？ ⑤⓪ 最後那個清晰可辨的主和弦恰是貝爾格音列裡的頭四個音 ⑤①，悅耳的三度音程美妙地疊在一起，最終音樂落在了令人震驚的G小調七和弦上。因此，

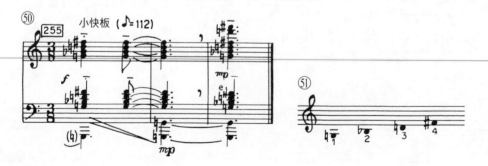

調性與無調性之間這種具有決定性的關鍵歧義，經過處理就能夠產生完全正面的美學表層。處理手法千千萬萬種，這只是其中之一。

常然這部《小提琴協奏曲》並不只是奶油般甜美。它也有幾乎難以承受的緊張感，有戲劇性的輝煌，還有奧林匹亞式的寧靜，是一部真正的悲劇作品。在這裡，我不想深入展開，畢竟我們現在講的是荀白克。但我真的很希望再與你們分享這部作品的另一個片段，它以尤為積極正面的方式呈現出「調性—無調性」的歧義。這個就是協奏曲結尾處的柔板，請注意發展音列的尾端。你們應該記得，那跨越了三全音的四個音 ㉒，

亦在其中。還記得「魔鬼之音」（diabolus in musica）嗎？音樂裡的魔鬼。但在這裡完全不是魔鬼，而是天使。因為當這四個音 ㉓ 出現時，恰好與巴赫的眾讚歌《我心滿足》（Es ist genug）的第一個樂句一模

一樣，這首眾讚歌是大家耳熟能詳並喜愛的。最精彩之一便是這頭一個樂句的三全音暗示 ㉔。貝爾格的用法如出一轍——不光是頭一個樂句，包括整首讚歌。音樂剛剛經歷了激烈的高潮，宛如粉碎一切的重錘 ㉕，在這一刻，樂句登場。當高潮退去，我們開始聽到，廢墟中浮現出這樣的聲音：那四個音 ㉖ 構成的樂句在喃喃低語，與消退的重錘聲糾纏在一起。四個音的樂句愈來愈清晰，直到小提琴獨奏突然唱出眾讚歌的旋律。前三個樂句皆在小提琴上被唱出，一個音都不差 ㉗。當然，音樂的行進在這裡，不僅僅是如此簡單轉換。不止小提琴奏出了眾讚歌，另有其他的表達手法同時交織其中，比如音列第一部分的三度音程的對位，以及中提琴聲部的卡農，等等，我不再多說。但接下來，最神奇的事情發生了——你根本想不到在十二音作品裡會發生這樣的事，那首眾讚歌突然在四支單簧管上重複，模仿巴洛克管風琴的聲音，全然是巴赫式的

降 B 大調和聲。當然，依舊有幾個「錯音」在背景裡徘徊，但四支單簧管所奏出的完整的三個樂句是絕對純正的 58。接著，獨奏小提琴接過下一樂句 59，同樣帶有不和諧的對位，而單簧管再次以巴赫的風格重複了這一樂句 60。以這樣的方式，音樂來到了眾讚歌的尾聲。這是整首音樂裡最震撼人心的段落之一，尤為特別的是，它一路發展成獨特的不和諧高潮，最終卻消退為同樣驚心動魄的寧靜。這個結尾出人意料地落在降 B 大調上。

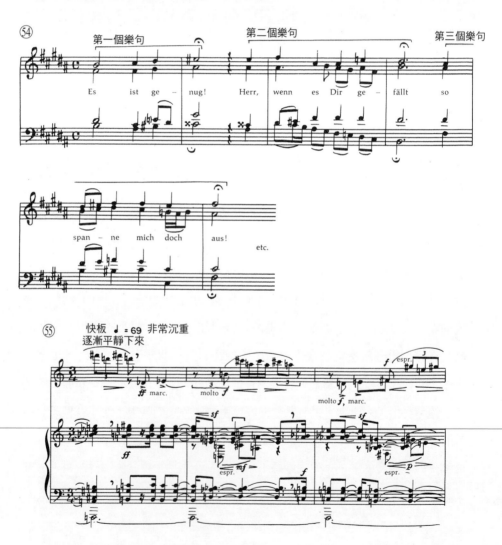

如此一部偉大的十二音作品最終結束於降 B 大調；一個折中的方案。但這個混合方案能眞正解決問題嗎？我們因此可以說一九三五年的這部作品徹底解決「終極歧義」的問題了嗎？各位會滿意這樣的說法嗎？關於「終極模糊性」的宏大問題，我是否還可以做出更進一步的解釋？我們審視了歧義的源起，認識到了調性大分裂，並因循其中一派追蹤了改變音樂史的偉大作曲法的發展歷程，嘗試著以一種冷靜客觀的視角去分析荀白克，可到頭來卻讓阿班‧貝爾格包攬所有的榮耀？這樣就夠了嗎？當然不夠，還有更多需要辨明之處。啓迪之光就存在於古斯塔夫‧馬勒的思想與先知性的靈魂中。稍作休息後，我們就來聽聽馬勒，特別是他的交響曲遺作，即《第九號交響曲》的末樂章柔板。我想，在聽過馬勒《第九號交響曲》後，一切會變得明朗起來。我們也許會獲得一個全新的視角。

II

如果休息期間你眞的思考過了，此時腦子裡必定會有很多尖銳的問題。首先，爲什麼是馬勒？馬勒和荀白克有什麼關聯？關係大著呢！首先早在二十世紀初，馬勒曾支持並鼓勵過的一位年輕同事，就是荀白克。但他與荀白克的關聯不僅如此。再者，爲什麼稱《第九號交響曲》是馬勒最後的遺囑？爲什麼不是《第十號交響曲》，那部傑出的未完成之作？還有爲什麼要用馬勒來結束一場以「二十世紀危機」爲題的講座？這不是走回頭路嗎？我們已經隨著貝爾格和荀白克進入了二十世紀中葉，爲什麼現在又要回到命運攸關的一九〇八年？因爲，正如艾伍士同年創作的《未解的問題》，馬勒的《第九號交響曲》也是一個偉大的問題，而且它不僅是個問題，還深刻揭示了一個答案。我本來準備像往常一樣，在鋼琴上分析這部作品，深入探索導致馬勒分裂的二元性——既是作曲家又是指揮家，既是基督教徒又是猶太人，既世故又天眞，既偏於一

隔又面向世界。這一切導致其音樂組合呈現出精神分裂般的動態，以及馬勒本人對於調性十分矛盾的態度。我也設想過，通過詳細分析他對倚音的處理，來觸及調性危機的本質；通過審視其「懸而未決」的緊張感，以及他嘗試捨棄調性時那種心不甘情不願的糾結——爲我們進一步解釋之後荀白克與史特拉汶斯基之間不可避免的分裂提供相應的理論。時隔若干年後，我再次拿起總譜，充分感受到馬勒的痛苦，因爲他深知自己是那一脈的最後一人，自己是偉大的交響樂之弧的最後一段。這一圓弧發端於海頓、莫札特，在他這裡終結。我還意識到，一切註定要由馬勒來總結，用他回顧德奧音樂的整個歷程，對它打上一個結。這個結絕不是漂亮的蝴蝶結，而是馬勒拿自己的神經與肉身打的可怕死結。

當我重新研究這部作品，尤其是末段樂章的時候，我比預期得到更多答案。（每每重新研究一部偉大作品時，我們總會獲得新的東西。）其中有一個最驚人、最重要的答案，它闡明了從那時到今日整個世紀的主題：我們這個世紀是死亡的世紀，馬勒正是那個用音樂作預言的先知。我想與各位談談這個答案，捨棄鋼琴或視覺輔助，用一種不同於以往的交流形式。這部《第九號交響曲》給出了重要的語義解讀，一番無限寬廣的說明，告訴我們所謂的二十世紀危機是什麼。

爲什麼說我們這個世紀是前所未有的、被死亡纏身的世紀呢？難道這樣的說法放在別的世紀就不成立嗎？比如十九世紀，曾經以如此詩意的方式關注死亡。後有華格納的《愛之死》（*Liebestod*），前有濟慈的《夜鶯頌》（*Nightingale*），那一句——「我幾乎愛上了靜謐的死亡，用無數詩意的辭藻輕呼他名……」沒錯，從詩意和象徵性的角度而言，的確如此。所有世紀，整個人類歷史，不都是掙扎求生、面對死亡的漫長歷程嗎？是的，沒錯。但此前人類從未面臨過全球性的生存危機，沒有面臨過全面的死亡與整個種族的滅

絕。並非只有馬勒洞察到這一點，還有其他偉大的先知預見了我們的掙扎，包括佛洛伊德、愛因斯坦、馬克思在內皆有過預言，甚至斯賓格勒與維根斯坦，馬爾薩斯與瑞秋‧卡森。所有這些人都是現當代的以賽亞和約翰，紛紛從各自的角度做著同一番佈道：「悔改吧，末日即將到來。」詩人里爾克也說：「你必須改變你的生活。」

　　二十世紀從一開始就是一部糟糕的戲劇，完全是古希臘戲劇的對立面。第一幕：貪婪和虛偽導致一場種族滅絕的世界大戰，戰後的不公正與歇斯底里，繁榮、暴跌、極權主義。第二幕：貪婪和虛偽導致一場種族滅絕的世界大戰，戰後的不公正與歇斯底里，繁榮、暴跌、極權主義。第三幕：貪婪和歇斯底里⋯⋯我不要再往下講了。對策是什麼呢？邏輯實證主義、存在主義，科技高速發展，飛向外太空，懷疑現實：總而言之，是一種彬彬有禮的被迫害妄想症。近來，這些症狀同樣表現在華盛頓特區身居高位的那群人身上。對於我們個體而言，又有哪些應對方式呢？大麻、亞文化、反主流，開啓潛意識、關閉潛意識，無所事事，擠出時間賺錢。一波新的宗教運動相繼湧現：拜古魯上師、拜比爾‧格雷厄姆（Bill Grahamism）。另有一波新藝術運動，比如具象詩和約翰‧凱吉的靜默。這裡才緩和了，那裡又整肅了。一切皆受制於死亡天使的股掌中。

　　假如你在一九〇八年就知道這一切，假如你像馬勒般極度敏銳，從直覺上知道將來會發生什麼，你會怎麼辦？你會做出預言，而其他人遵循你的道路。還有荀白克與史特拉汶斯基這兩位繼承馬勒衣缽的先知，儘管他們有著天壤之別，但都在相反的道路上奮鬥著，努力避免不幸的結局，保持音樂不斷持續地發展。實際上，本世紀所有真正偉大的作品都誕生於絕望或抗爭，或是為逃避絕望或抗爭而建的避難所。這些音樂無一例外地被「痛苦」滲透。想想沙特的《嘔吐》、卡繆的《異鄉人》、紀德的《偽幣製造者》；《太陽照常升起》、《魔山》、以及《浮士德》、《最後一個正直的人》，甚至《蘿莉塔》。另有畢卡

索的《格爾尼卡》、基里訶、達利等人的畫作；還有艾略特的《雞尾酒會》、《大教堂謀殺案》、《四重奏四首》，奧登的《焦慮的年代》，以及他創作生涯的巔峰之作——《暫時》（*For the Time Being*）；還有帕斯捷爾納克（Pasternak）、聶魯達、希薇亞·普拉斯。銀幕上的傑作電影有《甜蜜的生活》，戲劇則有《等待果陀》。當然，還有《伍采克》、《璐璐》、《摩西與亞倫》，布萊希特的《勇氣媽媽》。沒錯，還有《艾蓮娜·瑞格碧》、《生命中的一天》、《她離家出走了》。這些也是誕生於絕望中，涉及到死亡的偉大作品。所有這一切，馬勒都預見到了。這就是為什麼他拼命拒絕進入二十世紀，這個死亡的年代，信仰的終點。苦澀而諷刺的是，他確實成功避開了這個世紀——一九一一年，正當盛年的他早早離開了人世。

玄妙的是，零散的拼圖是如何連接在一起的。馬勒和他要說的話滲透在他接觸的每一樣事物裡。想想《悼亡兒之歌》（*Kindertotenlieder*），詩裡描述了呂克特的孩子的死，不久，馬勒自己的孩子也夭折了。而崇拜馬勒的阿班·貝爾格，把《伍采克》題獻給了馬勒的遺孀阿爾瑪，把《小提琴協奏曲》題獻給阿爾瑪年輕美麗的女兒曼儂·格羅皮烏斯（Manon Gropius），這一切都沾染了死亡的氣息。比如，我們剛才聽到的《小提琴協奏曲》是貝爾格生前最後的作品，寫於一九三五年。那一年他去世了，享年五十歲，恰巧與馬勒去世時的年紀一樣。諸如此類的巧合還有許多，但我們不要陷入超自然的神祕主義。這些事實已經足夠說明問題了。貝爾格年輕時碰巧聽過馬勒《第九號交響曲》的演出，他隨即給在維也納的妻子去信，稱自己剛剛聽到了有生以來最偉大的音樂，諸如此類的話。我個人強烈地感受到這種共鳴。幾年前，我在馬勒當年所在的城市維也納演出他的作品。（馬勒的作品在當地被納粹禁演多年，那是第一次重新演出。）當時，貝爾格的遺孀也在，一位光彩奪目的老太太。每次排練，她總會到場旁觀，激動與欣喜全寫在臉上。我們就此相識。她成了活生生

的見證與通往舊日時光的通道，帶我回到貝爾格、荀白克以及馬勒被死亡籠罩的瓜葛中。另一個見證者是阿爾瑪‧馬勒，她在紐約參加了我的馬勒慶典演出排練。我開始感覺到，自己與馬勒要傳達的資訊有了直接的聯結。

如今，我們都已經知道馬勒要說什麼，他借《第九號交響曲》傳達了想說的話語。馬勒要說的是壞消息，然而當時的世界沒心思聽。這也是馬勒死後五十年裡，其音樂一直遭到忽視的真正原因，而不是我們通常聽到的那些理由——太長、太難、太浮華云云。他的音樂說白了就是太真實，傳達的東西太可怕，不忍卒聽。

到底是怎樣的消息？當時的馬勒看到了什麼？他看到了三種死亡。首先，他強烈感受到自己近在眼前的死亡。（《第九號交響曲》開篇幾個小節正是在模仿他的心律不整。）其次，他預見了調性的死亡，對他而言也就意味著他所熟悉和熱愛的音樂本身的死亡。他最後的作品既是在與生命告別，也是與音樂告別。想想《大地之歌》（*Das Lied von der Erde*）最後的「告別」（Abschied）好了。還有備受爭議的未完成的《第十號交響曲》，這部作品向荀白克式的未來跨出了嘗試性的一步，也有很多人嘗試續寫。即便如此，對我而言，《第十號交響曲》已然是一個圓滿的樂章，又一首讓人心碎的、訴說告別的柔板，包含太多的告別。我確信，馬勒永遠不可能寫完整部交響曲，即使他活下來也不行。早在《第九號交響曲》裡，他就已經把要說的都說盡了。

最後，他還預見到第三種死亡，亦是最重要的一種——社會的死亡，我們浮士德式文化（Faustian culture）的死亡。

既然馬勒認識到了這一點並傳達得很清楚，而我們自己也心知肚明，剩下的問題是，我們怎麼生存下來的呢？我們為什麼還在這裡掙扎前行？我們現在直面的是真正終極的歧義性，即人的精神（human spirit）。這是最令人著迷的一種歧義性：正如我們每個人的成長，成熟的標誌便是學會接受死亡，但我們

依然孜孜不倦地追求永生。我們可以相信萬事轉瞬即逝，甚至萬事皆空，但我們依然相信有未來。我們就是有這樣的信仰。長達三小時的《甜蜜的生活》裡演盡了最卑鄙的墮落，但我們走出電影院後，依然能夠從純粹的電影創造力中汲取能量，擁有一雙翅膀，讓我們能夠飛向未來。同樣的真實還發生在劇院裡，在目睹戈多的絕望後；或者是在音樂廳裡領受《春之祭》極富挑釁的暴烈後，甚至是聽完披頭四《左輪手槍》（Revolver）裡少年苦樂參半的憤世嫉俗以後，我們仍會生出翅膀。我們一定要相信那種創造力。我肯定相信。若是不信，為何還要大費周章地做這些講座？肯定不是為了坐在這裡，公開宣告世界末日。我們內心，包括我的內心，一定存在某種力量驅使我們想要前行。我教書育人就是因為相信前行的力量。我與各位分享對過去的批判性感受，努力描述和評估當下，這些都隱含了對未來的堅定信心。

我希望這能夠解答前面那個問題，為什麼要用馬勒來結束一場關於荀白克的講座。因為荀白克是本世紀人類精神最偉大的代表之一，說到底，那種精神是我們唯一的希望。他代表著「歧義的人」的原型：一邊不由自主地策劃著自我毀滅，一邊飛向未來。在下一講也就是最後一講裡，我們會發現史特拉汶斯基也是如此。整個「終極歧義性」都可以在馬勒《第九交響曲》最終樂章裡聽到，作品用聲音呈現了死亡本身。矛盾的是，每次聽到它又能帶來振奮人心的力量。

當各位聆聽這段終曲時，要嘗試著去瞭解在它之前發生了些什麼：三個巨型樂章，每一樂章都是一番告別，各不相同。第一樂章本身就像一部偉大的長篇小說，一部充滿柔情與恐懼的痛苦傳奇，備受扭曲的對位與和聲上的屈從充斥著整個樂章。它是在向愛告別，向 D 大調告別，向主調告別。第二樂章是一首諧謔曲，可以說是一首超大型的蘭德勒舞曲。在此，我們經歷了與大自然的告別。音樂是苦澀的回憶，召喚出青春時代的純真無邪與世俗歡樂。緊接著的

第三樂章又是諧謔曲，但這次傳達的是荒誕，是揮別忙碌的世界、都市生活——告別雞尾酒會、商場市集、烏煙瘴氣的職場以及對功名的渴求，喧囂而空洞的笑聲。三個樂章都在調性的懸崖邊搖搖欲墜，徘徊在死亡的邊緣。

直到這一刻，第四樂章登場，也是最後一個樂章——那個柔板，最後的告別。它以祈禱的形式出現，可以說是馬勒生命中最後一曲眾讚歌，祈禱重建生命、調性與信仰。這是不加掩飾的調性音樂，體現在各個方面：比如開頭簡潔的自然音階讚美詩曲調，以及窮盡各種可能的半音化歧義。這同樣是一番充滿激情的、熱切的祈禱，從一個高潮到另一個高潮，一次比一次熾烈。但是問題沒有解決。在這一波又一波的祈禱過程中，不時穿插著突然而至的冷靜。一種通透蔓延四周，如冰灼感，那是純粹的冥想，心如止水的禪意。這是一種全新的祈禱，是平和的接納。但是，同樣沒有解決。然後他寫道：「激烈地爆發！」（Heftig ausbrechend！）此時，絕望的讚美詩再次出現，比先前強烈得多。這就是馬勒的雙面性，回歸西方式的宗教祈禱，然後突然又是冷靜的東方式祈禱。這個游移不定是其兩面性的最後一番體現。當讚美詩最後一次響起，他幾近崩潰。所有馬勒能給的都在這讚美詩裡了，哽咽的、殉道式的最後一搏。一瞬間，高潮尚未達成便退去了——這個高潮本來可以導向解決，但它沒有。這孤注一擲的努力因為目標不明而失敗了。退卻，暗示了放棄，繼而又是一次暗示，之後便是真的放棄了。

就這樣，我們來到了難以置信的最後一頁。我認為，所有藝術作品都比不上這一段落讓我們更接近死亡體驗，放棄一切的體驗。這一段慢到令人髮指，馬勒在樂譜上標注了「極慢板」（Adagissimo），音樂速度術語裡最慢的一種。似乎還嫌不夠，他又寫道：「Langsam」（慢）、「ersterbend」（消退）、「zögernd」（遲疑不決）。這些似乎依然不足以指示時間幾乎靜止的效果，馬勒在最後幾小節又添加上「äußerst langsam」（極慢）。非常可怖，彷彿被施

了定身術，每一縷聲音都分崩離析。我們牢牢抓住這一縷縷聲音，在希望與屈服間徘徊不定。這千絲萬縷的聲音讓我們與生命相通，現在它們一縷接著一縷地消散了。縱使我們奮力抓住，它們還是從指縫裡消失。它們化為無形的過程中，我們不願撒手。手裡還剩兩縷，然後一縷，一縷……突然全沒了。這凝固的瞬間，僅剩下沉寂。然後，又飄來一縷，斷裂的一縷，兩縷，一縷，沒了。我們幾乎愛上了安逸的死亡。我們從來沒有像現在這樣覺得死亡是一件奢侈的事，在夜深人靜時沒有痛苦地終結。終結之後，我們失去了一切。而馬勒的終結讓我們獲得了一切。

（講座以聆聽馬勒《第九號交響曲》最終樂章結束。）

第六講

大地之詩

大地的詩啊永遠不止，

當驕陽炎炎百鳥昏暈，

躲進了樹蔭，有個聲音

在草旁樹籬間飄盪；

那是蚱蜢在領唱，

在盛夏日沒完沒了歡唱，興奮之餘，

就在草叢享受片刻的閒適。

大地的詩啊永遠不止，

在寂寞的冬夜，霜雪地

織出一片靜寂，爐邊的蟋蟀

唧唧吟唱，溫馨洋溢，

睡意朦朧中恍惚聽得，

綠草如茵的山坡上蚱蜢的呼喚。

——濟慈[17]

（講座開始前，伯恩斯坦在鋼琴上演奏《阿依達》的一小段芭蕾音樂。）

[17] 譯註：節選自濟慈的詩〈蚱蜢與蟋蟀〉（On *The Grasshopper and the Cricket*）。

我知道你們在想什麼：這個人瘋了，失去理智了。我們講座的題目是「大地之詩」，可他卻在彈奏《阿依達》裡的芭蕾舞曲 ①。

沒錯，有點瘋狂。我也確實在彈《阿依達》裡的芭蕾舞曲。這是我的最後一講，真令人沮喪。既然是最後一講，瘋狂一下也無妨。給大家準備這些系列講座已經成為我生活的一部分，就這麼放下，的確捨不得。所以我話說在先：最後一講會十分漫長。如果你覺得前幾講已經夠長了，那麼待會你就不會這麼想了，這是我媽媽以前常對我說的話。

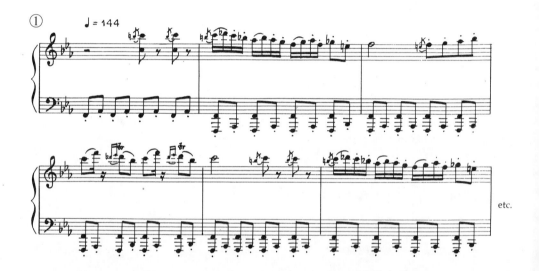

但瘋狂事出有因。關於威爾第的這首作品，我有個非常嚴肅的問題要問各位。你們認為這是「真誠的」音樂嗎？威爾第寫這段音樂是否真正出於「自我表達」的需要？你肯定會爭辯：這樣問不公平。對於一個義大利人寫的冒牌埃及芭蕾舞曲，你不能妄下定論。那麼，這段呢 ②？《茶花女》這段旋律是威爾第拿手的，對吧？那麼它是真誠的嗎？亦或者，只是為了給男高音炫技？這段又如何 ③？奇想樂團（The Kinks）是真誠的嗎？再比如，莫札特的這段華彩

呢 ④？這是眞誠的音樂嗎？還是僅僅爲了鋼琴演奏者炫技而作？話說回來，《帕西法爾》（*Parsifal*）又有多眞誠呢 ⑤？極盡奢侈的華格納，身披上好織錦綢緞製成的精美晨衣，坐在灑滿珍稀香水的房間，四周懸掛著迷人的織物。他就在這樣的環境下創作聖愚懺悔的故事。這是關於眞誠的圖景嗎？看上去一點也不像。但事實是，我剛才提到的每一部音樂，從各自的角度而言都是眞誠的。這究竟是怎麼回事呢？

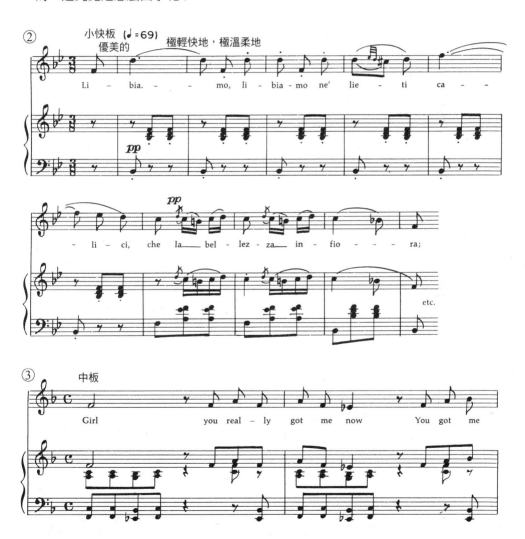

So I can't sleep at night

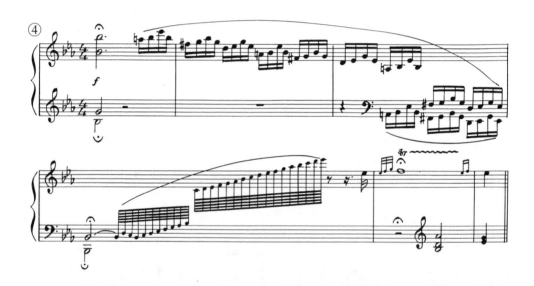

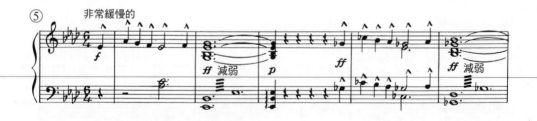

　我之所以拿這個問題折磨你們，是因為上一講之後，這個問題一直折磨著我。我一直在思考史特拉汶斯基，以及大分裂後的另一陣營。各位是否還記得我提過的阿多諾的著作《新音樂的哲學》。阿多諾在書中將荀白克與史特拉汶斯基視為對立的兩極進行論述。如果你記得，你應該能回想起他如何把整個現代音樂歸為此二人的決裂，各自引領一場運動，彼此勢不兩立。荀白克領導代表正義的一方走在正確的道路上，而史特拉汶斯基則滿肚子欺騙與詭計，是名副其實撒旦之子。正如我們通過艾伍士《未解的問題》所看到的，二十世紀的二元對立主要體現在調性與非調性的分裂。那麼，為何阿多諾如此糾結於二元對立呢？其實，這個對立於他而言遠不止這些，它引發了關於真誠的思考。阿諾德對「真誠」的定義是直抒胸臆的情感表達，主觀的、發自肺腑的。在他看來，要延續偉大的真誠的華格納式路線，即「神聖的德意志藝術」（Die heilige Deutsche Kunst），唯一可行的是走荀白克那條路。不僅要借鑑荀白克早期的浪漫主義音樂，而且要借鑑他全部的作品，包括調性的、無調性的以及序列的。阿多諾認為，與此相對立的是史特拉汶斯基冷峻的智識，史特拉汶斯基排斥「唯有直抒胸臆才是富有表現力的表達」，以及他過份講究的風格主義，等等。在阿多諾眼中，這些都意味著空洞、華而不實。

　誠然，阿多諾真正探討的是藝術與匠氣之間的區別。藝術能雕琢到什麼程度而仍不失為藝術？其實，不同的時代、不同的風格時期、不同的文化各有各的選擇，不能一概而論。但不論何時何地，藝術的創造始終涉及特定的技巧，

在今天仍是不可省去的一環。從某種程度而言，藝術家就是工匠，要藝術就得有技術。因此，不可能找到阿多諾口中那種絕對劃清界線、非黑即白的案例——稱真正的藝術是主觀的、真誠的；其他的則歸於匠人之作，因而是偽劣的。藝術比這微妙得多，也有趣得多。比如，在觀看契馬布埃（Cimabue）的聖母像時，我們充分理解將頭部作四十五度傾斜的畫法源於拜占庭的傳統技法。但我們的感動就會因此削弱嗎？狄倫·湯瑪斯的〈羊齒山〉（Fern Hill）帶給我們的震撼，會不會因為傳統的威爾士音節手法運用而有所減損？絲毫不會，完全不影響。〈羊齒山〉絕妙至極，美到飛起！我們要讚美賦予它翅膀的匠術，讚美一切讓情感在審美上得以呈現、得以被理解的匠術。不論是簡單的節奏、韻律，還是最複雜的十二音序列。其實，很容易說明十二音列是整個二十世紀人為痕跡最明顯的作曲手法，它是一個對抗人類本能的概念，整個十二音體系就是一個巨型人工產物。我無意另作例舉，因為它說明不了任何問題。這與阿多諾用來反對史特拉汶斯基的例子一樣，是不正當的解讀。他認為史特拉汶斯基是變節者，是異端，是一肚子花招的邪惡巫師。

恰恰是史特拉汶斯基，這個魔鬼之子，這堆花招，以救贖天使的面目出現，及時領導了偉大的拯救行動，在一次大戰前緊要關頭的那些年裡引領了拯救調性的大計。馬勒於一九一一年去世，德布西緊隨其後，看起來就像個劇終落幕，彷彿他們把調性音樂一起帶進了墳墓。但復甦就在眼前；即使荀白克放棄了調性，史特拉汶斯基卻在一部名為《火鳥》（Firebird）的作品裡將調性發揚光大。荀白克費盡心力拯救音樂的方式是延續偉大的主觀傳統，半音化、浪漫主義；而史特拉汶斯基則引領傑出的新一代作曲家，主導了一場全新的運動，這些人準備為奄奄一息的境況注入生機。阿多諾會說：「啊哈，人工呼吸，這只是權宜之計。」但又如何呢？這場「臨時應急」拯救行動持續了整整半個世紀，有什麼不好嗎？四十多年來，偉大的史特拉汶斯基所做的是想方設法令

調性「保鮮」。阿多諾又要說了，史特拉汶斯基是用冷藏的方式來保鮮，把生命力都凍死了。這話充滿敵意，描述的卻是實情。所謂的「新客觀主義」（new objectivity），意在一種更俐落、更冷靜，有些許冷藏意味的表現。之所以造成這樣的效果，是因為創作者與被創造的事物間保持著客氣的距離，將視角稍稍後移，以遠觀的視角對待音樂。

我用了兩個看似不可兼得的詞：「客觀」和「表現」。是否可以既客觀又有表現力？是否真的存在「客觀表現力」？審美上可能成立嗎？不僅可能，而且一直存在，歷史上很多美妙至極的音樂都是由此產生的，包括中世紀、巴洛克、古典、現代，尤其是伊果·史特拉汶斯基的音樂。

當史特拉汶斯基在音樂界嶄露頭角時，這種客觀的表現力已蔚然成風。不僅看起來很正當，而且絕對是必要的。從華格納到荀白克，德國音樂一直充斥著繁冗的、幾乎病態的主觀主義，這種全新的「個體抽離」的姿態是一股早晚要出現的反抗。這股反抗以巴黎為中心逐漸發展興盛，巴黎也因此成為新音樂的陣地。早在世紀之交——甚至還要早，在一八九八年，已經出現了艾瑞克·薩提（Erik Satie）那樣令人耳目一新的簡潔聲音 ⑥，全然地無拘無束，漫不經心地傳達著音樂客體，刻意回避當時所謂的「自我表現」。這裡有一個驚人的對應，比如畢卡索畫作裡有相類似的反浪漫主義的態度。這種態度同時還體現在寫作裡，只要想想考克多（Cocteau）就好了。

事實上，薩提、畢卡索、考克多三人在一九一七年合作過，創作了一部瘋狂的、臭名昭彰的芭蕾舞劇——《遊行》（Parade）。其中，所有你能想得到的「反華格納」手段被用得淋漓盡致。也許我應該說「反主觀主義」或者「反浪漫主義手段」，（我不想對偉大的華格納有不公正的詆毀）——也許甚至可以叫「反資產階級」，正因為如此，這態度才顯得如此「反真誠」，尤其在資產階級眼中更甚。對很多人而言，《遊行》明明就是反藝術。這也不無道理，

因為它反對的是十九世紀晚期笨重、誇張、自戀的藝術。就這個意義而言，《遊行》無疑可稱為真誠的藝術。儘管瘋瘋古怪，但真誠不輸《阿依達》裡的芭蕾音樂。不妨聽聽《遊行》裡的這段散拍音樂 ⑦，表現的都是瑣事卻絕對真摯動人。

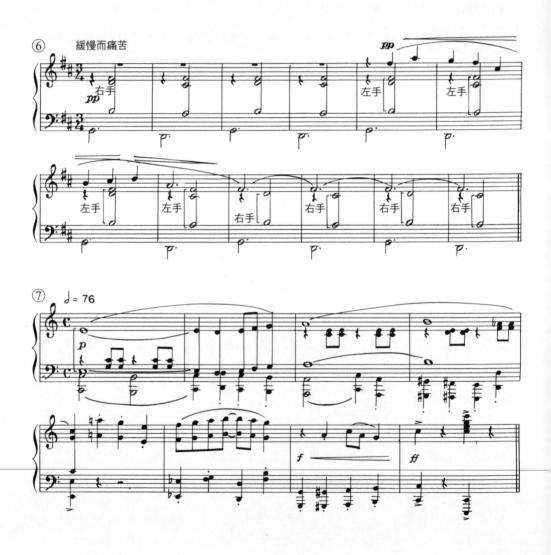

它絕沒有到反藝術的地步，只是古怪而已。這種風格發展到極致就是達達主義（Dadaism）：調戲藝術乃至調戲公眾。當時的口號是「嚇唬資產階級」。《遊行》的總譜裡包含極具創新的音樂表現，如，打字機的敲擊聲，加了擴聲的水坑。總之，諸如此類的聲音還有很多。如今我們身邊到處充斥著這樣的東西，以至於我覺得達達主義者已經是當今文化裡最保守，甚至最反改革的元素。

很可惜，我們當今的文化界並沒有如史特拉汶斯基這樣的人物。史特拉汶斯基是適逢其時的天才，在恰當時機出現的恰當的人，他能讓審美上的客觀性行之有效，能從中創造出美妙的音樂。即使在動感強烈的、「情緒化」的作品如《彼得洛希卡》和《春之祭》裡，他也保持著一定距離。身為作曲家，如今他不再表現自我，不再表現他內心的矛盾或精神世界的圖景。確切地說，他在思索一個他深深牽絆的世界。他迷戀《彼得洛希卡》裡那個狂歡的俄羅斯，亦或者《春之祭》裡宛如夢境的異教的俄國。史特拉汶斯基沉浸於那些世界中，用音樂記錄下這些世界向他表現的東西。所產生的音樂就是一種未經浪漫加工的審美文獻，一種客觀的呈現。在《彼得洛希卡》開頭幾個音符中 ⑧，你能立

卽感受到這種氣質。我們聽到的不是史特拉汶斯基，而是他以自己的語言所記錄的某些俄羅斯生活一個方面。隨著音樂的進行，出現了手搖琴 ⑨、蒸汽笛風琴、芭蕾舞女郎的玩具圓舞曲、訓練有素的跳舞熊、木偶的舞蹈 ⑩，等等。一樣東西接著一樣。相應地，音樂也變得愈來愈客觀。卽使在最情緒化的瞬間，比如「彼得洛希卡的悲傷」⑪，也保持著客觀感。多麼動人的機械感啊。史特拉汶斯基的呈現方式越機械、越冷淡，音樂就更打動我們。再來聽聽「彼得洛希卡的絕望」⑫。如軍號般客觀。《春之祭》亦如此，精彩絕倫的開頭遠遠向我們飄來 ⑬；史特拉汶斯基讓它朝我們靠近，但他本人——那個伊果的自我——依然對我們敬而遠之。這就是爲什麼身處這個世界的阿多諾無法視其爲「眞誠的藝術家」。眞誠的作曲家應當直接地、主觀地表達情感，如舒伯特說，「你是安寧。」（Du bist die Ruh'）華格納就是這麼做的，荀白克也是。可史特拉汶斯基呢？你能想像史特拉汶斯基像他們那樣說著「我愛你」嗎？絕無可能。他是個了不起的藝匠，不會這麼直白。

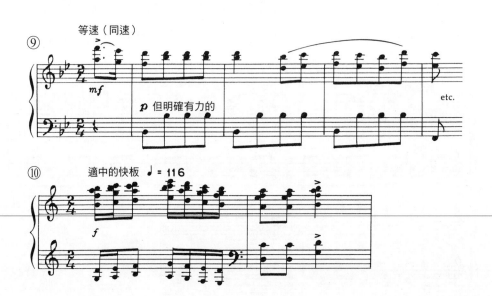

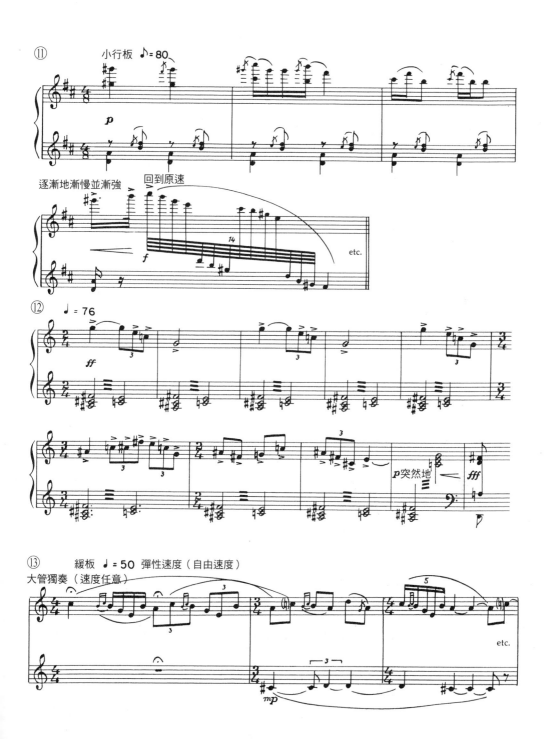

那麼，他的技藝是什麼呢？他那魔術師的袋子裡到底裝了些什麼把戲呢？正是上一講我承諾各位的——更強的、更好的歧義性，持續不斷的保鮮劑以保持調性生命力，延續音樂進程。我們的目的是要看清這些調性保鮮劑，最清晰簡單的方式就是通過貫穿之前幾講的三大語言學模組：音韻學、句法學、語義學。還記得嗎？顯然，隨著不和諧音的快速增加，樂聲發展進入新的階段。這意味著史特拉汶斯基的調性素材裡有了驚人的新型添加劑——一種打破傳統和諧規則的自由。

但是，什麼叫「自由的不和諧音」？僅僅是爲了語不驚人死不休而隨意使用錯音嗎？當然不是——儘管不可否認，製造驚人效果也是拯救行動的一部分。還記得那句口號嗎：「嚇唬資產階級！」不過，這種新的不和諧的發端具備更深層的基礎意涵，並且遠更嚴肅、更有規劃、更系統。簡單地說，理解這種新的不和諧有兩種方式。其一，把它視作三和弦概念的擴展 ⑭。比如，一個三和弦也可以是七和弦，還可以是九和弦、十一和弦、十三和弦——這些都構成了新的調性不和諧。《彼得洛希卡》的木偶舞正是採用了這樣的方式（見 ⑩），卽延伸自三和弦。

⑭　三和弦　　七和弦　　九和弦　　十一和弦　十三和弦

此外，還有第二種方式來理解不和諧的快速增加，卽「多調性」（polytonality）這一全新的概念，也就是同時採用不止一種調性。類似通過「染色體分裂」來拯救調性體系，令其保持新鮮。更具體地說，就是把任一給定的和聲分裂爲兩種或兩種以上的和聲，且多種和聲同時行進。如果有兩種調性，稱爲「雙調性」（bitonality）；兩種以上，則稱爲「多調性」。

音樂學者總是將《彼得洛希卡》裡的一個和
弦視作最重要的雙調性陳述，因為該和弦可以被
清楚地分析，又有非常強烈的戲劇效果。這個著
名的和弦 ⑮ 依然是由兩個簡單的三和弦構成，純
粹的三和弦——C 大調和升 F 大調。分開來看，
它們可以說是純粹的；但我們已經瞭解 C 與升 F
之間的關係了，對不對？這個特殊關係立即就解
釋並澄清了這個和弦裡的矛盾特質，也就是音樂
中的「魔鬼音程」——三全音 ⑯。想必各位現在
對它已瞭若指掌。這與我們在德布西《牧神的午
後》裡發現的三全音一模一樣。事實上，整部作
品都是構建在這個三全音基礎上。在上一講中，
我們發現這個三全音是阿班‧貝爾格《小提琴協
奏曲》裡的關鍵要素。現在依然是這幾個音，它
們起到全新的作用：在兩個純粹的三和弦之間建

立不穩定的三全音關係，從而產生不可思議的、醒目的歧義性 ⑰ ——用音樂
完美喚起了木偶彼得洛希卡內心的雙面性，一堆木棍與破布包藏著一顆熱切的
人類之心。

但是，雙調性的功能並不只有產生雙面性。我們還必須認識到一個明顯的事
實，兩個不同的和弦組合在一起就會自動生成一個新和弦，一個全新的音樂單位。
比如，《春之祭》開頭著名的、原始色彩濃烈的砰砰作響是怎麼回事 ⑱？
是不是就隨機砸幾下，手指落在哪裡就是哪裡嗎？恰恰相反，重複出現的和弦
是經過雙調性精心構思的結果。很清楚，這個和弦可以分為兩個獨立又相輔相
成的和弦，一個 ⑲ 疊加在另一個上面 ⑲ₐ。要注意，它們各自都是完美的和諧

音程。下方構成純粹的 E 大調三和弦（或者依照史特拉汶斯基的記譜法，稱爲「降 F」，總之，是一回事），上方是傳統的屬七和弦，落在降 E 上。各自都是再有調性不過了，對不對？但合在一起 ⑳ 就成了狂野的不和諧音程。這是一種全新的看待調性和聲的視角，新穎的史特拉汶斯基視角。隨後，他直接縱身躍入另一個雙調性中，這次他把降 E 七和弦的音與 C 大調裡的音對立起來，合在一起就成了這樣 ㉑。但這並非全部，此時還有別的手法在同時進行：大提琴撥弦奏出原先的 E 大調三和弦。如此一來，同時並存的三個和聲獨立體一起奏響 ㉒。這就是多調性之聲。這是全新的聲音，非常尖銳，好似淋冷水浴，但始終在調性系統內。

㉑

㉒

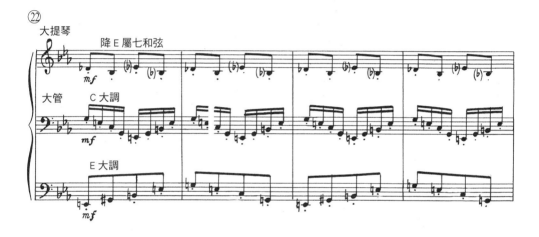

　　當然，多調性並非只是兩三種相近的調性聚在一起，它可以更加複雜。你知道《士兵的故事》（*Soldier's Tale*）這部誕生於一戰期間的傑作嗎？它是一首為七件樂器而寫的室內芭蕾。如果你不知道，請馬上去最近的唱片店（不是用走的，要跑著去），拿下它！那是最爽快的冷水浴。下面是《士兵的故事》開篇進行曲的第一個樂句 ㉓。從多調性角度而言，這裡更微妙一些，由兩件樂器演奏：一把短號和一把長號。短號獨自吹奏這段旋律 ㉔，聽上去是以 F 大調起頭，對嗎？旋即，音樂轉到了 F 小調，突然又出人意料地落在了 E 大調的終止式上。F 大調，接著是 F 小調，接著是 E 大調，所有一切發生在短短的四秒鐘裡。現在來看看位於聲部下方的長號在幹什麼 ㉕ ——居然是降 D 大

調，突然落在 G 大調的終止式，連個招呼都不打。在四秒內，史特拉汶斯基不帶商量地置入了五種不同調性。這就叫更強力、更好的歧義性！看看接下來會發生什麼 ㉖。

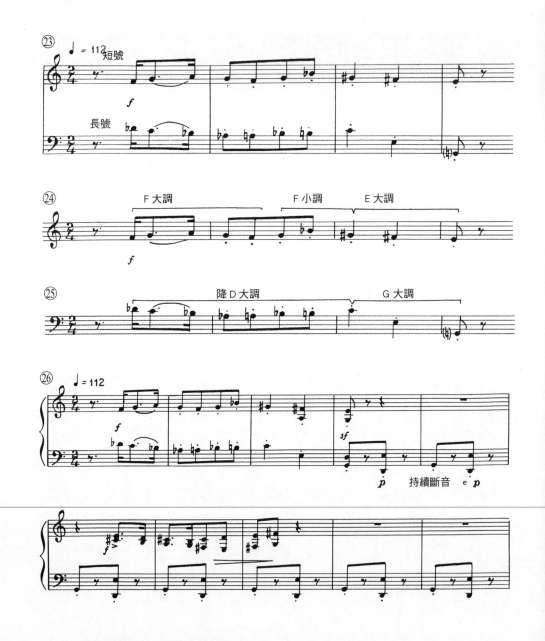

　　現在發生了什麼？一種新的歧義性，新的調性保鮮劑，只不過這回是關於句法的：節奏錯置。各位有沒有注意到，進行曲曲調的句法有多支離破碎？多不對稱 ㉖？可以說，我們所探討的多調性在節拍上，或者說句法層面有個對應物，就是節奏的不連貫。能理解嗎？我們甚至可以稱之為「節奏衝突」。我的老友哈樂德・夏皮洛（Harold Shapero）叫它「伊果的不對稱勾當」。當然，他說這話時是滿懷愛意，甚至敬意的。他的意思是史特拉汶斯基把非對稱手法發展成了獨家藝術。沒有非對稱，哪有史特拉汶斯基作品？無論早期作品還是晚期作品，都呈現出這種妙手回春的新技法。

　　既然要討論句法，我們又可以運用強大的喬姆斯基語言學用語了。史特拉汶斯基採用的正是幾週前我們在莫札特的《G 小調交響曲》裡發現的那些轉換

過程——通過在深層結構採用省略等轉換手法，最終生成屬於自己的全新表層結構。這與布拉克（Braque）或畢卡索的立體派手法很相似，創作者透過棱鏡看物體，結果呈現出視覺的碎片，碎片彼此間都是不對稱的。史特拉汶斯基也是如此：原先隱藏起來的省略和排列如今醒目地一一呈現，高居於表層結構中。

噢，對了，你去唱片行的時候，最好把《婚禮》（*Les Noces*）也收了，除了那十幾部代表作，這大概是史特拉汶斯基最偉大的作品之一。就像舒伯特的歌曲，或者莫札特的鋼琴協奏曲，隨便哪一首聽都是最偉大的。還要聽一下《詩篇交響曲》（*Symphony of Psalms*），這無疑是他最偉大的傑作——也許是本世紀最偉大的音樂。但還要聽聽《春之祭》，同樣偉大。啊，還有《伊底帕斯王》（*Oedipus Rex*），還有《特雷尼》（*Threni*）。可別把《士兵的故事》忘了！無論哪一部，都是最偉大的。《婚禮》同樣是傑作，它將讚美詩康塔塔與芭蕾相結合，故事則講述一場俄羅斯農家婚禮，還是直接來聽吧。

先演奏一小段開場，奇怪的是，這是凶殘且讓人不適的音樂，所對應的場景是女伴為年輕的新娘編辮子的儀式 ㉗。是什麼讓這音樂野蠻而殘暴？依然是《春之祭》例子裡的雙調性（見 264 頁，⑱），只不過調性換了一下，原先的不和諧音 ㉘ 被替換成這個 ㉙。這個尖銳的「不和諧音」與不規則節拍裡的「不和諧節奏」構成鏡像呼應（見 ㉗）。強烈的節拍重音扭曲變形，加劇了殘忍痛苦的感覺，正如雙調性不和諧的效果一般強烈。它與《春之祭》裡的野蠻樂段一樣，每一個重音都像重擊捶打在你身上，總是在意想不到的時候砸下來。左勾拳，右刺拳（見 ⑱）。當然，史特拉汶斯基的音樂裡，這些非對稱不僅局限於所謂的「前衛」作品；還會出現在他最溫柔、最抒情的作品裡，比如《珀耳塞福涅》（*Perséphone*），以及晚得多才寫出的《芭蕾場景》（*Scènes de Ballet*）。我們來聽《芭蕾場景》裡一個簡單的不對稱小片段 ㉚。它聽起來就像是出自莫札特。

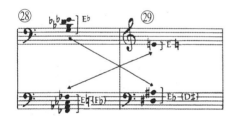

但是，莫札特的非對稱與史特拉汶斯基的
非對稱有一個顯著區別。這個區別非常重要，
就是「樂句性結構」與「動機性結構」的不同。
我知道這話不好懂，但我要表達的意思其實很
簡單：史特拉汶斯基的非對稱結構主要基於「擺
佈動機」，而非你們通常思維裡基於旋律所作
出的分裂──短小的旋律性碎片，由兩個、三
個或四個音組成的簡單構造，以類似立體派的
手法加以處理。還是來看《春之祭》，這裡有
個動機，我們稱爲「A」③，另一個動機，我
們稱爲「B」③。現在來看他是怎麼把玩這兩個

動機的 ③。又是左一拳右一拳地應接不暇。但是，與結尾處偉大的「獻祭之舞」
（Sacrificial Dance）比起來，這都不算什麼，那才是有史以來無可匹敵的凶殘。

雖然凶殘，但它是通過大師精準的技法創作出來的。（能工巧匠，還記得我們先前談到的技藝嗎？）音樂產生自微小的動機樂段，即諸如此類的碎片 ㉞ 或 ㉟ 或 ㊱。這些樂段經過連接、嵌入、排列、擴展以及無休止的重複，總是以不同的模式進行，好比一個巨型萬花筒裡的彩色玻璃碎片 ㊲。這就是「史特拉汶斯基的不對稱勾當」，光彩奪目。

還記得我們講過，相對於「音韻上的不和諧」，「節奏上的非對稱」就相當於句法上的不和諧。同樣地，我們也可以找出多調性在句法上的對應物，這一對應物稱爲「複節奏」（polyrhythm），爲調性注入了一股新鮮力量，又一劑回春靈藥。什麼是複節奏？卽字面意思，正如多重調性意味著多種調性同時出現，複節奏意味著兩種或多種節奏同時出現。舉個例子，假如我先是用左手彈探戈節奏，繼而在它上面疊加一個圓舞曲，如此就構成了簡單的複節奏作品㊳。現在，我們從這個初級的例子轉向偉大的《春之祭》。這裡有一段精彩的《春之祭》節選，堪比一篇以「多節奏」爲主題的論文 ㊴。如譜例所示，這裡的節拍是 6/4 拍，卽每小節有六個四分音符。但這一整頁樂譜沒有一小節與六拍子有關。這個段落裡的每個音都依兩拍一組、四拍一組或八拍一組排列，都是成雙的構思，二的倍數。但你會說，六既是二的倍數也是三的倍數；六就是二乘三。你可以想像這一切導致了多麼複雜的數學混亂。

我試著解釋一番。這裡有兩套節奏，一套嵌在另一套裡。不是兩個節奏，而是兩套節奏。我們把第一套叫做 A，它只包含四拍一組和八拍一組的形式，並被疊置於基本的六拍子之上。這裡的主旋律（正如我解釋過的，與其說是旋律，不如說是動機）是大號奏出的可怕的嘹亮號角，宣告聖賢到來 ㊵。這是原始的、不斷重複的動機，以常規的四拍模式呈現。別忘了，所有這些都是疊加在六拍子上的。繼而，那個曲調（隨便你叫它什麼都行）飾以高聲尖叫的小號，

小號同樣是四拍模式 ㊶。此外，圓號以八拍子在最高音上尖呼著另一段號角花彩 ㊷。到目前爲止，一切都還好。這些元素都是血親兄弟，四拍與八拍，哪怕它們下方是六拍也沒關係。

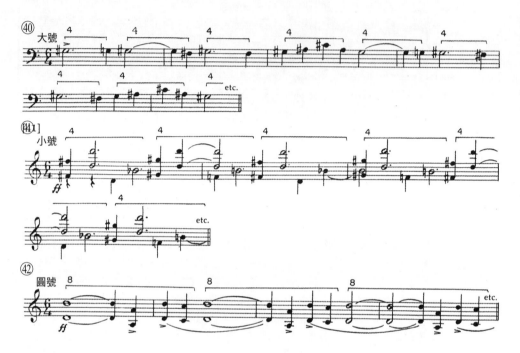

但這些只是其中的一套節奏，下面我們來看 B 套。同樣包含兩拍一組和四拍一組，但它們不是疊加在六拍子之上，而是在它裡面進行，在每個六拍子小節裡面進行。你們能聽懂我的意思嗎，還跟得上嗎？如譜例，只要看打擊樂部分，整個 B 套節奏都在打擊樂部分發生 ㊸。定音鼓猛擊一連串穩定的八分音符轟擊，無需多做解釋，每小節就是十二個八分音符。每小節有六拍。這十二個音再進一步分成四個「子組」，每組頭一個音都是一個特別強的重音 ㊹。各位有沒有聽出每小節的四下重擊？四個子組，每個小分隊包含三個音。別忘了，四個子組包含在一個六拍子的小節裡。四對應著六，本身就已構成一個複節

奏。爲了加強這個對立的節奏，加強這個振奮人心的元素，低音鼓和大鑼交替猛奏出那四個重音，兩兩一組 ㊺。最後還有一樣東西，很重要的東西，令你會因這「複節奏」而欣喜若狂——葫蘆鋸琴（guiro），正是你在拉丁美洲音樂裡聽到的刺耳的刮擦聲。這些刮擦聲進一步增強那四個重音。但不止於此，作曲家還把四個重音加倍了，因此每小節就有八個重音 ㊻。全部加總在一起，我們得到什麼？我們有六拍的一小節，與這六拍同時進行的是十二拍、四拍、八拍。而那個不斷重複的小節僅僅構成 B 套節奏；再加上 A 套裡疊加的四拍和八拍，這便是整個複節奏的構成。

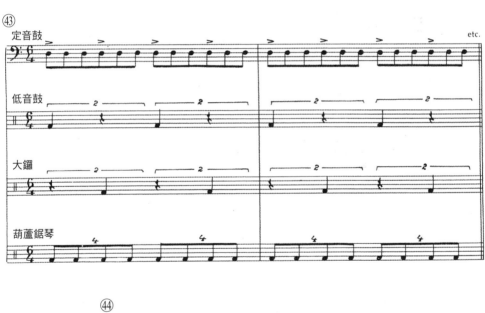

　　這首曲子如今已經六十歲了（見 ㊵），但它對原始節奏精湛圓熟的處理方式從未被超越。更驚人的是，《春之祭》是一部調性作品，全然老式的調性音樂。人們太容易忘記這一點，他們熱情地稱讚它是革命性的，是音樂史上的轉捩點，是與荀白克的十二音體系同樣重要的音樂，但它不是；它只不過是你日常可以看到的，如火山爆發般傑作之一，充滿了美妙的曲調、精彩的和聲、動感十足的韻律、眼花繚亂的對位，以及叫人毛骨悚然的配器、肆意宣洩的結構。它也建構出了人們所能設想到的最好的「不和諧」，最好的不對稱、多調性、多節奏，任何你能想到的每一個方面都做到最佳。它極為客觀，直接採用本土語言，絕對的原始主義。這當然會直接把我們引向語義的部分。

　　《春之祭》與《婚禮》中的原始主義色彩，在許多史特拉汶斯基的作品也出現這樣的元素。這種原始主義色彩不僅體現在音韻上，比如野蠻的不和諧音，也不僅體現在句法上，比如抽搐的節奏，還體現在語義上，即民間音樂的原始意涵。民間音樂正是這些作品的生命之源。民間音樂，別忘了這點。從這個意義上很容易理解史特拉汶斯基的音樂是「來自大地的詩」，這些作品深植於民間文化的土壤裡，時常追溯到比傳統民間音樂更早的時代，回歸史前時代的返祖之旅。比如，《婚禮》的開頭有如催眠般的遠古感 ㊼，是不是聽起來與古代中國的音樂神似？但其實還要更早，因為它甚至不使用五聲音階，而是由更原始的三音或四音組合。

　　《婚禮》、《春之祭》之類的作品，本身就像是以一元發生說為主題的論文，能激起我們的共鳴，彷彿在印證人類共同的起源。此外，我想說，史特

拉汶斯基與遠古民間文化之間強烈的、珍貴的紐帶，正是造成那種特殊客觀性的重要原因，而這客觀性是他所有音樂的代表特徵。這正是我們所謂的「充滿敬意的距離」的一部分。民間元素自然會強調神話，即榮格所說的「集體無意識」，使得史特拉汶斯基這些早期作品堪比巨大的人類學隱喻。

　　原始主義在語義上最震撼的效果來自史特拉汶斯基完全現代化的圓熟老練處理，相互對立的兩股力量間存在令人興奮的衝突。畢竟，這是一位二十世紀作曲家在寫史前音樂。光輝的混搭孕育出光輝的產物——本土方言素材透過風格化成熟手法產生的合成物。這種合成效果將在日後有力地塑造史特拉汶斯基的所有音樂，貫穿整個創作生涯，哪怕在後來他停止創作所謂「俄羅斯作品」的漫長歲月裡，它們依然是不可或缺的元素。吸引史特拉汶斯基的不僅是俄羅斯本土素材，而是所有的地方性素材，無論新舊。可以說，這根本已經是一種

國際性的通用語言，包括爵士、咖啡館音樂以及沙龍音樂，還有相應而生的圓舞曲、波卡、狐步舞曲、探戈、散拍音樂。這是從另一個層面爲調性的更新續命所注入的又一劑良藥，好比給憋悶的後維多利亞時代房間帶來新鮮空氣。這是全然不同的空氣，化學成份迥異，來自「另一個星球」。還記得嗎，荀白克在同一時期呼吸的「來自另一個星球的空氣」。

不過史特拉汶斯基的星球上的人們說的是本地方言；一戰戰後的審美生活可以是放鬆的、漫不經心的、有趣的。有趣！各位仔細感受下。這種全新的、審美意義上的鬆弛如野火般迅速燎原，徹底的放鬆感如此令人陶醉，由此產生了達律斯・米約（Darius Milhaud）愉悅的《憶巴西》（*Saudade do Brasil*）48。值得注意的是，它不僅是雙調性的——左手是 G 調而右手是 D 調，重要的關鍵在於這是一個巴黎人說巴西方言。看看，雙調性竟可以如此迷人而令人放鬆？

這是本土語言的一種：一個法國人在里約。另一個巴黎人法蘭西斯・普朗克（Francis Poulenc）也在以自己的語言訴說 49。這是出自他的歌劇《蒂蕾西

亞的乳房》（*Les Mamelles de Tirésias*）裡著名的小圓舞曲，直接取自蒙馬特方言。

　　有一位叫科普蘭的美國作曲家，在創作中操著自己的語言 ㊿。同樣，重點並不僅僅在於這段《比利小子》（*Billy the Kid*）是複節奏 �451。它的確是，可是關鍵在於這音樂是以美國語言寫就的，更確切地說是牛仔用語了，甚至連有些德國人也受到這股新風氣的影響，例如接下來這位庫爾特‧魏爾（Kurt Weill）�452。想必各位都聽得出這是哪裡的語言。

　　不過最先想到的是史特拉汶斯基。一戰期間，他已經在寫傑出的《士兵的故事》。在這部作品中，獨特的客觀性體現在冷峻機智的戲仿裡，像一幅描繪

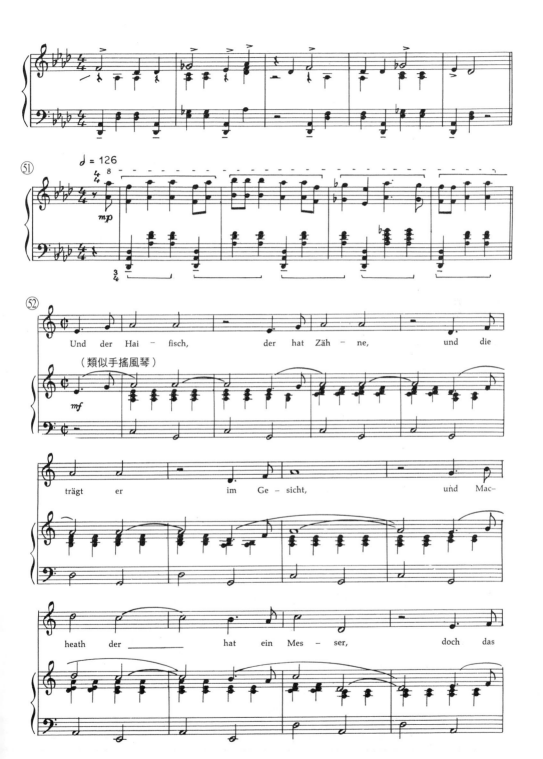

軍隊行進的漫畫 ㊿、一場謹慎堤防的探戈 ㉞、一段吱吱作響的散拍音樂 ㉟。可以看到，史特拉汶斯基以金剛石般精銳的智慧和純熟洗練的技藝，令這些原本輕飄飄的素材發生轉變。產生了史無前例的新鮮、機智與幽默的音樂。幽默，這是清新空氣的另一來源，調性音樂的又一個深呼吸。史特拉汶斯基有的是幽默，並且他知道怎樣在音樂裡擅用幽默。只要想想他作品裡充斥的各式各樣的幽默，從《士兵的故事》到一九二三年《八重奏》（*Octet*）裡尖銳的機智，再到《鋼琴和樂隊隨想曲》（*Capriccio for Piano and Orchestra*）裡卓別林式的玩世不恭，再到他為玲玲兄弟馬戲團（Ringling Brothers）會跳舞的大象寫的《馬戲團波卡舞曲》（*Circus Polka*）裡純粹的戲謔。

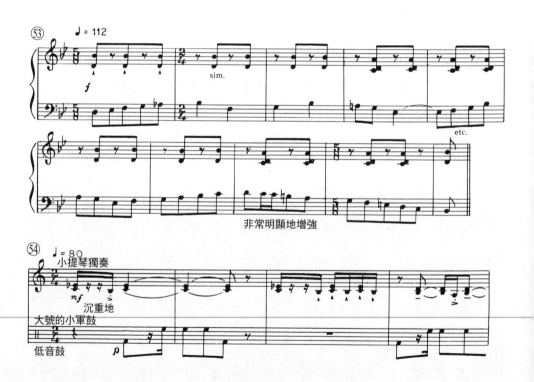

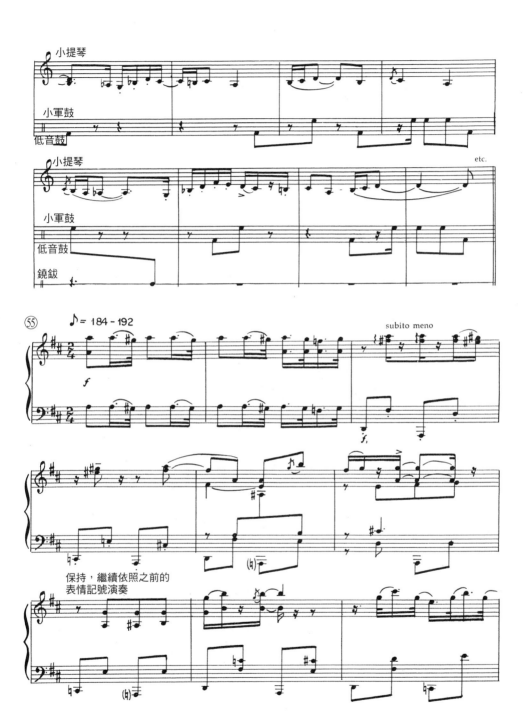

　　有件趣事值得注意，史特拉汶斯基所展現出來的機智源於「錯搭的」語義成分。一切幽默恐怕都是這樣產生的，笑話離不開不協調、不相稱。同樣的不和諧音，在《春之祭》裡勾畫出原始的野蠻；在《士兵的故事》裡通過製造「錯音」逗樂聽者。好比「蛇鯊是布君」[18]；又好比讓格魯喬出任弗里多尼亞國總理[19]，這不協調。以正經的學術語言進行描述，便是語義組成部分不相匹配所產生的結果。喬姆斯基舉過一個經典例子：「無色的綠主意憤怒地睡著了。」（Colorless green ideas sleep furiously.）這個句子在音韻和句法層面都沒有毛病，可是在語義上完全行不通。這些詞語亂堆一氣，除非——你稱之為詩，還記得我們之前講的嗎？作為詩，它是完全可以接受的，甚至稱得上機智、諷刺；就二十世紀詩歌創作而言，它甚至堪稱美妙。「無色的綠主意憤怒地睡著了。」是不是挺美的？我甚至可以整理出這句詩的散文式深層結構，正如幾週前我給出了莎士比亞十四行詩的深層結構，還記得嗎？大致是這樣的：「昨晚睡得不好，平日裡無色的夢被髒綠色的主意攪擾了，以至於睡得斷斷續續，並且憤怒地輾轉反側。」

　　轉換過程很簡單：刪除所有散文元素，剩下敘事的順序詞，以及所有連詞比如「以至於」、「並且」，把「睡」和「輾轉反側」加以濃縮，把「斷斷續續」嵌入「憤怒地」。剩下唯一的問題是，現在睡著的是「主意」，而不是「我」。我們在夢裡常常省略因果關聯，於是你就有了一個夢裡的意象，一句由隱喻性轉化而得的詩。

這一切之所以能夠成立，是因為存在「夢」這個基礎暗示。一旦有了這層暗示，一切都可以在非現實的、審美的層面上說得通。這是個非常有價值的語言學線索，不僅有助於我們理解當代詩歌，理解「無色的綠主意」云云，也有助於我們理解當代音樂，理解當代音樂裡的「無色的綠主意」，尤其是理解史特拉汶斯基。他靠的就是這種機智和諷刺。

諷刺很重要，它是我們理解史特拉汶斯基的關鍵，尤其是他的作品被冠以「俄羅斯風格」後的音樂發展。想想《春之祭》這部震撼世界、開天闢地的巨作。史特拉汶斯基接下去的路會怎麼走？別忘了，那才一九一三年，他還將繼續創作長達半個世紀。之後要怎麼才能實現更強、更好的歧義？如何才能擁有持續不斷的清新之風以保持調性的活力？下一步該怎麼辦，像其他調性作曲家那樣在「現代主義」的恣意狂歡、亂搞一氣嗎？一定得有更高明的辦法，某種明確的、持久的調性音樂保鮮劑，一舉搞定這場拯救行動。史特拉汶斯基找到的辦法，就在我們所說的「新古典主義」概念裡。這一概念終於可以給雜亂無章的「現代主義」建立某種美學秩序。什麼叫新古典主義？為什麼它是我們這個世紀的救星？我想大家對於美術裡的新古典主義概念應該都有共識。關於這個詞，詞典並不能給予幫助。《韋氏詞典》對新古典主義的定義是：「古典風格的復興和改造，尤指文學、美術和音樂領域。」話是沒錯的，但說的是哪個古典風格？在哪裡復興？文化史上有很多自命為「新古典主義」的時期，如今我們不見得認同。甚至文藝復興時期的藝術家都自認為新古典主義者，包括義大利與伊莉莎白時期的英國皆然，理由是他們都受到重新發現古典文化的感

18 譯註：「蛇鯊是布君」（the snark being boojum）：布君，十九世紀英國作家路易士·卡洛爾的小説《獵鯊記》中虛構的怪物。

19 譯註：一九三二年美國出品的喜劇電影《鴨羹》（Duck Soup），故事中弗里多尼亞國（Freedonia）陷入財政危機，有錢的寡婦推薦費爾弗萊（Rufus T. Firefly）出任國家領袖，期間鬧出不少笑話。男主角費爾弗萊由喜劇名角格魯喬·馬克思（Groucho Marx）扮演。

召，也就是所謂「光榮屬於希臘，偉大屬於羅馬」。但我們今天絕不會說達文西或者莎士比亞是新古典主義吧？因此，我們不得不採納最廣泛的定義，但凡任何特定文化時期裡認作經典的形式或風格，我們都可以稱作「古典」。在這個基礎上，添加上「新」就表示這一古典風格在新的文化時期裡所作的適應改造，使之適用於當時的文化機制。換句話說，「新」就是當前時期語言表現的現代風格，包括當前的地方性語言。

因此，任何新古典主義運動的本質都是復興，這就暗示了它是用來治療，回應重振活力的需求。這恰是我們一直以來的需求，本世紀伊始就患上的致死疾病。一戰之後二〇年代到來時，史特拉汶斯基的新古典主義條件就已成熟。面對十九世紀晚期氾濫的、過度的浪漫主義，文化風格中出現了與之相對的新的客觀主義，甚至有些身處晚期浪漫主義陣營中的人也開始對「新」產生興趣。比如，理查・史特勞斯開始關注莫里哀，創作了《貴人迷》（*Le Bourgeois Gentilhomme*）；雷格（Reger）著手創作巨型的莫札特主題變奏曲，普菲茲納（Pfitzner）正埋頭寫一部題為《帕萊斯特里納》（*Palestrina*）的歌劇。就連布索尼（Busoni）、卡塞拉（Casella）和雷斯庇基（Respighi）等人都覺得自己算得上新古典主義者。當時，年輕的普羅高菲夫已經寫出了優雅的《古典交響曲》（*Classical Symphony*）。人們普遍對巴赫、韓德爾、海頓及其他所謂的古典主義者煥發出新的興趣與熱情。這些作曲家一度被浪漫主義潮流所淹沒，振奮人心的調性清新劑無疑為他們增添了臂膀——即我們先前審視過的那些激動人心的句法割裂與堆疊。此外，時髦雅致、精緻成熟的新中心巴黎誕生了，一眾離經叛道的年輕人阿波利奈爾、考克多、畢卡索、尼金斯基，還有達基列夫（Diaghilev）那叫人眩暈的世界——所有這一切都在等待著伊果・史特拉汶斯基的登場，等待他將所有元素打包成一個新古典主義的包裹。

他的確是這麼做了。下面這首作品是寫於一九二三年的《八重奏》，煥發著精緻冷峻的新巴赫風格 ⑯。它時尚、不對稱，帶有恰到好處的不和諧音——機智地將巴赫的音樂語彙轉換爲史特拉汶斯基。但新古典主義的手法不一定非得是機智的，它也可以極其莊重，比如與《八重奏》創作於同一年的《鋼琴協奏曲》⑰。儘管差異巨大，但兩部作品最叫人驚奇之處在於它們都寫於一九二三年。一九二三年讓你想起了什麼？還記得上一講說的嗎？同樣是在一九二三年，位於大分裂另一派的荀白克第一次展示了他的序列概念，也就是我上次給各位演奏過的鋼琴作品第二十三號。這是荀白克的拯救之法。突然間，兩位大師在同一年裡的形象清晰而驚人地出現在我們眼前，他們分別採用全然不同的、高度個人化的方式來應對二十世紀危機。

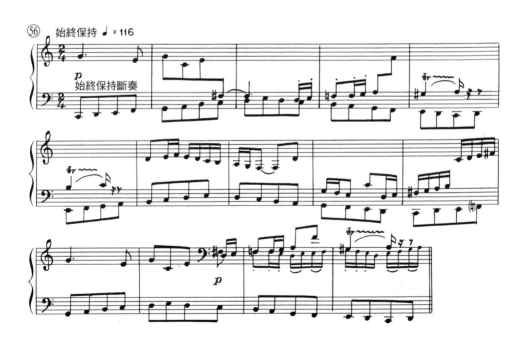

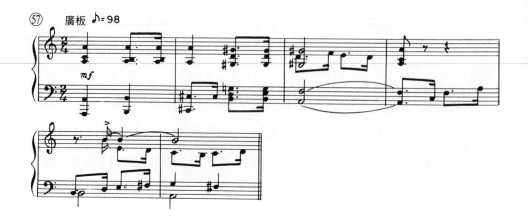

　　我想，講到這裡，我們該引入文學的類比了。畢竟，幾期講座下來，這個方法很能啟發人。事實上，理解新古典主義運動最好的辦法可能就是借鑑詩歌。二十世紀初，詩歌的處境與音樂極其相似。方才說到浪漫主義的過度、氾濫，在詩歌領域亦有同樣的觀感，比如丁尼生與斯溫伯恩，更不用說騷塞（Southey）、梅斯菲爾德（Masefield）這樣的桂冠詩人。同樣地，當時的詩歌領域各方面條件業已成熟，期待著類似史特拉汶斯基這樣的人物。條件成熟指的不僅僅是巴黎的叛逆青年，而是一批有實力的國際隊伍：俄羅斯有馬雅可夫斯基（Mayakovsky），義大利有皮蘭德婁（Pirandello），英國有瘋狂的西特維爾家族（Sitwell family），還有美國。要知道當時美國這個新大陸在音樂領域還相當落後，才剛剛知道布拉姆斯和李斯特。但美國已經湧現出大批新詩人，比如激進青年惠特曼與愛倫坡。看看這列名單：艾茲拉·龐德、艾米·洛威爾（Amy Lowell）、哈特·克萊恩（Hart Crane）、麥斯韋爾·博登海姆（Maxwell Bodenheim）、卡明斯。這些人用語言上的「調性保鮮劑」武裝到牙齒——包括多音韻和超句法。

　　終究，這又是「現代主義」的狂歡。來看個小例子。各位是否知道威廉·卡洛斯·威廉姆斯（William Carlos Williams）有一首小詩〈南塔克島〉

（Nantucket）？這首詩並非瘋狂的現代主義，但是這整首詩裡面一個完整句子都沒有，連一個獨立的從句都沒有。

鮮花透過窗子
薰衣草紫與黃

被白色的窗簾改變——
乾淨的氣息——

暮色裡的陽光——
於玻璃托盤之上

一個玻璃水罐，一個玻璃杯
倒扣，其上

躺著一枚鑰匙——還有那
完美無瑕的白床

Flowers through the window
lavender and yellow

changed by white curtains—
Smell of cleanliness—

Sunshine of late afternoon—

On the glass tray

a glass pitcher, the tumbler

turned down, by which

a key is lying—And the

immaculate white bed

　　明媚而直接，這就是〈南塔克島〉的精髓，好一幅乾淨、疏朗的畫。這一詩意的轉換關鍵就是經由省略而得到的——省略了動詞。整首詩都是主語，沒有謂語。一首紋絲不動的詩，被鑲嵌在畫框裡，這是給眼睛看的，而不是給耳朵聽的詩。因此威廉姆斯被稱為意象派詩人。他還被稱作點描派詩人、印象派詩人，還有人叫他後印象派詩人，諸如此類。各位有沒有意識到，在我們這個世紀，單就美學一個領域，我們就要應付如此名目繁多的「主義」？更不用說什麼社會主義、法西斯主義、共產主義，我們早已被印象主義、表現主義、象徵主義、未來主義、漩渦主義、原始主義、野獸主義、立體主義、超現實主義、動機主義、序列主義所淹沒。「主義」氾濫顯然是我們這個病態世紀的典型症狀，這些各式各樣的掙扎，就是為了盡一切辦法度過馬勒預言的末日劫難。在這番掙扎中，什麼都可以拿來一試，只要它看上去是原創的、現代的，或者以當時的說法——現代主義的。

　　那段時間湧現出很多一流的詩作。比如這一位，與厄運抗爭的偉大戰士——不服輸的卡明斯。他寫道：

我親愛的老老老老老

姑姑露西在最近的

戰爭期間可以，且更多地

告訴你

每個人都在為什麼而

戰，

我的妹妹

伊莎貝爾織了好幾百雙

（又好

幾百雙）襪子，更別提

防跳蚤襯衣、防寒耳套

等等護腕等等，我的

母親希望

我會勇敢地犧牲犧牲犧牲

當然我的父親總是

用嘶啞的嗓音談論怎樣才是

一種殊榮並且他還

躍躍欲試而那時我

自己，我我我平靜地躺在

深深的泥泥泥

泥濘

（夢著

夢

夢夢夢著，

你的笑容

眼睛膝蓋還有你的什麼什麼什麼）

my sweet old etcetera

aunt lucy during the recent

war could and what

is more did tell you just

what everybody was fighting

for,

my sister

isabel created hundreds

(and

hundreds) of socks not to

mention shirts fleaproof earwarmers

etcetera wristers etcetera,

my mother hoped that

i would die etcetera

bravely of course my father used

to become hoarse talking about how it was

a privilege and if only he

could meanwhile my

self etcetera lay quietly

in the deep mud et

cetera

(dreaming,

et

cetera, of

Your smile

eyes knees and of your Etcetera)

　　這真是奇妙的句法扭曲。儘管看上去一團糟，但語法上是完全成立的。它
是基於一個詞「etcetera」（等等）所展開的一連串玩笑，用以表達深刻的反戰
諷喻。假如這首詩不改一詞地重寫為散文，它就是五個美妙的句子，每一句的
句法都站得住腳，每一句都在訴說詩人的一個家庭成員：姑姑、妹妹、母親、
父親，和他自己。但卡明斯把散文轉換成了詩，其寫作方法包含有排版的隱喻、
怪異的斷句或者索性沒有斷句，有貌似混亂的分行與分節（只是表面上的混
亂，其實非也）——比如上一節結尾是「等」的前一半音節（et），下一節開
頭接上「等」的後一半音節（cetera）。你可以看出這些關聯，至於其他那些

反覆出現的「等等」（et ceteras）自不必多言，它們讓結尾處美妙低俗的笑話得以成立。所有這些怪誕的文思就是成就一首詩的隱喻手法。我們可以看到，事物與風格的錯搭造成了句法的混亂，從而產生一種諷刺，不僅擊碎了他整個家庭，也極大地增強了反戰情緒。此外，當我們朗讀這首詩時，我們立刻就發現它不僅是一首詩，而且是現代詩，是既給眼睛看又給耳朵聽的詩。

我為什麼要岔開話題去分析詩歌？就是要各位感受當時鼎沸的詩歌界正準備迎接新古典主義救世主般降臨的氛圍，這與史特拉汶斯基的新古典主義到來前音樂界的情況如出一轍。當時兩者面臨的情況極為相似。這是一個非常完美的類比，詩歌界也在等待他們的新古典主義大師，那人就是 T‧S‧艾略特。

艾略特給詩歌界帶來了一場及時雨。那麼他帶來的究竟是什麼呢？簡而言之他提出了一個問題——為什麼需要新古典主義？它確實是當時文學界亟需的，因為整個文學界突然陷於生死交關的憂愁中，新古典主義恰是他們的慰藉。你看，我們總以為這個世紀的發展多麼先進、多麼繁榮、多麼迅猛，卻忽視更深層、更真實的形象。其實，那是一個羞澀、恐懼的孩子於動盪的環境中飄零，他不斷受著父母要離婚或死去的威脅。我們必須將這一切掩飾起來，掩飾因為情感直白表達所引發的深深尷尬。我們不能再像舒伯特那樣說：「你是安寧。」也不能像馬修‧阿諾德（Matthew Arnold）那樣說：「讓我們彼此真誠相愛！」我們負擔不起這份奢侈，我們太害怕了。現在你是否理解了，我們的時代為什麼非要採用客觀的表達不可，為什麼這是事關生死的需要？正如艾略特於十九世紀二十世紀之交說的那句話，「陰影降下」（falls the shadow）。新世紀必須戴著面具說話，比以往任何時代戴的面具都要更優雅、掩藏得更好。曲折蜿蜒的語義表達是當今最受推崇的，審美體驗不能表達得那麼直接，換言之，一切都要遠遠觀望。

艾略特發表的第一首詩是一首情詩，《皮叮飛的情歌》（*The Love Song of*

J. Alfred Prufrock）。單看標題就顯示了反諷。情話在哪裡？我記得昂特邁耶（Louis Untermeyer）分析過此詩，大意是這樣的：他看見年輕的艾略特寫道：「那我們出發吧，你和我，趁夜幕從天空鋪過。」——一切突然停了下來，尷尬無比。兩個同韻的四音步詩行（rhyming tetrameters）嗎？「你和我」、「夜幕」、「天空」：如此老派過時的浪漫字眼，若有人誤以為是渥茲華斯的手筆也合理。但接下來便是有如神助、靈光乍現的狙擊：「好似病人麻醉在手術臺上。」。好比橄欖球賽場上力挽狂瀾的狙擊，並不直接得分，但成功阻止了對方得分。這裡的對方是誰呢？是令人畏懼的主觀主義，是那直抒胸臆的情感表達，應當不惜一切代價去避免。昂特邁耶把這一狙擊叫做「荒誕戰勝了明瞭」。我完全不同意這一說法。如果非要說，應當說已是荒誕拯救了明瞭。這是偉大的拯救行動的一部分，往「古典」的形式和風格裡注入出人意料的現代成分。「被麻醉的」，「一夜的廉價旅店」，「我用咖啡勺量走了我的生命」，「我要捲起長褲的褲腳」。可真是一首情歌啊，的確如此，這是一首獻給青春的情歌、一首獻給衰老的輓歌。看，又是二十世紀的病症。而這首輓歌是戴著面具唱出的，掩藏在粗鄙與優雅並存的生活方式下。「我可敢吃桃？」、「我敢不敢」，面具幾乎已經要落下了，但隨即又換上一副新的——代表影射、暗示的面具，用過去作為面具。「尚有時間啊，可以再想想，『我可有勇氣？』，那麼，『我可有勇氣？』」這句詩帶有《奧賽羅》的影子：「讓我熄滅這一盞燈，然後，熄滅你生命的燈。」「細聲軟語，拖著嫋嫋的尾音淹沒在……」這句則直接引用了《第十二夜》（*Twelfth Night*）裡的句子。「我已聽見那群美人魚在吟哦，彼此唱著歌。」則是來自鄧約翰（John Donne）的迴響。我們曾經直白地表露過情感，如今要躲在面具背後，這就是新古典主義的緣起。

在《荒原》裡，艾略特的引喻以及錯搭的語義共構成一種「自在之物」（Ding an sich）——「哦哦哦哦莎士比亞式的散拍」（O O O O that Shakespeherian

Rag）——這句詩向我們透露了一切，它整個基調就是新古典主義的狙擊。精通多國語言的艾茲拉·龐德在《詩章》（*Cantos*）裡夾雜了漢語和希臘語，並穿插花哨的術語行話。詹姆斯·喬伊斯亦創作了一部多語言的傑作《尤利西斯》，古典作品《奧德賽》是它棲居的搖籃。但與此同時，它又從各方風格中汲取營養，從喬叟到狄更斯，再到當時的通俗八卦小報。還有威斯坦·奧登傑出的迴旋詩、十九行詩、五行打油詩所借鑑的戲劇與順口溜，他用的是帶四個重音的盎格魯－薩克遜詩行。甚至在他那首《暫時：非凡的耶誕節清唱劇》（*For the Time Being: A Christmas Oratorio*）詩裡，當希律王面對「無辜者大屠殺」作出沉重的免責聲明時，文筆借鑑了西塞羅式的演說。終究，我們在最後的時刻幸運脫險，被美好、老舊世界裡可靠的古典傳統所拯救。

但最了不起的是——亦是特別之處——它依然如此叫人動容。在艾略特、喬伊斯、奧登這樣的大師手裡，這種間接的、曲折的表達頗能攪動我們的心。他們爲我們這些擔驚受怕的孩子們說話，從過往的歷史中尋求安全感。這是不是預示著我們的對策已經窮盡，必須求助於過去？恰恰相反，這令我們與歷史、傳統、根基的聯繫更加緊密，只是我們把這種關係用生硬冷峻的本土語彙包裹起來。但這層掩飾很單薄，一旦其下的情感溢出，帶給我們的衝擊力是雙倍的，原因恰恰是我們在羞赧與驚恐中意圖掩藏這情感。我們將又一次直面那終極的歧義，活著與半活著，紮根與部分紮根，正如上一講中談及的荀白克的情形，同樣適用於史特拉汶斯基，儘管二人所走的路截然不同。荀白克想通過十二音體系控制現代主義的調性混亂；而史特拉汶斯基的解決之道是新古典主義的恪守禮儀，恰如艾略特。

休息過後，我們來聆聽並探究——實爲見證——史特拉汶斯基最精彩的新古典主義之作——《伊底帕斯王》。當然，我會像往常一樣在鋼琴上給你們做些準備。但眼下先來看看這部作品的引言，各位中場休息的時候也可以想想。

這段引言同樣出自艾略特，是寫《四重奏四首》那個成熟的艾略特，這段話可以為詩人自己代言，為史特拉汶斯基代言，為我們末日世紀所有富創造力的藝術家代言。

　　我在這裡，在人生的中途⋯⋯

　　每次企圖使用語言

　　都是全新的開始，不一樣的失敗

　　因為人們剛學會運用語言時

　　卻發現要說的已不需要說了

　　或者已不是準備要說的。因此每次冒險

　　新的開始，對不善辭令的攻擊⋯⋯

　　何況需要以強勢和順從征服的，已被發現，一再地

　　甚至好幾次，正是

　　人們不能寄望對抗——可是沒有競爭——的那些人⋯⋯

　　對我們，只有盡力而為。其餘不關我們的事。

II

　　「人們剛學會運用語言時／卻發現要說的已不需要說了／或者已不是準備要說的」，艾略特如是說。現在我們將它改寫為：「人只是學會了如何掌握音樂，來說再也不說的話。」這正是史特拉汶斯基說的話。他不願再輕易說出「我愛你」，不願直抒胸臆地表達，也不會說「我恨你」、「我想你」、「我不服你」，但這些都在他的音樂裡，其中包含有史以來音樂裡最強烈的情感表達：

驕傲、順從、溫柔、對死亡的恐懼以及對上帝的愛。這是怎麼辦到的呢？尤其是要在新古典主義音樂裡呈現這些情感，難上加難。新古典主義是一個極端的案例和典範，代表了我們熟悉的客觀性、迂迴表達與掩飾面具。這是我們時代的美學大問題。唯有解決了這個問題，我們才能理解《伊底帕斯王》真正偉大之處，理解史特拉汶斯基、理解他對二十世紀音樂的巨大影響，以及理解音樂本身的處境與未來。

　　這個問題可以問得更簡單些——儘管有大而化之之嫌——那就是：在我們這個死亡世紀，還可能有偉大的藝術嗎？這是個大問題。回答這個問題可能會陷入無休無止的玄奧探討，但我們沒有時間做哲學式漫遊。我提議用直觀的視覺手段在幽深繁複的密林中開闢道路，令我們的討論更明晰有效。還記得嗎？我們在好幾講之前使用了平行的雙梯圖表 ⑧，來說明我們發現音樂和語言如何從基礎元素發展為深層結構，繼而再進一步發展為表層結構。各位應該記得，這兩幅上升的梯子並非同構的。在某個地方，

⑧

語言	音樂
D. 超表層結構（詩歌）	D. 表層結構（音樂）
↑	↑
C. 表層結構（散文）	C. 深層結構（散文）
↑	↑
B. 基礎字串（深層結構）	B. 基礎字串
↑	↑
A. 所有基本要素	A. 所有基本要素

一一對應的關係不再成立，這個地方就是語言梯裡的表層結構處，或者說散文句子處，與音樂裡相應的地方配不起來。在音樂這一縱列裡，我們依然處於底層結構，相當於所謂的散文。因此，語言必須邁進一步，進入超表層結構，也就是詩。只有這時，兩個審美意義上的表層才相配，在這個基礎上，我們才能把莎士比亞的詩文與莫札特的音樂類比。

　　現在，我把這個大膽的假設再推進一步，將兩個圖表同時再邁進一步。設想將兩個頂層作為出發點（⑧ⓐ）——即語言與音樂的審美表層，之後讓思維再向上攀升（這需要想像力）。我們發現自己到了更高一級的隱喻層面，或許是

最高的層面。在這一層，我們幾乎觸及詩與音樂共有的本質⑲。如今，我們超越了表層的分析，甚至超越了超表層的分析，超越了音韻分析，也超越了句法分析，進入了抽象語義這一新領域。抽象語義處於思維層面，你也可以說是一個超越經驗的層面正是在這個層面，音樂思維的觀念與語言思維的觀念可以相類比，音樂的觀念與非音樂的觀念可以契合。正因為有這個層面的存在，我們之前才能以那樣的方式談論馬勒的《第九號交響曲》。我所謂的「在另一個層面上的討論」就是這個意思。但這個層面唯有在諸如馬勒的藝術創作裡才存在，這種藝術需要有特殊的力量，要充滿創造性能量，才能抵達這一哲學層面。

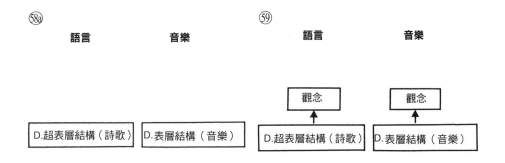

事實上，我們這幾期講座裡涉及的所有音樂皆包含如馬勒般的能量：從莫札特、貝多芬，一直到艾伍士、拉威爾，不管是內在的隱喻還是外在的隱喻，不管是純交響音樂還是標題音樂，我們探討的都是純音樂，也就是說，我們尚未接觸配有文本的音樂，既無歌曲也無歌劇。因此，我們所研究的那些語義要素，不論再怎麼屬於音樂之外——比如白遼士《羅密歐與茱麗葉》——這些語義要素都局限於右邊列，局限於音樂的表層結構這一層面。接下來，我們將第一次接觸《伊底帕斯王》這樣既有文字又有音樂的作品，這意味著我們將同時面對圖表左邊的語義要素。它們不僅能與右邊圖表裡的語義要素相對應，並且

兩者必須融會貫通。

　　音與文的結合之所以能夠實現，前提是我們抵達抽象語義這一超越所有的層面。在這一層面上，音樂與語言的概念可以相互契合。充滿表現力的成功結合有個條件，即來自左右兩邊的語義組成部分要能完美地一一對應。換句話說作曲家給文字配曲，就是要尋找他最符合歌詞語義的那些音符。在音樂歷史進程中，一直存在著此類語言與音樂語義完美聯姻的例子，尤其在十九世紀浪漫主義音樂裡最為突出。如我們先前有一講提到過語言與音樂的偉大結合——舒伯特的歌曲《你是安寧》⑩。這首歌就是一個完美例子：舒伯特勾畫出崇高純淨的旋律與和聲，充分表達了愛情圓滿的溫柔與靜謐，正如呂克特的詞一般：

你是安寧，

是安詳的平靜，

你是我的渴望，

你讓渴望

平息。

(Du bist die Ruh',

der Friede mild,

die Sehnsucht du,

und was sie

stillt.)

在這首歌裡音樂上和語言上的觀念是一致的，（並非指詞音一致，而是指它們喚起的觀念一致）兩者完美結合，在視覺上呈現出彼此靠近交匯的圖景，如圖所示 ⑥1。

⑥1

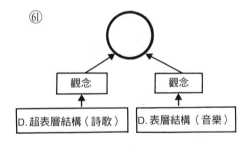

借用柏拉圖的說法，正是在這裡，舒伯特這首歌的精髓才成爲純粹的、抽象的存在：關乎愛情、平靜、渴望與圓滿的純粹觀念。注意，如圖所示，兩個更高層面交匯之處用一個圈來表示——一個完美的「〇」（特此聲明，我無意故弄玄虛，只是爲了表達清晰。）我想借這個完美的「圓」來代表一種統一，同時也代表一種無限。在這個區域內，我們關乎藝術的所有反應都能交匯在一起。我們與生俱來的反應與後天訓練而得的條件式反應都在此層面上交匯，包括思維和情感上的。因此，那個圈代表著純粹「情感」的領地，也就是說愛與

其對立的死一同出現，其他一切情感反應都衍生自這一組對立。我想，這就是
華格納在伊索德的《愛之死》裡追求的至高隱喻，《崔斯坦》的愛與死是這兩
股原初力量的終極結合。

　　但這一切與史特拉汶斯基有什麼關係？再忍耐一下，你們就明白了。華格
納試圖創造自己的隱喻，而且成功了，方法就是在最高圓圈裡引入詩歌和音樂
裡特定的語義構成，並令其能夠完美匹配。伊索德唱詞裡愛與死的觀念與音樂
如魔法般相互對應。當她說出「溺水，沉沒」時，她真的宛若溺水般，她的聲
音淹沒在樂音的汪洋大海裡；她唱「波浪」一詞的時候，你的確聽到了波浪；
當她滔滔不絕地吐露一連串情色意味的語詞時，比如「膨脹」、「搖晃」、「起
伏」，你立即能從音樂裡感受到同樣的情感，因為樂隊裡此時正澎湃著激情的
高潮。

　　好，點到為止。我們現在明
白了什麼叫完美匹配的構成，以
及它們聯合將產生什麼樣的結
果。那不匹配的構成在圈裡相遇
又會怎樣呢 ㉒？結果就是史特拉
汶斯基。史特拉汶斯基所有的音

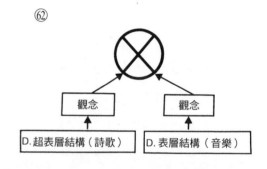

㉒

樂都充滿不協調：現代與原始、調性裡包含錯音、不同的和弦相互纏鬥、節奏
與韻律的衝撞、不對稱性的矛盾，街頭俚語與西裝革履的衝突；古典曲式裡有
當代風格主義，當代曲式裡又有古典風格——沒有什麼錯搭是史特拉汶斯基不
曾寫過的。他的作品就是一部關於錯搭的百科全書。這些錯配的元件素會產生
什麼結果？是迂迴、曲折，是我們這個世紀不可或缺的面具，是躲在遠處的角
落裡投射出的客觀化情感表達，而被感知到的可以說是二手的表達。二手嗎？
難道史特拉汶斯基不是最頂尖的原創者嗎？沒錯，就是二手。因為個人的表達

是通過引述過去實現的，這會讓人聯想起古典作品，是一種無限廣闊的新型混雜風格。

這就是史特拉汶斯基新古典主義的精髓：他是偉大的兼容並蓄者，好似羅西尼筆下的「鵲賊」（La Gazza Ladra），不假掩飾地從音樂博物館曲庫中以這樣或那樣的方式借用、盜用，這一近乎剽竊的原則支撐其作曲風格長達三十餘年之久。表現得較明顯的有《普爾欽奈拉》（Pulcinella），此作以裴高雷西（Pergolesi）的音樂爲基礎，史特拉汶斯基在此基礎上進行了自己的現代主義轉換。另一部是芭蕾舞劇《仙女之吻》（Le Baiser de la Fée），他用同樣的策略轉換了柴可夫斯基音樂。這兩部作品之間還有很多新古典主義作品，從一九二三年的《八重奏》到一九五一年的《浪子的歷程》（The Rake's Progress），它們不一定直接引用，但都強烈地讓人聯想起巴赫、韓德爾、莫札特和貝多芬的風格。想想史特拉汶斯基的兩部交響曲、小提琴和鋼琴協奏曲，還有所有巴蘭欽芭蕾舞曲：每一頁樂譜都埋伏著以往的作曲家，透過史特拉汶斯基獨有的二十世紀語言的不和諧盯著我們看。

這裡發生了什麼？是某種玩笑嗎？沒錯，就是某種玩笑。想像一下，玩笑就發生在頂上至高的魔圈裡，錯搭的各組成部分在其中交融。滑稽就是不協調，想想格魯喬，滑稽的東西可以很犀利，想想卡明斯那首嚴肅的反戰詩。玩笑有各色各樣，各種幽默構成連續統一的漸變序列，從粗俗的滑稽鬧劇到嘲諷的妙語，到優雅的諷喻作品，一路延伸至黑色喜劇與讓人心生寒意的戲劇性諷刺。所有這一切都可以在史特拉汶斯基身上找到。從最嚴肅的意義而言，各種形式的幽默是史特拉汶斯基新古典主義的生命源泉。我不是在說《給小象的馬戲團波卡舞曲》（Elephant Polka）這類作品，而是指他最偉大、最崇高的那些作品。這裡有個笑話，但我保證你笑不出來 ⑥。這是史特拉汶斯基《詩篇交響曲》的開頭，有史以來最崇高、最叫人動容的作品之一。在開篇樂章中，他選

用拉丁語版的《讚美詩》第一百零篇進行配曲：「Exaudi orationem meam, Domine。」（上主，求你俯聽我的禱告。）在你們想像中，舒伯特或華格納會為之配上怎樣的音樂呢？謙卑、祈求、內省。靜默的、敬畏的，匹配得當的樂句。但史特拉汶斯基不這樣，他主動出擊：一個和弦如槍聲般唐突而驚悚，接著是某種巴赫風格的指法練習 ⑭。你能想到這樣的錯搭嗎？這與舒伯特、華格納的手法截然相反。它是響亮的、外向的、居高臨下的。這就是不協調，一個崇高的戲劇玩笑。它是長著利齒的祈禱，鋼鐵鑄就的祈禱。它違背了我們的預期，用諷刺把我們擊碎。這恰恰是讓我們感動的原因，與我們在艾略特筆下所發現的如出一轍。《荒原》裡也有一處類似的有力諷刺，艾略特用了莎士比亞筆下「發瘋的奧菲莉亞」的形象，調用了她自溺前的遺言。但艾略特是這麼用的：

晚安，比爾。晚安，婁。晚安，梅。

晚安，再一見。晚安。晚安。

Goodnight Bill. Goodnight Lou. Goodnight May.

Goodnight. Ta-ta. Goodnight. Goodnight. [22]

然後他寫：

晚安，太太們。晚安，好太太們。晚安。晚安。

Good night, ladies, good night, sweet ladies, good night, good night.

　　讓人寒心、震撼。新古典主義。如此的史特拉汶斯基 ⑥。沒錯，合唱聲部唱出弗利吉安調式的咒語，但在下方襯以強硬的鋼鐵之聲。這是一個把戲，一個黑色笑話。

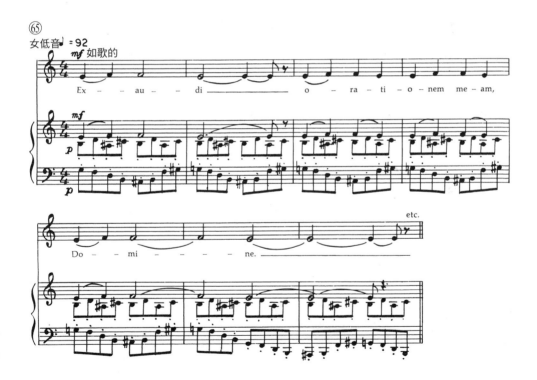

22 譯註：詩人省略了單詞「goodnight」中的字母「d」。

在這個意義上，我們必須承認老朋友阿多諾說得有理：史特拉汶斯基是一個騙術師。阿多諾認為該由荀白克用他所掌握的方法來延續浪漫主義的主觀傳統，這個唯一的方法就是十二音體系。因此，荀白克是真正激進的進步者。荀白克才是徹底真誠的那位，因為他與二十世紀的時尚潮流鬥爭。真誠並不是二十世紀在乎的事，真誠一點兒也不時髦。在阿多諾看來，「時髦」正是史特拉汶斯基的特點。他覺得史特拉汶斯基是膚淺的炫技者，一個精明的雜耍演員，擅長寫芭蕾音樂卻以交響曲作曲家的身份招搖過市，一個剽竊者。最不可饒恕的罪過是他東拼西湊，剽竊起來毫無節制。他寫的是「關於音樂的音樂」，為此，阿多諾尖刻地說那是「反音樂的音樂」。

史特拉汶斯基自己的美學宣言恐怕無助於為自己辯護，以他的絕世才智──我們這個時代最聰銳最敏捷的人之一，他不斷把自己逼進審美純粹主義的一角。他在自傳裡早已堅稱，音樂不能表達任何東西。我在這裡引述幾句：「就根本而言，音樂無力表達任何東西。不能表達情感，不能表達思想態度，不能表達心理活動，不能表達自然現象……表達從來不是音樂固有的特性。」照他的說法，如文字所示──比如貝多芬寫在總譜裡的注釋──都是無用的，至少是多餘的。如果貝多芬把《漢馬克拉維》（*Hammerklavier Sonata*）的慢樂章標注為「舒緩連綿的柔板（Adagio sostenuto）；熱情地，非常多愁善感地（appassionato e con molto sentimento）」（事實上，貝多芬也的確這麼做了），那麼他就犯了同義反覆的邏輯錯誤。所有的舒緩，連綿，熱情，感傷都應當包含在音符本身裡，透過音自身即可傳遞，只需一個節奏標記來指示速度，以及儘量精簡的關於強弱的動態指示。但既然貝多芬這麼寫了，那麼他的意思顯然與這說法不一致；更諷刺的是，這說法與史特拉汶斯基自己的意願也相悖。翻開新古典主義傑作《詩篇交響詩》的總譜，你會發現什麼呢？在一段嚴肅的巴赫風格賦格中赫然寫著：「甜美的、安靜的、富有表情的」（Dolce, tranquillo,

espressivo）。天哪，你一定會說再也不碰美學了──至少不碰史特拉汶斯基的美學。爲自己音樂的證據所逼，史特拉汶斯基不得不一次又一次地迴避我方才引用的那段話，不斷修正它，重新表述它。卽便如此，更深一層的矛盾依然存在：如果他的音樂哲學這麼純粹主義，那他爲什麼如此迷戀劇場作品，執著於芭蕾音樂，熱衷爲詞配曲？這些都是音樂以外的要素。如果音樂不能表達任何東西，爲什麼還要繼續呢？關鍵就在於不管是史特拉汶斯基自己，還是阿多諾那樣詆毀他的人，都不願承認魔圈裡「X 要素」的力量──戲劇性諷刺的驚人力量，由那些極度不匹配的成分產生。史特拉汶斯基試圖否認這一點，但他的音樂卻肯定了這一點。我們被他的音樂牢牢吸引，根本逃脫不了。至於阿多諾，他根本沒有察覺到 X 要素，僅將其視爲小聰明、消遣娛樂、劇場花招（從某個角度而言並沒有錯）──但阿多諾沒有看出眞正的意義所在，那就是在我們這個時代，喜劇和悲劇驚人地接近。他完全忽視了一個笑話──存在主義的大笑話，它是二十世紀絕大部分重要藝術作品的中心，卽「荒謬感」。

現在，我們終於準備好去理解《伊底帕斯王》了。我原本計畫將這部作品裡驚人的宏偉之處一一展示給各位，以此來反駁阿多諾。（記住，在史特拉汶斯基的所有音樂中，阿多諾最不喜歡的是新古典主義作品；尤其討厭《詩篇交響曲》與《伊底帕斯王》──眞是絕了！──他的理由是，這些作品的篇幅過長〔《伊底帕斯王》長達五十五分鐘〕，兩者皆是裝腔作勢的把戲，「詩篇」僞裝成狂喜的宗教言語，「伊底帕斯王」則扮成不朽的希臘悲劇。）我申辯的基礎是把《伊底帕斯王》裡的「把戲」原原本本地展示出來，讓你們看到它們以混雜的不協調的形式共存於抽象層面。錯搭創造了更具張力的戲劇性反諷，最終以完全原創的手法產生了一部作品，帶有亞里斯多德般的悲憫與恐懼。

比如，首當其衝的一個錯配就是「索福克勒斯─考克多」的腳本採用了拉丁語，一種令人不再使用的語言（甚至不是古希臘語，雖然古希臘語也不再被

使用，但畢竟希臘語和劇本主題的關係如此密切）。拉丁語出現在這裡是爲了刻意營造距離感和客觀性，一種使文本幾乎無法被理解的客觀性。這眞是再客觀不過了——用音樂寫出一整部戲劇，既像歌劇又似淸唱劇，作品長達五十五分鐘，而觀衆卻一個字也聽不懂。

　　隨後，我打算指出整部作品無數地方通過「引用」或「指涉」的方式關聯「古典」或「前古典」的作曲家。比如，開場的幾小節有如排山倒海之勢，合唱懇求伊底帕斯王把底比斯城從瘟疫中拯救出來 66。這四個音 67 很像巴赫賦格主題的開頭，但由於配以所謂「現代」的不和諧音，呈現出比巴赫更冷酷、更決絕的音樂。當伊底帕斯王向民衆回應道：「子民們，我必拯救你們」，這段不就是十七世紀歌劇裡的花腔式唱法嗎？甚至十分接近更晚的正歌劇（opera seria）68，不是嗎？很容易讓人誤以爲是拉莫（Rameau）或格魯克（Gluck）的作品。接著，莫札特登場了！還有什麼比克里翁詠歎調的開頭更像莫札特呢 69：純正的古典風格——連一個「錯音」都沒有。緊接著，「新」的來了，當他唱到 70 時，出現幾個小小的錯音。此外，柔卡維塔（Jocasta）那首偉大的詠歎調的開頭是韓德爾風格的宣敍調 71。之後，當她怒斥神諭時，伴奏聲部用的是誰的節奏 72？誰的節奏？分明是貝多芬，確定無疑！那是《第五號交響曲》的韻律，一遍又一遍地敲擊著，只是這裡經過了現代隱喻的轉換 73。

　　但這裡的「用典」絕不僅限於古典作曲家，實際情況要更不拘一格。別忘了，對新古典主義而言，任何特定文化時期奉爲經典的都可以稱爲「古典」。比如柔卡維塔的詠歎調的主旋律就很像胡奇庫奇舞（hoochy coochy dance）音樂，彷彿卡門的某個香豔時刻 74。可不要忘了，這裡可是一位王后在向王室成員講話。多麼強烈的錯搭！還有衆人歡呼王后入場時的這段音樂 75，確有《包里斯・高道諾夫》（*Boris Godunov*）的影子。

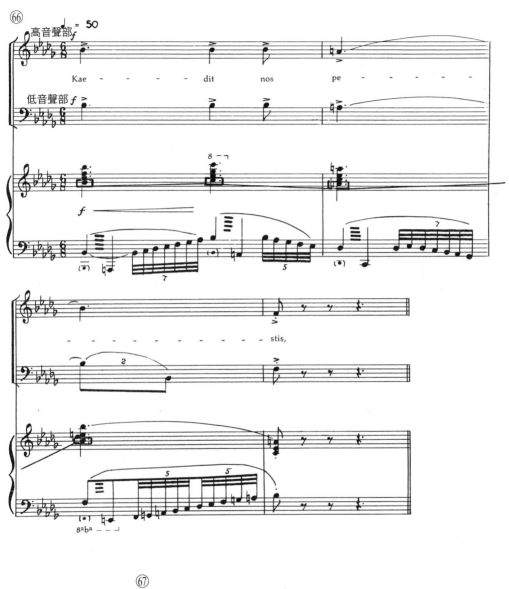

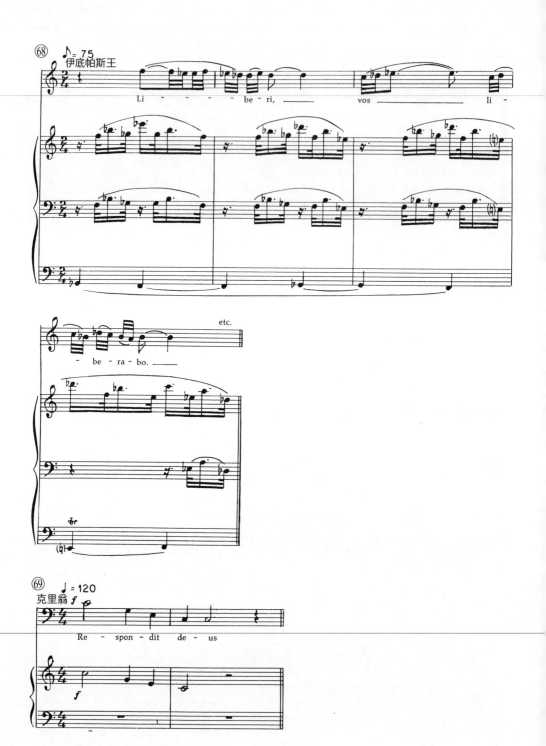

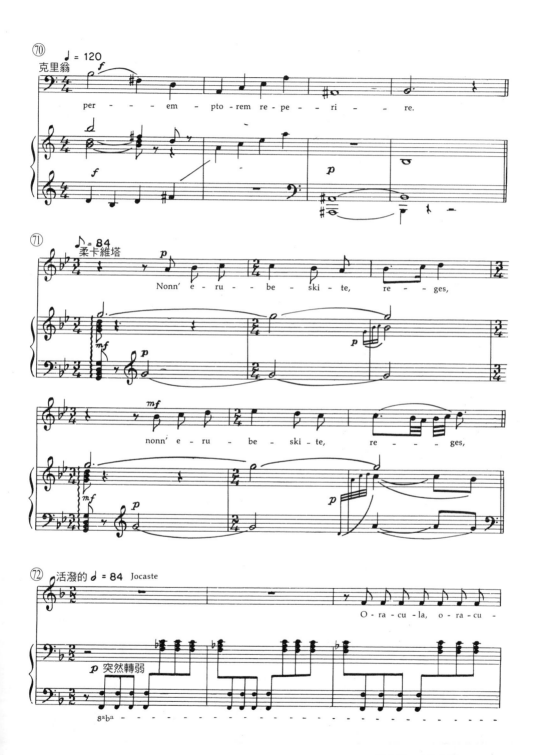

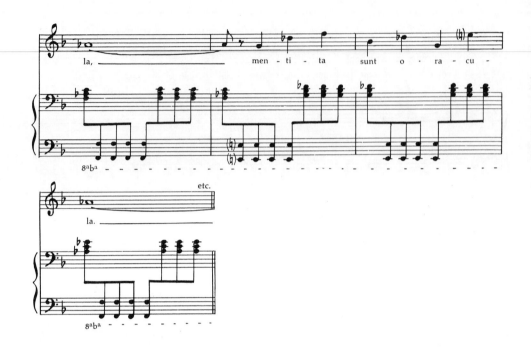

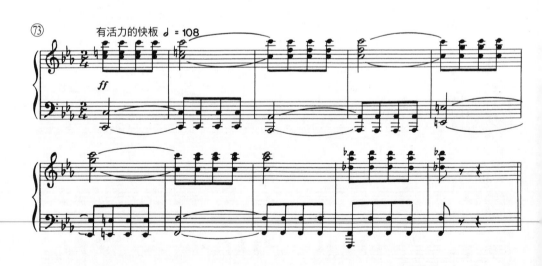

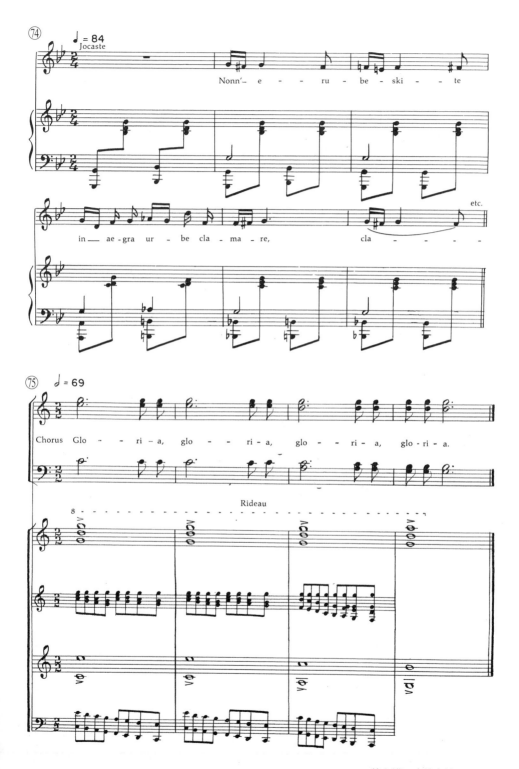

這裡的混雜風格完全不受約束，諸如此類暗示性的引用、截取可以出現在任何地方，甚至不限於交響曲和歌劇領域。來看後面這一首伊底帕斯王的詠歎調，唱的是伊底帕斯王決心弄清他可怕的身世真相 ⑦。這是一首進行曲嗎？或是俄羅斯哥薩克舞曲（Cossack dance）？給伊底帕斯王帶來可怕真相的老牧羊人又是怎麼表現的呢 ⑦？這是一首正宗的希臘舞曲──並非索福克勒斯時代的希臘，而是當今在任何希臘餐廳裡都能聽到的布祖基琴（Bouzouki）表演 ⑦。還有這段毛骨悚然的、宣佈悲慘消息的合唱，唱到柔卡維塔自殺，伊底帕斯王挖出了自己的眼珠子。你萬萬想不到，如此恐怖時刻的配樂是這樣的，更像是一首橄欖球比賽時唱的戰歌 ⑦。

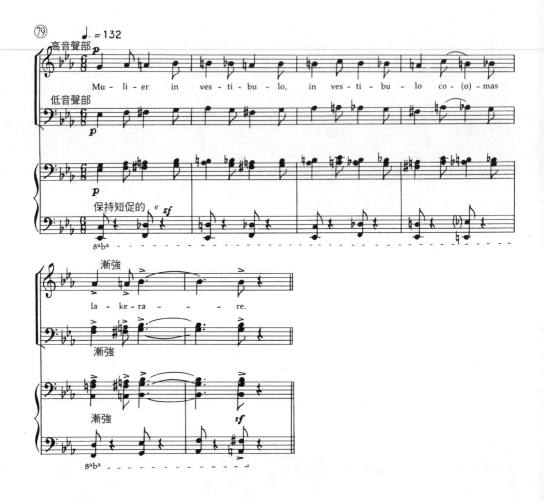

　　以上都是我原本計畫告訴你們的，還有其他種種。事實上，我還給剛才那段合唱寫了深層結構，該結構抓住了這段合唱裡隱含的橄欖球戰歌特質。我甚至還勞煩哈佛合唱團（Harvard Glee Club）錄了音，以便各位能聆聽這段深層結構。雖然這是我沒打算告訴你們的那一部分，但話已至此。你們剛剛聽到的是在史特拉汶斯基版本裡的樣子，換言之，即表層結構。下面是我推衍出的深

層結構，可稱爲「散文版本」。我保證以後再也不推衍深層結構了 ⑧。努力吧！

你們覺得好笑嗎？我保證你聽過史特拉汶斯基的成品後就笑不出來了。沒錯，

那是個笑話，但它是個黑色的、諷刺的笑話，殘酷而強烈的諷刺。

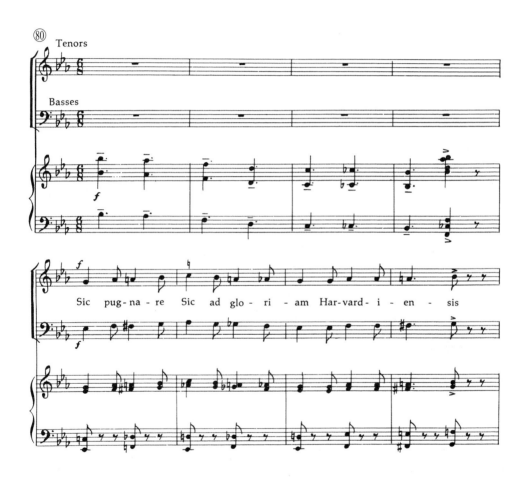

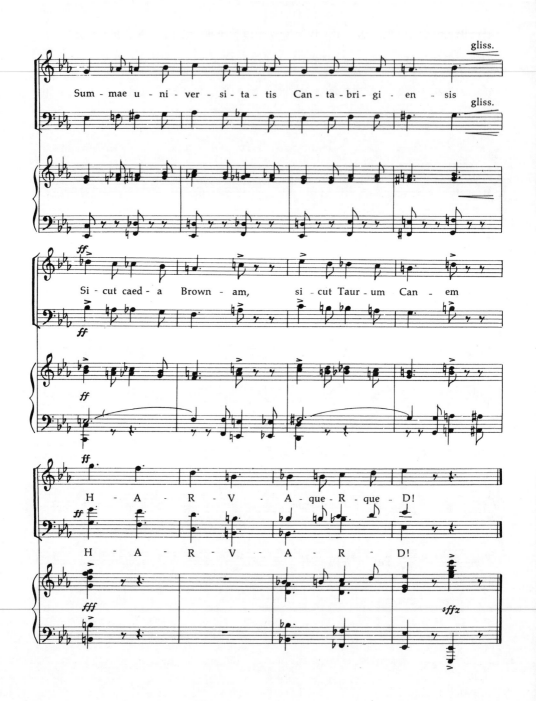

所有這些都是我本想告訴你們的，但現在不講了。上週，我重新翻看了史特拉汶斯基的總譜，距離我上一回翻閱已經一年了。我誠惶誠恐、雙手顫抖著打開豐碑般的樂譜時，體驗到所謂的「溫故知新」，一幅全新的圖景展現在眼前。與先前重讀馬勒《第九號交響曲》一樣，我頓時覺得它是一部全新的作品。

當我在鋼琴上彈出開頭幾小節時（見 ⑥⑥，第309頁），這四個音 ⑧⑴不斷在我腦中作響——不是巴赫賦

格主題，而是來自另一部歌劇作品，另一個悲劇場景。它與《伊底帕斯王》全然不同，但又有某種相似之處。我苦思冥想究竟是什麼作品呢——格魯克？普塞爾？韋伯？華格納？這四個音到底是什麼？讓我聯想起另一個不同但相關的戲劇情景：關於憐憫與權力，這個和弦反覆不斷地出現 ⑧⑵。權力與憐憫。在這個主題中，伊底帕斯王回應裡的倚音加強了憐憫的語氣。還記得那些倚音 ⑧⑶的功能是什麼？如此浪漫，如此悲情。隨後，我發現同樣的倚音接連不斷地出現，緊張—解決，緊張—解決，反反覆覆。伊底帕斯王接下去唱的所有音樂皆

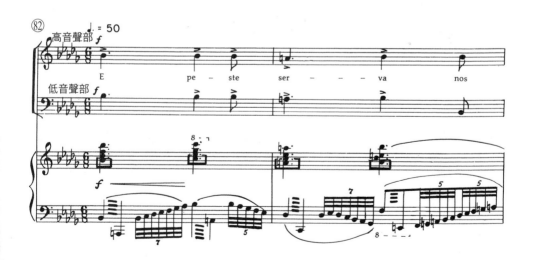

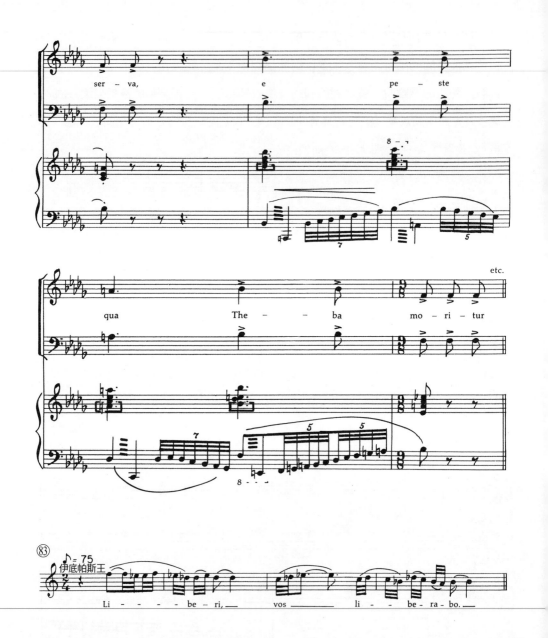

如此。在下一首詠歎調中，他這麼唱道 ⑧④。繼而在同一首詠歎調稍後部分，他
又唱道 ⑧⑤。如此悲愴，如此寬廣浪漫的旋律線。之後，在他最偉大的詠歎調〈嫉
妒憎恨好運〉（*Invidia fortunam odit*）裡，伊底帕斯王懇求老先知泰瑞西亞斯
給予同情和支援：「你擁戴我為王。我解開了斯芬克斯之謎。原本應該是你解
開的。你是先知，但解開謎題的是我。你讓我成為國王。」伊底帕斯王向老先
知如是祈求 ⑧⑥。此一處，悲愴的倚音再次出現。浪漫，幾近感傷。在這首詠歎
調隨後的高潮裡，他呼喊道：「這是一個陰謀！克里翁想要我的國！」⑧⑦……

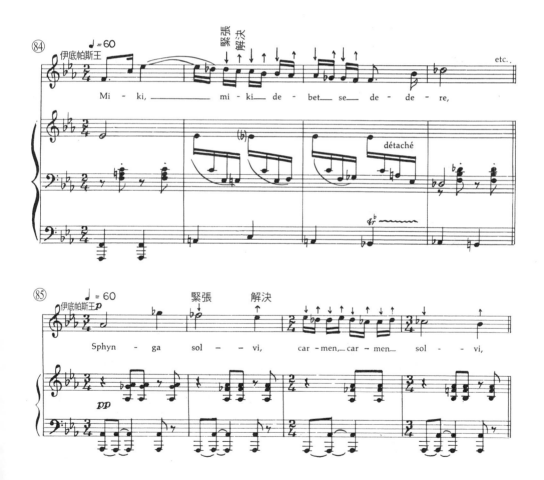

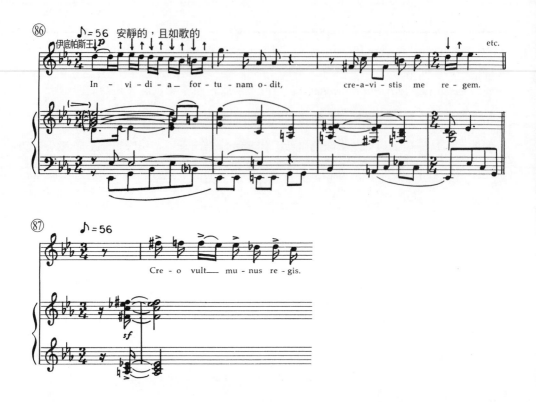

……突然，那一瞬間，我知道答案了。還記得那個
減七和弦嗎 ⑧ ──浪漫主義歌劇最喜歡用來表達懸疑
和絕望的工具 ⑧。是什麼呢？當然是《阿依達》！是安
奈瑞斯在懇求審判拉達梅斯的祭司。一樣的音，一樣的
調性，一樣的倚音。就是它沒錯！忽然我明白了為什
麼要在講座開頭演奏《阿依達》裡的芭蕾舞曲，我原

本只是覺得這樣引入關於「真誠」的探討會很有趣味。潛意識的力量是多麼神
奇，能夠如此精準地、直擊要害地找到隱喻。當然，真誠是伊底帕斯王──阿
依達混搭的關鍵。在《伊底帕斯王》問世的二十世紀中葉，威爾第已是昨日黃
花，甚至是音樂界知識份子譏笑的對象；而《阿依達》則是廉價、低俗、濫情

的通俗劇，是威爾第最浮誇招搖的歌劇。所以，為什麼偏偏是威爾第，偏偏是
《阿依達》？

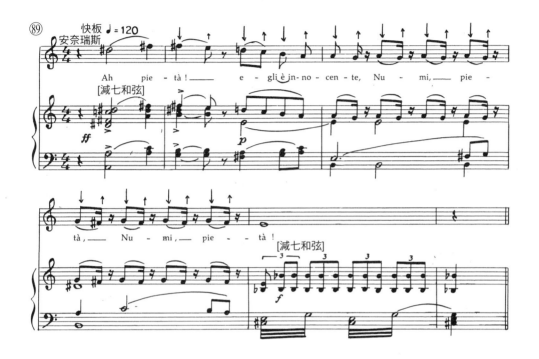

　　我們答案與啟示如下：我想
起了《伊底帕斯王》裡的這四個
音是哪裡來的 ⑩。（不瞞你們說，

我花了一個星期才找出來。）於是，整個關於憐憫和權力的隱喻終於明瞭。可
憐的底比斯民眾在位高權重的國王面前苦苦哀求，把他們從瘟疫中解救出來。
憐憫與權力——有個年輕的艾瑟爾比亞女奴，她跪在女主人埃及公主安奈瑞斯
的腳下，在權力的象徵前乞求憐憫。各位記得這個場景嗎？安奈瑞斯剛剛套問
出阿依達的可怕祕密：和自己一樣，這個年輕的女奴也愛著拉達梅斯 ⑪。「沒
錯，妳愛他」，她說，「但是我也愛他，你懂嗎？我是妳的情敵，我是法老的

女兒。」隨之，不可或缺的減七和弦出現了，彷彿阿依達不敢回應：「好吧，我是妳的情敵」，突然她尖叫起來 ⑨２：「可憐可憐我吧！」接著就出現了這偉大的四個音 ⑨３：「可憐可憐我的悲苦吧，我確實愛他。但你那麼幸運，你擁有權力。而我的生命裡只有這份愛。」這是一種全然不同的憐憫和權力，個人的、私密的，經過史特拉汶斯基天才的隱喻轉換以後，就成了宏大的、公開的、巍然屹立的祈求憐憫 ⑨４。

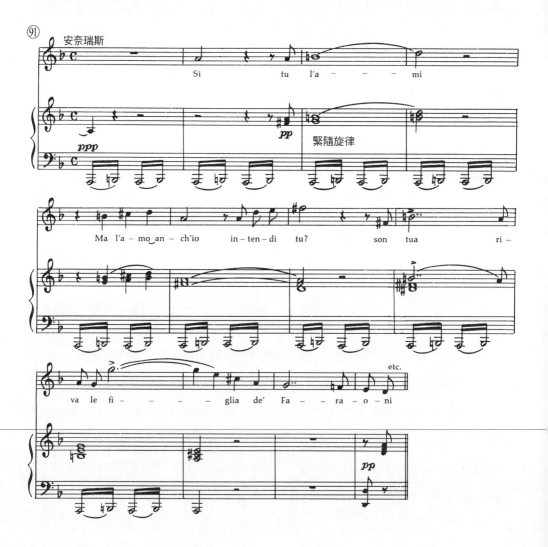

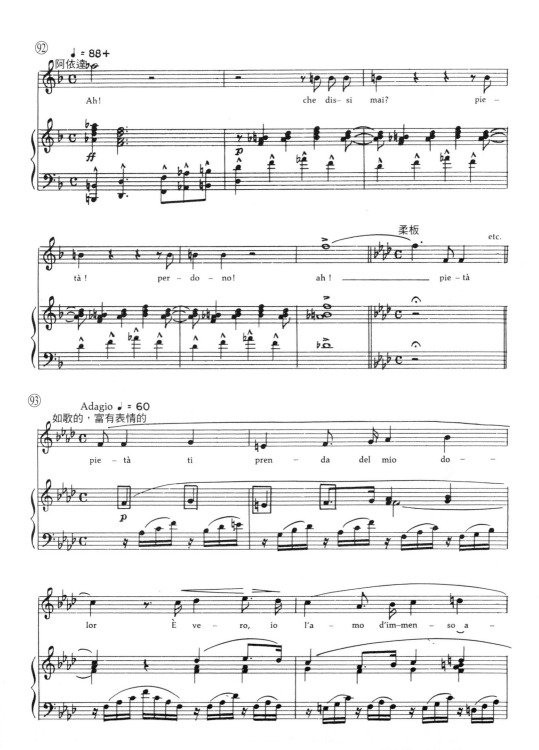

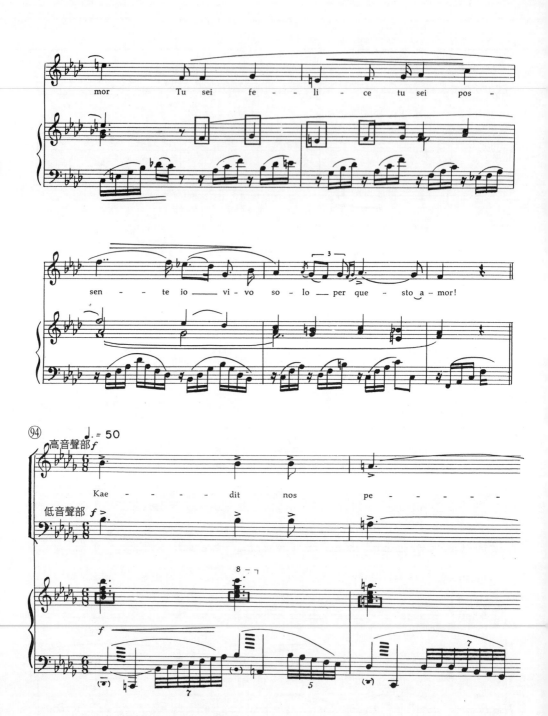

　但為什麼偏偏是這樣的錯搭呢？在音樂發展到爐火純青的二十世紀中葉，史特拉汶斯基還在和威爾第暗通款曲嗎？看上去似乎是如此，或許他只是碰巧在巴黎歌劇院看了一場《阿依達》。這不重要。重要的是，在史特拉汶斯基的音樂意識深處，《阿依達》裡包含的基礎隱喻與《伊底帕斯王》裡相應的深層隱喻彼此應和、相契，兩者存在極緊密的關聯。這又是神奇的潛意識在起作用，不僅關聯起兩種隱喻，還把二者組合成一個新的隱喻，建立在憐憫與權力的抽象層面，昭示了那組原初的對立：愛與死。

　我們怎麼可能描述清楚到底發生了什麼？在如此的奧秘面前，人類的語言是無力的。借用艾略特的話「對不善言詞者的突襲」。我們只能盡力去想像隱喻之間複雜的交融，再盡力用語言表達出來，既要表達出最深層潛意識的交融，又要表現出發生在最高層次抽象觀念的交融。我的言語如此無力，我的圖表更是蹩腳。但有一件事，直覺告訴我是真的。我有絕對的把握相信：不管那個有創造力的奧秘是什麼，唯有牢牢紮根於「與生俱來的先天反應」這一沃土，上方圓圈內協調或不協調的搭配才有可能存在或成立。深層的、潛意識區域就

是調性普遍性與語言普遍性的棲息之地。「大地的詩」永不消亡。

　　現在再來分析《伊底帕斯王》和《阿依達》不可思議的結合就容易了。我們一頁一頁來，看減七和弦再看倚音。相信我，總譜每一頁上都能找到這樣的對應類比。我們現在的討論已經超出這些範圍了，現在該聽聽史特拉汶斯基這部作品，我剩下的總結不多，留待音樂之後再告訴你們。我想最後再多說一點，我不是要你們聽《伊底帕斯王》時想著《阿依達》，那會是糟糕的體驗，完全糟蹋了這部作品。我希望各位從普遍性的角度聆聽，關注抽象觀念上的共通之處，正是靠著這一點，史特拉汶斯基與威爾第不可思議的聯盟才得以實現。這是古典主義悲劇和浪漫主義通俗劇的聯盟，是直抒胸臆的主觀表達和新古典主義的客觀表達的聯盟。這作品究竟是「一肚子花招」，還是歷久彌堅的傑作，留待各位自己評判。

　　（此時完整播放史特拉汶斯基的《伊底帕斯王》。）

III

　　Va-le-di-co，正好提醒我們該說最後的「告別詞」（valediction）了。告別的時刻最終還是來了。不捨，不甘，我被種種問題與矛盾困擾著，還有那麼多東西要講，可我已經沒有時間了。借語言學的說法，我還有許許多多「基礎語符序列」有待連接。這麼多棘手的問題，等我一一揭開，彷彿有許多麻煩的小蟲子在四處蠕動。還有更多需進一步辨明、澄清的內容沒有完成，再來六講也講不完。也許以後會再來六講，或者六十講。也許到那個時候主講的人會是在座的各位，這是我的心願。現在我要做個總結：歸納音樂的現狀，猜想音樂的未來。我只給這段告別詞留出五分鐘，顯然不夠說清這些內容，我必須長話短說。

我通常不喜歡引用自己的話，但為了更便捷地闡明觀點，姑且破個例。一九六六年，距今並不算遙遠，當時我正在為自己即將出版的《音樂的無限多樣性》（*The Infinite Variety of Music*）寫引言。在我看來，那一年是本世紀音樂史上的低谷——絕對是我所經歷過的最低潮。就在那年夏天，史特拉汶斯基堪稱富有創造性地扼殺了曾經的自己。事實上他早在十年前就皈依了序列音樂。說來也怪，這種轉變始於一九五一年荀白克的去世，繼而於五〇年代中期引發了一場危機——二十世紀的第二場危機；這就好比一位將軍帶著他所有的忠誠隊員集體叛逃。十年間，他創作了一系列精彩的作品，特別是《特雷尼》和《鋼琴與樂隊樂章》；但他的追隨者們卻更顯盲目，就像哈梅林村（Hamelin）的孩子追隨他們的花衣吹笛手[23]，一頭沖進荀白克的海洋。史特拉汶斯基創作的多樣性與真實性成就了這位天才，令他能在這場轉變中倖存下來，同時保持了個人的聲音。但對於其他大多數人來說，這種轉變是一種更消極的轉變：對調性的斷然拒絕以及對序列方法的擁抱。今時今日，音樂圈冒出比以往更多的作曲家、更多的音樂作品，主要是因為採用新的序列控制更容易寫出一部好的、像樣的作品。你只需去上課、學習。由於害怕過度，以致於所湧現的這波新音樂大多是枯燥無味的；如此多有序的預設組合，幾乎將作曲讓位給了數學。對於一些作曲家而言，透過豐富他們的詞彙，序列音樂技法成功地保持了他們音樂的生命力（總體而言，音樂是朝這個方向走的）；另有一些人就沒有那麼成功了，他們的音樂語彙異常貧瘠；更有一些人乾脆停止了創作。

[23] 譯註：據傳，一二八四年在德國一個叫哈梅林的小鎮，多名小孩一夜間神秘消失。此懸案後被格林兄弟寫進童話《花衣魔笛手》：哈梅林鎮發生鼠疫，死傷極多，後來，來了一位身披花衣的魔笛手，他吹起神奇的笛子，老鼠皆被笛聲驅趕入河。而村人並未兌現承諾，拒絕支付笛手酬勞。為了報復，魔笛手又吹起笛子，全村小孩都跟著他走了，從此無影無蹤。

正是在這樣的背景下，我為書寫了這段引言，在此給各位讀一段：

我是個狂熱的音樂愛好者。我不能一天不聽音樂，不演奏音樂，不學習音樂，不思考音樂。所有這些都與我作為音樂家的專業角色相去甚遠；我是一個樂迷，是音樂界忠誠的一員。這個角色（我認為與你們的角色設定並無太大的不同），只是簡單的音樂愛好者的角色，即便這麼說叫人遺憾，但我必須坦白（願上帝寬恕我），此時此刻，我寧願追隨賽門與葛芬柯（Simon & Garfunkel）的音樂冒險，或者聽「該協會」（The Association）合唱團唱〈Along Comes Mary〉，也比現在我筆下所有「前衛」作曲家的創作強。或許一年之後，甚至待到書稿付梓出版之時，我的這段話會失去立場；但此時，一九六六年六月二十一日這一天這一刻，這的確是我的感受。流行音樂似乎是唯一一個可以保有不加掩飾的活力、發明的趣味，人們可以從中感受到新鮮空氣的領域。其他的一切，突然都顯得過時了──電子音樂、序列音樂、偶然音樂──全都染上了學院派的黴味。甚至連爵士樂也似乎痛苦地停滯了，而調性音樂則懸在那兒，於休眠中靜謐無言。

這段文字讓我感興趣的不是它真實的一面，而是不真實的一面。在寫這本書之後的幾年裡，一切都變了。首先，流行音樂是我近來聽得最少的東西。當時看起來新鮮而有活力的東西，現在空洞無味，那些商業上的目的顯得荒誕可笑。其次，是爵士樂的逆襲，當時身陷死胡同的爵士樂如今確是充滿生命力、令人興奮的存在。第三，那些看起來業已過時的前衛技術不知何故突破了它們原本受限的藝術學院作風，以某種不可思議的方式成了活的、可行的技術。這一切是如何發生的？第四，也是最重要的改變來自調性音樂，調性音樂不再休眠，它已備受認可地進入前衛的世界，起初是偷偷地，繼而透過激進的新方法，

作曲家們終究找到一種方式再次得以分享源自大地的果實。

　　但這些變化具體是怎樣發生的呢？首先是史特拉汶斯基在創作領域的消失，如奧登所說，音樂界彷彿失去了「偉大的父親」，全新的危機一觸即發——那是二十世紀的第三場危機。今時今日，荀白克與史特拉汶斯基都已離去，一個年輕的作曲家可以向哪裡尋求指導和靈感呢？誠然，唯有訴諸自己；突然間，作曲家們不得不依靠自己。而在那裡，他們自然而然地發現了與生俱來的、長期被否認的調性。如今，他們可以通過調性重新汲取養分。諷刺的是，危機最終被證明恰恰是一種解決方案，正如五〇年代中期的危機亦是絕佳的融合時機，兩大敵對陣營合二爲一。因此，迄今爲止被視爲「大分裂」的現象（如艾伍士的《未解的問題》所示），如今可被視爲非凡力量的融合。

　　對序列音樂的回望從根本上改變了艾伍士的提問。是否存在這種可能？從遠觀的視角來看待這段歷史，荀白克方法（如今，我們也必須稱之爲史特拉汶斯基方法）只是一種進化過程，而非革命性的突變。或許只是因爲它發生得太快，以致於我們沒有意識到它是一種轉換現象？如果這是眞的，那麼音樂已經經歷了質的變化，種類的變化，一場巨變。這是整個音樂史上第一次發生如此劇烈的偏離，音樂的本質隨之發生了改變。但是，正如艾伍士給予我們的戲劇性的警醒——調性在變化之外依然存在，是不可動搖的，是不朽的。此外，正如我們一再看到的，十二音序列中神奇的十二個音符，就是大自然最初賜予我們的十二個音符。

　　總之，事情看起來沒那麼糟。我們處在這樣一個時代，一種風格可以滋養另一種風格，一種技術可以豐富另一種技術，從而令所有的音樂變得豐盛。我們已經抵達了抽象音樂語義學的超表層，達到了純粹的理念，在那裡，明顯不契合的成份可以在一起——調性的、無調性的、電子的、序列的、隨機的——所有這些都可以在一個宏大的新折衷主義之中。但是此折衷的結合只有在所有

元素被結合並嵌入到音調的普遍性中才會發生——也就是說，在調性體系的背景下。

正如荀白克逝世後一段時間內，我們有一個遠離調性的假期；而在史特拉汶斯基停止創作後，我們有了一個更爲短暫的遠離序列主義的假期。無論如何，我們都處於持續更新的狀態中，假期歸來的我們身體爽健，心情輕鬆，得到更好的視角去進行新的綜合，走向新一輪的折衷主義。痛苦過去了；這是一個和解的時刻。所有這一切皆可以在近幾年的音樂中辨別出來：眼下最前衛、最新奇的作品非史蒂夫‧萊許（Steve Reich）莫屬，那首以 D 大調寫成的長達二十分鐘的作品。史托克豪森在他的《調音》（Stimmung）中花了 70 分鐘倘佯在降 B 調的世界裡。貝里奧（Berio）的聲響中處處可聞調性；我還聽聞喬治‧羅奇伯格（George Rochberg）近來所寫的四重奏無一例外全部是調性音樂。而本傑明‧布里頓（Benjamin Britten）與蕭士塔高維契歷來都是調性作曲家，他們探索了序列音樂的技術，將其吸納到自己的個人風格之中。還有甘瑟‧舒勒（Gunther Schuller），縱觀其職業生涯與創作，舒勒一直被視爲綜合音樂的先驅；事實上，他應被稱爲「第三流派」的領袖，該流派探索爵士樂與古典樂的結合。甘瑟‧舒勒代表著全新的和解精神。

作曲家之間存在著一種普遍的歡騰和兄弟般的情誼，這在十年前是不可想像的。又一輪洋溢著新鮮空氣與樂趣的時代拉開了序幕，正如我們在本世紀早些時候所看到的，不妨將其稱爲「新新古典主義」。爲什麼不呢？事實如此，因爲近來的文章常常「引經據典」，不是嗎？只需想想貝里奧的《交響曲》（Sinfonia）裡的諧謔曲正是馬勒交響曲裡的諧謔曲，而整部作品更是將貝里奧最喜歡的交響樂作品援引個遍，包括他自己的。當然，另有一種全新的遊戲精神，比如盧卡斯‧福斯（Lukas Foss）最近的作品就是很好的例證。所有這些「新—新」精神，在很大程度上仍然是二十世紀的自衛精神，但它的特徵似

乎是一種重新煥發的、在世界末日中生存的意願；所有的創作者皆在友好的競爭中取得音樂進步，像史托克豪森所說的，在共同的努力中實現音樂進步。我相信，所有這一切之所以成為可能，是因為對調性寫作的重新發現與重新接納，這種多樣性從四海皆通的沃土中產生。我同樣認定，無論音樂多麼序列化、多麼隨機、多麼智性，只要紮根於這片土地，它就稱得上詩。

與濟慈一樣，我相信，只要春天還會接續冬天，只要人類依然去感知這一切，大地之詩就永不死滅。

我相信音樂之詩誕生於土地，從來源看，音樂之詩本質上便是調性的。

我相信這些起源導致音樂音韻學的存在，而它正衍生自泛音列這一普遍性。

此外，普世的音樂句法也同樣存在，音樂句法是以對稱與重複來進行譜寫及建構。

透過隱喻，可以創造出特定的音樂語言，其表層結構已明顯遠離其原始基礎，但只要它繼續扎根，就具有驚人的表現力。

我相信，我們對於特定語言的深刻情感是與生俱來的，這並不妨礙我們從後天環境與學習獲得更好的感知能力。

這些特定語言匯聚成一種全人類都能理解的普世語言。

最終，所有特定的語言都交互影響，不斷結合成人們都能理解的新的慣用語。

而各種語言之間的特點，最終取決於每個人蘊含尊嚴與熱情、充滿創造力的個別聲音。

最後，我相信這一切都是真的，因此艾伍士的《未解的問題》也得到解答。現在，我不再能確定這個問題是什麼，但我確信答案是「Yes」。

致謝

感謝相關出版機構授權在講座中使用、重現以下音樂作品。

阿班‧貝爾格（Alban Berg）：

《小提琴協奏曲》（*Violin Concerto*）© 1936, Universal Edition A.G. Vienna；

《伍采克》（*Wozzeck*）© 1926, Universal Edition A.G. Vienna

——以上由 Universal Edition A.G. Vienna 授權使用。

李奧納德‧伯恩斯坦（Leonard Bernstein）：

《賦格曲》（fuga a 3）© 1974, Amberson Enterprises, Inc.；

《伊底帕斯王》（*Oedipus Rex*）©1974, Amberson Enterprises, Inc.；

莫札特（Mozart）《G 小調交響曲》（*G Minor Symphony*）©1974, Amberson Enterprises, Inc.；

音樂部分的演奏，©1974, Amberson Enterprises, Inc.

——以上由 Amberson Enterprises, Inc. 授權使用。

阿隆‧科普蘭（Aaron Copland）：

《比利小子》（*Billy the Kid*）©1973, A. Copland and Boosey & Hawkes, Inc.；

《鋼琴變奏曲》（*Piano Variations*）©1959, A. Copland and Boosey & Hawkes, Inc

——以上由 A. Copland and Boosey & Hawkes, Inc. 授權使用。

雷・大衛斯（Ray Davies）：

《你真瞭解我》（*You really got me*）

©1964, Edward Kassner Music Co., Ltd；歌詞及音樂由 Copyright Services Bureau, Ltd. 授權使用。

克勞德・德布西（Claude Debussy）：

《牧神的午後前奏曲》（*Prélude à l'après-midi d'un faune*）

©1916, Jobert et Cie，由 Societe des Editions Jobert 授權使用。

達律斯・米約（Darius Milhaud）：

《憶巴西》，第七首，（*Saudade do Brasil*, No. 7 "Corvocado"）©1950，Editions Max Eschi，由 Associated Music Publishers, Inc. 授權使用。

莫里斯・拉威爾（Maurice Ravel）：

《西班牙狂想曲》（*Rapsodie Espagnole*）©1908, Durand et Cie.，由 Elkan-Vogel, Inc. 及 Durand et Cie. 授權使用。

法蘭西斯・普朗克（Francis Poulenc）：

《泰瑞西亞斯的乳房》（*Les Mamelles de Tirésias*）©1947, Heugel et Cie，由 Theodore Presser Company 及 Heugel et Cie. 授權使用

艾瑞克・薩提（Erik Satie）：

《裸體舞曲第一號》（Gymnopedie #1）

© 1919, Rouart Lerrolle and Cie；

《伊底帕斯王》（*Oedipus Rex*）©1944,1949, Boosey & Hawkes, Inc.；

《彼得洛希卡》（*Petrouchka*）©1947, Boosey & Hawkes, Inc.；

《詩篇交響曲》（*Symphony of Psalms*）©1948,1958, Boosey & Hawkes, Inc.；

《春之祭》（*Le Sacre du Printemps*）©1947, Boosey & Hawkes, Inc.；

《八重奏，爲管樂而作》（*Octet for Wind Instruments*）©1952, Boosey & Hawkes, Inc.；《爲鋼琴與管樂隊而作的協奏曲》（Concerto for Piano and Wind Orchestra）©1952, Boosey & Hawkes, Inc.；

——以上由 Boosey & Hawkes, Inc. 授權使用。

《士兵的故事》（*L'Histoire du Soldat*）與《婚禮》（*Les Noces*）由 J.&W. Chester/ Edition Hansen London, Ltd. 授權使用。

庫爾特‧魏爾（Kurt Weill）：

《三文錢歌劇》（*The Threepenny Opera*）©1928, Universal Edition A.G. Vienna

——音樂由 Universal Edition A.G. Vienna 授權使用；歌詞由 Stefan Brecht 授權使用。

卡明斯（e.e. cummings）：

《我可愛的老等等》（*My sweet old etcetera*），選自《詩歌全集，1913-1962》（*Complete Poems*）

——由 Harcourt Brace Jovanovich, Inc. 及 Granada Publishing Limited. 授權使用。

艾略特（T. S. Eliot）：

東科克（East Coker）選自《四重奏四首》（*Four Quartets*）；

《荒原》（*The Waste Land*）

——由 Harcourt Brace Jovanovich, Inc., 及 Faber and Faber Ltd. 授權使用。

葛楚・史坦（Gertrude Stein）：

〈三幕劇中四聖人〉（*Four Saints in Three Acts*），選自《葛楚・史坦作品選集》

（Selected Writings of Gertrude Stein）©1962 Alice B. Toklas

——由 Random House, Inc. 及 The Estate of Gertrude Stein, Caiman A. Levin, Administrator 授權使用。

威廉・卡洛斯・威廉姆斯（William Carlos Williams）：

〈南塔克特島〉（*Nantucket*），選自《早期詩選》（*Collected Earlier Poems*）

©1938, New Directions Publishing Co.

——由 New Directions Publishing Co. 授權使用。

阿諾德・荀白克（Arnold Schoenberg）：

《綠色自畫像》（*Grünes Selbstportrait*），1910，由勞倫斯・A・荀白克（Lawrence A. Schoenberg）提供。

未解的問題：伯恩斯坦哈佛六講
The Unanswered Question: Six Talks at Harvard

作　　者　李奧納德·伯恩斯坦（Leonard Bernstein）
譯　　者　莊加遜

封面設計　朱陳毅
封面照片　ullstein bild via Getty Images
內頁排版　唯翔工作室
責任編輯　陳彥廷
校　　對　Joanna C. Lee ／李正欣
行銷企劃　黃蕾玲
主　　編　詹修蘋
版權負責　李家騏
副總編輯　梁心愉

發行人　葉美瑤
出版　新經典圖文傳播有限公司
地址　10045 臺北市中正區重慶南路一段 57 號 11 樓之 4
電話　02-2331-1830　　傳真　02-2331-1831
讀者服務信箱　thinkingdomtw@gmail.com
臉書專頁　https://www.facebook.com/thinkingdom

總經銷　高寶書版集團
地址　11493 臺北市內湖區洲子街 88 號 3 樓
電話　02-2799-2788　　傳真　02-2799-0909
海外總經銷　時報文化出版企業股份有限公司
地址　桃園縣龜山鄉萬壽路二段 351 號
電話　02-2306-6842　　傳真　02-2304-9301

初版一刷　2024 年 4 月 8 日
定　　價　新台幣 440 元

國家圖書館出版品預行編目（CIP）資料

未解的問題：伯恩斯坦哈佛六講 / 李奧納德.伯恩斯坦
(Leonard Bernstein) 著；莊加遜譯 . -- 初版 . -- 臺北市：
新經典圖文傳播有限公司 , 2024.04

344 面：17×23 公分 . --

譯自：The Unanswered Question: Six Talks at Harvard
ISBN　978-626-7421-07-9（平裝）

1.CST: 音樂 2.CST: 樂理 3.CST: 文集
910.7　　　　　　　　　　　　　113000137